陳定山 原著

蔡登山 主編

陳定山談藝錄

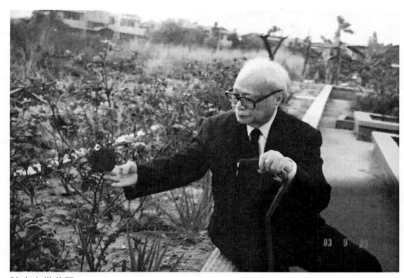

陳定山賞花圖

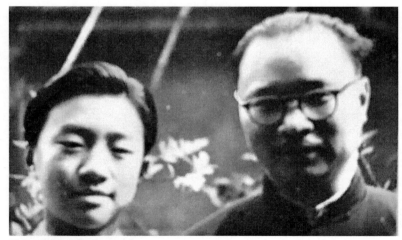

陳定山與其子克言合照

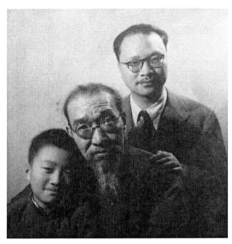

祖孫三代圖：（上）陳定山，
（中）陳蝶仙，（下）陳克言

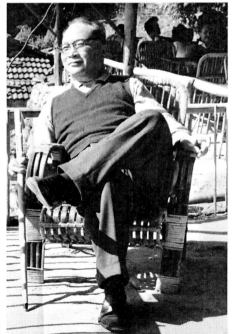

陳定山閒居圖

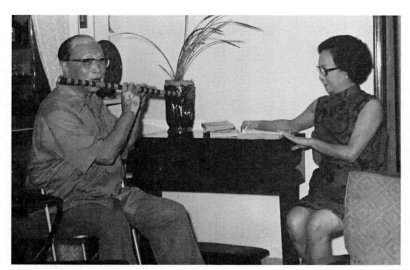

陳定山吹笛，旁為二夫人十雲女士

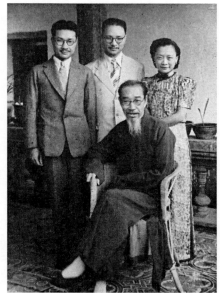

家人合照：（左）陳次蝶，（中）
陳定山，（右）張嫻君，（坐者）
陳蝶仙

*照片由陳定山後人提供。

導讀／

落花時節又逢君——我與定公的一段書緣

蔡登山

陳定山（一八九七—一九八九），工書，擅畫，善詩文，曾有「江南才子」之美譽。其父名栩園，字蝶仙，自號「天虛我生」，文章遍海內，生平寫詩幾千首，著譯小說百餘部，並旁及音樂、醫學等等。又組織家庭產業社，生產「無敵牌」牙粉而致富，可謂事業滿中外。蝶仙生三子：定山，名蘧，字小蝶；其弟次蝶，字叔寶；皆能文，時人以眉山三蘇（蘇洵、蘇軾、蘇轍）比之。有一女，名翠，字小翠，文名尤著，其為文、詩、詞、曲，皆酷有父風，更有才女道韞之稱。

陳定山十歲能唱崑曲，十六歲翻譯小說，還和父親合寫小說，於是大陳小蝶齊名，在文壇有「大小仲馬」之稱。因其父事業有成，陳定山五陵年少、輕裘肥馬，他說二十八歲便請

了嚴獨鶴、王鈍根、周瘦鵑、丁慕琴作陪，在陶樂春作「洗筆宴」，從此可以無須賣文而生了。在西湖邊，買下明末「嘉定四先生」之一李流方的「墊巾樓」遺址，凡十八畝，迴廊水檻，依圖建作，幾復舊觀，名為「定山草堂」。抗戰勝利後，重還湖上，而全園古樹悉遭兵燹，廊榭傾壞，不堪修葺。而更有甚者，不久神州陸沉，倉促之間，盡捨家業，只攜原配張嫻君、二夫人鄭十雲，渡海來臺。他後來在〈齊天樂〉詞中有：「垂楊巷陌，問何處重逢油碧。南渡風流，幾時曾許寄消息。」他說：「少年的綺事回想最易傷感，何況我一生在紈綺中過活，臨老艱危，比到入蜀而又出蜀的杜甫，更覺老境拂逆。」杜甫在成都曾營建草堂，但定山的草堂，卻是「棄去不復顧」了。他曾感慨地說：「連這臺北陋巷中的三間野屋，也將棄去，別為賃廡的梁鴻！詩呢，一生心血，銷鎖在上海四行儲蓄庫的保險箱裡，馬卿別無長物，僅此數十卷詩。」言之不勝感慨萬千！

渡海後，陳定山重搖筆桿，創作不輟，有小說：《蝶夢花酣》、《黃金世界》、《龍爭虎鬥》、《一代人豪》、《五十年代》、《隋唐閒話》、《大唐中興傳》、《空山夜雨》、《烽火微塵》、《北雁南飛》、《湖戀》、《春水江南》。另有《定山草堂詩存》五卷、《蕭齋詩存》五卷、《十年詩卷》、《定山詞合刊》、《黃山志》、《西湖志》、《中國歷代畫派概論》、《元曲舉隅》、《詞譜箋》等，可謂著作等身。

我接觸陳定山的著作可說相當早，應該是大學畢業前夕，我記得去世界文物出版社購

買《春申舊聞》，而這本書一直跟著我四十多年了，它是我瞭解上海掌故人物的必備書籍和查考資料的來源。定公著作中最廣為人知的莫過於《春申舊聞》和《春申續聞》了。這兩本書早於一九五五年由晨光月刊社出版，但目前可能連圖書館都不容易見，早已成為古文物了。經過二十年（一九七五）世界文物出版社重新出版《春申舊聞》，次年又出版《春申續聞》，但又絕版多時了。再經四十年（二〇一六）我找到定公的孫女勉華小姐授權，重新出版這兩本書。這次用的開本都較晨光、暢流為大，除重新打字排版校對外，引文改用不同字體，行距間排得比較疏點，字體也比較大點，不像晨光、暢流版的文字完全擠在一堆，看來有傷目力。新出的秀威版，後出轉精，成為此套書的最佳版本。這兩書從首次出版至今六十六年間，歷經三家出版社有三種不同的版本。雖然超過半世紀，但定公筆下的上海舊聞，一如張岱《陶庵夢憶》中的杭州，前塵往事，歷歷在目。雖滄海桑田，繁華如夢，依然娓娓動人，歷久弗衰，仍為一代一代的讀者所傳頌。作家李昂也讀過其中一篇〈詹周氏殺夫〉而寫成《殺夫》的小說，轟動一時。

定公的書籍出版又匆匆過了五年，我心中還是一直記掛著，似乎有些事情未了！今年（二〇二一）仲秋之後，九月的「落花時節」，因訪蕙風堂主人洪董事長，無意中聊及定公，堂主人告知不僅定公還有其子克言都是他的舊識故交，主人並帶我們在定公晚年所題的「蕙風堂」店招下拍照留念，臨別之際，我告知有《定山論畫七種》一書似可重新整理出

版，他也深表認同。這就成了目前整理出來的《陳定山文存》和《陳定山談藝錄》的緣起。

《定山論畫七種》薄薄的一冊，是他的夫人張嫻君蒐集發表於報刊雜誌的文章僅七篇，共六萬餘言。此書出版於一九六九年，早已絕版多時，國內圖書館亦僅有三四家收藏。但我認為陳定山論書畫的文章當不僅於此，因此從老舊雜誌《暢流》、《自由談》、《藝壇》、《藝海》、《中國一周》、《文星》、《中央月刊》、《中國地方自治》、《國立歷史博物館館刊》等刊物逐期翻檢，甚至找到香港的《大人》、《大成》雜誌，最後是利用中研院所購買的上海圖書館製作的「民國期刊全文數據庫」找到他早年在大陸時期所發表的三篇論畫的長文，共增添五十六篇文章，總數幾達三十萬言，內容除書畫外，更包括詩詞、掌故、戲曲等等，於是乃編成《文存》和《談藝錄》二書，定公重要的文論藝評皆在乎此，而且是從未出版成書的。

　　《文存》包含詩詞、掌故、戲曲三類，而最後更附上有關生平與家世的文章，以達其「知人論世」之旨。定公作詩填詞堪稱高手，各有詩集、詞集傳世，此書所編乃其論文或詩話甚至以詩詞當作紀遊之作，十分珍貴難得。如〈李義山錦瑟詩新解〉，他從各種典故的考證來破解李商隱所設下的種種障眼手法，難度是滿高的，因為自古有「一篇〈錦瑟〉解人難」之歎，然而由於定公熟悉這些典故的正用、反用、明用、暗用，而最終指出李義山無題詩係為小姨而作，或許你也會猜出答案，但如何破解的過程才是精彩，難怪也是才子的詞人

陳蝶衣讀過此文會讚歎：「真可謂之獨具慧眼，一語道破矣！」杜甫一直是定公景仰的大詩人（拙文標題引用杜詩，當為定公所樂見也），他寫了多篇有關杜甫的文章，其中在《文星》雜誌發表的〈杜甫與酒〉，份量頗重的，他甚至將杜工部一生及於酒者，擇要編年，分十三階段，述其緣由，並正其視聽。而杜工部最後旅泊衡湘，喪亂貧病，交瘁於心，竟以死自誓，更無一字及酒者。定公歎乎：「蓋公早已自知年命之不永，而致其歎息於曲江獨坐之時。詩人之窮至於杜甫亦大可哀已。於酒云何哉？」定公善飲，又長於杜詩，考之年譜，「以詩證史」，確是少陵之知音也。他回憶幼年被父親責罵詩文輸給妹妹小翠時，說：「余避席曰：『臣得其酒。』蓋妹不能飲，而余飲甚豪，酷肖父耳。父亦笑而解之。」因此善飲是其來有自的，有人曾為文說，陳定山八十六歲時，喝完白蘭地之後仍可作畫，並且談笑風生，現場有位酒友驚呆，心中暗自欽佩，此人乃武俠名家古龍。而確實古龍有張著名的照片，其背景是掛著副「寶魔珠鎧春試鏡，古韜龍劍夜論文」的對聯，該對聯便是定公所書的。因此他大有以杜甫之酒來澆心中之塊壘之意！

再者，宋人筆記提及黃山谷和蘇東坡時說：「山谷在戎州，聞坡公噩耗，色然而喜。」對此說法，陳定山十分憤慨，因為黃山谷終身推崇蘇東坡，可謂不遺餘力，固不獨形諸詩句，且掛諸口齒矣。如云：「子瞻詩句妙一世，乃云效庭堅體。」又跋東坡〈黃州寒食詩帖〉云：「東坡他日見之，乃謂我無佛處稱尊也。」因為從此詩名，無人再會益過他的了。

此定公怒氣沖沖地說：「不知蘇、黃交情如此之厚，推重如此之盛。這種以小人之心，度君子之腹的傳說，也正是章惇、蔡京一般徒黨造出來的謠言，用以誣毀前賢的了。」於是他為文替黃山谷辯白，因為東坡之死，消息來得遲緩，當時黃山谷在戎州連噩耗都未接到，怎會「色然而喜」呢？相對地對於渲染豔聞以博取知名度的作品，定公會大加撻伐的，如樊樊山的前後〈彩雲〉，他認為絕非「詩史」之作，尤其是對後〈彩雲曲〉，他話說得很重：「其詩猥媟，格律甚卑，其事亦得之道聽塗說，不能引與前〈彩雲曲〉並傳，以視吳梅村的〈圓圓曲〉、白居易的〈長恨歌〉，更不可以道里計了。但齊東野人反而津津樂道。」定公衡文、論詩自有尺量，不為世俗流言所左右，可見一斑。

掌故一直是定公的拿手絕活，此書所編均為前書所未收之作（因與上海「春申」無關），而且更加精彩者，因為這些都是有關明鄭及臺灣的。如〈臺灣第一文獻──記沈光文遺詩〉，還有〈閩明一代孤臣黃石齋先生殉國始末〉、〈明魯王監國史略〉均是前人所未道及者。戲曲亦是定公一生之所好，他亦可粉墨登場，他二夫人十雲女士，是唱老生的，在上海曾代過孟小冬的班。篇中的「歷史與戲劇」除論談及許多戲改編自歷史，但也扭曲或捏造了歷史。另外對來臺的京劇演員分生、旦、淨、末、丑整理出一份名單，並留下他們在臺的劇話，可說是非常珍貴的梨園史料。

《談藝錄》整本幾乎都是定公談書畫之作，他真正致力繪畫大約在二十四歲，不過對

書畫有興趣倒是起源很早。他弱冠時看三姨丈姚澹愚畫梅而心喜之，曾問姨丈可否學畫，姨丈曰：「畫必自習字始，能寫好字始能習畫。」於是他以所寫書法向其請益，姨丈認為他是不羈之才，豈僅能畫梅而已，於是教他山水畫訣。二十五歲那年，他竟悟出一項道理，一心想走「四王」（王時敏、王原祁、王石谷、王鑑）的路子。四王中本以王時敏輩分最高，王原祁、王石谷，都是其學生，定公說他最愛王原祁，因為他的畫在於「不生不熟之間」，不若王石谷太過甜熟。對於學習國畫，他認為還是必須從古人入手的，博古而後知今；若想摒古棄今，單以天地為師，那是不可能的。至於其中的祕訣在於「摹、臨、讀、背」。所謂「摹」不是刻板地一筆按一筆地鉤勒，而是將畫掛起來，看清楚它的來龍去脈，然後在自己的紙上對著畫。「臨」則只取其意思及筆法，即古人所謂「背臨」，是活的，思考的。摹臨之際既已分析並熟悉其格局，便可以將畫中各種皴法、點法活用在自己畫面上，這是熟「讀」了的緣故。以後熟能生巧，進入組織、佈局得心應手的階段，便是「背」的充分發揮了。他又說：「意在筆先，物色感召，心有不能自己，筆墨有所不得不行，然後情采相生，欣然命筆。」「作畫必須莽莽蒼蒼，深山邃壑，如有虎豹，望之凜然，似不可居；而仙巖秀樹，蒙雜其間，出人意表，乃為盡山水之性靈，極文人之筆墨。」這些可說都是他習畫的心得，原本是不傳之祕，如今寫出來也是想「金針度人」！

「工欲善其事，必先利其器」，書畫必須講究筆、墨、紙、硯，定公也談到如果沒有一

支好筆，正如名將之無良騎，怎能使他畫出好畫呢？無好筆，縱有好紙亦是枉然。而在畫畫時「墨分五色」是極端講究的，他說民國以來，用青麟髓（道洗墨），其次用乾嘉御墨。到了臺灣，官禮御墨，也變了稀世之珍。斷墨一丸，輒數百金，畫家惜費，又不得不求之東京。

他又說：「張大千早年學石濤、老蓮，幾可亂真。抗戰時，潛蹤敦煌石室中，勝利還滬，畫風為之一變。我埋怨他：『為什麼去向牆壁學？』大千笑說：『好墨好紙都用完了，只好刷了。』」由於找不到好墨好紙，而去向畫壁討生活，這是大千的聰明，也可以說他是玩世。

《文心雕龍》說：「觀千劍而後識器，操千曲而後曉聲。」定公可說是做到了，因此他對於前人作品的評論可說是精準的，甚至可以看出其作品脫胎於何人，出自於何派。當然這也歸功於他對於整個繪畫史的鑽研，他的〈中國歷代畫派概論〉長文是擲地有聲的重要論著。同樣地，他的〈讀松泉老人《墨緣彙觀》贅錄〉一文，幾乎把故宮典藏和私家收藏的名帖都看遍了，才能寫出這樣精彩的文章，他說：「或睹於故宮，或觀之藏家，無不精誠赫弈，千載如新。有宋兩代名臣真蹟，幾盡萃於此，雖有二三贗壬，亦如蓬生麻中，不扶自直矣。令人過目不忘，洵有以也。」

陳定山早在一九二○年即活躍於滬上美術界，籌辦美展活動、主編。而一九三五年故宮博物院要挑選文物參加英國舉辦的「倫敦中國藝術國際展覽會」，他被聘為負責書畫部十一位審查委員之一，可見也是借重他在書畫的鑑賞能力。據學者熊宜敬說：「一九四七年

九月十五日至二十八日在上海市南昌路法文協會展出「中國近百年畫展」。配合這項展覽，上海美術館籌備出版了《中國近百年名畫集》和《近百年畫展識錄》，由陳定山、徐邦達、王季遷等執筆，其中《近百年畫展識錄》，詳載了每件展出作品的形式、尺寸、款識、鈐印和收藏經過，並附畫家傳略，全書數萬言，是一九一一年民國肇建後，第一本具有學術研究價值的畫展圖錄。」我因此又特別找到他早期的三篇畫論，讀者可比較其與來臺後的觀點有否異同。本書廣搜其有關藝苑散論，多達十數篇，更有畫家個人的傳記，例如〈民國以來畫人感逝錄〉長文，他就窮三年之力，四易其稿（本書採用他的四稿）方始完成。至於〈樹石譜〉中有畫史的源流、繪畫的理論、作畫的心得，均為他論及畫人畫事的不可多得之作。其更是畫國畫的基礎理論，得其竅門，即刻進階。最後定公對於作畫的結論是：「多求古蹟名畫本，或多讀書習字，或出觀名山大川，覺胸次勃然，若有所蓄，鬱鬱欲發，乃藉筆寫之。故畫者，只是寫自己一片胸襟耳。」堪稱至理名言，不二法門。

定公少多才藝，得名甚早。壯歲久寓滬濱，馳騁於文壇藝苑，輕財任俠。渡海來臺，除短期都講上庠外，勤於寫作，著述等身。然原本出於鐘鳴鼎食之家，突遭國變，衣冠南渡，能不無感！於是他發之於吟詠，有《十年詩卷》、《定山詞》之作，人間何世，無限江山；聽流水於隴頭，見夕陽於故國。但定公一生原不只是詩人、詞人、小說家、書畫家，因此茲書之編就，就是要讓讀者瞭解他多才多藝的各個層面，也為後人研究提供更多的材料也。

編輯凡例

一、原文中的異體字、俗字等，除配合上下文意予以保留之外，逕改為標準字形。

二、原文明顯訛誤、標點不符現今閱讀習慣之處逕改，為免行文冗贅，不復註明。

三、原文引用之詩文，有與目前流通之版本不相吻合者，為保留原文樣貌，凡不影響文意者，皆不校對、註出。

四、書中注釋除非特別註明，均為原文之注釋。其引用詩文有與目前流通之版本不相吻合者，同上。

五、書中文章發表時的署名時或不同，如：陳小蝶、陳蝶野等。書中特保留其署名。

目次

定山論畫七種

前序

作畫必須莽莽蒼蒼，深山邃壑，如有虎豹，望之凜然，似不可居，而仙巖秀樹，蒙雜其間，出人意表，乃為盡山水之性靈，極文人之筆墨。一味輕靈標致，徒資媚悅，已不足觀。若以枯窘為古趣，潑辣為豪素，則百步五十，得失互見，心已失主，徒呈燕說。取一時之名則可，垂百世之永則不可。老杜云：「文章千古事，得失寸心知。」《論語》云：「吾誰欺？欺天乎？」至言哉！

今人作畫，或以摒棄古人，盡情創作為高，或以恪守繩墨，步趨古人為訓。兩者之間，互有得失。人之初生，呱呱學語，皆得之父母遺傳，非一下地即能滔滔雄辯也；及其長成，則各自發揮其語言天才，不必盡守父母之所教。故開始即摒棄古人，是不學步而趨，必躓無疑；其後學而不化，以恪守古人為高，則老死不能出戶牖一步矣。

畫重水墨，是以水墨為設色，古人所謂「墨分五色」是也。非謂以墨和水，狂塗滿紙，即謂之潑墨。王洽潑墨有其名，無其畫。米氏父子雲山，筆筆見根，是積墨，非潑墨。降至

西洋油畫，亦以筆觸見長，劉海粟輩學西畫不成，而施其狂塗於國畫，自號叛徒，及其晚境頹唐，乃為王石谷門下之奴，可憐甚矣，豈尚有筆？

日本人創為「墨象」以浴盆貯墨汁，而張紙壁間，浴身一躍，墨潰滿紙，就其形象而加筆焉，其法實竊自中國之雲南大理石。雲南大理石未出礦時，其溶如乳。匠石溶花青、赭石、銀硃於碗中，入礦中而雜灑之。石乳出礦硬化，解之為石版。於是天然之山水、人物、牛馬、花鳥，隱隱然出，其佳者幾奪天工。此真潑墨，名貴者可值千金，然而只名之為「大理石」而不得名之為「潑墨畫」。

吾嘗見一畫工，自南洋來，口含墨汁，以舌噀之，滿紙旋成花鳥雲物之狀。此真潑墨矣；然而見者皆掩鼻避之，以為不雅。

古人以潑墨，與惜墨並稱。僅於全幅中某一要點加以潑墨，所謂「灼灼如小兒目睛者是」，未有作安祿山浴兒戲者。龔定公詩云：「我有忠言質幻師，彈丸纍到十枚時。」宜僚弄丸，適可而止，斯言可以三復。

內子嫻君輯余近作為《定山論畫七種》索余弁首。遂以為序。

己酉　夏日　定山老人

中國歷代畫派概論

（一）畫的創始及三代秦漢圖案畫的演進

上古之世，倉頡造字，史皇作畫（一說史皇即是倉頡）。造字六義，首曰象形；故文字亦即圖畫。山川、魚鳥，依類象形，篆法流傳至今，斑斑可考。降及唐、虞，文字與圖畫始漸漸分離而獨立。《畫史會要》云：「畫始於舜妹嫘，故稱畫嫘。」按劉向《列女傳》：「舜有女弟名敤首」，她對於繪畫究有何種貢獻，雖不可考，但繪畫的獨立應用，則始於虞舜。《漢書・刑法志》：「蓋聞有虞氏之時，畫衣冠，異章服，而民不犯。」故繪畫的開始，實是一種幫助文字來敷施禮教的工具。所以夏禹推廣其義，鑄九鼎以象山川、人物、遠方職貢的形狀，用來敷施政教。降及商代，便將此類雕刻應用到一切彝鼎銅器上面，成為一種享用的美術品。它的圖案，在銅器腹部，多作回文或卍字，保存陶器上應用的花紋。而蓋

和柄，則多作夔龍、蟠螭的雕刻形狀，備極工緻精密，為後世圖案畫所不及。

此類案畫，除在服器上應用外，當然亦施於宮室藻繪上面，如桀之瓊室、紂之鹿臺，建築皆極富麗，惜我國對於美術初不重視，苟有軼出禮教範圍，便視為淫巧傷德，不與提倡。此類宮室，亦於商、周代興之際，悉付一炬，與以毀滅；所以我們對於夏、商以前的繪畫美術，亦僅僅於鼎彝銅器上面見其一斑而已。

成周代興，對於圖畫，始加注重，設官分掌。但其主要作用，則為繪畫與地圖，《周禮》云：「繪畫之事，雜五色。」賈公彥疏云：「畫繢二者，別官同職，共其事者，畫繢相須故也。」鄭氏注：「若今司空鄭國輿地圖。」蓋成周之制，有圖官，掌設色；地官，掌建邦土地之圖。則知案畫應用於輿地圖，於成周即已開始，不但界分郡國，而且敷以色彩矣。

周代繪畫，施於政教，不僅輿地圖之發明，其繼有虞氏辨明章服者，有旗旌之章九，曰：常、旂、旜、物、旗、旟、旐、旞、旌。有服冕之章九，曰：藻、粉米、黼、黻（以上希繡）、龍、山、華蟲、火、宗彝（以上繪畫）。又作明堂四牖，上畫堯、舜、桀、紂之容，以昭美惡之狀，於是人像畫亦繼案畫而開始。

人像畫前於周代的，有黃帝畫蚩尤與神荼、鬱壘之像，伊尹畫九品主干湯，封膜之足趾畫河神於河水之陽，等等傳說；但其書多後出，附會不可徵信。而明堂四牖，分畫堯、舜、桀、紂，實為後世畫壁之祖，要皆昭善惡、明等級，其宗旨仍與敷施政教無背。故唐張彥遠

《畫論》云：「所謂畫者，成教化，助人倫，窮神變，測幽微，與六籍同功、四時並運者也。」

周道既衰，列國逞強，繪畫範圍，始漸漸軼出禮教；如：魯班師畫忖留神像（見《水經注》）；齊敬君畫其妻美，齊王與錢百萬納之（見《說苑》）；而莊子描寫宋元公諸畫史，「舐筆和墨」；不但此時繪畫發達，而且繪畫工具已由刀刻進而用筆。既曰舐筆和墨，是不但用筆，且已進而使用毛筆矣（按梁山舟《筆史》，嘗致疑蒙恬造筆以前已有毛筆，惜未舉出《莊子》，以為證據）。

戰國時代，藝文思想，最為自由煥發，繪畫的進步，雖無何種專載，但散見於諸子，如韓非、列子、莊子、慎到，無不有特別的描寫，而齊君與客問答，謂「畫狗難於鬼魅」，尤可證明當時繪畫之重於寫實。

世稱秦始皇以暴力統一天下，焚書坑儒，將戰國自由思想，摧殘殆盡。繪畫毀滅，自在意中。其實秦火之盛，尚不如項羽三月焚燒咸陽。當時六國菁華，莫不輦來於秦，美術品當然不能例外，阿房宮便是世界歷史上唯一最廣大的博物院，始皇豈忍毀滅？迨楚人一炬，可憐焦土，而古代美術文物，始毀滅無遺耳。

漢興以來，文、景兩朝，人文薈起，繪畫美術亦欣欣復興。至於武帝，創置祕閣，蒐集天下法書、名畫，其職任親近，甚至黃門署亦置畫士。於是名家輩出，創作迭見，其有正統

前乎明帝的，有：「光武畫功臣於雲臺」；「明帝詔班固、賈逵輩，取經史故事，別立畫

工，命尚方圖畫」；「光和元年畫孔子及七十二弟子像於鴻都門」；「熹平六年畫胡廣、黃

瓊於省內」。又如表孝子的有：「陳紀遭父喪，積毀消瘠，尚書詔畫其形，以厲百姓。」表

孝女有：「叔先雄，父墮湍水，女入水尋父，六日，與父屍相持浮出江上，郡縣表之，立碑

圖畫其像。」表烈婦有：「皇甫規妻罵董卓，死卓車下，時人圖畫號為禮宗。」而順烈梁皇

后，畫列女圖，常置左右以為戒鑑，尤開後世卷冊的先河。這些畫家，雖多未列名字，但當

時人物畫之盛則可想見。但其畫蹟流傳，因年代久遠，毀滅殆盡，其可供我們參觀的，厥唯

金石。故大如碑（如孝女叔先雄，立碑圖畫其像），小至鏡（銅鏡始於秦代，至漢鏤刻尤為精細，

漢武帝有「天馬葡桃鏡」，為西域文化東來之始證），都有人物故事，可資閱覽。而鉅製劇蹟，

則推石刻。孝堂山祠及武梁祠兩大石刻，為漢畫最有力的代表作。孝堂山祠在山東肥城，順

帝永建四年前作。其圖畫為陰刻，有大王車、成、胡王、貫胸國人，及升鼎、墮車、行刑、

歌舞等歷史風俗畫。武梁祠在山東嘉祥縣，其圖畫為陽刻浮雕，規模偉大，石室三座自桓帝

建和元年開始，至元嘉元年方始完成。計祠堂石刻三石、前石室十四石、後石室十石、左右

室十石、兩柱三石、祥瑞圖四石，石各大小不一，有長達十二尺、高達六尺的。畫像古樸，

八分精妙。計分帝王、聖門、孝子、刺客事蹟、列女傳故事、祥瑞圖、戰爭行列。全部輪

廓，俱是陽刻浮雕，人物生動，極周旋揖讓的姿態。寫車、馬、橋樑、草本、雲火，於石刻

中，具見筆鋒，含剛柔並用之致。這種畫風一直保存到東晉，我們可以從顧愷之所畫《女史箴》（現在英倫博物院）看出，而絕對沒有受到佛教畫的影響。

東漢畫學，雖已如此之盛，但畫事尚為尚方待詔，專任之職，仍不為士大夫所重。故後漢有名畫家，仍為寥寥，有記載可採的，不過下列數人而已：

張　衡　字平子，官至侍中、河間相。

蔡　邕　字伯喈，陳留圉人。靈帝時詔邕畫赤泉侯五代將相於省，兼命讚及書，時稱三絕。

劉　褎　桓帝時人，官蜀郡太守。畫《雲漢圖》，人見之覺熱；又畫《北風圖》，人見之覺涼。

趙　歧　字放卿，京兆長陵人，拜太常。年九十餘，自為壽藏，圖季札、子產、晏嬰、劉向四像居賓位，又自畫其像居主位。

楊　魯、劉　旦　並於光和中待詔尚方，畫於洪都學。

三國雖際亂世，但吳、魏繼承江南文物、中原禮教之餘，故繪畫之風較之漢代，反有增而無減。惟魏武、孫權互相提倡權術，風俗大變。故繪畫思想亦隨之解放。蜀雖偏處，提倡繪事，亦不後人。諸葛亮有《黃牛峽廟記》，描寫繪事，深入玄微。張飛武夫，相傳能畫美人。魏之楊修、桓範、曹髦、吳之曹不興、趙夫人，且蔚為一代巨宗。降及西晉，則荀勗、

張墨、王廙、史道碩，世稱四家。而佛教畫亦於此時逐漸擴張。蓋自東漢以來，上自君主，下至庶流，其信仰佛教，亦大有人在。故於魏，有朱士行、佛馱陀羅；於吳，有康僧會。而曹不興畫蹟，多在江南諸大寺壁；世稱其畫佛像，能於五十尺縑上，運筆靈敏，不失尺度。晉之衛協，即為曹氏弟子，曾作《七佛圖》，不敢點睛，自云：「點睛恐即飛去。」顧愷之學於衛協、兼取漢、釋兩宗法度，自闡神明，遂為千古畫聖。而魏、晉以來，人物畫家，始有師系可尋。今摘其名姓尤著者，列次如左：

吳

曹不興　亦名弗興。善畫，連五十尺絹畫一像，心手並運，妄失尺度。嘗為孫權畫屏，誤落筆點素，因就作一蠅，權見以為生蠅，舉手彈之。

趙夫人　丞相趙達之妹。善書畫，巧妙無雙。孫權欲伐蜀魏，夫人乃寫江湖九洲山岳之勢以進。又於方帛之上繡五岳列國地形，時號「針絕」。

蜀

諸葛亮　字孔明，瑯琊陽都人。善畫，作《南夷圖》。作〈黃陵廟畫壁記〉，記畫法甚詳。

李意期　蜀人。先主欲伐吳，問意期。求紙筆，畫兵馬器仗數十紙，取火燒之；又畫一大人，掘地埋之。

魏

曹髦 字士彥，文帝孫。善畫人物故實，有《祖二疏圖》、《於陵子》、《黔婁妻》等圖傳於世。

桓範 字元則，沛國龍亢人，拜大司農。善丹青。

徐邈 字景山，燕國薊人。嘗畫板作鯚魚懸岸，群獺競來，一時執得。明帝歎曰：「卿畫何神也。」

西晉

衛協 師曹不興，以畫名於時。作釋道人物，冠絕當代。與張墨並稱「畫聖」。

嵇康 字叔夜，譙國銍人。工畫畫，有《獅子挐象圖》、《巢由圖》。

張墨 《古畫品錄》與荀勗同列一品，有《維摩詰圖》、《搗練圖》。

荀勗 字公曾，穎州人。有《大烈女圖》、《小列女傳》。又嘗圖鍾太傅像於鍾會宅中，衣冠如生。

東晉

王廙 字世將，瑯琊臨沂人。晉室渡江，廙畫畫為第一。衛協弟子，每畫不點睛，人問其故，曰：

顧愷之 字長康，小名虎頭，晉陵無錫人。衛協弟子，每畫不點睛，人問其故，曰：「傳神在阿堵中。」著《魏晉名賢畫贊》，評量甚多。又有〈論畫〉一篇，皆

模寫要法，其真蹟流傳於今世者有《女史箴》，今在英倫博物館。

王羲之　字逸少。書法為古今之冠，畫學於王廙，嘗臨鏡自寫真，於壁上畫小人物。

司馬紹　（明帝）字道畿。師王廙，而沉著過之。

史道碩　兄弟四人並善畫，道碩尤工人、馬及鵝。

范　宣　字宣子，陳留人。畫《南都賦》，為戴逵之師。

戴　逵　字安道，譙國人。十餘歲即為畫，中年畫佛像甚精妙。有《阿谷處女圖》、《孔子弟子圖》、《伯樂圖》、《二牛圖》等傳於世。又善鑄佛像及雕刻。

（三）南北朝佛教畫的發達和山水的創始

晉室東遷，中國的美術文化，劃分為兩大流域，在北方的以鮮卑族為主，黃河流域為其領區。其美術品注重在石刻造像和壁畫。至今著名世界的雲岡石窟，在大同武周山下，其工程始神瑞以迄正光，前後亙百餘年。龍門石窟在洛陽伊闕，為北魏所造，凡三所，前後用工人八十餘萬人。其畫壁劇蹟，則有敦煌石窟，前秦建元二年，沙門樂僔即於莫高窟開始造像，全用壁畫。次有法良禪師從東到北，又於樂僔師窟旁，造佛千餘。後刺史建平公、山陽王迭有興築，自隋、唐至宋，歷代增建，以迄元代，窟被封堵，遂不為世人所知。直至清光

緒庚子，始為英人斯坦因、法人伯希和所發現，擇其中所藏寫本之完好者綑載而去，畫壁以不能竊取，幸得保存，遂復顯於世。但其繪畫，多出工匠之手，所畫亦皆地獄變相、飛仙、魔鬼和祥瑞圖案之類。要其畫風，大可分別為三個時期：北魏以前畫，多粗獷，無士氣，為西域人未受中國文化時代所畫的作品；隋、唐時畫極工緻精麗，為佛教畫和中國畫雜摻而起的作品；宋畫極勾勒，有中原士大夫氣象。可知敦煌石窟的圖畫，仍受中國畫的影響，而並不自為獨立也。又其畫中構圖，西夏元昊以前，往往中國帝皇在前，西涼贊普在後；北宋時代則贊普在前，帝皇在後；南宋畫則只見贊普，不見帝皇（按贊普即西夏主）。故敦煌壁畫，亦可覘中國國勢的盛衰。至於清代畫壁，雖亦有所添染，則完全是同光間匠人畫，毫無價值之可言矣。

北方繪畫，在南北朝既無特殊可言，又其畫家亦少享名。而南朝則自東晉以來，即以繪事互相競尚，宋武帝尤雅好繪事，名家輩出。但其構圖與畫面，多受佛教影響，而與漢、魏之以宣傳政教為宗旨者，漸見距離。間有一部分，並脫離佛教畫而專寫禽、鳥、魚、蟲。而畫家的高下，則於南齊謝赫的《古畫品錄》，開始了評論的價值。繼謝赫而作者，有陳姚最的《續畫品》，和唐李嗣真的《續畫品錄》。前後凡列自蔡邕、曹不興、顧愷之，以至閻立德、立本兄弟，一百五十餘人，但其姓氏流傳，而畫有考證的，也就不多。今分代摘最錄如左：

宋

陸探微　吳人，宋明帝時侍從。丹青之妙，推為最工。畫有六法，自昔鮮能足之，至探微得法為備，古今獨立。人物極其妙絕，山水、草木，鹵莽而已。

宗　炳　字少文，南陽涅陽人。好山水遊，所至圖之，張於臥室，時稱臥遊。有〈山水畫序〉一篇，為中國山水畫論之祖。

王　微　字景玄，瑯琊臨沂人。常住門屋一間，圖書玩古，與宗炳俱企跡巢由。有〈敘畫〉一篇，命意高遠，不知畫者難可與論。

顧駿之　宋人。師張墨，善釋道畫，常結高樓以為畫所。每登樓去梯，家人罕見。天地陰慘則不下筆，其於畫也，慎之如此。

顧景秀　武帝侍從。善人物、禽獸、草蟲，吳郡陸探微、顧寶光見之，皆歎其巧絕。

謝　莊　陳郡陽夏人，字希逸。善畫山川、土地，各有分理。

江僧寶　善畫，用筆骨鯁，長於畫人，有《臨軒圖》、《小兒戲鵝圖》。

張　則　以動筆新奇，見稱於時。變巧不竭，景多觸目，師吳暕，而勝其師。

毛惠遠　滎陽陽武人。師顧愷之，善畫馬，與劉瑱之仕女並為當時第一。

袁　蒨　師陸探微，善人物。

齊

劉瑱　字士溫、彭城上里人。篆隸、丹青，並為世所重。善畫婦人，有《擣衣圖》、《少年行樂圖》、《吳中行冊》。

沈標　無所偏擅，觸類皆涉，性尚鉛華，甚能留意。

謝赫　寫貌人物，不俟對看，一覽便歸，操筆點刷，研精意存，形似目想，毫髮皆無遺失。創畫有六法之論，自赫始。著《古畫品錄》，開評畫之端。

沈粲　筆跡調美，專工綺羅屏障。

毛惠秀　惠遠弟。武帝欲北侵，使畫《漢武北伐圖》，置瑯琊射臺壁上，遊幸輒觀焉。

宗測　宗炳孫。詔徵不就，張乃祖所作《尚子平圖》於壁上，遂往廬山舊宅，自圖阮藉遇蘇門，坐臥對之，又畫永積寺佛影，皆妙作也。

殷蒨　陳郡人。善寫人面，與真不別。

蘧道愍　善畫寺壁，兼長畫荷，人馬分數，毫釐不失。

章繼伯　道愍師，而藝不及道愍。有《籍田圖》，長三丈。

姚曇度　畫有逸才，巧變鋒出，魑魅鬼神皆絕妙。

顧寶光　全法陸象，方之袁蒨，可謂小巫。

梁

梁元帝 蕭繹，字世誠，小字七符。眇一目，始封湘東王。著有《山水松石格》。

張僧繇 吳中人，天監中為武陵王國侍郎，直祕閣衍知畫事。武帝崇佛寺，命僧繇畫之。嘗畫就不點睛，云：「點則飛去。」又畫水，一筆長十餘丈。與衛協、曹弗興、顧愷之共稱「畫中四聖」。

蕭賁 字文奐，齊竟陵王子良之孫。於壁上試畫山水，咫尺之內，便覺萬里為遙。

陶宏景 字通明，丹陽秣陽人。梁武帝屢聘不出山，惟畫作兩牛，一牛散放水草間，一牛著金籠頭，有人執繩，鞭之。著《圖係要錄》。世號「貞白先生」。

袁昂 字千里，陳郡陽夏人，仕至吳興太守。善畫。

焦寶願 早遊張、謝而靳固不傳。衣文樹色，時表新意，點黛施朱，輕重不失。江寧寺草堂其所畫也。

解倩 全法蔑、章，筆力不及，而通變巧捷，寺壁最長。有《丁貴人彈琴圖》。

陳

顧野王 吳人，字希鴻。在梁為中領軍，後入陳，為黃門侍郎。嘗繪古賢，王襄書贊，時稱二絕。尤工草蟲。

袁彥 陳後主知隋文帝貌異世人，使副使袁彥圖之以歸。

張善果　有《悉達太子納妃圖》、《靈嘉塔樣》。

南齊謝赫著《古畫品錄》，定陸探微為第一品第一人，曹不興、衛協，尚在其後。又定顧愷之為第三品第二人，與姚曇度、毛惠遠同列。陳姚最以為：「長康（顧愷之）之美，矯然獨步，始終無雙。」不以謝赫的甲乙為定評。又云：「古今畫高下必詮，解畫無多，人數既少，不復詮次，最為得體。」故姚最所著《續畫品錄》，自漢、魏迄隋，更分甲、乙凡十九人，不復區別優劣。」故李嗣真作《續畫品錄》，著湘東王（即梁元帝蕭繹）以下三品九等，取捨高下，不免龐雜，識者無取；而隋代畫家，略備於是，其著名者，如：

隋

楊契丹　官至上儀同。嘗與田僧亮、鄭法士同於京師光明寺畫小塔，楊以簟蔽畫處，鄭曰：「卿畫終不可學，何勞障蔽？」又求楊畫所本。楊引鄭至朝堂，指宮闕、衣冠、車馬，曰：「此吾畫本也。」鄭深歎伏。

展子虔　歷北齊、周、隋，在隋為中散大夫，帳內都督。善畫人物，描法甚細，隨以水色暈開，神彩如生，意度俱足，可為唐畫之祖。寫江山遠近之勢尤工。其真蹟流傳今世者有《春遊圖》。

鄭法士　周封長社縣子，入隋授中散大夫。畫師張僧繇，流水浮雲，率無定態，筆端亦能形容。

孫尚子　畦門建德人。師於顧、陸、張、鄭、鞍馬、樹石，勝於法士。魑魅魍魎，參靈酌妙，善為戰筆之勢，甚有氣力，衣服、手足、木葉、川流，莫不戰動，惟鬢髮獨爾調和，他人效之終莫能得。弟法輪，精密有餘，高奇未足，較其兄為劣。

董伯仁　汝南人，多才藝，鄉里號為智海。官至光祿大夫殿中將軍。樓臺人物，曠絕古今，雜畫亦極巧瞻。

閻毗　榆林盛樂人，七歲襲爵石保縣公。武帝命尚清都公主，畫筆極精。其子立德、立本，皆承家學，在唐初以畫顯。

凡右所列六朝（東晉、宋、齊、梁、陳、隋）均為中國畫家，其時外國僧侶，以佛數畫東來，著名寺壁者，則有吉底俱、摩羅菩提、尉遲跋質、跋摩那、曇摩拙義。而尉遲跋質，最為著名，即世所稱為「大尉遲僧」是也。

從漢、魏以至六朝，畫面題材，已漸漸由人物畫移轉到山水。但一般的評論家，還是注意在人物的作風表現，我們再參考謝赫的《古畫品錄》和姚最的《續畫品》，他所記載的：

顧駿之　畫蟬雀，駿之始也。

毛惠遠　善神鬼及馬。

蘧道愍、章繼伯　並善寺壁，人馬分數，毫釐不失。

劉紹祖　善傳寫，至於雀鼠，筆跡歷落。

丁　光　雖擅名蟬雀，而筆跡輕盈（以上謝赫《古畫品錄》）。

謝　赫　寫貌人物，不俟對看，所須一覽便工。麗服靚妝，隨時改變，別體細微，多自赫始。

蕭　賁　嘗圖團扇，上畫山川，咫尺之內，而瞻萬里之遙。

張僧繇　善圖塔廟，超越群工（世稱張僧繇善畫水，終夜有聲）。

焦寶願　衣文樹色，時表新異。

袁　質　曾見《莊周木雁》、《卞和抱璞》兩圖。

解　蒨　通變巧捷，在壁擅長（以上姚最《續畫品》）。

右列各家評註，惟蕭賁山水，似為具體；但亦止於團扇，且是嘗試之作，並非專門。焦寶願有衣文樹色之評，亦只止於樹色，不及其他。似乎山水在此一時期，並未發達，但按之其他載籍，則陸探微有「兼善山水，盡皆妙絕」；宗炳有「每遊山水，既歸皆圖之於壁」；梁元帝有《山水松石格》；而張僧繇山水，且獨創沒骨法，為後來南北二宗之先河。蓋畫自象形以至圖案，進再為人物服器，再進而有狗馬蟬雀，當此之時，一樹一石，不過為人物的布景，後乃逐漸擴大，而人物亦逐漸縮小，反而成為山水中之布景。山水畫的獨立，亦於是乎創始。

（四）唐代繪畫的平均發展和山水畫的獨立

中國美術的本位是國畫，國畫的本位是山水。山水畫雖創始於六朝，但其畫蹟流傳，必至唐而始盛。晉顧愷之〈畫雲臺山記〉：「山有面則背向有影，可令慶雲西吐而東方清」；「凡天及水色，畫用空青，竟素上下以映日西去」；「畫天師瘦形而神氣遠，據 指桃迴面謂弟子」；「弟子中有二人臨下側身大怖，流汗失色」。此記全文脫錯晦澀，甚多不通。唐張彥遠以為失校，但是否唐人偽作，託名愷之，亦難定論。要其所記主要仍為人物，後段並詳鳥獸、臺閣之法，而山有背影，天水填青，頗似西洋水彩畫法，故不能認為專門山水；陸探微學於顧愷之，畫傳雖有兼擅山水之稱，但《貞觀公私畫史》所記陸探微畫十三卷，亦只有人物圖像，而無一山水遺跡。《畫史清裁》且云：「陸探微與愷之齊名，平生只見文殊降虛真蹟。」是唐、宋時代且不能見顧、陸之山水，後世可毋論已。故論山水畫者多推張僧繇（沒骨）、展子虔（青綠）為山水之祖。《畫史清裁》亦云：「展子虔畫山水，大抵李思訓父子多宗之。」而張僧繇沒骨法則傳楊昇。要其兩派，縱極精研，仍難脫人物畫的跡象。王維出而山水畫始另開一新世紀。其所畫《輞川圖》、《雪溪圖》，全用水墨渲染，淡設色，筆調含蓄而迴複不盡，與書法完全相合。故後世尊之為南宗畫之祖，而另列李思訓父子為北

宗以別之。但唐代畫學，正在鼎盛時代，各種繪畫，都在平均發展。所以王維、李思訓父子雖創立了南北山水宗派，而唐代的山水專畫家，卻並不很多。而當時推為畫聖的卻是吳道子，而不是李思訓和王維。

《歷代畫史彙傳》敘唐代畫家，凡帝族十一人、畫史門三百十七人、偏門一人、釋十七人、女史三人，共三百四十九人，其中如：

人佛畫

閻立德

本名讓，雍州萬年人，隋少監毗之子。累遷工部尚書，封大安公。畫師鄭、張、楊、展，兼師其父。有《封禪圖》、《文成公主降少番圖》等。

閻立本

立德弟，拜右相，博陵縣男。尤善寫真，太宗御容、秦府十八學士、凌煙閣功臣皆出其手筆。今世所傳《歷代帝王像》尤為名蹟。

吳道子

一名道玄，東京陽翟人。年未弱冠，即窮丹青之妙。開元中供奉內廷，每揮毫必須酣飲。嘗畫地獄變相前壁三百餘間，變相人物，無有同者。又為天宮寺施繪事，謂裴將軍曰：「為舞劍一曲，觀其壯氣，即可揮毫。」舞畢奮筆如有神助。其真蹟流傳今世者有《天王降生圖》，今在日本。

尉遲乙僧

跋質那之子。貞觀初，其國王以丹青奇妙薦之中國。凡畫功德人物、花鳥，皆有外國形態。

楊　昇　開元畫館直。以寫照擅名，學張僧繇沒骨法，亦善山水。

范長壽　唐初為武騎尉。善畫西方變，及水，諦視之覺水入浮壁。

孫　位　東越人。僖宗車駕在蜀，遂自京入蜀，號「會稽山人」。畫善人、鳥、鬼神，尤善畫龍水。豪貴相請，難得一筆，唯好事者時得其畫云。

韓　滉　字太沖，長安人，韓休子。貞觀初，同中書門下平章事，封晉國公。善畫佛像、牛馬。

仕女畫

周　昉　字仲朗，京兆人。好屬文，窮丹青之妙。遊卿相間，貴公子也。德宗修章敬寺，召昉畫之，落筆之際，都人競觀，或有指瑕，隨意改定，無不歎其精妙。新羅國以善價購其畫，數十卷持往彼國，仕女人物皆神品。

張　萱　京兆人。善起草，點簇景物，皆窮其妙。貴公子、鞍馬，皆稱第一。畫婦人以朱暈耳根，以此自別。其真蹟猶在今世者，有《貴公子夜遊圖》、《七夕乞巧圖》、《武后行殿圖》。

花鳥畫

滕王元嬰　善畫蛺蝶。

薛　稷　字嗣通，蒲州汾陰人，以書法名天下。歷太子少保、禮部尚書。畫鶴時號一絕。

邊鸞　京兆人。最長花鳥，折枝、草木之妙，未之有也。下筆輕利，用色鮮明，於玄武殿畫孔雀，一正一背，翠彩生動。唐代折枝花居第一。

牛馬畫

刁光胤　雍京人。善畫湖石、草竹、貓兔、鳥雀。天復年入蜀，黃筌、孔嵩親受其訣。

曹霸　魏曹髦之後，天寶末，每奉詔寫御馬。官至左武衛將軍。

韓幹　藍田人，太府寺丞。少時為賣酒傭，嘗徵酒債至王維家，維奇其意趣，乃歲與錢二萬，令幹學畫十餘年，尤工鞍馬。玄宗御廄並諸王廄中皆有善馬，幹並圖其駿，遂為古今獨步。天寶中，召入供奏，今流傳者有韓幹《照夜白》。

韋偃　韋鑑從子，京兆人。寓蜀以越筆點簇小鳥，千變萬態，曲盡其妙，韓幹之匹也。

戴嵩　韓晉公善畫牛，鎮浙右，嵩為巡官，師其畫法，而突過之。嘗畫牛與牧童點睛，圓明對照，牧童瞳子中亦有一牛。今世有《秋原歸牧圖》，在故宮博物院，是嵩真蹟。

陳閎　會稽人，永王府長史。工鞍馬，開元中召入供奉。

其他，如：盧弁畫貓，張昱、于錫、李察畫雞、姜皎、貝俊畫鷹，李漸畫火，盧卓畫水，蕭悅、張立、夢休方著作，李審、于邵畫竹，蒯廉畫鶴，李瓊畫海濤、檀智敏、尹繼昭、李約畫樓閣，穆修己畫牡丹，趙博、李衡、齊旻、鍾師紹畫犬，張操、徐表仁等畫松

石，衛憲畫蜂蝶，裴遼、溫處士、陳恪畫水鳥、魚蟲，無不各有專長，擅名一時，而山水畫家，則僅寥寥數人。

山水畫

李思訓　名建，宗室孝斌子。歷右武衛大將軍，世稱「大李將軍」。山水用大斧劈，金碧丹青，為北宗祖。

李昭道　思訓子，太原府倉曹，直集賢院，世稱「小李將軍」。

王　維　字摩詰，太原初人。開元中舉進士，與弟縉齊名。隱居輞川，妙跡天機，於平遠尤工。善破墨山水，以水墨代金碧，渲染代皴斫，為南宗山水畫之鼻祖。有山水訣，本集不載，疑為後人偽託。

鄭　虔　字弱齊，鄭州榮陽人，天寶中廣文館博士。嘗自寫其詩並畫以獻，玄宗大書其尾曰：「鄭虔三絕。」

畢　宏　天寶中御史。善畫古松樹石，擅名於代。

盧　鴻　《唐書》：「盧鴻，一字浩然」，後世誤其名為鴻一。所作有盧鴻《草堂十志》，為唐畫山水王維後一人而已。

王　洽　一作王默，善潑墨山水，故時人亦稱王墨。多遊江湖間，時人皆云化去。

項　容　天臺處士，善山水松石，挺特巉絕，時稱「王洽潑墨，項容無墨」。

王宰　守西蜀，杜甫詩：「五日畫一水，十日畫一石，王宰始肯畫真蹟。」貞元中尚存，韋令公以禮待之。

張璪　字文通，吳郡人。畫松石山水，當代擅作，能以手握雙管，一時齊下，一為生枝，一為枯枝，畢宏為之擱筆。

右名蹟往往流傳於世，現藏於故宮博物院者，有：李思訓、昭道父子的《秋山行旅圖》，王維的《雪溪圖》，盧鴻的《草堂十志》，王洽、項容的《山水》；惟鄭虔、王宰無名蹟傳留。

（五）五代山水畫的異軍突起與院畫的區域劃分

五代繼唐畫極盛之後，加以兵亂相仍，藝術有如百花怒放，極其燦爛之後，稍形黯淡。

詎知中國美術本位的山水畫，卻於其時吐出奇葩，產生了荊、關、董、巨四大巨人。將山水畫從一切繪畫中提高起來，特立千古，使中外仰望，世界公認為中國唯一美術而為世界一切繪畫藝術所不可及的：「山水」，但有讚歎，而無可分析理解。

蓋中國畫主張「氣韻」，雖始自謝赫六法，但歷來畫面僅為人物、樓閣、蟲鳥所圍，設色比運筆為重要，寫實成分多於寫意，故於「氣韻」二字無能發揮。李思訓父子雖創用斧

劈法，用筆觸來寫山水的骨幹，但其裝飾界畫的氣味，仍不能免。又其布局結構，仍不免以人物為主（如故宮所藏的《秋山行旅圖》，其主要點即為寫馬）。到了王維，才用純筆墨來畫胸中所欲畫的丘壑，而筆的線條，更重於墨的觸覺。他創始了書畫合一的用途，而「神韻」二字，亦即於此中透出消息，後人稱摩詰（王維）「詩中有畫，畫中有詩」，亦即此意。但經過唐代二百餘年的藝術界歷史，能夠了解王維的宗法的，僅僅只有盧鴻、王洽、項容數人。盧鴻的《草堂十志》，雖筆墨兼到，古樸而有氣，但有人懷疑它不是唐人畫。王洽、項容當時已有「王洽有墨無筆，項容有無筆無墨」之譏。可知當時山水畫之尚未十分成熟，必待荊、關、董、巨輩出，始大放光明，蔚成世界美術的唯一劇蹟，非偶然也。舉其大綱如左：

梁

荊浩　字浩然，河南泌水人，居太行山，自號洪谷子。山水勾皴布置，筆意森然。好為雲中山頂，四面峻厚，百丈危峰屹立於青冥之間，為宋、元以來畫家所宗仰。著有《筆法記》。

關仝　長安人。初師荊浩，刻意力學，寢食俱廢，後有出藍之譽。其畫上突危峰，下瞰窮谷，四面塹絕，屹立萬仞，人跡不通，而深巖曲澗中有樓觀洞府、鸞鶴花竹之勝，飄飄然有羽化登仙之想。然於人物非所工，每有得意者，必使胡翼主人物。

唐

李贊華　東丹王，名突欲，賜姓李。善畫貴人酋長，胡服鞍馬。

胡瓌　契丹人。善畫番馬，至於穹廬雜物，各盡其妙。

李夫人　蜀人。善畫竹，月夕獨坐南軒，輒濡毫墨寫窗上竹影，生意俱足。世人效之，乃有墨竹。

周

郭忠恕　字恕先。善畫臺閣屋宇重複之狀，窮極精妙。又畫天外數峰，使人見之，意在筆墨之外。

南唐

李煜　南唐後主，字重光，自稱鍾峰隱居，又稱鍾隱後人。書作戰筆，屈曲遒勁，謂之「金錯刀」；畫亦精爽不凡，善墨竹，號為「鐵勾鎖」。

顧閎中　善畫人物，韓熙載好聲伎，專為夜宴。後主欲見其伎，命閎中夜至其第寫之，有《夜宴圖》傳世。

周文矩　建康句容人，美風度。所畫仕女之妙，在於得閨閣之態，類唐之周昉，惟衣紋戰筆有別，不施脂粉鏤金佩玉以為工。

王齊翰　金陵人。畫人物釋道，筆法入細者勝，故宮博物院有《挑耳圖》。

唐希雅　嘉興人。嘗學後主金鎖書，乘興縱奇，其為荊櫃柘棘，多得郊野真趣，論者與
徐熙並稱「江南絕筆」。

董羽　初事李煜，為翰林學士，後歸宋。嘗畫端拱樓下四壁，極其精思。

徐熙　鍾陵人，世事南唐，為江左名族。善畫花竹蟬蝶，多遊園圃，以求情狀，尤精
設色。畫花果多在澄心紙上，至於畫絹，絹紋稍粗似布。

高文進　工畫佛道，曹、吳兼備，後入宋，京師寺壁，多出其手筆。

董源　字叔達，亦字北苑，為南唐後苑副使，後主入宋，隱鍾山下。所畫山水皆金陵
山景，下有沙地，山上多小石礬頭，坡腳多碎石，用淡墨掃，屈曲為之，再用
淡墨破，水墨純學王維，著色學李思訓。後世學者甚盛，得其真傳首推巨然。

巨然　江寧人。受業於董源，隨李煜入京師。所畫多清潤平澹，南宗山水王維為祖，
紹述宗傳，實由巨然，後人無能出其範圍。

趙幹　江寧人，畫院學生。世傳其《江行雪霽圖》，人物秀整，林木蕭疏，極江南行
旅之況。

釋貫休　字德隱，婺州人，俗姓姜，天福年入蜀，號「禪月大師」。畫師閻立本，畫羅
漢，胡貌梵相，曲盡其態。

滕昌祐　字勝華，先本吳人，不婚不仕，書畫是好。無師法，以似為工。折枝花用色鮮

妍，復精芙藻果實，隨類傅色，宛有生意。

後蜀

李　昇　成都人，小名錦奴，守蜀中。山川出己意，觀者誤以為王維。

黃　筌　字要叔，成都人。幼有畫性，長負奇能。水石花雀學刁光胤，龍水松石學孫位，山水學李昇，鶴學薛稷，資諸家之長，兼而有之。授翰林院待詔，後隨蜀主孟昶入宋至闕下，太宗尤加眷遇，委之搜訪名畫，銓定品目，畫法為一時標準。

趙德玄　雍京人。天福年入蜀，嘗得隋、唐畫樣百餘本，故所學精博。子忠義，工畫樓閣，枋栱準的，分明無欠。

蒲師訓　蜀人。奉命畫諸葛廟，能續吳道子、張素卿之能。蜀中祠廟鬼神，多出其手。

五代十國，不但荊、關、董、巨的山水，為百世的師派宗傳，而徐熙、崇嗣父子的沒骨花卉，黃筌、居寀的勾勒花鳥，亦為花鳥畫南北二宗之祖。要之徐畫，不用勾勒，沒骨染漬，故輕盈雅淡，以山水為例，可稱「南宗」。黃畫勾勒填彩，濃豔富麗，可為「北宗」。而宋米芾論畫，有「黃筌十幅，不及徐熙一幅」之評，可見南宗之重於北宗。五代地處北方，於美術方面，雖有荊、關之異軍突起，初不重視。江南文物相承，南唐主尤以文詞書畫自娛，建設畫苑，以養文士。所作畫多以巧妙清麗為宗，故顧閎中、周文矩、徐熙各以仕女

花鳥，競妍鬥勝，號為畫院。而董源獨以畫院副使，畫金陵山水，其絕技不傳於朝，而傳於

野，則巨然僧是矣。

吳越雖與南唐同處江南，但文物不及遠甚。吳越王錢鏐父子並善墨竹，他若王耕之牡

丹、錢仁熙之水牛，不過一藝見長，能畫雖多，不過附庸，無足稱述。

（六）宋代文人畫之盛興和佛教畫之衰退

五代時間極短，而江南文化燦然可觀，宋室肇興，更加提倡。開國之初，即設翰林圖

畫院，羅致天下藝士，加以俸祿，視其才能分授待詔、祇候、藝學、畫學正、學生、供俸等

職。故郭忠恕（周）、黃居寀、高文進（蜀）、董羽（南唐）並以羈旅降臣，進為翰林院待

詔。其在院外的，則有董源、巨然（隨後主李煜入京）、李成（唐宗室）、鍾隱（傳為李後主

化名）、范寬，均以文人畫為號召，提倡文與藝的交流，專講筆墨氣韻，以別於專以刻畫形

似、填廓丹青為工能的院體畫。而當世帝王亦提倡文人畫而抑院體，不仕，

放之還山賜畫四十餘軸，曰：「高尚之士，怡情之物。」又丁晉公出鎮金陵，亦賜之《雪

圖》，曰：「當張於溪山佳處。」是已完全入於文人欣賞的態度。故趙昌的花卉、易元吉的

禽猿、燕文貴的小景山水，亦以文士態度表現，燕文貴且自創畫風，以與李成、范寬抗衡，

時號「燕家景致」。但終不敵真真的文人畫，故米芾對於趙昌的評論，以為「黃筌十幅，可換徐熙一幅」，而趙昌之畫，收藏家竟可有可無。文人畫雖至宋而極盛，但仍未脫去寫實的本能。故董源、巨然寫金陵山，氣勢厚重，多作礬頭；李成畫北地山，專寫寒林；范寬寫錢塘山，頂多叢樹；郭熙寫宜州山，石如卷雲；米芾寫京口山，愛作煙雲；馬遠、夏珪寫南山，多殘山賸水。皆以當前景物，陶寫心胸，而其成就亦各不同。董源畫有兩種，一種水墨渲染，極類王維，皴筆用披蔴。弟子巨然傳其衣鉢，亦開後來元人一派。真蹟流傳至今者當以《萬木奇峰圖》為其代表作。一種設色妍穠，人物工麗，《龍宿郊民圖》現存故宮博物院，然論者頗嫌其工麗。傳其畫法的當以王詵（晉卿）為巨擘；趙伯駒、劉松年亦傳其衣鉢，而各變其法。

米芾以董源落痂法，變為大渾點，以寫京口煙雲，別創一格。米友仁傳父家法，變大渾點為小渾點，遂為寫雨景的別祖，世號為「大米點」、「小米點」者是矣。南宗山水以董、巨為領袖，李成、范寬、王詵、米芾為四大家。其畫法盛興於北宋。而人物畫方面，則有李公麟為之領袖，其畫法注重白描，初畫鞍馬，後一意於佛，尤喜作《維摩詰圖》，用筆如蠶吐絲，卷舒自如，而精雅絕倫。山間亦師李思訓，亦間用燕文貴法，北宗山水其在北宋者，賴以僅存。而宋徽宗以帝皇之貴，崛起畫苑，政和中，興畫學院，自作花鳥，精絕古今，甚至取士科目，亦用繪畫。山水方面，銳意復古，傾向北宗，以示世範。於是南宋畫風又從南宗

劉道士　終南、太華，遍觀奇勝，得真山骨。北宋畫家，並稱李、范。建康人。山水師董源，與巨然用筆大致相同。山水中著人物，劉畫道士在左，巨然畫道士在右，以此為別。

燕文貴　吳興人，隸軍籍。太宗朝來京師，貨所畫山水人物於天門道。待詔高益見而驚之，遂薦於朝，為畫院待詔。景物如真，人號「燕家景致」。

許道寧　河間人。學李成，賣藥端門，人有贖藥者，必畫樹石兼與之，無不悅其精妙。所長者三：林木、平遠、野水，而命意時見狂逸，自成一家。

郭　熙　河南溫人。山水、寒林，施為巧贍，位置淵深，雖學慕營邱，亦自造胸臆，巨幛高壁，多多益壯，千態萬狀，時稱獨步。著《山水畫論》行世。好飲酒，自稱「醉貓」。

釋惠崇　建陽人。工畫江南小景，寒汀遠渚，瀟灑虛曠。

趙令穰　字大年，宋宗室，仕至崇信軍節度使。善畫水村平遠，蘆塘柳渚皆江南景。時禁宗室出遊，唯上陵掃墓時得出郊，必寫風景以歸。人見其畫，輒曰：「自上陵回耶？」

王　詵　字晉卿，太原人，尚英宗魏國公主。坐蘇軾黨被謫，作寶繪堂，藏古今書畫。山水善用金碧，兼師李思訓、董源二子衍家，為宋代金碧山水之冠。

米　芾　字元章，無為軍人，自號鹿門居士、襄陽漫士、海岳外史。「芾」又作「黻」。徽宗朝召為書畫博士禮部員外郎。山水自成一家，兼用王洽潑墨、董源破墨法，世號「米家山水」。著有《畫史》、《畫評寶晉》、《英光》等集。

翟院深　營邱人，名隸樂工，善擊鼓。山水師李成。

李　唐　字晞古，河陽三城人。徽宗朝入畫院。高宗南渡，賜金帶。時年近八十，高宗雅重之，題其《長夏江寺卷》云：「李唐可比李思訓。」畫多作長卷大幛，用大斧劈皴，水不衍用魚鱗紋，有盤渦潊瀨之奇，觀者神驚目眩，自成一家，為南宋山水領袖。

米友仁　字元暉，小字虎兒，晚號嬾拙老人，官至兵部侍郎，敷文閣直學士。米芾子，山水克肖乃翁，高宗時御府收藏，皆經其鑑定，年八十，神彩如少壯時。

蕭　照　濩澤人。靖康中流落太行山為盜，愛李唐畫，掠之入山，拜以為師。後隨唐南渡，紹興間補楚功郎，為畫院待詔。

馬和之　錢塘人，紹興中登第。山水人物學吳道子，筆法飄逸，自成一家，時人號曰「小吳生」，官至工部侍郎。

趙伯駒　字千里，宋宗室，任至浙東兵馬鈐轄。工畫山水，樓臺金碧，極盡工緻。

趙伯驌　字希遠。亦長山水，後人收藏，多有改其名款為趙伯駒。

夏　珪　字禹玉，錢塘人。寧宗朝待詔，院中人山水，自李唐以後，無出其右。師李唐、米友仁，發明拖泥帶水皴，先用水筆皴，後用墨破，布置格局與馬遠同，而筆墨尤高。

馬　遠　字欽山，其先河中人，世以畫名。後居錢塘，光寧間待詔，師李唐，下筆嚴緊，石皆大斧劈帶水墨皴，而膩水殘山，畫不滿幅，人號「馬一角」。

江　參　字貫道，江南人。長於山水，學巨然可以亂真，但多筆耳。

人物門

李公麟　字伯時，舒州人。為中書門下後省刪定官。元符二年，歸老龍眠山，自號「龍眠居士」。始學顧、陸、張、吳及前世名手，乃集眾善以為己有。畫人物像尊卑貴賤，一望而知。尤善畫馬，每畫必觀群馬，以盡其變態；有僧勸其畫佛，後遂絕筆。

孫知微　字太古，彭山人，隱居青城山。淳化中張詠鎮蜀，求之終不可致。所畫神佛、星辰，夐絕古妙，度越常軌。

王　瓘　字國器，洛陽人。嘗觀北邙山吳道子老子廟畫壁，窮冬積雪，了無倦意，由是得筆。時人云：「得國器畫，何必吳生。」

蘇漢臣　宣和中待詔，善畫嬰戲圖。

石恪　字子專，蜀之郫人。性滑稽，工畫佛道人物，逸筆草草。蜀平，被召至闕下畫相國寺壁，授畫院職不就。

勾龍爽　蜀人，神宗翰林待詔。工畫人物，善為上古衣冠，為一代奇筆，尤善嬰孩，得其態度。

劉松年　錢塘人，字暗門。紹熙畫院學生，師張敦禮而過之。工山水、樓臺、人物，神氣精妙，寧宗朝進《耕織圖》，賜金帶，時論榮之。

梁楷　嘉、泰間畫院待詔。畫人物、山水、釋道，皆草率不恭，謂之「減筆」。性嗜酒，號「梁瘋子」。

龔開　字聖予，號翠岩，淮陰人。人物師曹霸，描法甚粗，尤善作墨鬼鍾馗。坐無几席，嘗令其子伏榻上，就其背按紙作畫。

花鳥門

黃居寀　字伯鸞，筌之季子。工畫花竹翎毛。隨蜀主入宋，太宗尤加眷遇，委之搜訪名蹟，評定甲乙。書法為一時標準，世稱「黃家富貴」。

徐崇嗣　徐熙之孫。初入宋，名為黃氏所掩，乃創沒骨法，以淡雅寫生，大為士流推重。人稱「徐熙沒骨花」，實自崇嗣創之。世稱「黃家富貴，不及徐氏雅

淡」。米芾亦云：「徐畫一幅，可易黃畫十幅。」

趙佶　（宋徽宗）神宗第十一子。即位，唯好圖畫，內府所藏，百倍前代。又取古今名人所畫，上自曹不興，下至黃居寀，集為一百帙，列十四門，總一千五百件，名之曰「宣和睿覽」。工畫，無所不能，於翎毛尤精，多以生漆點睛，隱然如豆許，高出絹素，望之欲活，眾所不能。

崔白　字子西。工花竹翎毛，以敗荷鳧雁出名，畫竹向衍所向，俱有風勢。補畫院學藝，性疏闊，不就。弟崔慤，字子中，畫與兄相類。

易元吉　字慶之，長沙人。善畫花鳥蜂蟬，動臻精奧。嘗入萬守山百餘里，以觀猿猴獐鹿棲居之狀，心傳足記，得其天性，故畫筆尤妙。

吳元瑜　字公器，京師人。學崔白，而自成一家。

李迪　河陽人，畫院副使。善畫花、鳥、馬、人物，又善畫水，極盡變態，而層出不窮。

林椿　錢塘人，本院待詔。花鳥師趙昌，傅色如生。淳熙中賜金帶。

臺閣門

郭忠恕　字恕先，洛陽人。所畫屋壁重複之狀，界畫不爽累黍。

張擇端　字正道，東武人。所畫舟車、市橋、別徑，別成家數，所繪《清明上河圖》，

狀東京仕女郊遊景，大為世所盛稱。

李　嵩　錢塘人。少為木工，頗遠繩墨，後為李從訓養子，得從訓遺法。尤長界畫，為光、寧、理三朝待詔。

閻次平　隆興初進畫稱旨，補將仕郎。閻仲子，世其學而過之。善山水、樓閣，亦工畫牛。

蘭竹門

文　同　字與可，梓潼人，世稱「石室先生」，自號笑笑先生、錦江道人。善畫墨竹，世傳文湖州法。亦善山水，法關同。

蘇　軾　字子瞻，號東坡居士，眉州眉山人。官至端明殿學士，紹聖初謫惠州，徽宗時赦還，提舉玉局觀，道卒，諡文忠。善畫竹，後人傳為玉局法。

釋仲仁　會稽人。住衡山花光寺，亦稱「花光老」。酷愛梅花，每寫時必焚禪定，意適則一掃而成。

揚无咎　字補之，號逃禪老人，南昌人。高宗朝以不直秦檜，累徵不起，梅竹、水仙、松石，筆法清絕一世。梅學仲仁，創圈花不著色法，為後世墨梅之祖。

完顏璹　金人，本名壽孫，字仲寶，一字子瑜，號樗軒居士，封密國公。墨竹自成規矩。宣宗南遷，盡載其畫居汴中，著《如庵小藁》。

王庭筠　金人，字子端，號黃華老人。善山水、古木、竹石，上逼古人，論者謂不在米元章之下。

鄭思肖　字憶翁，號所南，連江人。元兵南下，隱吳下，精畫墨蘭。宋亡後，所畫皆無根，或問其意，曰：「已無宋土。」思肖，不忘趙也。臨歿，預題碑曰：「大宋不忠不孝鄭思肖。」語訖而逝。

趙孟堅　字子固，號彝齊居士，居海鹽，寶慶二年進士。善畫水仙、梅、蘭、竹石、山礬，有《梅譜》傳世。

（七）元代隱士派的在野作風與民族不合作精神

與其說宋代畫為中國美術本位的重心，毋寧說元代畫為中華民族精神寄託的中心。因為自宋畫雖已脫離了院體而極力提倡了文人作風，但百分之九十的畫家，不是出身畫院，便是紗帽頭的士大夫。畫的本身價值，是一種給人欣賞的東西，甚至可以說一種獵取富貴的捷徑。唯有元代畫家，則大部分為宋室的遺老，他們立志不與異族合作，而隱藏不仕，但又不能沒有一種掩色的護膜，來遮蔽異族的眼光，於是遁跡空門的、自汙於販夫走卒的、甚至於說評書的，而大部分的有志之士，則隱身於畫。我給他題上一個名稱：「隱士派」。隱士

畫，才是真真的無人畫，也就是中華民族的精神寄託所在，它永遠不和異族合作。

同時也有一部分畫家，投身異族，薰心名利，獻媚求榮，我們無以名之，則叫他做「妥協派」。這兩派畫派在元代是對壘的，永遠不合作的。妥協派的領袖是趙孟頫，他以宋室王孫，二十八歲就投降了元朝。論他的畫學工能，實是宋末初，可當一代領袖而無愧色。他的畫風，直接董源《龍宿郊民圖》一派，精工妍麗，上追唐、宋，崇真理而兼求神韻。元季四大家如黃公望、倪瓚、王蒙三家，即出其門，但他們都不與趙氏合作。他家用巨然的遺法，自己發展他的天才，以與趙氏對抗。他們的思想是解放的、無拘束的，筆墨由繁重而趨於簡逸。少用絹素而多用紙楮，以肆志於乾筆皴擦而脫略了刻畫的痕跡。重氣韻而不重形似，於是畫風大異，不但歷史故實、宗教禮法，懶得描寫，甚至田園舟車，也摒而不為。他只寫一種蒼蒼涼涼、荒荒忽忽的大地山河，這表明再沒有一個「似人」的居住；而把趙派的那種臺閣人物合併工緻山水，看得一文不值。也就是元代在野的隱士派，直接把在朝的妥協派打垮了。

元四家中，王蒙是趙氏的外甥，他的畫尚不能十分脫離肖舅的作風；所以倪瓚就看他不起，他自題畫云：「非王蒙輩所能夢見。」盛懋是趙孟頫的得意弟子，求畫者門前車馬盈門；對門住著一個賣課的先生，就是元四家之一的吳鎮，卻窮得買米的錢也沒有，他的妻子勸他何不也參加一點兒趙氏的畫法，他笑著說：「百年後只有梅道人（吳鎮自號），哪還有

水晶宮道士（趙孟頫自號）呢？」果然，趙氏當代雖為館閣領袖，而至今稱元畫代表的，必曰「黃、王、倪、吳」。從這裡便充分看見了兩派的澈底不合作，而民族精神卻從此建立了中心思想，所以元代畫，才是中國的國魂。宋元畫的分野，有如涇渭之不同流，而一般近代畫家，輒卑近代，高舉近代，不知宋自宋，元自元。以工力勝當宗宋，以意趣勝當宗元。而宗宋者每批評元畫近乎偷懶取巧，尊元者又評宋畫刻畫匠氣，皆非持平的確論。

元代享年最為短促，但以畫名家而可以考見，兼為《畫史彙傳》所不載的，約四百二十餘人，茲擇取其重要作家如左：

山水門

趙孟頫　字子昂，號松雪道人，又號水晶宮道士，湖州人。宋宗室。入元官至翰林學士承旨，封魏國公，諡文敏。以書名天下，釋像、人物、山水、花鳥無不精能，高者入神品，董源以後，一人而已。又精畫馬，嘗自題云：「我自幼好畫馬，自謂頗近物性。」郭佑之詩云：「世上但解此龍眠，那知已出曹、韓上。」子雍，字仲雍，山水竹石，不減父風。

盛　懋　字子昭。山水人物師趙孟頫，名重當時，求畫者車馬盈門，時號「畫中熱客」。

朱德潤　字澤民，睢陽人，寄籍於吳。讀書過目不忘，尤工畫山水。幼年時得許道寧

畫，塗採即臻其能。長師郭熙，有大志，杜門三十年，後江、淮用兵，起為參謀。年七十二卒。

唐　棣　字子華，吳興人，為吳江令。畫學郭熙而參巨然，嘗畫嘉熙殿壁為上所知。

曹知白　字文玄，別號雲西，華亭人。至元中為崑山教諭，不樂，辭去。山水師郭熙，而參李成，清潤無俗氣。

朱叔重　山水師趙大年、趙伯駒，青綠雅典。

趙　原　字善長。師趙孟頫，以山水見長。其先西域人，後占籍大同，官至刑部尚書。畫學米氏父子，兼參李成、董源、巨然法，不輕著筆，乘快為之，不可端倪。又善寫竹，甚自負。（以上由趙孟頫接火，亦稱吳興派）

高克恭　字彥敬，號房山。

方從義　道士，字無隅，號方壺，亦稱金門羽客，貴溪人。以積黑為山，雲氣冉冉而出。構局奇宕，遇興揮毫。傳世不多。

郭　畀　字天錫，丹徒人，一字佑之，號雲山。用乾皴法寫米氏雲山，入逸品。作窠石竹木，極有天趣。（以上學米，各有參差）

黃公望　本姓陸，名靜堅，出嗣永嘉黃氏，字子久，常熟人。山水師董、巨，晚年自成一家。又號大癡學人。其畫見於世者，皆在七十以外。居富春山，領略江山釣

灘勝概。後居虞山，號一峰。其設色，淺絳為多。山多礬頭，重巒疊嶂，變化

萬千，實為元四家之冠。晚年隱去，或云於武林虎跑石上仙去云。

吳 鎮　字仲圭，號梅花道人。山水專師巨然，墨竹合李息齋、趙子昂為一家，俱進化

境。與盛子昭比門而居，求子昭畫者甚眾，而仲圭之門闃然，妻頗笑之，仲圭

曰：「二十年後不復爾。」其後果然。至元庚辰卒，年七十五。

倪 瓚　字元鎮，署名東海瓚，或曰嬾瓚，變姓名曰奚元朗、邾元瑛，曰幼霞、荊蠻

民、淨名居士、朱陽館主、蕭閒仙、雲林子。無錫人。山水不著色，得法於

荊、關、巨然、營邱，而平遠簡淡，不著人物；天真高曠，古今一人而已。洪

武甲寅卒，年七十四。

王 蒙　字叔明，湖州人，趙孟頫甥，或云外孫，號黃鶴山樵。得筆法於趙氏，汎濫於

唐、宋名家。善為丘壑，變巨然披蔴皴為牛毛皴，變化多至數十種，無不精

妙。倪瓚題其畫云：「五百年來無此君。」洪武中，下獄死。（以上為元四家

正宗）

徐 賁　字幼文，長洲人，號北郭生。畫法子久。洪武中徵起，累官河南布政司，下

獄死。

陸 廣　字季弘，號天游生。畫仿王蒙，落筆蒼古。善寫樹枝，有鸞舞蛇驚之妙。

張彥輔　錢塘人，號雲林生，趙氏甥。與張雨、倪瓚相友善，畫在盛懋、王蒙之間。

陳惟寅　字汝玉，盧山人。弟帷允，並善畫。惟寅嘗以彈弓著粉彈王蒙畫作《雪圖》，世稱有「彈雪吹雲之妙」。（以上由元四家發軔，互相師友。）

墨竹門

趙孟頫　見前。

柯九思　字敬仲，號丹邱生，越之暨陽人。奎章閣鑑書博士。晚年遊戲筆墨，以金錯刀法寫竹葉，厚如刷漆，繼東坡竹法者，趙、柯二人而已。（四家衍蘇東坡派）

李衎　字仲賓，世為燕人，官至吏部尚書，追封薊國公，諡文簡。畫古木竹石，自謂得筆於黃華老人。上繼湖州，開後世竹派。作《畫竹》、《墨竹》兩譜。趙孟頫曰：「兩百年以畫竹稱者，皆未能用意精深如仲賓也。」子士行，畫竹得家學。

高克恭　見前。

管道昇　字仲姬，孟頫妻，封魏國夫人。善畫墨竹，晴竹新篁，是其始創。風梢驟葉，經孟頫潤色為多。

倪瓚　見前。畫竹清秀絕倫，有管仲姬之風。

吳鎮　見前。畫竹合趙孟頫、李衎為一手，開後人畫竹不二法門。

顧正之　不知何許人，墨竹有獨到處。

顧安　字定之。傳李衎墨竹之法，規矩森嚴，而豐韻不減。

宋克　字仲溫，長洲人。任俠，好擊劍，精書法。畫竹多在幽谷流水間，別具一格，亦仲姬之遺法也。

人物花鳥門

錢選　字舜舉，號玉潭，霅川人。宋景定間貢士。元初，吳興有八俊，孟頫、錢選並為品目。選人物師李公麟，山水師趙伯駒，花鳥師趙昌。唐、宋人畫皆以寫生獨創為重，元人亦各立宗派；唯孟頫、錢選，始重臨摹，開明、清兩代畫風，由此陳陳相因，實為中國畫學隆替之大樞紐。

陳琳　字仲美。人物、花鳥俱師古人，得趙孟頫潤色者，人以比之韓、孟聯句云。

陳仲仁　江右人，官陽城主簿，湖洲、安定書院山長。趙孟頫與論花鳥、人物畫法，輒自歎不及。

王淵　字若水，杭州人。幼習丹青，多得趙孟頫指授。花鳥師黃筌，人物師唐人，一一精妙。

張中　字子正。畫師黃公望，獨以花鳥傳世。尤精花鳥竹石，當代稱為絕詣。

張渥　字叔厚，杭州人，自號貞明先生。白描人物，師李公麟，卓然大家。

王振鵬　字朋梅，永嘉人。仁宗賜號孤雲居士，官漕運千戶。善繪圖，所作《嬰兒揭缽圖》尤為世所傳誦。

劉貫道　字仲賢，中山人。道釋人物、鳥獸、花竹一一師古，集諸家眾長，故又高出時輩。其於寫真人物，變化態度尤雅，眉睫、鼻孔、望之皆動，可謂神技。

任仁發　字月山，上海人，仕為都水監。善畫人物、鞍馬，有塞北風度。

顏　輝　字秋月，江山人。善畫道釋人物，參用勾龍爽、龔翠岩法。畫鬼尤工，筆法奇絕。

（八）明清五百年畫派之衍變

畫到明、清已漸趨衰落，而各立門戶，自為標榜。唐、宋名家雖亦各有師承，但互相推重的多，相輕的少。元代畫家以異族統治中國，而發生了在朝、在野的不同派別，如倪瓚的「非王蒙輩所能夢見」、吳鎮對於盛懋稱之為「畫中熱客」，以及李衎題高克恭的畫謂「盛名之下，不過爾爾」，都是非常不客氣的。而元四家的突出畫風，亦確是創立了明、清五百年來與唐、宋分界的大領域。今人皆知黃、王、倪、吳為元、明以來四大領袖，而在明初時期，梅道人（吳鎮）的畫法是要突過黃、王、倪三家的；其原因是：吳鎮將他的衣缽傳給王

綬（九龍山人）、王紱傳夏昶（仲昭）、劉珏（廷美）、杜瓊（鹿冠道人）、姚綬（雲東）、沈周（石田）這一系的畫家，從洪武、永樂開始，直至成化、弘治年間，都是梅道人畫派的天下，但他們並未自立門戶。而畫院方面，則有浙派的創立，其畫風大抵從南宋院體脫胎，將劉（松年）、李（唐）、馬（遠）、夏（珪）冶為一爐，筆墨不能純粹，時現獷悍之氣；以是為士大夫所不滿，而尊沈周一派為吳門重心，以為畫至宣德、成化，士氣盡失，幸沈周中峰一柱，挽回元氣。其實沈周的初期亦兼學馬、夏，不能為純粹的南宗畫。文徵明、唐寅、仇英繼起沈後，吳門畫風於是大盛。文畫山水，兼山樵（王蒙）、仲圭（吳鎮）兩家。唐寅自從李唐入手，其師周臣，為純粹的北派。後人難於學步。仇英學劉松年、趙伯駒，以青綠見長，可與宋人爭席；惜享年不永，其畫又極精工，後人流傳不遠。迨及明末，董玄宰崛起華亭，以天縱之資，盡收羅黃、王、吳於筆門，而後董玄宰崛起華亭，以天縱之資，盡收羅黃、王、吳於筆底，別從荊、關透出消息，以合於倪瓚，遂創有清一代畫風，四王、惲，無能逃其範圍；但四王法乳，雖出其門，卻不承認是董的嫡派，自號婁東；而以華亭派推董，其實華亭一派，僅是玄宰的早期畫法，於其晚年變通消息，殊無所得。

明、清鼎革之際，志士仁人又多隱入山林，一如元季，自以在野勢力，伸張畫壇；反視華亭、婁東為在朝派，而不屑與伍。最大勢力則有石濤的黃山派、漸江的新安派、張崟的鎮江派；而鎮江派最為後起，強弩之末，不復成軍。茲將各派擇要著錄如左：

明初畫家

王冕　字元章，號煮石山人，諸暨人。善畫梅，不減揚无咎；明人畫梅，無不從其師法。隱九里山，明太祖取婺州，得之，授諮議參軍。

王紱　字孟端，號友石生，無錫人，亦號九龍山人。用筆疏闊，氣象雄偉。尤善畫竹，得師法於吳仲圭。

夏昶　字仲昭，崑山人，官至太常寺卿。墨竹得王紱傳授，上追李衎，為明代畫竹宗匠，而渾璞之氣，漸趨漓散。

劉珏　字完庵，號延美，長洲人。山水師吳鎮，擅花鳥。

姚綬　字公綬，號穀菴，又號雲東逸史，官監察御史。成化初為永寧太守，解組歸，人稱「丹丘先生」。擅山水、花鳥，又善畫竹。

杜瓊　字用嘉，號鹿冠道人，世稱「東原先生」，私諡「淵孝先生」。吳縣人。書畫皆精，山水宗巨然，兼馬、夏。亦工人物。

杜堇　丹徒人，本姓陸，號檉居古狂、青霞亭長。能以飛白體作畫，時稱白描第一手。

沈貞　字貞吉，號南齊，又號陶然道人，長洲人。山水師董源，與弟恆齊名。恆，字恆吉。

院派

冷　謙　字啟敬，道號龍陽子，武林人。洪武初壽已百歲，仕為太常協律。山水師李思訓，善用金碧。永樂中，或言其仙去。

李　在　字以政，莆田人。善山水，仁智殿待詔。

周　臣　字舜卿，吳人，號東邨。摹劉、李、馬、夏，用筆純熟，為唐寅師，惜少士氣。

邊文進　字景昭，沙縣人，武英殿待詔。花鳥師黃筌。

呂　紀　字廷振，號東愚，一作「東漁」。攻翎毛，兼集眾長。弘治中應例入御監用，應詔承制，多立意進規。孝宗嘗稱之：「工執藝事以諫，呂紀有之。」

林　良　廣東人，字以善，官錦衣衛百戶，奉供內廷。善畫水墨花卉翎毛，遒勁如草書。

吳門派

沈　周　沈恆子，字啟南，號石田，晚稱白石翁。山水少承家法，凡宋、元名蹟皆能出入變化，於董、巨、馬、夏、山樵、子久，融會貫通。晚年更醉心吳仲圭，草草點綴，筆已精到。為明代中葉畫壇領袖，人物、花鳥，追仿宋人，無不入神。

文徵明　初名壁，字徵明，以字行，更字徵仲。家世衡山，人稱「衡山先生」。占籍長洲，貢薦試吏部，授翰林院待詔。山水師沈周，更出入劉松年、李唐、趙孟頫

諸家，得意之筆，以工緻勝。晚年亦好吳仲圭，改梅花點為鼠足點，為文派之創作。卒年九十四。

唐寅　字伯虎，號子畏，吳人，自號六如居士，南京解元，而入李唐之室。天資絕頂，人物、花鳥，無不擅長。世言：「古今畫人所以不及六如者，正以少唐生胸中數千卷書耳。」以畫世其家，子孫畫名之盛，歷明、清兩代不衰。得筆周臣，

仇英　字實父，號十洲，太倉人。工臨摹，粉圖黃紙，落筆亂真。董其昌稱為「趙伯駒後身，即沈、文亦未盡宋人之法乳」云。不善書法，落款必倩文三橋為之，晚年則多出項東井手。

錢穀　字叔寶，號罄室，吳人。徵明弟子，性勁直，一介不苟，畫亦如之。

文彭　徵明子，字壽丞，號三橋。工書法，篆刻為世所宗，山水、墨竹、花果均好。

朱朗　字子朗，長洲人，徵明弟子。畫酷肖其師，每託徵明名作畫，或人以告，徵明笑曰：「非子朗似我，乃我似子朗耳。」

陸師道　字子傳，號元洲，更號五洲，長洲人，進士。徵明弟子，詩、文、書、畫四絕，俱能傳之。

謝時臣　字思忠，號樗仙，吳人。沈周弟子。闊筆濕墨，屏障淋漓，最有氣概；小幅士氣微嫌不足。

文　嘉　徵明仲子，字休承。山水得其父疏秀一派。

文伯仁　徵明從子，號五峰，字德承，又號攝山老農。山水、人物學王蒙，而以勁筆行之，巖巒茂密，不失家法。

文　俶　徵明曾孫女，適趙靈筠。字端容，性明慧。用筆古雅，所見幽花異卉、小蟲怪蝶，無不入畫，蓋古今花卉畫家，有數女子也。

周天球　字公瑕，長洲人。畫蘭之妙，明代第一，突過徵明；竹石亦具所長。

陸　治　字叔平，居包山，因號包山，徵明弟子。山水好用側筆，奇偉秀拔。花鳥獨絕，得宋人遺法，出以冶澹。性尤孤介，如其畫。

陳　淳　字道復，號復甫，一號白陽山人，長洲人，太學生。其寫生一花半葉，淡墨欹豪，得疏澹佚宕之致。兼喜山水，非其所長。

項元汴　字子京，嘉興人。明代收藏第一，以天籟閣、項墨林等印鈐之，嘗累至二三十方，亦是一弊。花卉、竹石，極有宋、元人法度。

周之冕　字服卿，號少谷，長洲人。設色花鳥，最有神韻，兼合陳淳、陸治之長。布局喜畫園林景物，極有新意。

王穀祥　字祿之，號酉室，嘉靖進士。花卉雅極多姿，兼長用拙，其合處有非陸治、周之冕所能想像者。山水有奇氣。

沈　顥　字朗倩，號石天，吳縣人。山水近沈周，奇筆單行，得洗鍊之致。著有《畫塵》行世。

孫克弘　字元執，號雪居，華亭人，漢陽太守。寫生花鳥，古則趙、黃，近則沈、陸，古厚行拙，獨具風格。蘭、竹、水、石並妙。

尤　求　字子求，號鳳丘，長洲人。工山水，尤長佛像、人物，學劉松年、錢選，尤長白描。

萬壽祺　字年少，自號沙門慧壽，徐州人。甲申後，儒衣僧帽，往來吳、楚，世稱「萬道人」。善畫仕女，師唐六如，兼師文徵明，隨意點染，奐然出塵。

陳嘉言　字孔彰。工寫意花鳥，用筆廉厲；尤善松鼠，捫其畫若觸指生痛。

邵　彌　字僧彌，號瓜疇，長洲人。畫中九友之一。山水學文氏，而得荊、關遺法；清瘦古逸，有時亦近唐寅。

卞文瑜　字潤甫，號浮白，長洲人。吳中老畫師，合文、沈二家眷屬，而濕筆近謝時臣；畫中九友，此為殿軍。

浙派

戴　進　亦作「璡」，字文進，號靜庵，又號玉泉山人，錢塘人。其山水出郭熙、李唐、馬遠、夏圭，妙處多自發之。人物、花果、翎毛無不純熟。當時畫院中

吳　偉　字士英，號魯夫，又號小仙，江夏人。繼戴進為浙派盟主。弱冠至京師，已畫名鵲起，人以「小仙」呼之。性好酒，嘗醉被召，中官扶擁入殿，偉跪翻墨汁，信手塗抹，及成，上歎曰：「真仙筆也。」孝公時賜印章，曰「畫狀元」。

藍　瑛　字田叔，號蜨叟，晚號石頭陀，錢塘人。初年刻意仿唐、宋諸家，中年致力於黃公望，晚自成家。用王維荷葉皴，但霸悍耳。

李　著　字潛夫，號墨湖，金陵人。初學沈周，以時人重吳偉，乃變而趨時，自名「江夏派」。

黃山派

石　濤　俗姓朱，名若極，明楚藩後，法名道濟，號大滌子、清湘老人、清湘陳人、瞎尊者、苦瓜和尚，枝下陳人。山水、蘭竹、人物、花卉，無不脫去古人，自創新意，構圖之奇妙，筆墨之神化，無不睥睨千古，為黃山派之祖。所著《畫語錄》，尤多卓見。

石　谿　號髡殘，一字介丘，自號殘道人，晚署石道人，湖南南陵人。畫宗子久、山樵，而用縱筆刷畫中墨。為明末三僧畫中最規矩者。

梅　清　字淵公，一作「遠公」，號瞿山，宣城人。有名江左，山水入妙，好寫黃山景物，得煙雲變化之妙。

蕭雲從　字尺木，蕪湖人，號無悶道人，晚號鍾山老人。畫學文氏，得筆五峰，好遊黃山，多寫其景物。後人稱之為「姑熟派」。

傅　山　字青主，又字青竹。別號最多，至三十餘，其著者：公之佗、石道人、嗇廬、山西陽曲人。入清後，受道法，衣朱衣，自稱「老　禪」。召徵博學鴻詞，以死拒之。畫奇，如其人。

張　飆　字大風，上元人。少為諸生，後遂焚帖括，短衣佩劍，漫遊盧龍上谷，寫其山川，一以縱筆出之。亦善人物，似梁瘋子。畫尾署「真香佛空」四字，稱昇洲道士。

戴本孝　字阿鷹，休寧人。以乾筆渴皴，畫黃山景物，得元人雅致。

黃道周　字幼玄，一字螭若，號石齋，漳浦人，官至武英殿大學士。督師婺源，殉國，諡忠烈。善畫長松大石，磊落多奇。

程正揆　初名正揆，孝感人，別號青溪道人。一生好遊，作《臥遊圖》，傳於世者，處處皆有，枯勁簡老，水墨尤佳。

丁雲鵬　字南羽，號聖華居士，休寧人。人佛得吳道子法，白描似李公麟。董其昌贈以

印章，曰「毫生館」。畫黃山用金碧勾勒者，南羽一人而已。

新安派

弘　仁
字漸江，人稱「梅花古衲」。畫學倪雲林，實從文氏得筆，整潔簡靜，自號「倪迂」，但結構似之，筆法不侔。

吳山濤
字岱觀，號塞翁，歙縣人。殘山賸水，與弘仁較，別是一種風格。

祝山朝
漸江弟子，新安人。用筆似其師，而丘壑位置繁密，危橋、幽澗，層出不窮。

華亭派

董其昌
字玄宰，號思白，官至大宗伯，諡文敏，華亭人。著《畫禪室隨筆》、《畫旨》、《畫眼》，始創南宗、北宗分派之說。二十七歲始作畫，初學董源山水，用楊昇著色，為松江畫派領袖。中年用巨然、二米法，世稱「黑董」。晚年於萬金吾家見半幅李成，坐臥其下三月，頓悟倪迂入手處，風格大變。為九友之首座，後人稱之為「華亭派」，以別於雲間派。

楊文聰
字龍友，貴州人。九友之一，官至兵部侍郎。守浦城，被清兵所執，不屈死。畫法巨然，筆致極高。惜墨如金，人間偽託者甚多，有《水村圖》行世，方是真蹟。

程嘉燧
字松圓，嘉興人，畫中九友之一。畫法文氏，用筆簡貴，設想清奇，不染塵俗。

張學曾　字爾唯，字約庵，山陰人，九友之一，官至蘇州太守。山水宗巨然，與王廉州相伯仲，但生疏耳。

吳玄水　錢塘人，官至松江太守。畫與董其昌有虎賁中郎之似。

李日華　字君實，號九疑，又號竹嬾。山水用筆矜貴，極似董玄宰。著有《書畫想像》、《竹嬾畫勝》。崑曲所演《西廂記》，即其手筆。

李流芳　字長蘅，號松園，嘉定人。山水好吳鎮，而用筆簡要，常似不完工者，而一種士氣流露，非人所及。九友之一。

陳繼儒　字眉公，晚號麋公，華亭人。不以畫名，而畫品絕高，似王時敏仿倪得意之筆。

雲間派

趙　左　字文度，華亭人。山水兼倪、黃兩家之勝，實自黃氏早年得筆，格局未宏。自董氏三變，別立門戶，松江畫家，遂推左為領袖，號雲間派。

沈士充　字子居，華亭人。山水從文氏出，善於布置。華亭派多濕筆，以韻格勝，沈其尤者。

顧正誼　字仲方，亭林人，仕至中書舍人。與宋旭、孫克弘友善。山多作方頂，層巒疊嶂，少著林木，自然深秀。

宋　旭　字初暘，崇德人。遊寓雲間，多居僧舍。年八十，無疾而終。畫兼學宋、元，

多闊筆，不甚收拾。

宋普懋　字明之，華亭人。山水從宋旭受業，而自成一家，富有丘壑。善作仙山、樓閣，位置得當，他人莫及。

明代之獨行畫家

徐　渭　字文清，更字文長，號天池，晚號青藤老人，山陰人。性好奇，晚有心疾，落款用「田水月」。花卉草蟲，筆法奇妙，為清代金石派花卉之祖。鄭板橋嘗刻一印，曰「青藤門下走狗」。文長自云：「吾書第一，詩二，文三，畫四。」後世獨傾倒其畫。

八　大　俗姓朱，名大耷，明宗室石城府王孫，江西人。變姓名曰：個驢、雪个、個山、人屋。後為僧，到處哭笑，每署名，聯綴「八大山人」四字如哭笑，但精意之作，亦不狂妄。其畫變無常，隨筆縱灑，無不神妙。書法鍾元常、索靖、史游，早年經意之作甚精。焦山寺藏其《五百羅漢應真圖》，窮入毫髮，世所罕覯。

吳　彬　字文中，閩人。其畫法實從唐六如出來，山水、佛像，用筆結構之奇怪，往往匪夷所思，後人亦無能學，但苦不甚高。

陳洪綬　字章侯，號老蓮，甲申後自號悔遲，又曰勿遲，諸暨人。所畫人物、花卉，

直從武梁祠石刻入手，高古清妙。每作畫，喜近婦人，至其得意，頃刻數十紙。人欲得之，輒抱其畫赴水而遁。獨與周亮工善，世傳其畫，有樂園上款者獨多。

崔子忠　初名丹，字開予，更名後，字道母，號北海，又號青蚓，萊陽人。與陳洪綬齊名。國變後，走入土室中餓死。

項聖謨　字孔彰，號易庵，元汴之孫，山水獨詣兩宋，絕不羼入時史一筆。甲申之變，聖謨痛哭絕而復甦。以朱筆作山水，自著其像於中。

姜實節　字學在，號鶴澗，萊陽人。國亡不仕，山水師倪瓚，簡淡蕭疏，在漸江之上。

婁東派

王時敏　明字遜之，號煙客，晚號西廬老人，太倉人。崇禎初，以蔭仕至太常，故亦稱王奉常。畫中九友之一，為有清一代畫學宗匠。山水專師黃公望，幾可抗行。卒年八十一。

王　鑑　明字圓照，號湘碧，又號染香庵主，太倉人，明末仕至廉州太守。與時敏為叔姪行，家藏名蹟甚富，與時敏同為清初六家領袖。畫於宋、元諸家，無不精考，守其法度。卒年八十。

吳偉業　字駿公，號梅村，太倉人。明崇禎官司業，入清仕至祭酒。山水秀雅處似煙

客，但不多作。畫中九友，即偉業所品定也。

王原祁　清字茂京，號麓臺，時敏孫。專心畫學，山水超其祖法，尤精黃子久淺絳。晚年全以神行，虛空粉碎，不可端倪，而不入時眼，故淺學者無不望而卻步，然有清三百年畫家盡為籠罩。康熙朝，充書畫譜館總裁，晉戶部侍郎，故亦稱王司農。卒年七十四。著有《雨窗漫筆》、《麓臺題畫錄》。

黃　鼎　字尊古，自號獨往客，晚號淨垢老人，常熟人。王原祁弟子，兼得王翬筆意，好寫山水真景。吳中人評云：「尊古看盡天下山水，下筆俱有生機。」

錢維城　字宗盤，號茶山，又號汲庵，晚號稼軒，武進人。乾隆乙丑狀元，仕至工部侍郎，直待內廷。諡文敏。善山水，師王原祁。

張宗蒼　字默存，一字墨岑，晚稱瘦竹，吳縣人。山水師黃鼎，喜用焦墨乾皴。高宗南巡，賜工部主事，祗候內廷。

唐　岱　字毓東，號靜巖，一字默莊，滿洲人。工山水，出王原祈之門。康熙御賜畫狀元，乾隆時祗候內廷。著有《繪事發微》。

董邦達　字孚存，號東山，富陽人。雍正拔貢，仕至禮部尚書，卒諡文恪。山水善用枯筆，取法元人，實近原祈，鉤勒皴擦，獨多逸致。子誥，字蔗林，官至大學士；山水承家學，兼擅人物寫生。

王　昱　字日初，號東莊，自稱雲槎山人，廉州孫。從原祁學畫，盡窺宋、元諸家之奧，而不能化，世稱「小四王」。著有《東莊畫論》。

方士庶　字循遠，號環山，又號小獅道人，歙縣人。學山水於黃鼎，有出藍之譽。早卒。

永　瑢　高宗第六子，質莊親王，自號九思主人。山水師王原祈。

奚　岡　字純章，號鐵生，別號蒙泉外史，又號蒙道士、蝶野子、鶴渚生、散木居士，錢塘人。山水宗王煙客，兼工花卉蘭竹。

王　愫　時敏曾孫，字存素，號樸廬，自稱林屋山人。山水似原祁，亦「小四王」之一，特筆意薄弱，未能渾厚。

王　宸　原祁曾孫，字子凝，號蓬心，又號蓬樵、柳東居士。山水承家學，以元四家為宗，枯筆重墨，氣韻荒古，為「小四王」之冠。

王學浩　字孟養，號椒畦，崑山人。「小四王」之一，山水師王原祁，弟子甚眾。

王敬銘　字丹思，一作「丹史」，號味閒，又署吳皦、玉溪，嘉定人。康熙癸巳殿撰，山水受原祁筆法，供奉內廷。

秦祖永　字鄰煙，無錫人。山水師王時敏。著有《桐陰論畫錄》。

黃　均　字穀原，號香疇，道光間元和人。畫師黃鼎，上追原祁，堪與學浩並駕。

吳　滔　字伯滔，號鐵夫，又號疏林，光宣間石門人。山水師王原祁，得其疏闊之致。

顧澐　字若波，蘇州人。山水師二王，為近代正宗之山水畫家。民國初卒。

顧麟士　字鶴逸，蘇州人。山水師王原祁、王石谷二家，家富收藏，與顧澐、吳大澂等亦稱「畫中九友」。

何維樸　紹基孫，字詩孫。山水宗婁東，渲染淋漓。民國初年，賣畫海上，求者踵接。

虞山派

吳歷　字漁山，一號墨井道人，常熟人。中年入天主教，法名西滿。畫亦參用西法，沉著痛快。居澳門甚久。與王翬齊名。

王翬　字石谷，號耕煙山人、清暉山人、烏目山中樵者、劍門樵客，常熟人。王鑑一見驚曰：「子學當超古人。」盡出所藏古人名蹟稿本，任其臨摹，藝大進。又為介於時敏，時敏曰：「此煙客師也，乃師煙客耶？」挈遊大江南北，盡得觀收藏家祕笈，神悟力學，與王原祁並為一代宗師。晚年專師子久，轉嫌凡鈍。

楊晉　字子鶴，號西亭，晚署鶴道人，常熟人。王翬高弟，學王翬晚年，可以亂真。兼善人物、舟車、驢馬，翬畫每著人物，多命補之。卒年八十六。

蔡嘉　字松原，一號朱方老民，吳人。王翬弟子，畫入宋、元，精力洗鍊，時過其師。亦善畫牛，花卉入沈周之室。卒年八十五。

顧　昉　字若周，一號日方，一號耕雲，又號晚皋。畫師王翬，甚得師賞；惜其囿於師承，不能自立。

王　犖　字耕南，號稼亭，又號梅嶠，吳人。與王翬同時，山水仿其筆墨，有虎賁中郎之似。

李世倬　字漢章，號穀齋，三韓人。仕為副都御史。山水得法王翬，花鳥、人物學高其佩。

王　玖　王翬曾孫，字次峰，號二癡。晚居吳門。山水一變家法，胸有丘壑，頗饒佳趣。

方　薰　字蘭士，一字嬾儒，號蘭坻，一號樗盦生，嘉興人。山水學王翬，結構精緻，著《山靜居論畫》行世。

黃　易　字大易，號小松，仁和人。精篆刻，為「西泠八家」之一。山水仿王翬。性嗜古，嘗自寫《訪碑圖》，有名於乾隆間。

湯貽汾　字若儀，號雨生，號晚粥翁，武進人。寓居金陵時一門殉難，諡忠愍。畫法王翬而出以雅致。著《畫筌析覽》。妻董婉貞，子祿名，並有畫名。

戴　熙　字醇士，號榆庵、蒓溪、鹿床居士、井東居士、錢塘人，官至刑部尚書。殉洪楊之難，諡文節。師法王翬，一變柔媚為厚重，世稱奚、黃、湯、戴。著有《習苦齋畫絮》、《題畫偶錄》。

陶淇　字錐庵，秀水人。山水摹王翬，微嫌秀弱，花卉得華新羅、惲南田逸趣。

姜筠　字穎生，號大雄山民。近代學石谷者以筠為酷肖，但未能免俗，石谷宗風，此為強弩之末。

陸恢　字廉夫，吳江人。山水、花卉，各極其妙；臨古之作，尤似王翬。嘗客吳大澂幕，結畫社於吳門，亦號「畫中九友」。

吳大澂　字清卿，號憲齋，一字恆軒，吳縣人。同治初，嘗寓畫上海，後入京，官至湖南巡撫。山水宗王翬、黃易，花卉學王武。性嗜風雅，顧澐、陸恢，皆置幕僚，自為〈畫中九友歌〉。

林紓　字畏廬，亦字琴南，自號惜紅生。古文為近代名手，山水師戴熙，而用筆廉厲，略近吳門。

丹徒派

笪重光　字在莘，號江上外史，丹徒人，順治進士。山水寫南徐氣象。著有《畫筌》、《畫筏》。

張崟　字寶巖，號文庵。花卉、竹石、佛像皆超絕，尤於山水，自文、沈上窺宋人，乃刻畫之致。用墨設色，皆甚沈著，自成一派。子深，從其家學。

潘恭壽　字蓮巢，一字慎夫，丹徒人。所畫山水，結構不凡，設色有西洋彩畫風，與墨

井晚年，異曲同工。每畫必由王文治題跋，世稱「潘畫王題」。

院派

禹之鼎　字上吉，號慎齋，江都人。幼師藍瑛，後出入於宋、元院體。白描人物、寫生為當時第一，康熙及一時名人小像，多出其手。

焦秉貞　濟寧人。康熙時，官欽天監五官正，祗候內廷。人物、樓閣，位置遠近，大小吻合西法。奉詔畫《耕織圖》四十六幅，稱旨，鏤版印賜臣工。

冷枚　字吉臣，膠州人。秉貞弟子，善人物仕女，康熙時內廷供奉。

郎世寧　義大利人，乾隆時內廷供奉。明季自利瑪竇來中國，西洋畫始為人注意，郎世寧復以西法寫中畫，成為中西合參之法，盛行於康、乾間。

金廷標　字士揆，烏程人，乾隆時供奉內廷。山水、人物皆參西洋設色之法。

後吳門派

王武　字勤中，號忘庵老人。花卉可比陸治，保存古法，當時推重，與惲格齊名。後人專工南田、忘庵一派，以此式微。

文點　字與也，號南寒，長洲人，徵明裔孫。山水用筆挺秀，設色尤有家法，小石樹木多攢點，不拘蹊徑。

蒲室睿　釋字目存，亦稱上睿，吳人。山水、人物師唐寅，花鳥得惲壽平筆法。

錢　杜　字叔美，號松壺道人。畫師文氏，結構純以雅道出之。用小攢點作山石、樹木，而有沉鬱之氣。善畫梅，蓋嘉慶中葉，畫家之冠軍。

余　集　字秋室，號蓉裳，錢塘人。官至侍講學士，乾隆進士。道光三年卒，年八十餘。工畫文派仕女，兼長蘭竹，有「余美人」之目。

顧　洛　字西梅，錢塘人。工人物、花卉，仕女尤妍麗，參合文、仇二家。

張培敦　字研樵。山水師文氏，與朱青立齊名同時。

劉彥沖　字詠之，彭城人，居吳門。山水、人物學唐寅而兼文氏。事母至孝，與戴醇士齊名，世稱「戴忠劉孝」。近百年來，吳門畫派，此為第一。

吳錫圭　字三橋，人物學仇英，在蕭靈曦、馮棲霞之上。早卒。

揚州派

金　農　字壽門，號冬心，自署曰金吉金、蘇伐羅吉蘇伐羅、金牛心，仁和人。流寓揚州，五十始學畫。寫竹師文湖州，號稽留山民。畫梅師白玉蟾，又號昔耶居士。畫馬法曹韓，後寫佛，號心出家盦飯粥僧。山水、花果師錢選。著有《冬心題畫及畫記》。

李　鱓　字宗揚，號復堂，又號懊道人，興化人。花鳥縱逸，不拘繩墨，而得天趣。

羅　聘　字遯夫，號兩峰，歙縣人，僑居揚州。耽禪悅，號花之寺僧。師事金農，尤善

李方膺　字仲虬，號晴江，又號秋池、借園，通州人。善畫花卉，尤長寫梅，與李鱓齊名。

高　翔　字鳳岡，號西唐，甘泉人。山水取法弘仁，兼參石濤，又善畫梅。

高鳳翰　字西園，號西邨，晚號南阜老人，膠州人。晚年病臂，自號尚左生。亦善指畫，奇異得天趣。

鄭　燮　字克柔，號板橋，興化人，乾隆丙辰進士。擅花卉、木石，尤工蘭竹，自署一印，曰「青藤門下走狗」。

黃　慎　字瘦瓢，流寓揚州。人物師唐希雅，以戰筆作畫，微嫌獷野。

汪士慎　字近人，號巢林，休寧人。畫水仙、梅花，清妙獨絕。

閔　貞　字正齋，江西人。人物筆墨奇縱。有孝行，人稱「閔孝子」。

惲派

惲　格　字壽平，又字正叔，號南田、雲溪外史、東園草衣、白雲外史，武進人。初善山水，及見王翬，恥為天下第二手，專寫生花卉，遂與石谷齊名，世傳惲派。著《甌香館集》。

畫鬼，作《鬼趣圖》，傳世不止一本，冬心畫常出其代筆；金畫古厚，羅畫新穎，以此為別。室方白蓮，亦善畫。

鄒一桂　字原褒，號小山，晚號二知老人。雍正丁未傳臚。工花卉，為惲壽平後所僅見。著有《小山畫譜》。

惲冰　壽平族孫女，字清於，號蘭陵女史。花卉傳惲派家法。

錢東　字玉魚，錢塘人。乾嘉以後，惲派花卉，多從錢東入室，力趨雅淡。

繆素筠　雲南人。工惲派花卉。光緒間入宮，為女待詔，慈禧后晚年所畫，多出代筆。

老蓮派

陳小蓮　洪綬子。人物傳父家法，但入能品。

任熊　字渭長，山陰人。人物師老蓮，用筆闊大而古勁差遜，清末人物推為宗匠，老蓮畫派，一時成為風氣。

任薰　字阜長，渭長弟，人物稍遜於兄。雙鉤花鳥，力求宋、元，亦一時之俊。

任頤　字伯年，原名鏡人，字小樓，山陰人。人物、花鳥初師渭長，後變其法，純以寫意出之，別開面目，稱為「任派」。

任預　字立凡，渭長子。山水學石谷，花鳥走獸翎毛，力與宋人血戰，時有銘心絕品，突過古人。惜不修邊幅，時復潦倒狂塗，如出兩手，故享名不永。早卒。

任霞　伯年女。人物花卉，酷肖其父。伯年晚筆多有出其手者，人以比杜陵女史。

倪田　字墨耕，一名寶田，江都人。人物、花卉在渭長、伯年之間，晚年純學伯年。

定山論畫七種

087

沙馥　字山春，吳縣人。人物師任伯年，得其秀峭。

錢慧安　字吉生。早年人物極秀雅，晚從時好，轉學伯年，師改琦。弟子沈心海，漸成惡俗，任派餘風於此銷歇。

金陵派

龔賢　字半千，號野遺，一號柴丈人，金陵人。山水純法巨然、吳鎮，不參別家，厚重深遠，有西洋木炭畫之風，日本人極重之。

高岑　字蔚生，金陵人。山水師文氏，得其簡要，水墨花卉，寫意入妙。

樊圻　字會公，更字洽公。山水、人物、花卉，無不精妙，金陵畫派有樊圻，猶雲間之有趙左。

鄒喆　字方魯，吳縣人。善山水，花卉師王淵，畫松高古。

吳宏　字遠度。山水於縱橫放逸中得嚴整之法。金陵八家，吳遠度畫最少見，比之「畫中九友」之張爾唯。

葉欣　字榮木，無錫人，流寓金陵。山水學趙大年。

吳愷　字石公。工畫菊，能繪百種，皆入妙。人物粗筆見長，有沈周氣息。

謝蓀　江寧人。金陵八家，此為殿軍。

王概　初名本，字安節，秀水人。山水學「金陵八家」。著有《芥子園畫譜》。

新羅派

華 喦 字秋岳，號新羅山人，閩之臨汀人。善人物、花鳥、草蟲，力近古法，別開生面，與惲壽平並駕齊驅，自成一派。亦間畫山水，非其所長。

陳 撰 字玉几，號楞伽山民，萊陽人。花卉獨得天趣，一葉一花，出人意表。

王 素 字小某，江都人。人物學華喦，得其貌而遺其神。

費丹旭 字子苕，號曉樓，又號環溪，烏程人。工寫照，仕女合新羅、改派之長，自成費派，一以清雅素淡之筆出之。題款字學南田，一時成為風氣。

張 敬 字雪鴻，號芒因，相城人。天資高邁，兼擅三絕。酒酣落筆，尤得新羅之神，往往不攜印章，畫竟率筆作印，精雅可喜。

李 育 字某生，江都人。畫學新羅，山水、人物、花卉，無不酷肖。

金石派

趙之謙 字撝叔，初字益甫，號悲盦，又號憨寮，會稽人。喜刻印，花卉脫胎於新羅，以書法作畫，淋漓酣暢，而古意盎然，遂為時人所宗。

陳鴻壽 字曼生，一字子恭，錢塘人。工金石、書、畫。嘗宰宜興，宜興產紫砂壺，製作精巧，鴻壽自出新樣，書畫其上，至今貴如拱璧。

吳廷颺 字熙載，號讓之，又號晚學居士，儀徵人。花卉法趙之謙，得深穩之趣。

虛谷　俗姓諸，洪、楊時為遊擊參將，後為僧。山水、花卉，筆法奇縱，於八大外別立一格。又善畫金魚，後人學之，專以成派。

南沙派

蔣廷錫　字楊孫，一字酉君，號西谷，又號南河，常熟人。官至大學士，諡文蕭。工花卉，亦與惲壽平相垺。所畫或工或率，涉筆相生，自然和洽，為世所重。宮中重其畫，流傳世間甚少，馬元馭父子代作，可亂真也。

曹琇

潘林

沈銓　以上三人，皆廷錫代筆，但取工整設色一派，宮中應制，亦出其手。

馬元馭　字扶曦，號樓霞，又號天虞山人，常熟人。善寫生，得惲氏親傳，又與蔣廷錫討論，故沒骨畫益工。子逸，字南坪；女荃，字香江，皆傳家學。

翁雒　字小海，一字穆仲，吳江人。花鳥學蔣廷錫，中年後專意於水族、草蟲，造微入妙。

白陽派

陳書　字南樓，號上元弟子，秀水人，錢陳群母。山水、花卉得陳淳縱逸之致。女弟子甚眾，子孫多能畫者。

錢　載　字坤一，號籜石，陳書從孫，又號萬松居士，嘉興人。設色花卉，簡淡超逸，得陳淳遺意。工詩，乾隆壬申傳臚。

邊壽民　字頤公，號葦間居士，山陽人。翎毛、花卉，均有別趣，潑墨蘆雁，清代獨步，或以列入揚州派。

錢大昕　字及之，又字曉徵，號辛楣，又號竹汀，嘉定人。花卉師陳淳，亦善山水。

張　熊　字子祥，別號鴛湖外史，秀水人，同光以來推為祭酒。花卉兼陳淳、陸治二家，所畫牡丹，尤為時重。卒年九十一。

嶺南派

黎　簡　字二樵，番禺人。海南畫家學之，自為一派，實出虞山，非真能自立者也。

江西派

羅　牧　字飯牛，江西人。自創一派，未臻絕詣，故衣缽不傳。

（九）民國以來畫派的動向

民國以來，由於學校思想的自由發展，與西洋畫的流行，對國畫，漸生藐視，於是有「折衷派」和「反叛派」的產生。折衷派是合中國畫和西洋水彩畫為一途而創造的新中國

畫，此派以高劍父為領袖，畫筆高超，設色新穎，確有創造的新趨向，民國十二三年間最為盛行，亦稱為「嶺南派」。反叛派是主張廢棄中國舊有的畫法，連西洋畫也不要，而自我作古，採用小孩子的原始畫法，此派以劉海粟為領袖，在民國十五六年間最為風行，大概江南地域的美專學生擁護為多，亦稱「野獸派」；但他缺乏中、西畫學的修養，而小孩時代的原始天才，久被環境所斲喪，無法重心發掘，不久即自衰熄。當此潮流洶湧時代，亦有抱殘守闕，專以古畫為臨摹祖本，自命為「復古派」的，此輩以馮超然、金拱北為領袖；而維新畫家，則逕稱之為「臨摹派」，以為沒有自己，必須在打倒之列，於是吳倉石、齊白石的「寫意派」，起而代之。倉石用筆，白石用墨，各有專長獨到之處。日本人對於此一畫派，尤為心折，中、日畫家，靡然從風，號為「金石派」，謂其筆法，全由金石篆刻中來；但按諸實際，其畫法亦未能超過前人。倉石歿後，聲名陡落，畫的價值，亦不過與揚州八怪，等視齊觀，且不能超過金冬心、羅兩峰、趙悲庵。齊白石畫名猶噪，而身投共匪，晚節凋零；金石一派，於焉沒落。

現代畫家，能有創作新意，而又合乎古人法度者，厥推二人：吳湖帆（萬）、張大千（爰）。湖帆從董香光入手，上追宋人，得郭熙三昧；其用筆蒼潤，設色穠秀，又近趙子昂，但其結構取材，無一不從自己匠心而出。張大千從新羅、石濤入手，借徑老蓮；抗戰時，住敦煌有年，專臨莫高窟壁畫，故其人物畫具有六朝氣象；後得董北苑《瀟湘圖》，山

水畫法為之一變，但其骨氣中，仍有自己存在，並非全入古人範圍。此二派，遍於大江南北，無不刻肖其師，見者皆能指目。溥心畬（濡）以遜清王孫，精於繪事，力求古道，不立己體，此派與黃君璧之嶺南派，盛傳於臺灣。作者與當世畫家均在師友之間，故不復論列，謹舉其已歿者姓氏於左：

華亭派

楊伯潤　名佩甫，以字行，松江人。

姚鍾燮　叔平，松江人。

黃山派

俞　原　字語霜，上海人。山水仿戴本孝。

鄭文焯　字叔問，號大鶴山人，漢軍旗人。

高　邕　字邕之，錢塘人。山水學八大。

胡佩蘅　字冷庵。山水學石濤。

俞劍華　歷城人。著有《中國繪畫史》。

鄭　昶　字午昌，嵊縣人。著有《中國畫學全史》。

張　澤　字善孖，內江人。畫學石濤，善畫虎，亦稱「虎癡」。

婁東派

王同愈　字遜之，太倉人。山水學煙客，近代畫苑以張爾唯比之。

吳觀岱　名宗泰，以字行。山水學婁東兼石濤，無錫人。

吳　徵　字待秋，石門人，吳滔子。山水專學王原祁，花卉仿吳倉石。

金石派

吳昌碩　本名俊，字俊卿，一名倉石，安吉人。花卉早年法徐青藤、趙悲庵，五十歲始學畫於任伯年，後遂奔波，自成一家。

褚德彝　字禮堂，餘杭人。精鑑賞，善畫松佛像，用筆高古，如其人，與其篆刻並為世重。

陳衡恪　字師曾，義寧人，三立子。花卉師吳昌碩，而有突過之勢，惜早卒，未竟其長。

趙時棡　字叔孺，一號二努老人，鄞人。花卉得悲庵法，蘊藉秀雅。善畫馬，治印亦得悲庵法，以整潔出之。

北院派

金　城　字拱北，吳興人。畫法宋、元，與馮超然齊名，號為「北金南馮」。久居北平，故為北派領袖，其實從婁東、王鑑分支，參合院體而成；今之北派，非古之北派也。

祈崑　字并西，旗人。山水從戴醇士入手，設色布局則用馬、夏之法，亦金廷標之別流。

寫生派

蒲華　字竹英，秀水人。早年花卉、山水皆學張熊，晚年專畫竹，與吳倉石抗行。性諱老，卒壽不知其紀也。

程璋　字瑤笙，閩人。花卉草蟲，能默寫其狀各數百種，不差毫釐，望之如生。於勾勒中參西洋水彩畫法，惟弟子柳漁笙，得其真傳。

費派

俞滌煩　海寧人，一字滌凡。仕女合仇英、改琦、費丹旭為一家，而自出新意，為近代仕女第一手。早卒。

潘振鏞　字雅聲，秀水人。仕女專學費丹旭。子小雅，繼其業。

折衷派

高奇峰　以字行，嶺南人。以西洋水彩畫而用中國紙筆，參合金石派而自成一家，至今盛行於學校美術畫室。

附錄

四聖——曹不興、衛協、陸探微、顧愷之。

曹吳──曹不興、吳道子。

南北宗──王維、李思訓。

五代四家──荊浩、關仝、董源、巨然。

北宋三大家──李成、郭熙、范寬。

南宋四家──劉松年、李唐、馬遠、夏圭。

元初三家──趙孟頫、高克恭、錢選。

元四家──黃公望、王蒙、倪瓚、吳鎮。

明四家──沈周、文徵明、唐寅、仇英。

四僧──石溪、八大、石濤、漸江。

明清六家──王時敏、王鑑、王翬、王原祈、吳歷、惲壽平。

畫中九友──董其昌、王時敏、王鑑、李流芳、張學曾、邵彌、卞文瑜、楊文驄、程嘉燧。

金陵八家──龔賢、高岑、鄒喆、葉欣、吳宏、吳愷、謝蓀、樊圻。

揚州八怪──金農、羅聘、李鱓、李方膺、高鳳翰（一作「閔貞」）、鄭燮、黃慎、汪士慎。

小四王──王昱、王宸、王愫、王學浩（一作「王敬銘」）。

國畫的傳統精神及新方向

唐宋以來，中國畫的傳統偏向山水，而畫人們的信條，則是「謝赫六法」。謝赫是南齊人，他的六法，都指的是人物畫，而不是山水畫。在他《古畫品錄》的開端，舉出：「六法者何？一氣韻生動，二骨法用筆，三應物象形，四隨類賦彩，五經營位置，六傳移模寫。」

他又說：「圖繪者，莫不明勸戒，著升沉，千載寂寥，披圖可鑑……。」這便是說明一幅故事畫的構成，而不是說明山水畫的條件。再看他列舉第一品五位畫家，陸探微（劉宋）、曹不興（孫吳）、衛協、張墨、荀勗（晉），所有真蹟，我們早已看不見了。在唐裴孝源著錄的《貞觀公私畫史》，載有陸探微真蹟（隋代官本）、宋明帝、豫章王、江夏王及勳臣像等十三卷。衛協隋代官本《毛詩北風圖》、《黍離圖》、《卞莊刺二虎圖》、《吳王舟師圖》、《列女圖》五卷。曹不興有清溪側坐赤龍盤、《赤龍圖》二卷，龍頭樣、南海監牧進十種馬圖、夷子蠻獸樣各一卷。但謝赫《畫品》已說：「曹不興畫，僅祕閣一龍而已。」《貞觀畫史》注，右五卷二卷是隋朝官本，大概指的《赤龍圖》。從「清溪側坐」四字來

陳定山談藝錄

098

看，《赤龍圖》是有人物的。至於張墨僅《維摩詰變相圖》一卷，荀勗，則《貞觀畫史》未見著錄。漢魏名蹟，卻有蔡邕《講學圖》、楊修畫《吳季札像》、嚴君平《賣卜圖》、《兩京圖》，曹髦（魏高貴鄉公）《新豐放雞犬圖》、《二疏圖》、《盜跖圖》、《黃河流勢圖》。這些並是隋朝官本，當時是否可信，已是疑問。但他們除了人物，只有龍、馬、雜畫，而絕對沒有山水。

〈陸探微本傳〉說他兼善山水，這是附會，不可信。王羲之、獻之能畫山水也不可信。連顧愷之那篇《畫雲臺山記》，梁元帝的《山水松石格》，都不可信。晉唐名手，從顧愷之屈指，到吳生，彪炳史冊、垂範百代的，仍然是人物，而不是山水。

先從湘東王（梁元帝）說起，後世以他有《山水松石格》而推為畫山水之祖。但在陳姚最的《續畫品》卻說：「畫有六法，真仙為難，王於像人，特畫神妙……足使荀衛擱筆，袁陸韜翰……」卻沒有說他兼擅山水。對於謝赫的評語：「寫貌人物，不俟對看，所須一覽，便工操筆，點刷研精，意在切似，目想毫髮，皆無遺失。……」評張僧繇：「善圖塔廟，超越群工，朝衣野服，今古不失。……」

朱景玄《唐朝名畫錄序》：「夫畫以人物居先，禽獸次之，山水次之，樓殿屋木又次之。故前朝陸探微，人物極其絕妙，至於山水草木，粗成而已。近代畫者，惟吳道子天縱其能，獨步當世，又周昉次焉。」此時山水畫已漸抬頭，唐目錄載神、妙、能、逸四品，

和吳道玄同時的有李思訓（山水、竹樹、松石、高僧，神品上）、王維（寫真、山水、松石、樹木）、韋偃（人物、人馬、僧佛、山水、松石，妙品上）、王宰（松石、山水，妙品上）。而神品則僅吳道玄、周昉二人。吳道玄（神品上）注有功德、鬼神、山水、禽獸、雲龍、臺殿、人物、草木、佛像、地獄。周昉（神品中）注有寫真、神佛、真仙、天王、士女、圖陣。即後世奉為南宗多大作家，只有王宰單揭提出（松石、山水），其他都以人物寫真為主體。這許山水之祖的王維，也以寫真為其前提。而我們現代所看到的李思訓《金碧山水》、《秋山行旅》，也是以牧馬為主。於是我們可以加上一個劃時代的評語：隋唐以前，中國畫的傳統精神是「人物」，唐宋以後，中國畫的傳統精神才是「山水」。

由於謝赫說的「六法」專指人物，不是山水，因此，後來的山水畫家，要把他來應用，覺得不免有許多穿鑿，扞格不入。便捨棄其五，而專談「氣韻生動」，如以寫人物來說，陳後山《談叢》，有很好的轉語：「歐陽公像，公家與蘇眉山皆有之，而各自是也。蓋蘇本韻勝而失形，家本形似失韻。」夫神而不韻，乃所畫影爾，非傳神也。謝赫之所謂韻，便是神。畫人物必須神完韻足，方能動靜如生。不煩多言，自然澈底了解，引用到山水畫，便成了一種禪語。

同道中有費了累千百言來解釋山水畫法的，還是捕風捉影，不得了解。有人問我，答云：「不聞顧愷之，傳神阿堵中。」他說：「那是講畫人物。」我說：「謝赫六法，本來就

是講的人物。」

由人物畫蛻變而進入山水，這是中國畫的進化史，而不是退化。我們曾經在隋代展子虔的《仕女嬉春圖》，看到一點人物時代的水石，那畫法簡直是幼稚的，正如朱景玄所說：「粗具規模。」同時我們也就可以想到顧愷之、宗少文、梁元帝那些所說的深奧的和明白的山水畫法，是屬於後人偽託，而不是六朝人所撰。那些古奧（雲臺山）、排比（《山水松石格》）的偽作，卻為我們帶來山水畫的曙光，跟著才有王維、荊浩、李成的山水訣，雖不盡出本人原著，但我們看得出山水畫跟著時代進步，而人物畫卻漸趨沒落。

米芾《畫史》：「大抵牛馬人物，一模便似，山水摹皆不成，山水心匠，自得處高也。」又云：「李成師荊浩，未見一摹相似；師關同，則葉樹相似。」又云：「董源平淡天真多，唐無此品，在畢宏上，近世神品格高，無與比也。」這是荊、關、董、巨四家並重，推宋抑唐的最高境界的創論，也是由唐入宋，逐漸推出的新境界。而鐵定了中國畫的新傳精神——「山水」。

凡百藝術，它是永遠在新方向裡推進的，而不是膠著的。再說得更遠一點，人類由巢居進化到木屋、石器進化到金屬，每一時代，每一事物，都含有變化的藝術，而藝術的精神表現，便是圖畫。由木石泥土的雕塑，不知要經過幾千百年，而它們的藝術永遠是在進化；再由周秦銅器、秦漢石刻，進化到壁畫的故事人物，又不知經過若干年，才有六

朝隋唐的佛像、禽毛、花卉，再進化到宋元明清的山水畫；可以說，人的思想，一直是在進步，而畫的方向，卻從明代開始，趨向落伍！這種因素非常複雜：

神思方面：

古人作畫，必在明窗淨几、胸無塵滓、悠然自得的時候，意在筆先，物色感召，心有不能自己，筆墨有所不得不行，然後情采相生，欣然命筆。此宋元公所以「識先畫史」，揚子雲所謂「字為心畫」者也。白樂天云：「畫無常工，……要不期於所似者貴也。」這已到了神思的化境，莊生所言：「身在江海之上，心居乎魏闕。」尚不得謂之神全。

現代的畫史，居身魏闕之上，記名江湖之中，一畫尚未落筆，先要估計千金；要他含邈神思、名利兩忘，如何能得？所以臨毫託素，必祛二患，若思苦溺惑、理苦雜亂，思理不通，神明何存？近世嘗有印家一派，日本謂之感念。[1]但他所講的也是神理，而不是溺惑與狂躁。

造意方面：

王維山水訣「意在筆先」，這是作畫的唯一條件，但造意之先，更要涵養。孟子說：「善養我浩然之氣。」而養氣有術，晉顧愷之必構層樓為畫所。郭熙云：「此真古之達士。不然則志意已抑鬱沉滯，局在一曲，如何得寫物情，攄發人思哉？」顧愷之是位人物畫家，造意構思，尚要造起層樓來，抒發他的胸襟，何況「吐納山川，包含邱壑」的大山水畫呢。蘇東坡說：「觀士人畫，如閱天下馬，取其意氣所到。」杜甫論畫：「簡高人意。」這簡高人意，更是深得畫髓。故畫之造意，更當先得天趣為妙。近代畫家，往往跼處一隅，足不出戶，其有張紙於壞壁，管窺痕跡，苦求形似，自以為得天趣者，何嘗識得妙造的自然深意？宋迪的所謂活筆，正是死筆，近代二任（伯年、立凡），嘗用此法作畫，為人所羨稱，其實乃為魔道。

1 橋本關雪《畫語》：「最近歐洲抬頭之感念派運動，在東方絕不能視為新奇，因為我們早已有此感覺。」

2 宋·宋迪《畫訣》：「畫當得無趣為妙，先求一敗牆，張絹素，倚將朝夕諦視，玩久，隔素見敗牆上高平曲折，皆成山水。」

章法方面：

劉彥和《文心雕龍》：「設情有宅，置言有位，宅情曰章，位言曰句。」文有章句，畫亦有章句。陰陽開闔，畫之章法。林泉谿壑，畫之句讀。這些都要在落筆之先，胸中有物。《論語》云「繪事後素」，畫意精微，無極於此。落筆之後，但教我使古人，毋使古人使我。所以古人名作，一幅有一幅的結構，一幅有一幅的精彩，絕不雷同。明清尚臨摹，乃至一宇一屋、一樹一石，無不要有古本，甚至積藏畫稿，填注青綠，腐心尺寸之中，成了不打折扣的臨摹畫匠，此唐閻立本所以垂訓子孫，永遠不要學畫。明文衡山以待詔畫院為終身之恥也。命意不高，眼光不到，縱使渲染得像印花布一樣、勾勒到木刻家具一樣，也一輩子成不了畫家。[3]

紙的方面：

一幅好畫的成功，筆、墨、紙、硯是占著重要性的，莊子形容宋元公畫史作畫「吮筆和墨」，可知筆與墨，在戰國時期已經具備。子貢明詩，孔子說：「繪事後素。」素，便是好

的畫絹。宰予畫寢，[4]孔子說：「糞土之牆不可圬也。」可知畫的成功條件，春秋時代也非常注意到工具的本能。

畫以筆立其形質，墨以分其陰陽，但沒有好的絹素，甚至一堵好牆，如何表現他的作品？六朝人畫多在寺壁，隋唐人畫多用絹素。到了五代十國，紙代替了牆壁和絹素，而畫的進步又發現了新方向。宋人絹紙兼用，米芾云：「紙千載而神完，絹八百年而神完。」元人好畫，都在紙上。

已非常可貴了。[5]

談到紙，世推南唐的澄心堂紙，以薄為貴。其實吳人造紙不始於澄心堂，在楊行密時代厚逾錢，質好如膚，後有建業文房水印。蘇、米書件，多有用澄心堂紙的。陳後山稱楊行密

但澄心堂紙也不一定都是透明薄的，嘗見徐熙五色牡丹大軸（吳湖帆梅影書屋藏），紙

3 清·王原祁云：「作畫於搦管時，須要安閒恬適，掃盡俗腸，默對數幅，凝神靜氣：看高下，審左右，幅內幅外，來路去路，胸有成竹。然後濡筆吮毫，先定氣勢，次分間架，次布疏密，次別濃淡，轉換敲擊，東呼西應，自然水到渠成，天然湊拍，其為淋漓盡致無疑矣。」（《雨窗漫筆》）

4 宰子畫寢，很多儒家解作畫寢。又如孟子三宿而後出畫，也是「畫」字之誤。齊有畫邑，王蠋，畫邑人，與田單同時。

5 《後山談叢》：「余於丹徒高氏見楊行密節度淮南補將校牒，紙光潔如玉，膚如卵膜，今士大夫所用澄心堂紙不逮也。」

牒紙，比當代士大夫所有澄心堂紙都好。可見澄心紙在北宋並未絕跡。直到明代，其貴幾與

柴窯同價。陳眉公稱澄心紙銀光十丈，不敢落筆，僅在紙尾小書觀款而已。但如文五峰用的

畫紙，也是其薄如馨，仿造澄心，似未絕傳。而王麓臺自稱其畫，非宣紙、重羊毫不畫。宣

德紙是明宣德製的好紙。清初康熙以前名家都用它，似乎像宋初的人用澄心紙一樣，並不難

求。到了乾嘉年代，宣德紙似乎絕跡，而出了一種「六吉宣紙」。六吉屬安徽宣城，所以也

稱宣紙。這種紙，一直用到清末，紙質也一直保持。那是全用蒸楮、手工潑漿，滿身起大雲

頭，而絕對沒有簾紋的一種好紙。

抗日戰前，我們作畫，都用宣紙（六吉），出在乾（隆）嘉（慶），比較名貴。道（光）

同（治）年間的宣紙，則有很多舊家舊藏，隨時可遇，價亦不貴。至於光（緒）宣（統）紙

則一律認為新紙，不屑用了。自日寇侵華，百物淨於兵動後，故家蕩盡，六吉宣當然也遭了

大劫，只好用那些灰性未除的新紙來作畫。到了現在，連新紙也絕了種。大陸在香港侵銷，

全是粗紙濫造，談不到合用不合用。臺灣現在也出宣紙，可是用機刀打漿，轉簾造紙，造出

來的只是「洋連史」。有人向日本去求紙，而日本畫家本來都用中國宣紙，他們有一種手工

鳥製紙，但沒有纖維，紙脆而易霉易碎。

紙！現在是畫的工具方面第一個大問題。

筆的方面：

我們談到筆，宋王微〈敘畫〉：「以一管之筆，擬太虛之體；以判軀之狀，畫寸眸之明。曲以為嵩高，趣以為方丈。以發之畫，齊乎太華。枉之點，表夫龍準，眉額頰輔，若晏笑兮，孤巖鬱秀，若吐雲兮，從橫變化，故動生焉，前距後方出焉。」這說得並不是神奇。所謂筆參造化，也就合著謝赫所說的六法。先得了解釋，而後互相發明。謝赫指示人物，王微通乎山水。合之得骨法的精神，解之見用筆的情感。前距後方，君子之貌，也就是嵩嶽之形。邪線曲筆，那是小人媚世的脅肩諂笑，一筆也使不得。

伯英臨池、師宜懸帳、[6] 右軍觀鵝，都是用筆的三昧，洪谷子說：「朝洗筆。」筆常洗而墨常新，可稱為畫家的三字訣。柳公權得王右軍散卓無心筆式，不能使。黃山谷、蘇東坡皆不能懸腕。張得天、劉石庵竟至以繩懸肘，而後執筆，以一代的大書家，遇到一代的好筆，尚且不能指揮如意。如果沒有一支好筆，正如名將之無良騎，怎能使他畫出好畫呢？故宮博物院雖藏有乾隆筆，俱不能用。

筆的壽命，沒有紙的永久，藏三十年，無不蛀。

6 《晉書》王右軍云：「伯英臨池之妙，師宜懸帳之奇。」按張伯英、師宜官並後漢人，曹操書學師宜官，懸其畫於帳中，仰臥而指劃之。

晉成公綏有〈棄故筆賦〉，南北朝陳僧智永有〈退筆冢〉。王羲之《筆經》：「有人送他綠沉漆竹管，他說，筆的條件，只要用之多年，並不以雕飾為貴。可知筆之可貴，在能用之永久。但其製法，亦異代而不同。《藝文類聚》云：「古非無筆，但用兔毛自蒙恬始耳。」這可以證《莊子》「吮筆和墨」，是用的毛筆，「吮」字更寫出了書家情狀。蓋作畫者必知吮筆之法，然後濕燥隨心所欲。一畫之成，滿嘴是墨，見者失笑，而不知此，正是畫家三昧也。[7]

王羲之《筆經》：「漢時郡國獻兔毫，書鴻都門，惟趙國筆中用。」趙國筆乃中山狼毫也，而羲之書〈蘭亭〉，卻用的鼠鬚筆。畫家用什麼筆，很少明載，但書畫一理，筆筆相通。世無良工，便無好筆；縱有好紙亦枉然。

《筆經》云：「人鬚做筆甚佳。」又：「南朝有老姥做筆，胎髮者尤佳。」這種筆想起來作畫一定很好，可惜後來沒有人會做。筆的條件不但要剛柔得中，使轉咸宜，更要有健腰。黃山谷說：「製筆，三寸之筆，必入管一寸。」這便是健腰的祕訣。我嘗和筆工徐葆三商量（徐為民國二十年間的名筆工），他說：「今人製筆，能入管二分，已經非常不容易，遑論逞寸。」《笠澤叢書》云：「旬濡數鋒，月禿一把，有兔千萬，不足十管。」由知製筆之不易而難工也。

我三十七年來臺，囊中攜有楊振華、李開福筆四十餘管，使用至今，盡為髡友，尚不忍捨

棄。友人自東瀛來，每以新筆相貽，皆不能使。一經飽蘸，鋒腰盡折，握以作畫，苦透苦透。

墨的方面：

唐張彥遠云：「夫陰陽陶蒸，萬象錯布，玄化亡言，神工獨運。草木敷榮，不塗丹碌之彩，雲雪飄颺，不待鉛粉而白。山不待空青而翠，鳳不待五色而絳。是故運墨而五色具。」畫重水墨，發明於王維。世謂維論，疑為偽託。彥遠數言，不窗聖門顏、曾，有游、夏所不能道。而古人墨法盡在於此。洪谷子云「朝洗筆」，最好改作「勤洗筆」，洗筆勤，方能筆無「宿墨」、「埃墨」、「癡墨」、「病墨」、「惡墨」，此五墨者，作畫之大病。一言以蔽之，則曰：「浮煙瘴墨！」

荊浩《山水節要》：「筆使巧拙，墨使重輕。使筆不可反為筆使，用墨不可反為墨用。」李成《山水訣》：「落墨，無令太重，重則濁而不清；亦不可太輕，輕則燥而不潤，烘染過度則不接，裁種煩細則失神。」二家語錄，可謂要言不繁。但知墨之用而無好墨為使，亦難成其為墨。古人所謂使「宿墨」、「鍋底炱墨」，皆英雄欺人語耳。

7 道家以口為華池，口津為玉液。「池水盡墨」，可作滿嘴是墨解。

《三輔訣錄》，韋誕奏：「工欲善其事，必先利其器，用張芝筆、左伯紙，及臣墨。」

造墨之妙者，魏無過韋誕，五季無過李廷珪，宋有潘谷，元有朱萬初，明有程君房，方于

魯，清已無墨，得金冬心重杵五百斤油已為至寶。民國以來，用青麟髓（道洗墨），其次用

乾嘉御墨。而程君房一墨千金，僅成珍玩，沒有人敢用了。

不過，五百斤油、青麟髓，多放心可用。御墨則變了官禮品，多偽造，到了臺灣，官

禮御墨，也變了稀世之珍。斷墨一丸，輒數百金，畫家惜費，又不得不求之東京。鳩居、古

梅、充斥畫桌（甚至有用洋煙炱的），噴紙沾蠅，莫此為甚。8

硯的方面：

米元章赴水願與硯同殉，實在癡得可愛，亦無賴得可笑。但著名的古硯，如晉王右軍鳳

字硯、顧愷之鳳池硯、魏武帝銀帶硯、甄后眉子硯，硯材多出宣歙或永嘉溪中，直到晚唐，

才發現端石。9

這是端硯最初見於記載。硯石以色如馬肝，身具花青、火腦、蕉葉白、紅絲、翡翠斑、

鴝鵒眼為貴，有一於此，便為名硯（《硯史》云：「眼是石病」）。宋代在端州已置硯務，元

明人遂重端硯。如文文山的玉帶生硯（現在故宮博物院），黃道周的坡公斷碑硯（按此碑以端

石製，所以為奇，曾在亡友謝文凱家，今不知流落何處），並以忠義之氣，昭貫古今，又不但以

硯材而重了。

清代端硯原以大西坑滴水層所琢為貴，朱竹垞大耳硯，即大西洞的滴水層所琢（《天

記》所謂「泅人沒入」，恐怕就是指的水洞），但尚未大量開採，直到光緒中葉，張之洞才收

大西坑水洞底層大批開採了。

西洞名硯，家家多有，而琢工之精、品題之美，亦層出不窮。吳昌碩嘗製名硯六十三

方，囑虞山沈石友刻之，後鬻東瀛，價逾連城。余家藏張文襄舊物，硯長三尺八寸，寬一尺

八寸，厚六分，何景邊刻藏款，通體色如紫玉，膩若女膚。凡青花、火肭、紅絲、蕉葉之

美無不備，捫之無痕，洗之畢見。臥以紫檀，覆之宋錦，真尤物也。

墨之難求，自古已然，亂世遭劫，更是一大傷心事。《大唐龍髓記》：「許芝妙墨八廚，黃巢賊亂，盡傾之。」南唐李廷珪墨，入宋後，用來漆相國寺門。唐明皇賜集聖院上谷墨三百三十六丸，安祿山犯闕，焚毀。後代遭亂喪失，更如恆河沙數，不可僂計。這又難怪李公擇的懸墨滿堂，變成墨癡了。王充《論衡》：「以塗傅泥，以墨點繒，孰有知之，清受塵，白取垢，青繩之污，常在絹素。」

不知何許人也，嚼墨一噴，皆成字竟紙。」但不可識。

《天中記》：「端溪硯工見有飛鷺翹駐潭心，因令泅人沒入視之。網得一石。石既登岸，轉仄之，若有涵水聲，硯工曰：『是必有佳石。』割之，得一石於泓水中，大如鵝卵，色紫玉也，刻為二硯。」

定山草堂紫端硯歌

踏天磨刀割紫雲，選此一段玻璃屏。

似為吳王小女化，膚如凝脂紅絲勻。

試以發墨磨熬蠟（端硯磨墨，如釜熬蠟者佳），石花唾碧留書裙。

東坡平生詡三硯，當此一角猶褊軍。

仇池之石不可琢，即墨萬古吾陪臣。

下簾三月對國工，始信南秀空北群。

貯此古色一房綠，助我落筆愈有神。

秋池蓮蓬洗鴝眼，古錦黯黮芭蕉文。

三江倒瀉作硯滴，洗伐萬卷胸間塵。

翰林玉堂那到此，臥陶軒自羲皇人。

旋看南斗避文星，廣文先生依舊貧。

都來望氣支機上，應有龍光射斗津。

這首詩是我播遷入臺，百物蕩盡，懷念舊物而作的。此硯在日燄時期，曾毀一角，製成硯材二十餘方，並分贈文友。所云硯田之富，即墨萬石，我是當得起的。可是到了臺灣，便

成為「柱下支身一硯留，小於舟屋亦千秋」了。

由於文房工具的歷遭喪亂，不但製作退化，甚至故物蕩淨。在這種環境裡，既無筆墨好紙，更談不到硯材，而要徒手作出一幅好畫，實在不是一樁容易的事。

當世畫竹，我佩服吳子深畫，子深卻釋筆而歎：「使我有古人一支筆，亦何讓古人。」吳湖帆山水，吾嘗許為近代第一。近從旅美友人傳來吳畫，紙灰墨黯，故步近失。張大千早年學石濤、老蓮，幾可亂真。抗戰時，潛蹤敦煌石室中，勝利還滬，畫風為之一變。我埋怨他：「為什麼去向牆壁學？」大千笑說：「好墨好紙都用完了，只好刷了。」由於找不到好墨好紙，而去向畫壁討生活，這是大千的聰明，也可以說他是玩世。後來他很悔，竭力提倡「董、巨」。但董、巨不是從無筆無墨，或潑筆潑墨中所能追尋出來的。在此一時期，大千是苦悶的，甚至見譏於畢卡索。

畢卡索這句話，大千自己傳出來的，別人不必為他諱言。而大千也從這句評語，而得到一個徹悟。於是他創出了潑墨。他的縱筆潑墨，開始於他在巴西害眼病的時候，第一次寄給張目寒的他一幅自畫像；我對他評論，是「未脫冬心」。第二次寄來是一幅壽目寒六十的赭墨山水。這是一張好紙，兼用好筆好墨；我對他的評語是：「脫略石濤而轉向石溪。」這

10

大千巴黎畫展，畢卡索往觀己，問曰：「大千的古畫，我看見了……但是，大千自己在哪裡？」

時大千的目光，很夠模糊，用心與指的成功，卻創造了他的一種新境界。後來他以巨幅墨荷而震驚畫壇，我卻並不喜歡他這種畫法。這是打翻了一盆墨漿糊，在滿紙上打滾，談不到筆墨，更用不著好紙。而舉國靡然風從，幾乎每一個畫展，必有一幅巨靈，撐支門面。於是，我不得不為歎息：「張大千畫之時聖也。」為了這句話，我遭到很多評論者的責備，說我捧張大千太過，但大千心裡非常明白的，這句話不一定是捧他。他在巴西，埋頭苦幹，於是他又創作了六幅巨製山水《太魯閣》（我有一篇〈從吳（子深）、張（大千）兩大巨幅談畫風的趨向〉一文，具載《中美月刊》第十卷第四期，並有英譯）。[11]

大千這六幅巨製，是違背了中國畫一切的傳統宗法的大膽嘗試。是否就是百分之百的成功，尚待將來的求證。原來畫的最高條件，必歷千載而不磨，神完而氣足。試觀唐宋人絹本古蹟，雖至絹素寸裂，它的畫中氣韻、筆墨丹青，毫忽無爽，千載如生。元人紙本勝於絹本，水墨勝於設色，雖時代之不同，亦文房工具的代變，相因為果，有以形成，正如唐詩宋詞元曲一樣，無時無地不在趨向新的發展，產生了它們的新面目。但這種燦爛的光輝，到了明代，就沒落了，清代更為荒蕪。有人提出「沈、文、唐、仇」、「四王、吳、惲」，和唐宋名畫陳列一起，使人看後，每覺索然意盡，其故為何？

唐宋人畫，件件是創作；明清人畫，筆筆是模仿。造成此一沒落的現象，董玄宰卻是罪魁禍首。那便是他在《畫禪室》裡所說的「宗派」，也就是現代的時髦術語：「傳統精

神」。[12]

董以禪示說法，猶恐後人不解，《畫眼》又說：「文人之畫，自王右丞始，其後董源、巨然、李成、范寬為嫡子；李龍眠、王晉卿、米南宮及虎兒，皆從董、巨得來，直至元四家、黃子久、王叔明、倪元鎮、吳仲圭皆其正傳。吾朝文、沈則又遠接衣鉢。若馬、夏、李唐、劉松年，又是大李將軍之派，非吾曹當學也。」此說一出，有清一代，奉為圭臬，二百年間，無敢軼出，造成重南輕北的習氣。談到馬、夏，則挖耳急走，不屑一語。到了民國初年，此風尤盛，甚至用秦檜「南人歸南，北人歸北」之說，來劃分區域。那些流寓北平的江南老畫家，更認為唯南獨尊，將北方畫家都看不起。而不知玄宰立說，自己已有了矛盾。

《畫眼》：「畫中山水位置皴法，皆各有門庭，不可相通，惟樹木則不然，雖李成、董源、范寬、郭熙、趙大年、趙千里、馬、夏、李唐，上自荊、關，下逮黃子久、吳仲圭輩，皆可通用也。」或曰『須自成一家』，此殊不然，如柳則趙千里，松則馬和之，枯樹則李成。此千古不易，雖復變之，不離本源。豈有捨古法而獨創者乎？倪雲林亦出郭熙、李成，稍加柔雋

[11] 明·董其昌《畫眼》：「禪家有南北二宗，唐時始分。畫之南北二宗，亦唐時分也；但其人非南北耳。北宗則李思訓父子著色山水，流傳而為宋之趙幹、趙伯駒、伯驌，以至馬、夏輩。南宋則王摩詰始用渲淡，一變鉤斫之法。其傳為張璪、荊、關、董、巨、郭忠恕、米家父子，以至元之四大家。亦如六祖之後有馬駒、雲門、臨濟兒孫之盛，而北宗微矣。」

[12] 編按：已收錄本書中。

耳。如趙文敏則極得此意。蓋萃古人之美於樹木，不在石上著力而石自秀潤矣。」由此參

考，他的南北二派，截然分途，已不成立。說得仔細點，他立南宗，首舉董、巨，已經錯

了。我們認為，董源是結束晉唐精工設色的一派；如唐詩之有李白，結束了六朝樂府和選

體。巨然開創宋元水墨渲染一派，如唐詩之有杜甫，創出了詩的另一新面目。再仔細研究起

來，荊、關就不專屬南，李唐亦不專屬於北（如以李唐為北，則李成亦不得專屬於南）。王晉

卿的金碧、郭忠恕的樓閣，豈專屬南？沈石田早年出於馬、夏，文徵明晚年接近馬、夏，將

謂之南？謂之北乎？

定山〈草堂論畫〉曰：

天地載育萬物，出類拔萃，山川草木，各稟其靈，各異其性，泰山之山峻挺，

黃嶽之松盤鬱，江南之柳柔依，灞滻之柳蕭疏。李成樹法，不近江南，董、巨礬頭，

北道罕見。且子久之不為馬遠，仲圭之不為子昭，習性然也，非為自立門戶，炫耀宗

派。禪家上乘，本無門宗，眼法超於一界，妙心貴乎不二。燕子桃花，口其餘幾？而

玄宰立言，失檢尚多。若曰：「畫平遠師趙大年，重山疊嶂師江貫道，皴法用董源麻

皮皴及瀟湘點子，石用大李將軍。」大李將軍者，非玄宰所謂「非吾徒所不當學」者

乎？且以大李將軍之斧劈皴，兼董源之瀟湘點子，不可合一，不待能畫者亦當知之。

申而論之，南北宗誠未易分也。房山自言學米，其得力則北苑。趙子昂、高房山實為元四家之先進。房山自言學米，其得力則北苑。趙子昂自言學北苑，其得力則趙千里、劉松年。元四家惟仲圭直接巨然。三家多親炙高趙，山樵尤為似勇，其南耶北耶？玄宰以李、郭、荊、關為南宗哲輔，元章以李成關同為俗氣。玄宰未以趙大年為宗，而米芾以大年清麗類王維。由是言之，董玄宰宗說，自多矛盾，已不攻而自破。明清傳統強分南北，殆夏蟲之語冰，重此抑彼，乃丹良之當車矣。（節錄三十五年《上海美術特刊》）

中國畫被加上了一具枷鎖：「南宗」，不但四王、吳、惲跳不出圈子，門下宗風，盡成凡鈍，便是獨往獨來的黃山派，搜奇狂怪的揚州派，步趨沈、文的吳門派，也沒有一個敢說：「我不是南宗。」甚至推而上之，石濤自言學董、巨，沈、文自言學董、巨，元四家也是學董、巨，普天之下，沒有一個不是學董、巨，而董、巨的分別在哪裡，絕無一人提到。

更有一部害人的東西——王節安《芥子園畫譜》，他的〈畫學淺說〉：

世之論畫者，或尚繁，或尚簡，繁非也，簡亦非也。或謂之易，或謂之難，難非也，易亦非也。或貴有法，或貴無法，無法非也，終於有法亦非也。惟先榘度森嚴，而他超神盡變。

你看這段議論，多少玄妙，按至實際，只是囫圇吞棗。其著重在「架度森嚴」，後所謂「架度」，就是南宗。後文的解說，則是奇談：

惟胸貯五嶽，目無全牛，讀萬卷書，行萬里路，馳突董、巨之藩籬，直躋顧、鄭之堂奧。若倪雲林之師右丞，山飛泉立而為水淨林空；如郭恕先之紙鳶放線，一掃數丈，而為臺閣牛毛繭絲。則繁亦可，簡亦未始不可。

這段高論，「讀萬卷書，行萬里路」，已是陳言腐套。我們先舉一位臥遊的先覺，宗少文，他是否有山水畫，應是疑問。明代的程青溪，以《臥遊圖》出名，但他在畫品上，並沒有很高的地位；黃向堅以萬里尋親出名，他的《尋親圖》卷，卻是浮煙障墨，俗不可耐。至於「突董、巨藩籬，躋顧、鄭堂奧」，鄭虔畫蹟，根本沒有流傳在世；董源真蹟到了清代，如《夏口待渡》、《瀟湘點子》均非原蹟。連想向他臨摹都辦不到，還想突過他麼？若「王右丞山飛泉立，一變而為倪雲林水淨林空；郭恕先紙鳶放線，一變而為牛毛繭皴」簡直是信口開河，大觀園劉姥姥說給姑娘們聽的；而近百年來，竟有不少畫家，奉《芥子園》為枕中鴻寶，連一代大師也不免。

民國以來，由於學校思想的自由發展，與西洋畫的流行，對國畫漸生藐視，駸駸有脫去固有枷鎖的趨向，而喊出了折衷派和反叛派的呼聲。折衷派以高劍父、高奇峰為主流，反叛派以劉海粟為主流。「折衷」想保留中國的傳統，而參合西洋的趨向。「反叛」則絕對不要中國的舊，而竭力提倡西洋的新。結果，劉海粟失敗了，他不但沒有把「反叛派」樹立起來，反而向中國的舊派投降了；他崇拜王石谷，也兼收一點沈石田。倒是嶺南的折衷派，獨樹一幟，至今存在。

民國二十年間，美術學校風起雲湧，幾乎各立一派，各專一門，以專擊中國的所謂南宗。最佼佼的，則為徐悲鴻的北平美專，與林風眠的西湖藝專、高劍父的嶺南、劉海粟的上海美專，成為新派畫四大閥。但仔細觀察，林風眠沒有脫掉嶺南，不過將畫面搞得模糊，成為當時的新中國印象派；而徐悲鴻則始終脫不掉任立凡（按清代畫家最先採用西法的為吳墨井，其次任立凡）。徐悲鴻油畫根底不錯，但他沒有把西洋油彩帶進中國畫，僅向任立凡的畫面，取到一點透視。站在中國畫立場來批評這四家對於新中國畫的趨向，都沒有成功；因為中國畫的線條，有中國畫獨特的條件，而不是水彩畫筆可以表現得出的；所以他們只能成為閉門造車，而總名曰「美專派」。

在這個時期，一般墨守南宗，專在四王、吳、惲討生活的畫家是苦悶的；他們幾乎向新派投降，而自為「舊中國畫」。不過也有不投降的，則超向前進，捨棄四王、文、沈口號，

而高呼宋元；但是，他們看見了多少真宋元？認識了多少真宋元？其實也在閉門造車，硬把《芥子園》的木刻、延光室的照相版，做臨摹讀背一番，畫出來還不是故我依然，誰也脫不了南宗面目？不客氣說，這些以臨摹為生活，自命為復古派的老先生，是可憐的。

中國畫是否從此沒落了呢？卻也未必，因為，在此時期，另有一派金石家，起而代之。他們以徐青藤、趙悲菴來做前師。畫的不是山水，而是花卉。前面說過，由於作畫工具日趨末落，使得一般正宗山水畫家畫不出好畫來，才以窮則變的方法，來應付環境，清初石濤便有「惡紙惡筆惡墨，好山好水好城」的語錄。怎樣應用「三惡」來完成他的「三好」呢？這便要拋棄一切傳統精神，而自行我法。石濤生於十六世紀，他可不能明目張膽地說「我是叛徒」，所以自表身世，仍曰「自董、巨中來」；其實他早已拋棄董、巨，而自立新的趨向。

只因滿清三百年間，他的畫風，仍在南宗勢力籠罩之下，而不為人重。王漁洋就說：「石溪名滿大江南北，而石濤名不出里閈。」一直到道、同以後，才有趙撝叔、何紹基等對他賞識，同時也就摘取了他的畫法，而鎔入「花卉」，別開門徑，創立了金石派。到了民國，吳倉碩才發揚光大，他不但打倒了四大閥的美專派，而也打倒了復古派的山水家。那些美專派不但被打倒，甚至向金石派投降。在民國抗日以前，中國畫的新趨向，幾乎是吳倉碩的天下，日本人也尊重他。

同時在北方先後崛起的是齊白石；他開始學吳倉碩，但是畫的力量比吳倉碩大。倉碩用

筆多於用墨，白石用墨重於用筆；倉碩不善於用色，白石卻把顏色像潑墨一樣用。當時人稱

「南吳北齊」，亦稱「二石」。但是倉碩歿後，身價陡落，齊白石卻似朝雲旭日一樣，愈升

愈高。倉碩的畫只受到日本人推崇，齊白石的畫，連世界的現代名畫家也推崇他。用一種抽

象觀點來評衡，齊白石足與畢卡索較量。而用我的直覺來說，齊還可以勝過畢卡索。第一，

畢卡索所用作畫的工具，都是精良的；而我們中國畫的工具，前面已經說過，一切不如理

想。吳倉碩的畫面，有時看得出他為紙、筆、墨所使，而不能盡其長；齊白石則一派磅礴氣

象，任何環境也束縛不住他。所以民國五十年來，要談「新趨向」，舉得出作為模範的，在

我直覺地說，只有齊白石一個。

也有人說：齊白石的畫，是否合乎六法？能否代表中國傳統？不知六法創於南齊謝赫，

而陳姚最即已駁之，他說：「別體細微，多自赫始，遂使委巷逐末，皆類效顰！」又云：

「氣運精靈，未窮生動之致，筆路纖弱，不副壯雅之懷，然中興以後，象人莫及。」齊陳

代祀不遠，姚最對謝赫已做如此批評。象者匠也，「象人」二字尤足發人深省。今距齊陳

一千六百年，還死執六法，以為中國畫傳統教條，無怪愈走愈遠，走到牛角尖去了。

但是，我們再加一個問題，如果現代畫家，一起向齊白石看齊，是否新中國畫起飛？

這又是一種誤解。所謂「新」，是永遠求新。但亦不可忘舊，為學之道，擇善固執。故曰：

「博學之，審問之，慎思之，明辨之，篤行之。」每一種學問功夫，從「博學」達到「篤

「行」，中間要經過多少過程，並且每一個學歷，都要用一番就地功夫去體會、理解它。早達晚達，關於各人天分，但沒有一跳就會過去的。我們但看古人的成績，而不了解他經過的思考，而要創出一種新趨向，是萬萬不可能的。

復次，我得再說一句：中國畫的新趨向，我並不以為齊白石就是滿足，齊白石只許可有一個，齊白石之後再有一個齊白石，便沒有價值了。現代的西洋畫，正是如此，不但畢卡索之後再出一個畢卡索不足為奇，便是畢卡索自己再畫出一張同樣或同類的畢卡索畫來，也沒有價值。而我顧我們中國人的新趨向是什麼呢？

近年來，有人欣欣然感到中國畫漸有復古的希望，甚至提倡到「臨、摹、讀、背」的基層工作。最足欣幸的，是故宮博物院的那許多收藏古蹟之展出，值得我們臨摹，值得我們讀、背，我們寶貴的傳統，將墮緒重拾，而有一種新的趨向發展，這是非常的好消息。

但我覺得，還要一度審問、明辨、慎加思考的功夫。如南齊謝赫所記：「曹不興唯祕閣一龍。」唐裴孝源《貞觀公私畫史》，與米芾《畫史》所錄相較，六朝畫所存，僅五六卷，且多出無名，假託顧筆。米家書畫船，且寥寥如是；他若王維《輞川》，僅存石刻，思訓金碧，剝落如寐，假託顧筆。近世公私所藏，荊、關以上，著錄雖富，悉難評斷；降至董、巨，《龍宿郊民》，論者非一；《洞天》或出房山，《瀟湘》縑素不完，《待渡》積點為累，可信者，

《秋山行旅》半幅耳（李鍾鈺所藏，未入故宮），巨然《秋山問道》、《溪山蘭若》，神明獨

完，其他疑似之間，賣王得羊，不勝僂指；執此以論，而曰我學古人易到，豈不難哉？米芾《畫史》：「大抵畫，今時人眼生者，即以古人向上名差配之，似者即以正名差配之。好事者與鑑賞之家為二等，賞鑑家謂其篤好，遍閱紀錄，又復心得，或自能畫，故所收皆精品。近世人或有貲力，元非酷好，意作標韻，至假耳目於人，此謂之好者，置錦囊玉軸以為珍祕，聞之或笑倒。」觀米芾此記，可見書畫作偽，自昔已然，不自今始。加以歷代播遷，收藏浩劫，梁之簡文、南唐後主，焚燼慘烈，何殊秦火？唐宋而後，更難僕數。即如故宮收藏之富，號稱集歷代的菁華，更經過康、乾的精審，在北平故宮未開放以前，他是天祿琅環，除了翰林學士、臺閣大臣，皇帝一時高興起來，賞他們看看，吾儕小民，只是耳震其名，目不得見。直到馮玉祥倒戈逼宮，溥儀逃向日本使館以後，才有故宮博物院之成立，我們不遠千里趕到北平鍾萃宮去看，已經有很多不是真的了。故宮的收藏且如此，民間的收藏更難怪了。更可恨的，便是歷代收藏的大名家，從宋米芾的書畫船算起，到元倪雲林的清祕閣、明項元汴的天籟閣、董元宰的畫禪室，以至清代的梁清標、吳荷屋，民國的李鍾珏、龐萊臣，他們都以收藏家馳名，而他們都是兼做買賣的書畫商，不但前人筆記，書不勝書，甚至他們本人，也並不諱言。嘗見董元宰〈致韓逢禧書〉：「家有黃子久三十二開，亦可奉讓。」此冊我嘗親見於顧巨六處，簡直比城隍廟畫攤檢來的還不如。現在，我要做一個結論，在我否定了這一切傳統的所謂六法、南北宗，甚至作畫的工具、收藏

千世紀而不磨不變。彼僅僅於六法禪宗，紙筆墨硯，臨摹讀背中討生活者，何其小哉。

我今特別提出「氣節」。文文山所謂「孔曰成仁，孟曰取義」，這是正節；孟子所謂

「富貴不能淫、威武不能屈」、「泰山崩於前而色不變」，這是大節。東方人最重的是氣

節，所以《論語》又說「臨大節而不可奪也」，孟子加以說明：「吾善養吾浩然之氣」，故

必有養成浩然之「氣」而後能夠表現到臨事不變的「節」。中國史裡最重要最重要的是氣

節，人品、文學、藝術無不以此為前提。

古往今來文章做得好的不知多少，但沒有氣節的人，其文不傳；書畫好的人更不知有

多少，沒有氣節其畫不傳。日本人嘗求黃石齋、張二水的書畫，價逾千金，後來知道張二水

是個沒氣節的人，價值一落萬丈。馬士英的畫一定要改做馮玉英方能出售，阮圓海甚至自己

也要鑽狗洞。董其昌以「畫中九友」提倡南宗，四王、吳、惲幾乎都是他的法乳，但他在畫

家名位並不像四王、吳、惲這麼高。為什麼？因為他平生劣蹟多端，氣節太差。正和元代的

趙子昂一樣，元四大家倒有三家是從他入手，而他卻不能領袖群倫。為什麼？也就是因為他

沒氣節！推而廣之，鄭所南、趙子固的蘭，八大山人的花鳥，都是因為他的品節而包含了元

氣，一開卷便覺奕奕令人生敬。這種不屈不撓的表現，三百年來久已寂寞，不圖在白石老人

的晚年，身陷匪窟，以極度不合作的精神表現出來；我只把他晚年題畫的簡句摘下來：「餓

叟寫生」、「他日相呼」、「所鳴何事」「梅畹華家牽牛花碗大，人謂外人種也，余畫最

現代國畫的絆腳石

（一）筆

筆墨紙硯，文房四寶，亦稱「建業文房」，是南唐李後主給它們加的美名；我覺得比漢朝的「商山四皓」尤為重要。

漢高祖見四皓而歎曰「羽翼已成」。四皓不過羽翼漢室，四寶卻羽翼文房，古往今來，建下不世之業。自古以來，雖也有畫荻代筆、聚沙成字的，那在文章方面，尚可以將就；書畫方面，卻一件也少它不得。

而中國畫的昇華，也就在此。試言之，中國畫的筆，一定要含毫邈然，而後神思深遠。按莊子就說到宋元公畫史「吮筆和墨，解衣磅礴」，筆而可吮，便知列國時代早已有筆。按莊子與孟子同時，他的朋友惠施見過梁惠王，比蒙恬早了一百三四十年。可知民國二千三百年

前，中國早已用毛筆作畫了。

中國筆的構造，必具條件：①柔毫、②錐型、③竹管，而三者構成的唯一要點則為「藏鋒」。無論書畫，下筆落紙，鋒必能藏，能藏鋒才能起迄自如。所謂「筆筆中鋒」，便是藏鋒。梁武帝書評：「龍跳天門，虎臥鳳閣」，便是形容中鋒起落。又說「時女簪花」「舉體沓拖」，便是使用側筆。夫中鋒而能使，側筆而能藏，方盡運筆之妙，而畫道生焉。

《老子》云：「道可道非常道。故常無，欲以觀其妙。常有，欲以觀其徼。」應用到論畫，便是筆法。用筆要先在無有筆墨處構思，所謂「意在筆先」，又曰「胸有成竹」曰先，曰竹，便是常無之妙。既從無而生有，則筆已落紙，則正、仄、鋪、擢、喥、躍四面用之，四面曰徹，而鋒不出於藏。能知妙、知徼、知藏，則道可悟，而筆之能事畢矣。笨伯作畫，握筆如擂錐。曰「筆筆中鋒」，彼筆之妙用且未能知，而曰知畫，畫豈如此易知的嗎？

國畫高出世界一切畫，便是中國畫用筆！外國畫用刷。

①中國畫筆是動物的柔毛（包括狼、兔、羊、山馬、人鬚、兒髮），外國畫筆是植物纖維中硬毛（包括棕、麻、梟）。②中國筆是圓錐立體型的，外國筆是平扁刷帚型的。③中國筆管是勁直而中空的細竹，外國筆是一支工業化的木棒。這最不為人注意三點，看似平凡，而實在大有分別。現在先把它下一斷語。

中國畫發源於書法（字），外國畫發源於油漆（廣告畫）；中國畫講究六法——點、線、皴、染、烘、擦，外國只有點、線（筆觸和線條），而無法皴、染、烘、擦，筆性限之也。

現在，甚多西洋水彩畫家，也採用中國毛筆；因為他們知道中國毛筆的妙用，實在遠勝於外國的毛刷。但是，跟著來的悲哀，則是近二十年來，中國筆的素質低落，遠不如前。

吾友吳子深常常歎息地說：「使吾有元明人的一管筆、一笏墨、一卷紙，我也可以畫出好畫來，而不讓古人。」其實，不要說什麼諸葛筆、澄心紙、潘谷墨、東坡硯了，便是求一錠光宣年間的青麟髓（墨）、一卷宮城紙，找一支徐葆之（上海）、李福青（北平）的筆，也難於登天。便是同樣楊振華的筆，在以前上海做的，現在香港做的簡直面目全非。我從上海帶來的筆，用了二十年，還是可用。友人從香港帶來送我的筆，一用就開花（毫），由筆而變成刷了。用刷來畫畫，古代也未嘗沒有，但那是匠人畫（如敦煌壁畫，就是匠人畫）。匠人畫，比畫工畫，又低一級；比文人畫，實在相去太遠了（張大千提倡敦煌畫是投機，容另為文申論）。至於日本筆、韓國筆，都是勉強應付，一用可以破的！從前日本、韓國、安南，他們的筆，都是向中國來買的。而今以「用日本筆」為榮，送「日本筆」為貴，你說，反常不反常？

日本筆最大弊病，第一是「毛脆」；它誤信包世臣「中鋒」、「畫中有線」的話，寫字的人辦不到，卻在製筆時，中間插入一根長毛，以為尖鋒，一用到手，立刻脆斷。第二是

「腰痠」；好筆全靠有腰，古人所謂「散卓無心」，便是飽開之後，筆肚所含墨量，可以由

操筆人自由使用；日本筆卻只可半開，用其前鋒，一經全開，立刻挫腰。筆無腰則無使轉，

使轉不靈，違論鋪毫？毫不能鋪，則一切皴、擦、烘、染之功能盡失。日本筆固如此，中國

筆亦何嘗不如此。甚至點出來的點子、畫出來的輪廓，也全失了它的本能。而能者乃不得不

操筆如控劣馬，就其劣性，出奇制勝，破筆潑墨，而成為一種重墨而不重筆的新中國畫了。

（二）墨

潑墨並不是新發明。王洽潑墨，張僧繇嘆墨，一個是畫山水，一個是畫龍。但是王洽

在東晉時代是否已有山水畫，乃一疑問。張之畫龍，則噴在大堵的牆壁上，並非絹、紙。而

後人畫龍恰都用潑墨，把絹、紙打濕，利用水墨，成為瀚翳的雲。但中國畫的代表，則是山

水而不是龍。到了五代則有梁瘋子、石恪的破墨山水；但他們在畫壇上的地位，卻不是很

高。有人把宋代米氏父子的雲山也拉上，稱為「潑墨」；其實二米的畫是非常注意用筆，不

是隨便著墨。後人卻便把濕墨雨景，一例稱為米畫。直到前清末代的吳石僊畫雨景，也稱為

潑墨，簡直把「王洽潑墨」、「米氏雲山」糟蹋淨盡。石濤也提倡過破筆潑墨，所謂：「惡

筆惡墨惡紙，好山好水好城。」但石濤的傑作都是有筆有墨的。金冬心用墨如漆，他有一幅

尺頁「缺月吐雲如破環」，確能運化墨漬，這也不過興之所至，偶然遊戲而已。他平常的用墨，真如金錯刀、鐵勾瑣，惜墨如金。冬心是金石家，他的惜墨、潑墨，不足為山水畫代表。山水大家，必須要「千巖萬壑，尺呎千里」。而仍能惜墨如金，方為盡畫之能事，上下千古，要唯李成一人。董思翁天才橫溢，他的畫早年恪守唐宋古法：唐代山水畫尚未成熟，他就學它的拙，拙則筆重於墨。宋代山水畫家輩出，漸臻巧思，巧則筆墨並重；他就學它的巧，巧則丹彩兼施，墨分五色。我們看到的巨然畫，便是用墨的鼻祖。李成、郭熙，為其昭穆，而李成的惜墨如金，又比郭熙的千林皆墨，尤為雅勝。能傳李成三昧的，在元為雲林，在明為香光。但香光自題，七十以後，於偏頭關萬金吾家見李成半幅，不遠千里，數至其家，坐臥累日，而後得李成惜墨之妙。所以香光晚年的惜墨的境界，一洗水墨痕跡，但比到雲林當年日本人的欣賞能力，和目前的美國水手，從而效尤，又加甚焉，乃有「墨象」一派之出現，不知墨象之前身乃「墨豕」也。

由日本的墨象再傳入中國，而加以「墨臀畫荷」的遺傳性，於是中國山水畫也遭了大劫。好在這種畫是不用精心結構的，於是，彼此標榜，墨越來越潑，畫越畫越大，一幅十餘丈，高到頂天立地，也不為奇。好在現在磨墨，更不用請當差，買一打古梅墨汁和美原染髮劑一樣，一碗墨汁半碗水，倒和一起，就好畫了。

請問，這樣的水墨，連泥水匠塗牆壁都不如，而說，這是最新派、最抽象，連「馬蒂

斯〕、「畢卡索」也望而從後退的中國山水畫。

畫已成了一片焦土！焦土裡還找得出一點斷瓦零磚。在這種畫意中，卻連一根頭髮也找

不出來，還講什麼筆墨呵！

（三）珂羅版及劣紙

唱戲的票友，有人嘲笑他，叫「出洋留學生」，因為他的唱腔都是從留聲機留聲片上學

來的，而出盡洋相。畫畫的，有人嘲笑他，叫「科班出身」。科班者，珂羅版也。珂羅版是

前清光緒年間，才從日本傳到中國來的，用照相底版加上珂羅水再用油墨把它複印下來；本

來是複印文件用的，日本人研究中國畫就用它印古畫；傳到中國，中國也有了，有正中書

局的《中國名畫集》和藝苑真賞社的《藝苑真賞集》、神州國光社的《唐風樓書畫集》。這

些珂羅版都印得很精彩，用夾貢宣紙，每版最多不過印五百張；可惜攝影的技術未臻理想，

因此印出來的成品，有時還是感覺模糊。不過，研究書畫的人本來只捧著一本木刻的《芥子

園》，視為枕中鴻寶，有了珂羅版，到底比木刻要進步何啻十倍；大家有了這本珂羅版，就

好像和古人的距離拉近了很多，但是它的毛病來了。

由於珂羅版的生意很好，出版商就不免粗製濫造，一塊玻璃版本來只好印五百份的，

添印五百又何妨。不但添印，還把這塊玻璃底版版之高閣，以備日後再好添印，而成為它的「生產」。你想，玻璃版經過複印再印，還有不模糊的嗎？於是古人名蹟漸漸地面目全非了。

這還不算最糟的。古人真蹟有限，而書賈的眼光是盲的，他根本也分不出哪一張畫是真、哪一幅字是假（連故宮收藏經過乾隆皇帝加蓋八璽的，也並不件件是真），他們貪多務得，魚龍雜陳。藝苑真藏、神州國光固然愈出愈壞，就是號稱收藏最精、鑑別力最真的狄平子，他出的《中國名畫集》，十五集以後也每況愈下、二十集以後簡直偽蹟昭彰、不堪入目了。其他後期的刊物，卻如雨後春筍，像「文明」、「中華」、「商務」這些堂堂的大書局，都請了名人編輯書畫，刊行專集，可是並不理想。尤其商務出版的完全是吳待秋家藏，他岳父李嘉福傳下來的一批爛東西。

而為了減低成本，增加印數起見，將珂羅版改成銅版，一印成千本，不成問題，但是那些印刷品，簡直成了騙人的東西，也不是供給研究的範本；唯一使人煩惱的，彩色畫丹青不分，變成一片白，水墨畫成了一片墨團，竟無從分別筆墨起迄，但是教畫的老師們卻拿它作為無上的教材，勤勤懇懇，指點學生要學古人，哪一筆是董、巨，哪一幅是李、郭，南宗北派分得頭頭是道，其實他只看到了那些珂羅銅版，真的連文、沈、唐、仇、四王、惲，他也沒有見過一張，而高談闊論說什麼不要明清，只要宋元，甚至連元四家他也瞧不起，大

言不慚，指著他自己鬼畫符的大墨團而說：「這才是董、巨啊！」再進一步連董、巨也不要了，說什麼以天地為師，一畫就是八卦，一點就是元氣，其實這些畫，他還是從古人的齒縫裡拾來的。

珂羅版的害人，至今七十年，禍害為像洪水一樣增漲未已，而頌揚「科班出身」的卻正在欣欣自喜，以提倡藝術為己任，一本一本的專刊雜誌不惜工本，不惜人力，而在那裡介紹中國固有的文化。他們的印刷確是有些進步，從銅版複製，而進步到照相橡皮版；產量也大，一次印刷可以上萬本，行銷國外，亦賺大錢。但是，對於我們真研究書畫的，有什麼好處呢？第一，中國畫的顏色，絕對不能用外國油墨來印，因為中國古畫的石青、石綠、硃砂都是用寶石來磨成的，別說油墨印不出來，就是現代的畫家用現代的顏料來臨一張古畫，也是精神盡失（敦煌畫是古代匠人用顏料刷在石壁上的，並不是最高藝術）。日本人用木刻翻印中國古畫（如《栢野王》、《腰笛圖》），填用硃砂很有一點藝術，翻印錢舜舉的《青白山居》，所用青綠就面目全非了，因為古代青綠都是寶石磨成的；直到清代康熙、乾隆的大畫家也是如此，如沈南蘋的花鳥、郎世寧的人馬，數百年來打開一看，依然神明煥發，紙絹愈舊，精神愈足，再看看故宮博物院所印出來的那些彩色版卻成了什麼樣的。

但是，一幅真蹟不是人人看得見的，它的好處也不是人人說得出的，我很奇怪我們的故宮博物院收藏了幾千幅的古畫名蹟（據說，現在尚存的有四千多件）為什麼不好好地整理一

下，把它做一個有系統的陳列出來，再請專家（現在也有請的，但並不一定是專家）以學術性的研究，把它指導給一般好學而無處問津的人聽。

此項陳列，並不需要大庭廣眾而是一所精舍，每次陳列畫件不過四五卷軸，聽講的有限制，也不妨賣票，以免來聽的人濫竽充數，而講的人也要絕對負責，除了錄音，還得將他的講稿有專門記錄，定期發表，聽講者也可以陳述意見，加以辯駁和考證，但這都是學術性的和衷共濟，而不是劉四罵街。

專刊不妨有插圖，採取曾用珂羅版精印五彩印刷，寧缺勿濫。也許有人覺得現在的中山博物院太偏僻，交通不便；但要知道古人為了看一幅古畫或是古碑，有不辭千里舟車往返，或坐臥碑下三天不吃飯的，你想古人的求學好問，致誠到如此地步，今人為什麼不學他呢？

書畫和其他藝術一樣，一代有一代的風氣，尤其愈到後來的人看到古人的東西愈多，積千百年的菁華而讓我們取精用宏，為什麼還不能成為一代的大家呢？這塊絆腳石，便是被印刷品害了。

我不是完全反對古人字畫加以印刷，而是主張要印刷還得用以前的珂羅版，一次只能印五百張。加以現在的攝影術日新月進，五彩的照相如果控制得好，它也能直接為你介紹古人的精爽所在，它的成本當然不便宜，可是像我們真心研究古蹟的卻喜之無盡了。

用照片直接來介紹古人書畫，尤其是書蹟，他的價值早已超過了石刻、木刻的碑體，對

彩畫雖不能像書蹟一樣地存真，絲毫不損（因為畫之大小尺寸和一幅畫的全部章法有絕對關係，放大縮小都會走樣，就是臨摹古人一張畫，最重要也是要和古人原蹟尺寸一樣，否則就會臨不好）。但如當年延光室所攝的那些照片至今也僅差真蹟一等，而成為無價之寶了。不過，在那時候，照相還不能放得很大，而現在故宮博物院有幾張放得和真蹟一樣大（如夏圭《溪山清遠》一真一假而攝影技術不佳，使我們幾乎無從置喙）。那些用筆用墨的方法，我們都可心領神會遠追古人，但是像巨然《秋山問道》、文同《懸崖竹》

這話又說回來了，古人筆墨尚可向古人的真蹟裡尋求，但是沒有古人的那一張佳紙，任你有萬分本領，也無所施其技。談到紙，目前實在太悽慘了，別說澄心紙、宣德紙，以及清末明初所用的六吉紙、宣城紙，都已成為歷史上的名詞，就是一張白蔴紙、煮硾箋也要費了大力才能找到一張半張視為瓌寶；這又難怪張大千、吳湖帆、溥心畬諸大名家，只好用日本「鳥の紙」和樊絹來作畫了。不知鳥の紙壽命不過二十年完全變灰，樊絹一經霉天，完全變黃變黑，而買畫的人卻費了上千愈萬的鉅金去收藏它，百年之後一無所有，買畫的固然損失，作畫的也有什麼寄託呢？所以現在更有一般人為了趕開展覽會而用臺灣皮紙、棉紙在那裡作畫的，更不用提了。

所以我說不求佳紙而作畫者是自作孽者也。

禪畫三筆

神思

　　神思含邈，意在筆先，胸無點塵，然後落墨。古人作畫，必於明窗淨几，冥坐移時，萬物感召，悠然自得，歷代才華，陵轢相勗。心有不能於自己，發軔之始，解衣磅礡。筆墨行於所不得不行，止於所不得不止，然後情采相生，神與古會。物色飛騰，思及千載，鎔文采於丹青，託神明與豪素。此宋元公之所以「識先畫史」、揚子雲之所謂「以字為心畫」者也。

　　白樂天言：「畫無常工，以似為工。」畫之貴似，豈其形似之貴，要不期於所以似者貴也，非超於象外者不能言。司空《詩品》云：「超乎象外，得其圜中。」非通變於神思者不能言。

莊生云「身在江海之上，心居乎魏闕」，不得謂之神全。魏闕，市井也。今之畫史，居身魏闕，託心江湖，欲其含邈自得，其可得乎？是以臨豪綴素，必祛二患：思苦溺惑，理苦雜亂。思理不通，神明何存？雖有駿士，亦為糟粕，焉能疏瀹五藏，澡雪精神。使元宰之墨，泄天地之機樞，運斤之匠，志物我而超脫。近世嘗有印象一派，不知中國傳統，最重神思。《宣和畫譜》云：「至於造化之神秀，陰陽之明晦，萬里之遠，可得於咫尺之間。其非胸中自有丘壑，而見諸形容，未必知此。」發明久在千載以上。

造意

唐王維云：「意在筆先。」張彥遠云：「骨氣形似，皆本於意。」然造意之先，尤須涵養。孟子云：「吾善養我浩然之氣。」養氣有術，晉顧愷之必構層樓為畫所。郭熙云：「此真古之達士。不然則志意抑鬱沉滯，局在一曲，如何得寫貌物情，攄發人思哉？」可為轉注。

養氣必先讀書，宋郭若虛云：「古之祕書珍圖，名隨意立。」必先博覽，坡公云：「觀士人畫，如閱天下馬，取其意氣所到。」必如此，乃能行萬里路，讀萬卷書，定勢通變，俯拾即是。黃子久云：「松根不見根，喻君子在野。」寥寥一言，意達乎道。杜甫論畫，「簡

高人意」，董玄宰以為深得畫髓。故畫之造意，當先得天趣為妙。若宋迪《畫訣》：「所謂

活筆，乃死筆也。」「善乎！劉彥和之言，《文心》：「文變殊術，因情立體，即體成勢，

乘利為制。」又云：「設情有宅，置言有位，宅情曰章，位言曰句。」文有章句，畫亦有章

句。陰陽開闔，畫之章法；林泉谿壑，畫之句讀。《論語》曰：「繪事後素。」選意精微，

無極於此。若求之於敗牆，規之以朽墨，錄心尺寸之中，敷采形骸之表，縱使辯雕萬物，皆

為藻飾。此唐閻右相所以慨歎畫史為俗工，而不願子孫之承其業也。

筆墨

謝赫六法，首標神韻。子貢明詩，繪事後素。神韻生於筆墨，繪事必兼文質。夫筆以立

其形質，墨以分其陰陽。不有佳素，何以託跡。此材器之謂也；而楮素，尤重於筆墨。王原

祁非宣楮不肯落墨。米海嶽得澄心堂紙，懷之數年，不敢落筆，僅小題數行，曰：「留待後

人。」其於筆墨之微，鄭重如此。周書論士，方之梓材，材不為用，文采何益。宰我晝寢，

孔子曰：「糞土之不可圬也。」是以樸斲成而丹漆施，崇垣立而雕繪附。近代畫人，寖不及

1 北宋宋迪《畫訣》：「畫當得天趣，先求一敗牆，張絹素，諦視玩久，隔素見敗牆上，高平曲折皆成山水，隨
意命筆，自然景皆天就，不類人為，是為活筆。

古，神思之不完，造意之不足，亦由材器日薄，盡有佳構，未足發揮。

王微《敍畫略》云：「以一管之筆，擬太虛之體，曲以為嵩高，趣以為方丈，縱橫變化，故動生焉，前矩後方出焉。」王微、謝赫，晉宋間人，相為發明，指事人物，通乎山水。合之得骨法之精神，解之見用筆之情感，前矩後方，君子之貌，嵩嶽之形。彼邪線曲筆，小人之媚世者也，君子無取焉。故動為中心，心正則筆正。

唐張彥遠《名畫記略》云：「玄氏亡言，神工獨運，雲不待鉛粉而白，山不待空青而翠。」是故運墨而五色具，畫重水墨，發於王維，世傳維論，疑為譌託。彥遠數言，不啻聖門顏、曾，有游、夏所不能道，而筆墨之理盡矣。洪谷子曰：「朝洗筆。」筆常洗而墨常新，洵畫苑之三語掾也。

五代荊浩《山水節要》：「筆使巧拙，墨使重輕。使筆不可反為筆使，用墨不可反為墨用。雖巧不離乎形，固不離乎質。」宋李成《山水訣》：「落墨，無令太重，重則濁而不清；亦不可太輕，輕則燥而不潤。烘染過度則不接，裁種煩細則失神。」

觀夫二家，亦足以悟筆墨變通矣。郭熙云：「王右軍喜鵝。意在取其轉項。」人或不解。夫結字運腕，意在筆先，鵝之睆睆善轉側也，善畫者亦然。嘗觀古筆墨，奇正相生，燥濕並用，無不與其楮素相映發，筆墨得楮素之助而益彰，楮素負筆墨而益重。嘗見徐熙《水墨牡丹》澄心堂紙本一幅，紙厚如錢，肉好如女膚，故能五彩絢爛而千載不磨，尤勝唐宋人

之用絹。黃山谷論筆曰：「三寸之豪，入管二寸。」余嘗與筆工揚振華論之。筆工曰：「此技失傳，今欲入二分不可得。」近世無佳楮，無佳筆，無佳墨。

有佳墨，必且有佳硯，米元章欲與紫金研同殉，姜堯章得子敬曲水硯，眠食俱廢，非好之癖，實不可一日無此君耳。播遷以來，百物蕩淨，楮筆墨硯，材器俱缺，欲為佳畫，豈可得哉？放筆之士，借捷徑於狂塗，張敗楮而滿屋，駭世則可，未足與議焉。

藝林新志

此為「近年以來報端閱讀定山居士」妙作，隨手鈔錄，亦有因故未閱以致失鈔者數則，近晤定公云：「此稿未及留存。」因檢寄臺中乞為書作一卷，俾藝林同賞。此為海內孤本，幸勿失之。

劉彥沖純孝

嘉遂道畫苑推錢叔美為祭酒，錢畫師文徵明，改文之梅花點為胡椒點，青綠嫻雅自成一格。叔美享大年，壽至八十餘始歿。

吳門劉彥沖繼起，其畫師仇十洲，嘗摹《韓熙載夜宴圖》，縑卷長數丈，人物仕女百餘，宮室帷帳，具花木四時之美，精湛工深，毫釐無失。論者以為足與顧閎中比肩，雖仇生

有愧色矣。惜不永年，四十二而歿。劉家貧，侍母至孝，以畫奉菽水，而所畫工，窮月之力

不能竣一幅，母以織助之，故機聲、畫筆嘗交織於燭影間。鄰里有知者輒指目之曰：「劉孝

子畫廬。」故其畫獨為人重。時文、仇一幅不過二十金，彥沖畫能值其半，洪羊之役，戴醇

士在籍殉難死，愛畫者輒取戴以偶劉曰「戴忠劉孝」，值尤兼金。

劉歿後，傳世之作極少，劉臨川家藏冊頁四十幅，珍為瓌寶，每有客請觀必啟

幀，曰：「劉孝子畫也。」或攜以遊山必坐船，曰：「吾不敢使染一塵。」臨川歿，畫不知

流落何所。

張子祥大年

張子祥畫牡丹，每扇值一金，時人以為名貴。嘗在湖州設古董肆，命其弟子周鏞於高齋

畫大松，登梯上下勞甚，旁有過客負手觀之加哂焉。子祥以為異曰：「客亦善畫也耶？」客

曰：「否，吾惜其不得執筆法。」言已遂去。或曰：「此何道州也。」子祥大驚，出門追之

則下舟矣。命舟追，數里而及，乃握手歡笑，返於肆中，宿三日，為子祥作大小書數百紙而

後去。

後數年，子祥晤王壬秋告之，壬秋笑曰：「彼以為懸腕也，雖然吾家少女描花樣亦懸腕

矣。」道州聞之終身憾之。子祥名熊，其後來海上，與任熊字渭長、朱熊字夢廬，並稱「海

上三熊」。子祥生於嘉慶八年，歿光緒十二年，戴醇士嘗為執贄稱後輩焉。

任渭長奇遇

自老蓮之後，人物畫法悉宗新羅，秀媚有餘，無復古勁之致。渭長獨以游絲錢線之法

行之，古貌古心，振俗起懦。渭長，蕭山人，少貧，從村師學畫神形子，俗稱「買太公」。

蓋畫老少男女各異其貌者，懸之市肆，任人選擇，孰似其父值百錢，孰似其祖值二百。然渭

長弱好弄，所畫不中繩墨，坐者跂一足矣，視者眇一目矣，殘肢兔唇百醜畢呈，村師怒而逐

之。渭長逃去，落魄鄞縣，出所作，張之地肆以行乞。姚梅伯見而奇之，與語，益大奇，延

至其家，飲食沐浴之，出所藏畫令觀。渭長獨喜老蓮，乃閉門令學三月，盡得其祕。梅伯

亦畫梅，以駢文詞賦鳴於當世，因教渭長作《水滸》酒籌，王秋士刻之，都一百八將人各異

態，梅伯自銘之成。乃集客大觴，出酒籌行令，一座皆貽，以為非今世人所能作也。梅伯

曰：「古人亦何嘗去我遠哉。」因出渭長延譽之，座客益大驚，悉訂交而去。明日，渭長之

名噪於浙水。渭長弟薰，字阜長，畫似其兄，則機雲入洛，士龍固不足以當兄者矣。

任立凡放誕

渭長早卒，子立凡，有異稟，其畫不師承父學，畫亦精粗不一。有刻骨銘心之品，真可超過唐伯虎、仇十洲。無妄經營則狂圖滿紙，且有甚惡俗者。為人不修邊幅，頭垢終月不洗。好遊芙蓉城而貲不足以給，館人知其如此，輒供應之無缺，俟其神足意得則進宣紙，請曰：「小人今日乃無米炊。」立凡領之，令張紙壁間皺之，瞋目視，且吸煙不瞬，忽狂叫起，則館人調朱鉛已夙具矣。迅筆狂奮，頃刻數幅，而翎毛、花卉、人物無不精工，獨不善山水。立凡嘗云：「山水古勝於今，翎毛、花卉、人物今勝於古。」自負耳。立凡一袜數月不洗，必穿踵決趾而後脫去。挾雨具登床同臥，衾被淋漓盡濕。又好鹹蟹與油炸膾同嚼，籠致袖中，時時嗅之以為得異味，過者掩鼻。然其畫至得意處乃迥絕無纖塵，洵乎其異稟也。

吳倉石少貧

吳倉石原名昌碩，字俊卿，少孤貧，後母虐遇之，其家臨河，每驅之河干，午不得食。岸多小石，倉石竊懷小刀取石刻畫之，初不成字，久而皆滿。客有見者以為天才，乃教以

篆刻之法。既長為令，名以大噪。鄭大鶴嘗云：「海上鐵筆三支，吳老鋭、沈冰鋭，一己

也。」錢厓執贄於鄭門，大鶴曰：「此兒將來勝我。」乃字之曰「瘦鐵」。倉石晚年，始從

任伯年學畫。時值送灶，伯年為寫紅梅竹灯，倉石學之積久不倦。伯年健談，倉石來即廢筆

墨，坐談忘晷，伯年婦恨之。一日，倉石畫荷花，墨淋漓盡濕几案，伯年婦遽操杖出，倉石

大驚，攜其畫不及，捲懷踉蹌而去。伯年語人曰：「吾昨見吳大令跳加官也。」

任伯年寫生

山陰任伯年與渭長兄弟，世稱「三任」，其實較為晚出。伯年原名鏡人，字小樓。初

至上海，極不得意，假邑廟豫園一椽而居。其鄰為春風得意樓，下圈羊，伯年倚窗觀羊，每

忘飲食，久之盡得其走駭眠食之態以寫羊，觀者盡貽，以為真羊。乃益買雞畜之室中，室僅

一椽半床之隔，下居塒而上樓人，久之又盡得雞之生態。邑廟本廛市多鳥肆，伯年日佇足觀

望歌鳴，久之又盡得鳥之生態。寖至觀人，行者、走者，茶樓之喧囂，遊女之姚冶，乃盡入

其筆，而畫名乃大噪。尤擅寫生，嘗為銅山作像，銅山跋云：「時薄暮矣，命僮子執燭，未

至，而形已具，毫髮無遺憾。」其敏捷如此。有女名霞，傳其父法。

吳秋農苦學

吳穀祥，字秋農，少貧，好畫。日遍走護龍街諸畫肆，見佳構便袖手詳視，日午不肯去，飯已復來。性稍鈍，而苦學，遇沈、文、唐畫，尤心摹手觀。家貧不能得紙，但以指虛畫虛擬而已。然其人雅素，後雖負盛名無畫史習氣。嘗曰：「古人畫學常隔代相傳，故宋人學晉，明人學宋，清人學元，皆由習久生厭，迭為變遷，今又數百年矣，四王、吳、惲門下，宗風悉成凡鈍，故余所願學者沈、文、唐、仇。即願藉此捷徑稍復晉宋觀模耳。」故其畫於劉彥沖後為學古之第一人，論者以為實過翟繼昌、錢杜，非虛論也。

胡公壽盛名

「畫中九友」：吳大澂、顧鶴逸、陸廉夫、顧若波、倪墨耕、金心蘭、吳秋農、胡三橋皆吳人，獨胡公壽華亭人。公壽以美官臁仕執騷壇牛耳，畫實平常；猶「明末九友」之有張爾唯。然張約庵少畫，而得雅稱；胡公壽多畫而致濕俗，當日盛名不無遺憾。公壽喜畫石，自號橫雲山民，似差可人意。

胡三橋、俞滌凡早天

自費曉樓輩出，王小梅繼之，仕女畫廉纖欲絕。改七薌雖有心復古而筆力荏弱，且讀畫不多，未自樹幟。晚清之間乃得二人：胡錫圭，字三橋；俞明，字滌凡。俞最後，而學力、工能較胡尤勝。蓋三橋在清末，古畫猶不易見。滌凡在民初，故宮已開放，晉唐名蹟可遍覽而臨摹，故其畫卓然自成一家；所臨唐張萱《武后行殿圖》、五代人《北齊校書圖》、顧閎中《韓熙載夜宴圖》，積數十百軸，無不鈎勒精詳，神遊古會；天姿又高，所自作又能別出心裁，自行布局，無一筆不從古人來，無一筆抄襲古人。近代人物畫家，吾以為毫髮無憾者，僅俞滌凡一人；惜未四十而卒，然其成就已出三橋上矣。

戴醇士殉節

戴熙，字醇士，以侍郎在籍，居杭之荷花池。洪羊破城時，熙弟鶴士購二棺而歸，請與偕死。醇士方樓上作畫，聞訊遽擲筆曰：「鶴弟，稍候吾從君行矣。」即自樓上下投池中而歿。故其畫與劉彥沖並重，稱「戴忠劉孝」云。世以劉畫愈不可得，乃復與湯雨生媲名，

以湯亦在金陵殉難，稱為「二忠」；戴諡文節，湯諡忠愍。張子青當國，好醇士畫，於時京師，值貴千金。畫家風氣，學戴幾奪四王宗派。民初間，人崇石濤、八大，乃推倒醇士以為小家，不知醇士畫自有地位，晚年粗筆尤得巨然之髓，清末山水未有能過之者。

湯雨生風雅

昔人嘗稱一門風雅，若湯雨生可當之無愧矣。湯以武職在籍殉難，時人每欲取湯畫以並戴，然湯畫流傳亦鮮，畫估乃競作偽。於是湯畫充肆，而名大損，今傳世作，真者十不得半。夫人董琬貞，與湯同殉難，善花卉，有趙文俶之嫻雅，懼清於之精工。子祿名，人物、花卉並皆嫻習。然夫人尤為一閨中佼佼者，人得一縑詡為珍什。

江建霞佼美

元和江標，有子都之目，與洪雯卿、費仲深並稱吳中三少。標字建霞，提學湖南，譚組庵首列門生。江時年未僅強仕，丰采甚都，在籍微行，好服一字襟馬甲，藕色衫，鬆髮散辮，往見仲深。仲深素有季常之疾，夫人尤悍，忽見堂上客以為梨園子弟耳，操杖逐之，建

霞狼狽而去。建霞嘗問易實甫云：「龍陽出相有之乎？」實甫拱手云：「不敢，不敢。」建霞大慚。建霞子名新，字小鶼，亦美男子，善雕刻，美似其父，抗日中歿於雲南。

李梅庵饕餮

李梅庵嘗語人：「人言我一食盡百蟹，其實乃八蟹耳。」一日，客自陽澄來，饋蟹一簍，梅庵烹縛大嚼，頃刻盡半，客默數之已二十矣。不設家廚，日命「小有天」送菜，器大容升，魚唇、鵝掌，每飯不厭。客至亦不增饌。故赴「小有天」者必請道人，惟道人盡知其異味，且示之以烹庖。道人歿，「小有天」亦沒沒無聞焉矣，道人初不能畫，以意為之，極似金冬心，但恨不如冬心之重、拙、大。又好畫佛，不開目，曰不忍見五濁世界。黃冠終身。

陸廉夫喜糖

顧、陸、任、吳，四人齊名。顧若波有王煙客畫，廉夫借去不還，顧、陸以此絕交。廉夫中年客顧鶴逸之怡園，人居隔一巷，晚年不相往來，然論畫，若波必舉譽廉夫不去口。二

盡見顧子山所藏過雲樓中精品，以是畫在秋農之上；但好作偽，四王尺頁，勾摹多有，以是畫苑輕其品格。晚年以濕筆羊豪畫生紙，欲自創一格，不能高雅，恬俗滿紙矣。廉夫畫用筆大小數十種，隨所用取材。性喜食蘇州粽子糖，終日不去口，且食且吮筆，嘗語人云：「人喜我畫，以筆頭甜故也。」

劉公魯膽破

貴池劉公魯，弱冠入民國，蓄鬚髮，自稱遺少。善鑑版本、藏書及金石甚富，間作畫，有逸致。袁寒雲落拓海上，與公魯同遊，喜彩爨。寒雲善丑，而公魯工武生，叱咤一聲，極似楊小樓，《長阪坡》一劇，其得意作也。民二十七年日寇入蘇州，侵其家，公魯方據樓高歌，倭兵遽推之墮欄，口吐綠汁，膽破而死。其家藏善本悉為陳人鶴所得，陳敗伏法，書遂散佚。

王一亭晚節

王一亭初師徐小倉，畫學閔正齋，黃端木以其為二孝子也。少為怡春堂學徒，輒夜起對

臨壁間裝池，主人憐其好學，乃為贄師。及吳倉石得大名，一亭遂師事倉石。倉石卒，一亭

畫名與齊白石並噪，日本人並重之，號為「南王北齊」。抗日事起，一亭閉戶不出，強之，

臥益堅，寇亦無如何也。人以是重其晚節。倉石八十時一亭亦七十餘矣，每出遊，必隨其

師，扶杖必敬。故一亭初無藍冰之譽，而人重其畫至今不衰云。卒年亦逾八十。子傳燾，字

季眉。

潘伯寅女孫

潘伯寅與翁松禪同為光緒帝師，松禪晚年見逐於慈禧，原籍管教，命縣官月奏上其行

事。翁已七十始作畫，予嘗收一冊，筆畫如小兒而雅有古趣。潘伯寅亦能畫，頗似屠倬，

不能及松禪之高雅而嫻熟過之。伯寅亦號鄭齋，又號龜堂，好蓄龜。孫女靜淑，嫁吳氏為湖

帆婦，畫花卉，工詞皆能勝湖帆；其畫師趙文俶，駸駸至錢玉潭，近代花卉無第二手。女弟

子鄭元素，畫不弱於其師，歸洞庭王季遷，亦湖帆之弟子也；夫妻今在紐約受聘於美國博物

館，為書畫鑑定博士。靜淑民國三十二年卒，年四十一，湖帆以玄玉徑尺之璧，乞余銘其

墓，沈尹默書。

湯定之辨鬼

　　昔羅兩峰有異稟，視能見鬼，故作《鬼趣圖》。湯定之亦有鬼眼。定之為湯雨生孫，善畫松，龍鱗錔爪，牙鬚甚雄；梅亦勁秀。嘗為梅畹華代筆，遂不多自作。兩眸炯炯燐碧，自言鬼狀不一，屋角牆陰莫非鬼窟，每受祭則團團聚桌而舞，見人散如煙。晚得胃瘍不能食，於頸穿穴布食，甚苦，見鬼益甚。余嘗慰其病，以為世實無鬼，皆由眼病及於神經始然。定之亦無以難也。民三十五年卒，壽亦七十。

何詩孫好貨

　　何詩孫（維樸），道州孫，書似乃祖，民國十一年卒，年八十一。山水享時盛名，晚年好貨，非錢不畫。嘗有戚友求之，詩孫曰：「賢能為我設二十鷹洋，陳諸案間，使我時時顧盼，不較佳耶？」戚笑而許之。一夕為作大屏八幅。齊白石亦好貨，嘗造大屋，重重鎖鑰，親手自操，婦主中饋，茶米必數而與之。毛澤東入北平，造齊門，齊大駭，操湘語曰：「咱們是同鄉，莫得你清算我嚇。」藝林以為笑柄。

沈寐叟強記

　　近代書家，推海藏、寐叟，並為「二難」。海藏晚節不終，詞林袖手；獨寐叟書益為世珍重。寐叟變黃體，宗元祐腳，而以索靖《月儀》為之面目。雖云選韻，或失矜持矣。畫不多作，可與程松圓、李流芳爭席；世以其不多見，尤珍之。寐叟強記，與人賭誦，每能舉某句在某書某頁，並能別其板本之異。書畫過目，舉其收藏之印，纍纍如數家珍。晚年得消渴疾，微涉玄想。及卒，其遺書中，多夾帶唐昌烏屏之祕圖，且有自為者，亦一異已。昌碩晚享大年，尤敬畏寐叟，但聞沈侍郎來，必蕭然敬而起，時寐叟僅逾四十也。

《桐陰論畫》評後

李嘉有兄贈我所刊《桐陰論畫》、《桐陰論訣》合刊，秦祖永著。秦字誼亭，無錫人。

此書為清末民初，學畫者所必讀。秦論並推香光、煙客，亦為當時學畫的嚆矢。在我差不多的前一輩畫家亦無不以「董、王」為宗，如馮超然的畫法二王（廉州、石谷），吳待秋畫法麓臺，陸廉夫、金拱北的專攻石谷，吳清卿、顧若波始徑香光（後亦石谷），王遜之專攻煙客，顧麟士且以石谷借徑於醇士。

按張子青當國，推崇戴畫，一時鼎盛，與黃小松並稱「西泠二大家」，冊頁千金，價值且超過四王。吳大澂以「渡遼將軍」、「鄭工合龍」的雙重名位，亦提倡黃（小松）、戴（醇士），因此清末民初的畫風，一時普受「王戴」影響。

《桐陰》首編，以董玄宰（香光）、王石敏（煙客）、王鑑（圓照）、王原祁（麓臺）列神品，王翬（石谷）列能品，頗為允當。又以吳歷（漁山）、鄒之麟（白衣）、方亨咸（邵村）列神品。漁山與石谷同里同年，始學唐六如而後受廉州（王鑑）薰陶，置在兩王之間

（圓照、石谷），可謂盧前王後，以為絕對神品，則有考慮。鄒白衣為明末一輩畫黃子久者

所推崇，用筆專以「子久《九峰雪霽》」為藍本。筆筆勾空，極少皴染點綴，蓋於石田畫子

久之外，別樹一幟，故明末諸老皆自以為不及。但其有筆無墨，枯澀少韻，置之能、逸二

品，尚有問題。自二王（煙客、廉州）以《曉煙未泮》、《宿雨初晴》提倡畫中三昧，而鄒

黯然失色了。方侍郎（邵村）氣魄頗大，為清初名流，如明初之有杜東原、劉完庵，若與香

光、煙客並位，則瞠乎遠矣。

惲南田天資絕代，其畫品花卉當置神品上上（古今無兩）。山水自讓石谷，自出乃

祖香山（惲向）而以天資絕代，遂超家學，豈石谷所能夢見？當與麓臺抗手遊行。而人品尤

高，故其神韻，非餘子可及。

以陳洪綬（老蓮）、釋髡殘（石溪）、道濟（石濤）列神品。老蓮當時人目為怪誕（崇禎

嘗召入大內，使臨歷代帝王圖不稱旨），石溪當時名滿天下，石濤名不出里閈（王漁洋語）；但

《桐陰》的評語說：「髡殘全從蒲團上得來」，「石濤後無來者」，合論兩家可說獨具隻

眼。因為《桐陰》作者是同光間人，當時畫風偏向四王，雖有幾位畫家如何道州、翁常熟，

他們喜歡收藏二石。何不能畫，翁間有所作，如小兒塗鴉，所以不能為二石發揚；反而張子

青提倡戴醇士，卻名滿了天下。《桐陰》作者卻已在眾音靡靡的時候獨振奇響，這是非常了

不起的；但是他遺漏了「八大」，《桐陰》文字裡沒有「八大山人」的名字，這是非常遺憾

的（《續篇》雖已補入，自云其畫未見）。

《桐陰》初編又列舉惲向（道生）、李流芳（長衡）、王鐸（覺斯）、傅山（青主）、祁止祥（豸佳）、吳宏（遠度）、法若真等，俱為神品，未免溢美。其中李流芳、王覺斯可當逸品，而逸品之中的項聖謨（孔彰）卻應該是神品。畫壇以四王、吳、惲為清初六家，其實兩位老王（煙客、廉州）並未仕清，當與香光、孔彰，並稱為明末四大家，亦如元代黃、王、倪、吳之上尚有趙（子昂）、高（房山）、錢（舜舉）三大家一樣。王覺斯書法沉雄，缺少氣節，他的畫當與張二水並為瑜亮，怎麼可以攔入神品品呢？卜文瑜（潤甫）畫中老手，當與石谷並為能品。傅青主人品自高，畫卻不能為神。方以智（浮丘、木立、愚者）畫極少見，寒家曾藏一卷，長至丈二，無一筆濃墨而神采朗然；《桐陰》稱他為白描高手，可謂獨有所見。祁豸佳傲石田翁，水墨淋漓而無筆；吳遠度可為「金陵八家」之首，但嫌刻畫；此二家，吳可至能品，祁未足成家。以程松圓、邵瓜疇為逸品，趙文度為能品，則汝南月旦千載不易。

《桐陰》下卷以姜實節（學在）為逸品、華嵒（秋岳）為逸品、鄭燮（板橋）為能品，均評量確當；；但以金農、董邦達、錢載、羅聘、王學浩一律置在神品中，則未免一人私見，非天下之公評也（羅可置逸品、王下品）。

乾嘉以下，以黃易（小松）、錢杜（叔美）為逸品，戴熙（醇士）為能品，改琦（七薌）

為妙品。小松確為妙品，是士人的書房畫。錢叔美是逸品，但是他的畫在文太史（徵明）之

後，別開一個面目，全以雅淡出之。畫以雅為最難，雅而能淡更難。方以智以水墨為雅淡，

尚不很難。錢叔美以青綠為淡雅、其得意之作雖置之神品之間，亦不為過，可惜不能幅幅稱

是；改七薌稱他為「妙品」，可謂妙極，我也想過除了「妙」，沒有再恰當的了。畫可當得

「妙」字，除了六如、南田，只有七薌；他用六如、南田的筆墨而寫仇十州的仕女，摒卻脂

粉丹青，而用白描；我家有他的水墨觀音，煙雲瀲灩若遠若近，有非仇生所能夢見的；可惜

他的天資、學力都未到達超峰極頂，所以只能在神、逸、能三品之外，給他一個特別的名

稱：「妙品」；至於從他這一支發生出來的仕女畫家，從余秋室、顧西楳、潘雅聲，都相去

甚遠，沒有趕上腳跟。

戴醇士屈他為能品，這是不公平的；《桐陰》說：「筆法耕煙（石谷）臨古之作，形神

俱得，微嫌落墨稍板，無靈警渾脫之致，蓋限於資也。」這句話卻得其反。醇士早作，師法

耕煙是不錯的，但他臨古並不工深，且喜創作。我幼時學畫，也從醇士入手，家藏他的卷冊

不少，中有一冊，畫柳只一拂，汁以濃綠，便覺滿湖煙雨，春意盎然；又一頁畫水，上下全

無空白，亦無他物，而渺茫浩瀚，亦不題款，僅蓋小朱印「何必見戴」，可謂獨出心裁，

前無古人。我嘗見趙子昂與鮮于伯機一書，略云：「頃見董源一畫，雙幅絹，上際天，下際

地，皆用網巾水，何可當也。」我想戴的靈感就是從這封信裡來的，而小中見大，別是一番

境界。

我嘗與二吳（湖帆、子深）談到近百年來畫家可為領袖的只有二人：一戴醇士，二劉彥沖（《桐陰》未及彥沖）。戴、劉同時（《桐陰》滿載），戴忠，劉孝，畫亦齊名。戴畫愈到晚年的愈好，他已脫了恆蹊，自創天地；湖帆家藏六尺巨幅，筆墨沉雄，樹石點拂，無不神與古會，而不為古法所拘，與坊間「假戴」絕對不同（當時假戴特別多，和現在的假石濤一樣）。而乾嘉以來，方盛行王蓬心（宸）的乾筆乾皴，《桐陰》作者是蓬心的信徒，因此，對於醇士的好畫就忽略了。至於法若真（黃石）、毛奇齡（西河）都僅是文人畫，《桐陰》將他置為神品，未免信筆所至推許過高了。

《論畫》第二編又有：李日華（《南西廂》作者）、米萬鍾、張瑞圖、歸昌世、黃道周、朱翰之（七處和尚）、魯得之、戴明說、釋珂雪、崔子忠、翁壽如、米漢雯、高鳳翰、邊壽民均為神品，不足目為公論了。

自二石、八大盛行於時，提到四王、吳、惲，一概視為「不足道」，甚有作清代無畫論者。《桐陰》一書，絕版已久，今承李嘉有兄斥資付印，可謂空谷足音，故述而論之，有人以為不合時宜否？

丁未中秋記於臺中之蕭齋

讀〈陳定山國畫絆腳石〉書後

吳子深

友人李嘉有贈余前清光緒八年梁溪秦祖永所著《桐陰論畫》，記自明末董香光起，至清末陶錐庵止，計畫家大家十六人，名家一百十餘人，迄今前後三百十餘年，可以流傳者僅有此數，視殿試狀元鼎甲尤難。彼時文風遍著，紙筆色墨，無不精妙，按除清初四王、惲、吳六大家之外，紹古啟今者，不過十人。今則文化日低，紙筆更劣，恐二十年後，大好中國傳統文藝，無復存在。古代書畫家多數出自文士，紙墨筆硯，歷代朝野提倡，人才輩出。清室雖出東夷，於吾國文化，尤多重視，除《圖書集成》、《四庫全書》外，磁銅玉石、紙墨筆硯，歲有進貢。至今流傳，磁器質料純淨，花紋妍雅，紙筆色墨，選料既精，修製尤細。歷觀公私藏家古代書畫，墨則濃堆如漆，神采如新，青綠圖繪，古香古色，絕無火氣。民國二十年以前，頗多流存，嗣後幾經兵燹，外國搜購，已漸告罄。六、七年前，日本某畫家特

陳定山談藝錄

160

到臺港懸重金廣求舊製紙墨便面，留居數月，空手而歸；以書畫尚有藏家，紙墨則一輩書畫

家皆不注意，無人貯藏。

余弱冠時，即好塗抹，後隨先母舅御醫曹滄洲入都，寓居北平，約有兩年，常至琉璃

廠購買宣紙。某日，內侍某偶來閒談，見余伸紙揮寫，謂初事翰墨不須斥資購買新紙，浪費

金錢，內庭歷代積存廢紙盈室滿屋，雖多殘破，尚可供作練習。試

用後，翻覺受墨，從此余不至廠肆購買新紙。某日先母舅值庭歸寓，見之

大詫，且曰：「此為二百年前佳紙，小子從何覓得？」余乃直告為某門侍所貽。奉命善自珍

藏，倘欲練習，不妨另買次貨。閱一二月，某門侍又來，余婉託其多給若干，暗中亦多酳餅

金，從此積存甚多。因大小長短不等，且多殘破，無人注意。嗣先母舅乞假返南，余因太

醫院陳老師學醫，暫留原址，每見某內侍，必請其於廢紙堆內再檢出若干，當贈厚值，因之

前後積成四大木箱。政體改革，余亦返南，又在廠肆購得舊便面千餘頁，一同帶歸。民十三

年，江浙鏖兵，至民二十六年，日軍寇蘇，幾遭蹂躪，吾家累代積存書籍、文物、字畫、碑

帖，耗去大半。大陸淪陷，避居香港，陸續運出，不及十之一二，非有厚潤不輕使用。

近代畫家都用日本新製紙墨，奈亦是機器化學品所製。回憶十年前，在定山齋中懸張大

千設色山水尚是仿石濤筆法，余大為欽佩。定山謂：「君未細觀，此紙為日本鳥の紙，雖似

受墨，而紙質低下，不耐久藏，不到十年便斑點累累，不可重裱。」後竟如所言。上月，此

間張舒白女士辦有《藝粹》月刊，近兩期皆有陳定山論文，題為〈國畫之絆腳石〉，純是閱歷有得之言，凡垂意吾國畫理者，不可不看。

吾國文藝，人畫不同，雖父子師生，意態各殊，等於公私文件、銀行支票簽字，寥寥幾筆，一看便知，故看慣古人書畫真蹟，皆能辨別。近人侈言創造，雍腫奇詭，形形色色，不唯違背真善美原則，且千篇一律，一覽無餘，且只宜大軸，與日本色墨。觀於某博士提倡新體詩、白話文，歷時已久，成績如何？新中國畫亦可知矣。

蘇東坡云：「文章最忌隨人後，自成一家始逼真。」自歐洲法國畢卡索發明印象派後，吾國淺識之士，刻意摹仿。各國對於祖國文藝無不尊重，如日本於茶道、書道、圍棋、技擊，文藝、工具，多數取自吾國，加以變化，上至貴族政商，下至編氓，為國家體面起見，無不加以重視。前歲余由西貢返港，回船有日人高橋君，謂余：「文化可以代表立國精神，保護自尊心理，不宜盲從他國，拋棄千百年固有文化，淪入他族奴域。今貴國大陸雖全部淪陷，而綱常名教、書畫、文物，雖南洋各地凡有華僑踵跡，即有中華店、中醫、小學校，居家仍保持孝順父母、敬老慈幼一貫遺風。倘若、貴國政府加以獎勵提倡，不難恢復失地。哀莫大於心死，萬一並此而棄之，惟歐美是尚，則心先死而形死不遠，端在貴國人民與衰衰諸公意向如何耳。」書畫作者難，知者亦不易，蘇東坡詩「平生好詩復好畫，書涴牆壁常遭罵」，以坡老之書畫尚遭人罵，知音難得可知矣。明初錢塘戴文進、唐六如，清初惲南田，

皆無人欣賞，歿世之後，色名始著。趙撝叔書畫、金石超妙入神，困居京華，後至揚州，玲瓏山館主人馬少游加以垂注。金冬心自奇其畫，特寫十軸託袁簡齋銷售，無人問津，亦賴馬少游瞷其貧乏，未罹饑寒。今則更須宣傳交際，酒食應酬，否則老死牖下，亦無人憐惜。瞻矚前途，杞憂曷極。

題畫百句

余題畫不好長跋，懼侵畫位，偶著一聯，切題而止。暇日悉成律句，收入《定山詩集》中，見者或以為苦吟，不知其為補衲也。內子嫻君，錄得百聯，以為朋友索書之助，亦一妙也。

一　翠鳥自投紅蓼宿，白鷗時傍碧波浮。

二　凌虛市起山無地，霧隱高城日少晴。

三　任攜庾信飄零眼，來補張華博物功。

四　雲物入秋皆錦繡，宮商無樹不笙簧。

五　槁客心兵縋絕險，中原腹地臍無多。

六　青山不但須游伴，奇石兼應似美人。

七　當年人笑求株兔，此日群奔漏網魚。

八　秋藕絕來無續處，故衣雖在不開箱。

九　高樓忽起橫吹笛，滿院時間迷迭者。

十　丹陽羽扇成零落，江右輕裘惜俊髦。

十一　新蒲滿眼光相射，老樹連身曲自全。

十二　趨車不覺斜陽晚，側帽聊遮大道塵。

十三　掛壁僧衣生蜥蝎，揚塵烏帽抗蜉蝣。

十四　畫角聲連衰草白，孤帆影帶大河黃。

十五　反掌經綸如孟子，畢生哀怨即靈均。

十六　人以斜陽塗血色，我無明月濯冰盤。

十七　墨團焦是遺民淚，畫網中殊楚客冠。

十八　應有紅粧吹火至，斷無青瑣向人開。

十九　擲付枯枰翰白畫，欲呼茶夢起黃州。

二十　山高石氣全侵肺，雨久雲痴不動身。

二十一　峽裏陰晴全日異，人間裘葛一冬兼。

二二　楓青自鬱住城氣，螢濕從穿曲徑光。

二三　五斗寧為劉備家，平生不作魏公奴。（題張道人畫像）

二十四　樹影綠分前寺路，晚山青欲過江來。
二十五　湘竹滿身俱是淚，嶧桐焦尾始成材。
二十六　綺語不妨群小慍，訑癡端欲奈誰何。
二十七　春風泣向鶯啼處，夜雨悲從雁字來。
二十八　黃金贖命原無價，白璧投流劇可傷。
二十九　屛主春江付花月，詞臣紗帽格風流。
三十　　川流不返竇鳴犢，扣角狂歌咸飯牛。
三十一　城缺青山銜夕照，長橋明月送人歸。
三十二　高閣夕陽人竟去，深叢黃雀坐忘機。
三十三　千紅萬紫朝元路，背面輸心妙手棋。
三十四　滿地榆錢金粟影，小池螢火白蓮燈。
三十五　儲材秦漢千秋上，啟闢山林一代資。
三十六　清晨入市求魚美，日下移居避客多。
三十七　僮僕厭貧頻換主，硯田無稅易張羅。
三十八　幾輩振衣新沐後，一年好景未涼時。
三十九　上座客多程不識，俠游人重鄭當時。

四十　彌天海水難藏淚，罨地浮雲不蔽虧。

四十一　歸與婦謀常貯酒，朝來客至預留箋。

四十二　十年樹木傷群伐，百尺孤繩苦挈瓶。

四十三　詩隨日歷刪將盡，客共燈花語未闌。

四十四　青山久為春人瘦，碧落虛邀月姊盟。

四十五　力噲諫果追回味，惱徹鄰難到曉時。

四十六　藍田日暖烟如紫，青鳥書空爪亦灰。

四十七　下方燈火浮滄海，四面樓臺嵌碧空。

四十八　千春自積蜉蝣過，孟夏群驚草木長。

四十九　孟郊擢腎秋聲死，長吉嘔心古錦菲。

五十　狹路相濡無濕淚，寒螿試聽亦乾啼。

五十一　推敲不礙來爭坐，強記方知少讀書。

五十二　靜中白鳥喧蠭市，柱下玄駒逐馬旋。

五十三　雅有調俳供說鬼，豈無朋黨為倡詩。

五十四　左手牽來千里馬，前身應是九方皋。

五十五　茶能勘倦新功少，醉不成歡下拜難。

七十二　殘夜四更山吐月，韋編三絕鼠窺燈。

七十三　插頭鷗搦綵三語，傴腹蛛儒飽一經。

七十四　百業淨於兵動後，閒身留得靜中忙。

七十五　避穴魚遷空國去，傾巢燕鬧敗椽飛。

七十六　蕭顏照海明榴火，病骨敲金鏃艾人。

七十七　林外江光能遠近，夏間江水轉青黃。

七十八　猿懸絕澗藤千尺，鶴步寒塘月一方。

七十九　詩到學成知骨換，酒於飲止見情真。

八十　黏天秋水徒空壁，入座群山得主人。

八十一　盛時牛李無偏黨，才地王盧敢後先。

八十二　小鷗隨潮爭上下，早鶯爭樹止丘隅。

八十三　琴高出網憐魚婢，彭越分羹縛蟹奴。

八十四　月暈鰍迴魚放子，江寒龍斷蟹生膏。

八十五　家釀醜於諸葛婦，河豚俗似景升兒。

八十六　體弱仲宣常避地，人高謝朓罷登樓。

八十七　乾坤草率存三舍，面目蒼涼異五官。

後序

張嫻

余年十九歸於潁川陳氏，君本名蘧，錢塘人。父諱栩，字蝶仙，為時文豪，事業滿中外，而自號「天虛我生」，字其子曰「小蝶」。君少有詩名，才華瞻富，二十四歲始作畫，年四十種桐於東陽之定山。父曰：「四十不仕，可以知止而後定矣。」乃賜之章，曰「小蝶一字定山」。君以定山名自四十始。君好遊、行蹤遍中外，所至輒以詩與畫紀其勝。顧不自收拾，違難來臺，二十年間所積與所失者復相等。余稍藏輯之，已刊《定山草堂詩存》五卷、《蕭齋詩存》五卷、《十年詩存》五卷、《定山詞》三卷，而題畫之作，則未及抄錄。君自題聯云：「時時著書人又取去，濯濯江漢吾誰與歸。」余相夫子，愧無以對，而君年七十三

矣。暇日輯其近數年來散見於報章雜誌者，彙為一集，題曰《定山論畫七種》，未窺文之全

豹，而與吉金片羽，亦足概其餘乎。

己酉夏日太倉張嫻

藝苑散論

國畫前期的演進史

（一）從指紋到圖畫

有人說：「中國文字的原始，就是畫。」它完全從象形開始。但我的感想，畫的原始，即是應用美術，而最初的圖案，卻是一個「回」字。

「回」字是「雷」字的古文，《說文》的解釋是：「時雨在田，以兆農時。」因為中國以農立國，所以用雷（即回字）來象徵一切的生機發動。

但「回字」的古文，更應作◎，它是從一個人的指紋上模印下來的。農的勞作，是用雙手，指紋便容易印上田的泥土，而雷是無形的東西。上古文字只有象形和假借，故便用人的指紋◎，而代表了「雷」字。

這一文字，最先應用於陶器，因為陶器是人類用指來塑捏的，所以指紋的◎，便應用於

陶器。堯稱陶唐氏，也就說明了陶器發明於唐堯。而畫的原理，也就從此一代開始。

《畫史會要》說：「《說文》：畫始於舜妹媒，故稱畫媒。」我認為這一「媒」字，也

就是「螺」字。古文沒有「媒」和「螺」而只有「累」字。三代銅器上的回紋，稱累文。而

手指上的指文，也稱累文。故「累」與「回」通，而「回」字即把◎紋的自然圓形，漸漸描

成圖案式的方形。我們最容易辨識的，便是古代陶器上的圖案都畫作◎紋，而三代銅器上圖

案，都刻作◎文，便是將累文變方了的證據。

陶器的有指印文，開始是自然的，但不久即被工人畫上了顏色的人工◎紋。陶器是平

面畫，所以容易保存圓的原形，而不過加以放大。銅器是用刀刻的，金屬性質堅硬，圓形刻

畫不易，自然地便成為方形的◎文；而後人卻把◎文寫做回文，而將指紋稱為螺文，按到原

始，其實一也。

故舜妹畫媒，當是將累文畫上陶器的一種解說，且此一發明始於何人，甚難考據；所

以託名於舜妹，而將「累」字加上一個「女」字偏傍為舜妹的名字，也是一個寄託時代的意

思。劉向《世本》說：「史皇作畫」，史皇即是造字的倉頡，那便說「文字原始便是畫」，

不是另有一種專門的圖畫。而畫的原始，早於一切金石木刻、浮雕、塑像則可以斷言。

我們嚴格地來說：中國畫的條件，一定需要用筆和墨來做工具，表現一切畫面的，那才

能算是正統畫。其如古代彩陶，三代銅器，秦、漢的鏡和石刻，六朝塑像和雕漆，雖也都有

精深的畫面，但他所用的工具是錐刀和漆，所以只能屬於金石雕漆，而不是畫。

畫筆不一定限止於毛筆；但我們所認為中國美術本位的國畫，則一定需要以毛筆來表現的，方得謂之合格。而毛筆的應用於畫，始於何時，是一個值得討論的問題。

史稱蒙恬造筆，但《筆史》的作者（清梁山舟）卻質疑於秦漢以前已有毛筆，蒙恬不過再來加以整理罷了。

是的，一件事物的創始，不僅限於一時一人，而是互相遞嬗改進的。所以毛筆不始於蒙恬，亦和造紙不始於蔡倫，畫不始於畫嫘一樣。不過物必有始，借他們的名字，來做一個「始」罷了。

《筆史》的作者，雖曾懷疑於筆不始於蒙恬，卻沒有找出證據。《尚書》雖有「元龜負圖，周公援筆而寫之」的說法，但古代以刀錐為筆，「寫」字的意義，雖有用毛筆的嫌疑，究無確證。

但我們不久，卻找到了確證了。莊子形容宋元公《畫史》的作畫，「吮筆和墨」。這不但有了筆的證據，而且有了墨的證據。筆而可吮，且和墨而吮，其為毛筆可知。「吮筆和墨」，尤其描繪了千古畫家，得意的神態。

我們不能否認，中國的前期畫，是由陶器、金石、雕刻蛻變而來，更不能否認中國畫的成熟，是受佛教畫西來的影響。故石刻和壁畫實為兩大源流。石刻，流傳今世，尚有確證

者，當推武梁祠石室；壁畫流傳今世，則以敦煌石室莫高窟為一大劇蹟。前者，可說中國畫

自有的國粹；後者，卻是證明了六朝人物畫的中西文化交流。現在我們先將這關於中國美術

的文化遺產，介紹讀者。

（二）石刻與壁畫

石刻開始，早在周秦以前，但浮雕的美術，則成功於西漢，表現其畫面的演進，則已從

各別的實體想像，而進步到他們所聽不見、看不見的幻象。例如兕虎、飛魚、龍、麟之類，

交互組織，用浮雕的方法，刻畫在他們的器皿上，或宮室上。而圖案的作用，更由幻想而移

到故事的實現——那就是人物畫的開始。如三老石室，孔子問禮之類的圖案，都是刻在石上

的浮雕；而東漢的武梁祠石刻，尤為可觀，其拓本流傳，至今還可得見。

武梁祠在今山東嘉祥縣武宅山。漢順帝時任城人武梁，為紀念他的祖先，和姪子武斑

建立祠堂石室三座，從漢桓帝建始元年起到元嘉元年完工。計祠堂石刻三石，前室十四石，

後室十石，左右室十石，分刻古帝王、聖門、孝子、刺客、列女、及其他故事。凡服物、車

馬、戰爭行列，無不生動畢肖，神韻古穆。清黃易在乾隆五十一年秋天，曾親到武宅山將

「孔子問禮」一石，移置濟寧學宮明倫堂；並集資重修武梁祠，這一千八百多年的古代藝術

遺產，重新引起學術界的注意。而東晉顧愷之的人物畫風，即是完全接受武梁石刻的影響。至今故宮博物院，尚留存著顧愷之畫的《女史箴》，用筆古穆，墨色如漆，其服物、舟車，簡單而樸素，完全像石刻拓本一樣。後人祖述此一畫風，稱為「白描人物畫」。

佛教在東漢明帝時進入中國。從桓帝建元，一直到劉宋，西域僧侶陸續進入中國，帶入他們的繪畫，或塑像藝術，將中國的石刻畫面，進行到複雜的壁畫，而畫的方法，也從線條美，改變到筆觸美。這一改變，完全是繪畫工具的改變。因為石刻用刀，它的表現是線條；壁畫用刷，它的表現是觸覺。石刻不能用顏色，壁畫的顏色容易受到一般欣賞，所以佛像畫就乘時而興。世稱尉遲僧傳西方畫法於中國，其畫望之有陰陽凹凸之形，指捫仍是平面，實與現代西洋油畫相通。

至於敦煌畫壁，現在雖名重一時，但它是匠人所畫，我們不能否認它僅是一種裝飾，一種佛教的廣告畫。

最著名的莫高窟，是符秦建元二年，沙門樂僧所興建的壁畫。嗣後代有興築，它從西晉到隋唐，畫風的轉變，還有個大分野：

一、西晉畫作非常粗獷。它還保存著原始土風，沒有受到中國文化的洗禮。

二、東晉畫顏色漸多複雜，線條反趨稚弱，是參用西域畫來宣傳地獄變、飛天、夜叉之類的。

三、北魏畫完全接受佛教畫了。地獄變畫得相當生動，它類於油畫、水彩畫，而缺少中國的金石氣息。

四、唐代畫佛教反而接受了中國畫的影響，成為一種極優美而又極繁複的人物補景畫。

所以我們可以武斷地說，敦煌壁畫在唐時已經受了中國洗禮，而中國的人物畫在魏晉時代已受了佛教的影響，卻不是受了敦煌壁畫的影響。

因為唐代的帝都在長安，敦煌距離長安甚近。文化的發源地在長安，而皇帝好佛，就有不少聰明士大夫，加倍奉行，佛像畫反從長安傳入敦煌。世傳尉遲僧，將佛教畫傳入中國，開渲染的方法，一切花鳥、人物的凹凸形，其實在齊梁時代，已被中國採用了，陳姚最著《續畫品》即列有迦佛佗、吉底俱、摩羅菩提等畫佛專家之名。而唐初畫家閻立本、吳道子、周昉之流，卻採取了佛教畫的技巧，而又同時保留中國古有的畫風。閻畫帝王像，周畫仕女，吳道子佛像，他們同樣用秦漢石刻的線條，而調和壁畫的色彩，而將他們的畫面，從壁畫移向縑素。

我們從莫高窟的唐宋佛像和人物故事畫中，看出敦煌畫完全向中國士大夫投降，而仍留著它匠工作風。

進一步說：中國也自有壁畫，初不始於佛像畫，更不始於敦煌壁畫。周公感管、蔡流言，而作《負扆圖》以悟成王，是壁畫的象徵。《孟子》言「毀瓦畫墁」，則是壁畫的具

體。《漢書》載宣帝畫功臣於麒麟閣凡十一人、光武帝圖畫二十八將於雲臺，《蜀志》載刺吏董榮讑周像於州學，都是中國自有的壁像。他們的畫風，當和顧愷之所取法的一樣著重於線條，構圖是平面的，保存著秦漢石刻的浮雕畫風。

（三）古畫的存疑

問題與畫家的品目

古畫的難於保存，第一原因，因為經過漢、魏、六朝許多兵燹和變亂。第二原因則因絹素畫的不發達，名畫作品，都在墁壁上，一經兵燹，無法保存。南齊謝赫所著《古畫品目》，可謂去古未遠，但他所舉二十七人，其手澤存留，在當時已經稀有；他將吳、魏、晉、宋、齊五朝畫家，分作六等，而二十七人中其姓名至今膾炙人口的，也就如鳳毛麟角；他仿去太史公九等人物之例，將畫家品目分作六等，計列：

陸探微（宋時人）、曹不興（吳・孫權時人）、衛協（晉人）等五人為第一品。

顧駿之（宋）等三人為第二品。

顧愷之、戴逵（東晉）等九人為第三品。

蓮道愍等五人為第四品。

劉瓛等三人為第五品。

宗炳等六人為第六品。

右列九人時代甚為相近，但其作品見於後人著錄的，即已大半無存。《畫史清裁》說：

曹弗興，古稱善畫人物衣紋皺皴，畫家謂：「曹衣出水，吳帶當風（吳道子，唐時人）。」宣和內府刻意搜訪，不過《兵符圖》一卷。

衛協，晉人也，品第在顧愷之上。世不多見其蹟。《畫譜》所傳《高士》、《刺虎》圖，乃唐末五代人所為耳，其蹟不可見矣。

顧愷之，畫如春蠶吐絲，初見甚平易，細視之六法兼備，有不可以語言文字形容者。唐吳道子嘗摹愷之之畫，位置、筆意，尤能彷彿，宣和、紹興便題作真覽，不可不察。

陸探微與愷之齊名，平生只見《文殊降虛真蹟》，部從人物共八十人，飛仙四，各有妙處。

如上所錄，則曹、衛、顧、陸號稱「古畫四大家」者，在宋代中葉，以宣和、紹興御府訪求之力，米氏父子廣雅見聞之博，其真蹟之難得已經如此，後世炫博，反而漢魏兩晉勝蹟著錄日見其多，其不可信，也就可想而知了。

姚最作《續畫品》，更補湘東王以下凡十九人。他說：

夫丹青妙極，未易言盡。雖質沿古意，而文變今情……，消長相傾，由來有自。……且古今書評，高下必詮，解畫無多，是故備取人數既少，不復區別其優劣，可以意求也。

但我們淹隔年代久遠，對於所列十九人，亦如扣槃捫日，無莫適可從。其耳熟能詳者，不過謝赫、蕭賁、張僧繇，數人而已。

唐李嗣真作《續畫錄》，列漢魏以至隋唐，凡六十九人；將每品復分上、中、下三等，計三品九等，與謝赫、姚最均有出入。雖其所甲乙，未必為一時定評，而初詔以前，畫家大率在是。今摘其名尤著者，列次如左，以備參考：

上品上　桓範（魏）、趙岐（漢）凡三人。

上品中　陸探微（晉）、閻立德、閻立本（唐）凡三人。

上品下　張僧繇（梁）、楊契丹（隋）凡六人。

中品上　衛協（晉）、曹不興（吳）、顧愷之、戴逵（東晉）凡十九人。

中品中　宗炳（劉宋）、展子虔（隋）凡四人。

中品下　荀勗（晉）、王獻之（東晉）凡十三人。

下品上　嵇康（魏）、高貴鄉公（魏）凡四人。

下品中　王羲之（晉）、梁元帝（即湘東王）凡十八人。

下品下　晉明帝（司馬紹）凡三人。

他在上、中、下三品之外，又列蔡邕、張墨等五十五人，採取駁雜，姓名之後，更無一語評騭，其所採錄諸家，能補謝、姚之缺者，亦僅閻立德、立本、楊契丹、展子虔，其人都生於隋唐間，當然為謝、姚二錄所不及。至於撢拾蔡邕、嵇康、王羲之，遺蹟渺然，評品無據，宜於昔人詳論是錄，以為有媿昔人，洵非虛誣。

（四）從佛像到山水

前文已經說過，中國畫的本位是山水，但從漢魏以至六朝，其畫面題材，可說永遠傳留在人物故事的表現上，而絕少注意到山水。我們可以參考謝赫的《古畫品目》，他記載著：

曹不興——不興之蹟，殆莫復得，唯傳祕閣之內一龍而已。

顧駿之——畫蟬雀，駿之始也。

毛惠遠——善神鬼及鳥。

戴 逵——善圖聖賢。

蘧道愍、章繼伯——並善寺壁，人馬分數，毫釐不失。

劉紹祖——善於傳寫。

丁 光——雖擅名蟬雀，而筆跡輕盈。

《古畫品錄》凡載二十七人，右列之外，雖不提及擅長何作，但沒有提及山水的，陳姚最續列湘東王以下十九人，亦著重於人物畫家，而漸有涉及山水的：

焦寶願——衣文樹色，時表新異。

蕭　賁——嘗畫團扇，上圖山水，咫尺之內，而瞻萬里之遙。

右摘二則，記蕭賁山水，似為具體，但亦僅在團扇上面嘗試作畫而已，並非專工；焦寶願有衣文樹色之評，可見當時人物畫中作樹者甚為少見，故評曰新異。而山水正在發萌，亦於此反映可證。《畫史清裁》，始有「展子虔山水，大抵唐李將軍多宗之」之語，展子虔是隋朝人，已後於齊梁，山水進步自在意中，但我們歷觀古錄，所記展子虔畫，亦僅仕女佛像而沒有山水。故宮舊藏展子虔畫真蹟，則僅《春遊》一卷，雖有山石水口，但極幼稚，僅用細筆勾畫，水色暈開，石法且未完備，遑論專門山水。元明人記載陸探微有山水畫，那更是靠不住了。閻立本畫帝王像，統將主要人物畫得很大，副人物畫得很小，表示副人物站立的地位較偏傍，頗具攝影的原理，也可以說是中國山水畫鳥視的開始。顧愷之《女史箴》就沒有採取這一抽象的表現。而周昉的《搗練圖》，在石墩子旁邊出了一株無根樹。他的葉子很大，幹子很細，無疑地是從佛像畫娑邏樹採摘下來的。吳道子畫佛像之外，更大膽地畫起山水來了（相傳吳道子畫嘉陵江，一日而就），但我們不能承認他的山水是成功的。真真的山水畫，應該從李思訓、王維屈指算起，他們開始脫離了人物畫的拘束而趨向自然。嚴格地

元人畫竹概論

元人竹，明人蘭，看似容易，其實很難。古來畫家，專以畫竹得名，如蘇東坡、文與可尤為佼佼。晉顧愷之有《竹譜》一卷，「四言為韻，文筆古雅」，列舉竹類七十多種，但僅是品評竹類，並非畫法。顧愷之畫以人物著名，流傳至今，可徵可信者，當以故宮《女史箴》為第一；但有人物服器，尚無山水樹石，顧愷之並不畫竹，可以斷言。展子虔《春遊圖》雖曾發現拳石，亦無樹木。《畫史彙傳》雖有王羲之父子善寫小山竹石之說，亦未可信。唐吳道子畫觀世音像，沒有兼畫紫竹林以為補景的。所以畫竹發現，應該要晚到五代的黃筌和居案父子，但也不過是雙鉤竹，作為花卉畫面陪襯而已。張萱畫《武后行殿圖》（曾藏張蒽玉「木雁齋」），我們開始在唐畫中發現墨竹。他畫在殿階的右角，叢生挺節，墨黑如漆，雖是墨竹的開始，也不過山水人物畫中一種補景而已。

以畫竹獨立於山水人物之外，自成一體，這該是創始於北宋。蘇子瞻、文與可、李贊老，同時並起。李贊老的竹，今已絕跡，只見於黃山谷的詩集。東坡雖為寫墨竹的開山法

祖，但真蹟傳世，也是絕無僅有，偶有所見，都不能使人滿意。於是有人疑為東坡畫竹，只是一種藝林掌故，並非真為內家。其實，畫竹在當時，尚不過文人一種遊戲，東坡竹，興到為之。例如世傳《風雨竹》畫在賈耘老的溪亭壁上；朱竹，畫在試闈的題卷紙上，都是無法流傳的。東坡竹因此在當代就很少，才使文與可獨享盛名。

（一）顧定之竹石

與可名同，梓潼人。善畫竹，自稱笑笑先生，出守湖州。湖州本為竹鄉，與可的竹，便稱為「湖州派」，故宮博物院還藏著他的真蹟。他的畫竹，繁枝密節，葉葉偃仰，各具姿勢。後人畫竹，無有能夠逃出「湖州」範圍的，同時卻與東坡分了絕大兩派。東坡主神韻，湖州主寫真。看著好似東坡墨竹，法簡而易學；不知，你沒有絕大心胸、絕大手筆，便會使你一筆措手不得。所以東坡的竹法，在元代只傳了兩人，以後就寂然絕跡，哪兩人？就是趙子昂、柯九思。

東坡畫竹，是主張神韻，而不主張形似的，所以他說：「論畫以形似，見與兒童鄰。」又云：「畫竹要有成竹在胸，豈能節節而累之，葉葉而為之？」他以為文派的畫竹，便和小孩子積木一樣，寸寸節節，堆疊成章，並未寫得胸中逸氣。東坡竹法，在南宋很少有人學

步；相隔二百五十年，才有了趙子昂。子昂題畫竹云：「石如飛白木如籀，此意還從八法

求。」就是說畫竹的方法，完全與畫法相通，所以他畫的竹葉，極像「金錯刀」，畫的竹

節，像「鐵公瑣」。子昂真蹟，如故宮所藏，和厭虛齋所藏，都可以當得神品。他的竹法，

極得填詞家所說三昧：「重」、「拙」、「大」一洗時輩飛揚習氣，所以時流便不歡喜趙

子昂，而傾向李息齋了。

柯九思，字敬仲，一號丹丘，仙居人，仕元為奎章閣鑑書博士。他和趙子昂是最好的

朋友。他又通曉古人一切書法，全來鎔鑄在畫竹的方法裡面；所以他的畫竹，能比子昂更

「重」，比子昂更「拙」，卻沒有比子昂更「大」；這因為他的畫法就是學子昂的，不免仍

為子昂所籠罩了。柯九思有一卷《竹譜》，「發幹」、「分枝」、「出葉」，用畫法來說

明，分晰得很詳細（有正書局出版）。初學畫竹，能從此冊用功入手，直追子昂、東坡，其

所成就當去宋元不遠。可惜時流眼目，正以柯竹的「重」、「拙」而不能接受，此譜亦如人

間〈廣陵散〉，漸漸地絕跡了（在臺灣未知有藏者否？）。

柯九思以後，畫竹還有一位高手：顧定之。定之名安，仕元為泉州路判官。他的畫竹，

確有柯博士神韻法度，「重」、「拙」、「大」三字，雖已相去漸遠，但畫竹的神韻，卻與

趙、柯相去不遠。子昂、丹丘的畫蹟不可得，從顧定之之入手仍不失為取法乎上。

李息齋，名衎，薊丘人。他的畫竹，子昂視為畏友，因為子昂畫竹，尚由山水兼擅，息

齋確是獨立當行。他撰有《竹譜》十卷，凡分四品：（一）畫竹譜、（二）墨竹譜、（三）

竹態譜、（四）竹品譜。原書刊入《知不足齋叢書》，在上海很容易借到，在臺灣便難得尋

找了。據他〈自序〉說，他是從黃華老人得筆的。黃華是金人，名庭筠，他的畫很少見；曾

在陳渭泉家見一幅，草草不工，與息齋功力相差甚遠，或非真蹟。息齋畫竹，確是先從雙鉤

用功，所以他的第一品畫竹譜，便是講的「設色」、「廓填」，第二品才講墨竹，第三品講

姿勢，第四列舉所見的異竹。版本刻得不好，所以此書也只能觀其大略，於畫竹學問，是沒

有多少裨益的了。張蔥玉木雁齋曾藏李息齋《竹卷》一大軸，畫方竹和慈竹各一叢，煙雲風

露，枝葉稠繁。仔細數，他的穠淡層次，竟可分到十五六層。這一種功力，也就夠子昂傾倒

了。所以子昂在卷後大書特書，以息齋畫竹，為千古一人。但以我的拙見，終讓子昂高出一

手；最單純的分別，就是子昂「簡重」而息齋「繁難」。

合子昂、息齋於一手的畫竹家，應該是吳仲圭。仲圭名鎮，他是元代山水畫四大家

「黃、王、倪、吳」之一；他立志甚高，不與三家相交接，所以他的畫竹，也並不師承

「趙」、「李」，而只可以算是偶合。他自負畫竹直接東坡法乳，故宮所藏竹冊，便是代表

作品。現代我們介紹他的《風雨竹》，這是完全以東坡為法則的。他自己題得也很得意：

東坡先生守湖州日，遊何道兩山，遇風雨迴憩賈耘老溪上澄暉亭。令官奴執燭，畫風

雨竹一枝於壁間。後好事者刻於石，實郡庠。余遊雪上，因摩挲斷碑，不忍輕去。常憶此本，每臨池輒為筆畫而成，彷彿萬一。

在這短短的一段跋語中，我們看出東坡的墨竹，在元代已經何等稀少而名貴，以吳仲圭畫竹的資格，他並沒有得到一幀東坡真蹟，而在斷碑之間，彷彿臨摹。但我們要求東坡的竹法，除子昂一系之外，吳仲圭也就是一大家數了。

仲圭畫竹，發枝多於發葉。一般畫竹家，多以為只要竹葉畫得好，便算成功，其法是畫幹，而很少注意畫枝的。不知一竹之生，和一樹相同，必先有幹，其次有枝，枝幹完全之後，才能發葉。而在枝葉交生之間，還有一種「小篗」。在仲圭畫中，最易看出，他是發枝以後，先畫「小篗」的（形如山水畫中的苔點。在花卉畫中，生葉時，亦必先畫小點，其名為蒂，生葉蒂上，方為形似。山水畫家兼畫花卉，在發葉時必忘卻畫蒂，一望而知其為外行畫），再將竹葉加上，繁疏聚散，始可隨心所欲。畫成之後，尚留無數小點，便是此理。學者不知，反於畫成之後，加上無數小點，添成蛇足。這是未經前人說破的一個祕訣。

（二）吳仲圭風雨竹

明初畫家，最重仲圭，始風要到文（徵明）、唐（伯虎）。而畫竹家學仲圭，最神似的，則為王孟端。

王孟端，名紱，無錫人，一號九龍山人。他的畫竹，比仲圭秀發活潑，而比仲圭的沉確痛快，卻略略差一頭地。他的竹法，傳給姚公綬和沈石田，姚、沈多保留著仲圭的系統和法郛；傳給夏仲昭，仲昭卻跨向李息齋，而造成了明清以來五百多年畫竹的統系，他的真蹟，流傳得很多，現列《孤峰晴翠》一軸，以為他的代表作。

夏仲昭，名昶，明太倉人，仕至太常寺正卿，也就是歸有光的外祖。他合李息齋、顧定之、吳仲圭、王孟端為一手，極盡畫竹的能事，但他卻失去了「重」、「拙」、「大」的主要條件，他已沒有東坡、子昂、丹丘的成分存在。以我的嚴格論竹，可以說夏仲昭集竹法之大成，而宋元的竹法，亡於仲昭；仲昭畫竹，再傳為文徵明，以後便無可觀了。

（三）夏仲昭半窗晴翠

我的見解，元人畫竹，明人畫蘭，都是絕世的高手。而明人的畫竹，實在不能和元人抗行。所以不想畫竹則已，要畫竹就應從元人入手，貪多務得，也只可到夏太常而止。文徵明以後的畫竹，便不可學，尤其是石濤、鄭板橋、羅兩峰、吳倉碩的竹，狂塗滿紙，雖然取快一時，究非畫竹的正宗。在臺灣，參觀書籍缺乏之際，欲求諸家畫竹真蹟當然甚難。即珂版影本，亦屬其難，本篇所舉五圖，都是取材《南畫大成》的蘭竹專集。但《南畫大成》，選取畫材，並不很精，今將宋元各幀真偽略舉於左，以供參考。並將可學者加以符號◎：

◎ 1. 文　同　《倒枝竹》（畫極精，無款，題為文同，待考），故宮藏。

　 2. 文　同　《風竹》（偽）

　 3. 趙孟堅　《竹石》（偽）

　 4. 管道昇　《竹石》（偽）

　 5. 管道昇　《竹石》（偽）

　 6. 管道昇　《竹石》（偽）

◎ 29.夏仲昭　《半窗晴翠》（精極）

◎ 28.夏仲昭　《竹石》（真而精）

◎ 27.夏仲昭　《竹石》（真而穩）

25.耘　芝　《瑞竹》（惡俗）

◎ 24.顧定之、倪雲林合作　（真而逸）

22.-23.顧定之　《雙幅》（待考）

◎ 21.顧定之　《竹》（真而精極）

20.柯九思　《竹》（真而不精）

19.柯九思　《竹》（不真）

◎ 17.吳仲圭　《竹》（真而不精）

16.吳仲圭　《竹石》（不真）

◎ 16.吳仲圭仿東坡　《風雨竹》（真而精）真蹟，前藏狄楚青平等閣。

◎ 9.-15.吳仲圭　《竹冊》（偽而俗）

按管道昇竹，自為一派，始號管夫人竹。倪雲林、文徵明、姜學在、惲南田，都很學她，但她的真蹟，恰可以說絕無僅有，稍稍可信的，僅有厪萊清所藏《趙氏三竹卷》的第二

幀，但也曾經趙子昂動筆改過。所以一般的論定，以為管夫人並不能畫，經子昂改過的，反為信而有徵了。姑存此說，以為畫竹家的口實。

民國以來畫人感逝錄

前言

民國肇興自辛亥以至丙辰六十五年，時世迤邅，大致可分為四個時期：（一）民國肇興至北伐成功時期、（二）抗日至勝利時期、（三）大陸淪陷時期、（四）政府遷臺時期。

余畫人也，無所建於俶世，而畫界之滄桑，在此四大時期之中，亦頗感受其變遷，可得分析而言者，已舉於拙著《中國畫派概論》第九節〈民國以來畫派的趨向〉一文。惟該書成於民國四十年，距今二十餘載矣，畫風之丕變，人物觀感之不同，有不得盡言者。余老矣，不復煩累筆墨，但感故舊凋零如庭樹之日疏，故輒累記其姓名行略，使後之覽者稍識焉。永和老人陳定山時年八十。

余為文多立就，極少點綴，惟此文費三年之功，每次增補，遺憾仍多。第一校刊《暢

流》，第二付《大成》，第三為《藝壇》第一百期紀念，而誤漏良多，今第四稿矣。適《藝海》有「近代書畫家小傳」徵文，特以呈刊海內大雅君子，不吝教誨續有補正，亦一代文獻也。

永和老人陳定山誌

（一）民國肇興至北伐成功時期

何詩孫，名維樸，何紹基姪孫，道州人。畫宗四王，畫法乃祖。民初為海上畫壇領袖，畫一尺白銀四兩，必置銀堆案而後畫。卒年八十一。

何研北，名煜。花鳥學張子祥（熊）、朱夢庵（熊），亦號二熊，時頗知名。民十間歿。

何頌華，名公旦，杭州人。畫學唐六如，得其靈氣。駢拇指，以此自負，自署聯曰：「天下一駢拇，江湖幾素心。」工曲，與先君及華癡石（誤）號「西泠三家」。有《三家曲》行世，仿明吳騷，每一曲公旦為之圖，黃楊木槧甚精。

李梅庵，名瑞清，臨川人，遜國後以黃冠隱居於滬，自號清道人。書名滿天下，求書者踵相接。偶作簡筆山水，極似金冬心。畫佛不開眼，不忍觀世。喜獎掖後進，

張善孖、大千兄弟，並為道人高足。民初時期，遜清遺老，弟子釀資建玉梅庵祀之，私諡文清。卒年五十四。

汪鷗客，名洛年，杭州人。山水學戴醇士。久客北平，與林琴南相伯仲。後客上海，名稍落。其畫以乾筆渴皴而後設色，頗似印版。民十間歿於滬。

沙山春，名馥，吳縣人。人物花鳥學渭長。民十間歿於滬。

吳觀岱，名宗泰，無錫人。山水、花卉、人物皆擅長，與廉南湖、吳芝瑛夫婦相友善。小萬柳堂書畫多由鑑定。民十間歿，年七十。

吳杏芬，名淑娟，唐吉生母。花卉、山水無不擅長，世比南樓老人。李秋君師事之。晚年，筆或出生仲山，而氣勢轉不如吳。民十間歿，年八十餘。

林琴南，名紓，閩侯人。山水學戴醇士兼錢叔美，秀致而不能豐潤，以古文小說掩其畫名。歿於北平，年七十四。

金拱北，名城，一號北樓，湖州人。花鳥學宋人，山水出石谷南田。結湖社於北平，人皆尊之，故稱「北金」。卒年四十九。子潛庵，繼其業，皆早下世。姪勳伯，違難來臺，任教師大，傳其學。

高奇峰，名嶀，廣東番禺人。與兄劍父並以折衷中西兩派，時人號為「嶺南派」。卒年四十五。

陸廉夫，名恢，吳江人。山水宗石谷，花卉學南田，與顧若波（澐）同為吳大澂畫中九友。甲午之役，吳自請討倭，置顧、陸於幕下。民九卒，年七十。

攀羲臣，名熙，錢塘人。山水學戴熙。任杭州女中教師終身，歿年七十六。

鄭大鶴，名文焯，字小坡，正白旗人。以詞鳴，年輩且前於朱古微、況夔笙。畫以人重，亦卓爾不群。民十間歿於上海。

顧鶴逸，名麟士，蘇州人。家富收藏，父子長，著有《過雲樓書畫錄》，多精品。鶴逸畫學四王，實出醇士。吳大澂《畫中九友歌》，以胡公壽居首，而鶴逸實為之魁；猶吳梅村作〈畫中九友〉，以張爾唯居首，而王煙客實為之領袖也。民國以來，吳門畫家無不奉為圭臬。歿於吳中，卒年六十六。

沈心海，上海人。畫學錢吉生，而能用拙。歿於民初，年已九十。按民初人物畫多學老蓮，而實從任阜長入手，錢、沈皆其緒餘；自伯年畫法風行於世，錢、沈遂不為人重。

吳昌碩，本名俊，字俊卿，又字倉石，號缶盧苦鐵，晚號大聾，安吉人，以金石著名於世。乾嘉以來，畫苑有金石一派，趙之謙、伊秉綬為始，其後陳鴻壽、吳熙載、張廷濟輩出，至昌碩乃集大成，日、韓、南越同文之國，莫不甍金而求。齊白石亦傾倒，至云：「鄭板橋願為青藤門下走狗，吾於缶老亦然。」民國八

年歿，壽八十四，卜葬於臨平之超山，弟子盧墓，植梅千樹，歲時祭祀不絕。

子東邁，書畫酷有父風，而膺蹟亦出其手，買王得羊，求者亦深喜而不慍。

倪墨耕，名田，一名寶田，江都人。花鳥、人物法華新羅兩峰，山水非其所長，為清末「畫中九友」之一。民十前歿於滬，年六十五。

馬孟容，名毅，永嘉人。書家馬公愚之弟，而名過其兄。擅用水墨，所作花卉、鳥獸皆工，尤擅墨豬。民二十間歿。

高邕之，名邕，號太癡，民初為黃冠。山水似八大。民初間歿，年九十餘。

陳師曾，名衡恪，江西義寧人，散原子。畫師缶老，與陳半丁同以南人而鳴於北平，號為「二陳」。民十五前歿，年四十八。

曼殊上人，俗姓蘇，字玄瑛，臺山人。工詩，與柳亞子、楊杏佛齊名南社。山水蕭瑟，人物雋冷，信方外之元箸也。卒年三十五。

黃山壽，名旭初，武進人。山水、人物、花卉、仕女皆擅，好用青綠。民十前歿於滬。

曾農髯，名熙，衡陽人。善書法，清道人至滬鬻書，邀農髯，其道大行，當時書家年入萬金者曾、李二人而已。農髯嘗得夏承碑原拓而變其楷法，張大千師事之，終身不改，以此紀念其師。山水近二梅（梅清、梅庚），興到為之，人亦以稀為貴。卒於滬，年七十。

蒲作英，名華，嘉善人。早年山水、人物、花卉皆擅，晚年恣肆不拘繩墨，所作品僅竹石。諱老，民國元年卒，不知其年。

費鵑士，名以群，秀水人，曉樓子。工仕女，肖其父，人稱「費派」。民十間歿。

經子淵，名亨頤，上虞人。擅蘭竹，豪於飲，與何香凝、陳樹人相莫逆，隱居蕭山白馬湖，結寒之友社，一時名士都來唱和。民二十前卒於家。

潘小雅，嘉興人，潘雅聲子。工費派仕女，得其父傳，而不能化。寓豫園，宛米山房，亦上海畫家之另一天地。

錢病鶴，嘉興人。善畫人物，當年坊間小說，《聊齋》、《水滸》插圖多出錢病鶴、沈心海手筆。又繼吳友如繪《飛影閣書報》，描寫市井，栩栩如生。然亦以作石印畫，畫名反不為人重。民十前逝世。

（二）抗日至勝利時期

王遜之，名同愈，太倉人。為民初吳派領袖，皆稱老伯而不名。山水學煙客，一筆不苟。八十以後目力漸差，而求者踵接，輒命張穀年代筆。歿年九十餘。

江小鶼，名新，元和江建霞子，美丰姿，有父風。畫兼中西，好聲樂，擅雕塑，西湖陳

英士、雲南龍雲像皆出其手。抗戰時期染疾，歿於昆明，年四十一。遺妻子於滇，旅櫬不歸（按江建霞為譚延闓座師，小鶼愛揮霍，畏公時時賙助之，事師母甚敬，可紀也）。

丁輔之，號鶴廬，錢塘人。家世藏書甚富，洪楊時文瀾閣《四庫全書》遭劫殘毀，其祖丁丙丁申，合力抄補，復歸完繕，載府志。輔之性沖和，口不言人過失。畫梅與阮性山齊名，丁密而阮疏，各擅其勝。卒年九十餘。

張善孖，名澤，蜀之內江人。大千兄弟八士皆髯，而善孖、大千獨以善畫名。大千一生敬畏二哥，啟蒙畫亦善孖所教也。善孖山水、人物皆工，獨以畫虎馳譽，作十二金釵冊，極魏徵嫵媚之致。篤信天主。抗戰時嘗以畫虎募捐遍涉歐美，得款悉以助軍資。積勞病歿重慶，葬虎首岩。卒年五十九。

王一亭，名震，吳興人，自號白龍山人。師事吳缶翁，侍立甚謹，出入必扶掖，師道之尊令人見而生敬。花卉全法昌碩，人物師黃癭瓢、閔孝子，大幅愈有神。抗戰時日人見而敬之，臥病不起，人益敬之。歿年七十三。

俞滌煩，名明，一字「滌凡」，海寧人。人物、仕女，師仇十州，而自出新意，白描、設色，往往出人意表。惜不永年，歿未四十（按仇生短命，載於《式古堂紀錄》，世為口實。抗戰時期劉海粟得仇十州《滾塵圖》，項東井原跋赫然在焉，則仇

（生因知命非短命，著錄皆抄寫而誤刻）。

俞語霜，名原，上海人。山水仿戴本孝、程穆倩，渴筆枯墨以拙見長，黃山派之別裁，蕭屋泉之同調。抗戰時歿於滬，年五十一。

祁井西，滿洲人。畫宗北派，兼參六如目存，局格不大常入宮教遜後畫，唐石霞亦其弟子。抗戰前卒，年未五十。

汪采白，名垛，安徽人，喜遊黃山。畫黃山，先於張大千、錢瘦鐵，而後於黃賓虹，為黃山派之先進。

汪仲山，名琨，新安人。山水師二王（煙客、石谷），嘗為杏芬老人代筆，人不能辨。抗戰間歿於滬，年六十二。

陳仁先，名曾壽，號蒼虯。善畫松，以詩鳴，在海藏、三立之間。節操自高，隱於西湖。歿年七十。

陳贅身，紹興人，自稱江南老畫師。畫學石田，好渲染，初稿頗具靈氣；而渲染不已，必至通幅皆墨乃已，則靈氣盡矣。抗戰時歿於杭。

唐吉生，名熊，杏芬老人子。花卉學吳缶老，山水學汪仲山。喜收藏，與觀津老人哈少甫齊名，日本人頗信任之。嘗遊日本，以廉價購買宋元名畫多幅而歸，乃日本人複製者，譽以銳減。

程瑤笙，名璋，徽州人。善寫生，草蟲、花卉，栩栩欲活，於二熊（張子祥、朱夢廬）、三任（渭長、伯年、立凡）之外別樹一幟。平日手一水煙袋不去手，每作畫，必生取蜂蝶，察其動作而後著筆。抗戰時歿於滬，年僅五十。

湯定之，名滌，武進人，湯貽汾孫。畫松竹、梅花，筆如屈鐵。晚年大病後，自言目能見鬼，畫《鬼趣圖》，亦奇宕。抗戰勝利時歿於滬，年七十二。

張聿光，上海人。喜畫鶴，人亦似鶴。通西法，與熊松泉皆以畫大舞臺布景出名，畫名轉為所掩。抗戰時居寓昆明。

許徵白，名昭，別署不煩子，江都人。山水、仕女、花卉皆學唐六如而不能得其神，僅形似耳。家於杭，抗戰後逝世，年四十九。

符鐵年，名鑄。工書，得蘇、米之神。擅花卉，明清書畫賞鑑極精，徐肖圃收藏，多出審定。勝利後歿於滬，年六十。

夏映庵，名敬觀，江西人。以詩與陳蒼虬齊名。畫學文徵仲而近於沈石田，以拙勝。抗戰時歿於滬。

姚茫父，名華，貴州人。善刻印，與陳半丁齊名於北平，尤善製墨盒，有金石氣。

（三）大陸淪陷時期

陸抑非，常州人。與朱梅邨同為吳湖帆入室弟子，工花鳥，有出藍之譽。上海淪陷，抑非竟清算其師，湖帆憤得癱疾。抑非短命死，藝林恥之。

陶冷月，無錫人。以鋼筆墨水作中國山水，尤善月色，而有投射透視，光線明暗感覺，別創一格。淪陷後歿於滬。

馮超然，名駉，自號白雲溪上懶漁，毗陵人。山水宗石谷，花鳥精淳，與金拱北齊名，時稱「南馮北金」。張穀年為其外甥，故穀年畫得於舅傳。所居嵩山草堂，與吳湖帆望衡對宇，深於煙霞，作畫皆在夜間。淪陷後歿於滬，年七十三餘。

賀天健，無錫人。山水畫喜山樵，縱筆長皴，極有奇氣，而薄石濤。與鄭午昌齊名，而薄午昌，亦不理湖帆。性極愛國，與錢瘦鐵偕，往往對座大哭。淪陷後，其子竟為共產黨徒，天健大哭而卒，年未六十。

陸小曼，名眉，武進人，徐志摩妻。畫山水，師汪星伯，極有秀致，如其人。淪陷後歿。

梅蘭芳，名瀾，原籍泰州，祖居北平，伶官世家，故擅書畫。初事湯定之，畫松、菊皆

妙，然亦間有湯氏代筆。五十以後好畫佛，戛戛獨造，士林頗珍之。晚年居上海，為家累不能渡臺，淪陷後常自以為恨，歿年六十三。

胡也佛，揚州人，兄思儼。善裝池，與劉定之齊名，渲補古色，接絹染紙，則非也佛不能。摹十州，幾能亂真，創新尤有奇思。惜不壽，三十而歿。

黃賓虹，名質，安徽人。山水初學四王，後宗二石，為早期之黃山派中堅。晚年畫筆頹唐，一片模糊。淪陷後歿於北平，年九十六。身後畫名忽然大噪，與徐悲鴻不相上下。

趙叔孺，名時棡，鄞縣人，自號二弩老人。刻石得二趙之神（撝叔、次閒），陳巨來、陶壽伯皆師事之。兼擅山水、花卉，亦善書馬，為時所重。淪陷後歿於滬。

余紹宋，字樾園，龍游人。書法、竹法並法宋仲溫，筆力奇挺，民初畫竹專家當推第一。以山水自負，不能稱是。性介耿，好使酒罵座。與馬一浮同修《浙江通志》。杭州淪陷，樾園不辱而死，年七十五。

劉海粟，名海翁，武進人。以畫裸女得名，士論大譁，遂自號藝術叛徒，力排中國傳統。但其晚年亦復轉向學王石谷、沈石田，皆有合作。淪陷後數遭迫害，不辱而死，有足多者（一說海粟至今尚存，待考）。

王季眉，名傳薰，一亭子，畫有父風。淪陷時歿於滬。

陳定山談藝錄

206

王瑤青，清代伶官，多能書畫，但不精，唯瑤青、蘭芳各擅勝場。瑤青善畫梅，尤善畫龜，自號古瑂軒主。淪陷時歿於北平。

申石伽，杭州人。善畫竹，多作萬竿煙雨，似文伯仁，而勁拔不逮。淪陷時歿於西湖。

吳似蘭，蘇州人，子深弟。擅花卉，所居娑邏花館，雅富文玩，與吳中畫友，結社吳苑，有聲於時。抗戰時常以罵日本人被辱。勝利後，大陸淪陷，遭清算，遽歿。

汪星伯，蘇州人，汪袞甫之姪。山水深入石谷之室，不喜自炫。客定山堂，陸小曼師事之。

吳湖帆，名邁，吳縣人，恪齋嗣孫，父訥士。山水宗董香光，後入董、巨，而意境清雅，似唐六如。蘇州圖書館藏有李日華亦如像，極肖，湖帆輒自喜。娶於潘，文恭公祖蔭女孫，字靜淑，擅花卉，有趙文俶風。王季遷、鄭元素夫婦並為梅影書屋得意弟子。靜淑歿，湖帆傷悼不已，作合葬之墓，陳定山誌，沈尹默書，遍贈親友，有千秋想，而大陸淪陷，湖帆錮於煙霞，不得出，竟鬱鬱而歿。

李秋君，浙江鎮海人，李祖韓妹。山水、仕女、花鳥無不擅長，與陳小翠、馮文鳳、顧飛、謝月眉、顧青瑤並創女子中國畫會於上海，尤為張大千所傾倒。淪陷後，歿於滬。

李祖韓，鎮海人。畫學顧麟士，妹秋君，兄妹好客，並為畫壇主盟。與陳定山創中國畫苑，凡畫人售得畫資，每先墊付。張大千電祖韓於北平，需黃金五百兩，祖韓立與之，不問所需；大千歸，乃購得顧閎中《夜宴》也。其默契如此。淪陷時歿於滬。

何香凝，廖仲愷室。畫為嶺南派，善走獸、松木。常居蕭山白馬湖，與經子淵為莫逆。淪陷後居北平，民五十間歿。

林風眠，潮州人。西畫極有根底，西湖國立藝術學校成立，風眠任校長，始涉獵國畫，以油畫之黯淡色彩，組織國畫線條，頗得別趣，與傅抱石齊名。時方提倡折衷派，徐悲鴻任北平美專校長，劉海粟任上海美專校長，顏文樑任蘇州美術校長，皆互相標榜，而忠於國藝，保守中學之老成畫宗，則莫不認為四大寇。淪陷後，林風眠、傅抱石、徐悲鴻忽為共產黨賞拔，與齊白石號為四大中國畫家。一畫之值，動輒美金，亦風眠身後所不及料。或謂共產當局，所以捧此四人，以其生前流在人間的作品最多，可以掉外匯也。

俞劍華，名崑，歷城人。大筆山水似龔半千，而不能茂密。與汪亞塵創新華美術學校，論畫專著有《中國繪畫史》，與鄭午昌《畫學全史》並行於世。

姚虞琴，名景瀛，杭縣人，善蘭竹。抗戰時間，年已七十。國都遷臺，年逾八秩，不能

行。歿於上海，迨九十外矣。

徐俊卿，吳子深之師，而世人不知。龐虛齋富收藏，而俊卿時作贋品售之，虛齋不知。尤善摹四王，皆可亂真。俊卿以作贋多，不欲人知其名，故人亦不知。淪陷後歿於滬。

徐燕孫，名操，深縣人，仕女與陳筱梅齊名。淪陷後歿於北平。

徐悲鴻，常州人，少孤露。讀書哈同花園倉聖明智大學，與徐詠青並稱「二徐」。廉南湖特識拔之，資助留法，學成歸國，以油畫人像，與方君璧齊名。寄寓吳仲熊家，仲熊家多任立凡畫，悲鴻遍臨之，遂兼國畫，特以畫馬著名，其他作，不能盡合法度。任北平美專校長，淪陷後歿於北平，卒年五十九。歿後名忽大著，與齊白石、黃賓虹、傅抱石並為現代國畫之四大家，歐美人士皆輦金搜求四人遺作。

孫雪泥，名鴻，松江人。善畫蔬果，於孫漢陽之外，別出一格。性好美術，創生生美術公司，時書畫同人印刷品，多由雪泥專辦。又與鄭午昌、陳定山創辦漢文正楷印書局，為現代楷字印書之嚆矢。淪陷後歿於滬。

馬公愚，永嘉人。以書名，亦善蘭菊。淪陷後歿於滬。

馬晉，北平人，善畫馬。

馬企周，名駰，西昌人。山水、人物、花鳥、走獸無不擅，均有畫集行世。歿於滬。

陳小翠，名璂，杭縣人。父栩園公，擅畫蝶。兄小蝶，擅山水。小翠獨以仕女、魚、鳥自鳴；工詩詞，人比之李清照，不屑也。嫁湯氏，蕭山世族，淪陷後不得出。

陳迦盦，名摩，蘇州人。民六十前歿。

陳樹人，番禺人。花鳥，嶺南派。歿於香港，年六十六。

陳半丁，名年，紹興人，居北平。詩書畫皆有造詣，與陳師曾並為吳缶翁二大弟子，時號「二陳」。淪陷後歿於北平，年七十矣。

陳筱梅，北平人。工仕女，有馮棲霞、蕭靈曦之風，唐石霞師事之。淪陷後歿於北平。

商笙伯，名言志，嵊縣人，前清時一任縣令。花卉獨擅，與一亭齊名。抗戰時期，年已逾七十。好與少年遊，悠然忘老，同道皆以「商老伯」稱之。或云至今尚在，當愈百二矣。

豐子愷，崇德人。人物、漫畫，寥寥數筆寓意深刻，亦善山水。歿於滬。

煙臺齊白石，名璜，晚號白石老人，一號寄萍，簡稱老萍。六十後始學畫，崇拜吳昌碩，晚年突過缶翁。淪陷後執固不辱，歿於北平，絕筆作雞冠花獨立風雨中，自署九十七，考其年實九十四。

楊清磬，湖州人。父早薙為僧，清磬事母甚孝。絕頂聰明，與小鶼並有美人之目。吹彈絲竹，無不精，高華早年學程派，必清磬為伴奏。畫亦清秀如其人。淪陷時歿於滬。

葉譽虎，名恭綽，番禺人。北洋時代，曾任交通總長。性執拗，畫竹有怒氣，書法勁拔如其人。淪陷後歿於北平。

張石園，吳門人。宗石谷，面多麻，而山水特秀。亦好作贗，名出徐俊卿之上。淪陷時歿於滬。

凌直支，名文淵，泰州人，畫梅清俊。歿於北平。

鄭午昌，名昶，嵊縣人。與賀天健齊名，不相得，見即使氣，以至耳赤。面麻而山水秀麗，人稱「鄭楊柳」。好學，《漢書》精熟。淪陷後歿於滬。著有《中國畫學全史》。

蕭謙中，名愻，懷寧人。山水宗山樵，有聲北方。淪陷後歿於北平。

蕭屋泉，名俊賢，湖南人，久居北平，與蕭謙中齊名。畫用渴筆乾皴，得龔半千、戴醇士二家之長。淪陷後歿，年逾八十。

橋本關雪，日本人。南畫與小室翠雲齊名。極愛中國，漫遊大江南北，與錢瘦鐵、陳定山相友善。張大千畫猿，恨不黑，關雪教以用黑矸敷粉底，蓋西域人畫犬馬法

也。日本人侵華，關雪方遊西湖，舉酒大哭，歸遂鬱鬱，未幾卒。

錢瘦鐵，名厓，無錫人。善刻印，吳缶翁常稱：「海上鐵筆三支，老鐵、冰鐵、瘦鐵。」時瘦鐵年未三十。有名於東瀛，與橋本關雪相友善。好遊黃山，畫亦黃山。淪陷後不知所終。

龐虛齋，名元濟，字萊臣，南潯人。家富收藏，懸王石谷畫可月易一幅，數年不絕；元明清書畫，盈室充棟，多屬精品。時人為之語曰：「觀唐宋，到故宮；觀明清，訪萊臣。」當時之人精品，尚為易得，而故宮所收清代畫，及四王、吳、惲而止，其他民間畫人，蒐羅極少，即石濤、八大，故宮亦尟尟收藏，而《虛齋書畫錄》所載極備，至於唐宋劇蹟，則為歷代帝皇所包羅，流落民間極尟，若《虛齋書畫錄》所載「鄭虔」、「李思訓」、「王維」皆不真，李唐畫乃為《松林遇劫圖》，他可知矣。總之，虛齋收藏足與項子京相並駕。淪陷後歿於滬，年八十矣。

樓辛壺，名邨，縉雲人。山水出入四王，善用水法，故雲木瀟翳極具靈氣，且層次分明。晚年好扶乩，忽入魔道。淪陷時卒於杭州。

（四）政府遷臺時期

王濟遠，常州人，與劉海粟同創上海美專。大陸淪陷前，避地美國以教畫自給。民國六十四年卒於美，年八十一。

朱龍庵，名雲，紹興人。山水宗石田，畫學二爨。性情篤實，尤審音，善鼓琴。甘隱上僚二十年不問升沉，忽攖癌疾，卒年六十九。

吳詠香，福州人，陳雋甫妻。夫婦皆為北平美專高材生，雋甫善畫虎，詠香則工北派山水、人物、花鳥無不精。師事溥心畬，而畫非心畬，可與唐石霞齊名，而又過之，實為近世女畫家之不易材。惜困於夙疾，歿年五十九。

李漁叔，名明志，湘潭人。工詩善畫梅，卒年六十八。

呂著菁，名咸，河北人。善畫梅，卒年七十三。

呂鳳子，原名濬，自號鳳先生，丹陽人。善畫人物，筆力簡古，為國立藝專校長。

吳子深，名華源，吳縣人。所居為唐伯虎桃花庵故居，自名桃塢居士。山水師廉州，畫竹師夏太常，陳定山謂：「明清五百年無此華墨，洵非虛語。」與顏文樑創辦蘇州美術專科學校於蘇州滄浪亭，中西並重，與上海、北平、杭州並稱全國四

大美專。年七十九歿於臺北。

洪庶安，新安人。花卉精湛，與酈薌谷齊名。為畫家渡臺之第一人，年已八十，歿於臺，竟無知者。

馬紹文，字瀞盧，宜昌人。書法大蘇，善畫松。歿於臺，年七十四。

高一峰，山西人。由水彩素描入手，寫生國畫沙漠風景，甚得奇趣。民六十年歿於臺灣。

張道藩，貴州人。以從政之暇，倡導美術。齊白石初無藉藉名，道藩師事之，名以大噪。徐悲鴻，初至北平，名亦甚卑，道藩力為揄揚，名亦大噪。然道藩僅能作中西折衷派之水彩畫，不能闡揚六法之奧，但在高位提倡，其功不可沒。

張書旂，浦江人。以水彩漬粉，專國畫花鳥，號為美專派，遍遊歐美，莫不戴譽而歸。勝利後，赴美講學，卒於彼邦。

陳芷町，名方，江西人。以詩名，書學東坡。初向鄭曼青學畫竹，出筆即有出藍之譽，與桃塢、吳子深齊名。國都東遷，歿於臺灣，年六十六。

溥心畬，清恭親王孫，鼎革後，始以溥為姓。喜隱居，自號西山逸士。故宮書畫，無不博覽。小幅人物尤精，隨意揮毫，天生雅骨，初與湖帆齊名，號「南吳北溥」。民五十二年歿於臺，年六十八。留臺以後，與大千齊名，號「南張北溥」。

陳含光，名韡，江都人。以詩鳴，山水宗二王。歿於臺灣，卒年八十一。

補遺

祝萉南，名紹周，杭州人，抗戰時任西安行營主任。善畫梅，師高野侯。卒於臺灣，年八十三。

鄭曼青，名岳，永嘉人。書畫無不高致，嘗自名七絕：詩、書、畫、醫、酒、棋、拳。自編太極拳簡法，風行歐美。返居永和，一夕，無疾而逝，年七十五。

王展如，名紹綸，另號閒廬居士，浙江杭縣人，曾從樊熙臣遊。山水宋元，於大癡之作，尤有心得，渡臺後所作精進。六十六年病逝，享年八十三歲。

馬壽華，安徽渦陽人。山水上窺董源、巨然。蘭竹得趙孟堅、王孟端法，尤精指畫。書法二王，功力至深。六十七年三月逝世，享年八十五歲。

楊襄雲，字了翁，別署天影樓主，湖南長沙人。為三湘世家，書畫篆刻，久馳譽藝壇。其寫意蘆雁，飛鳴食宿，栩栩如生。楊氏曾應邀南洋各國舉行展覽，發揚我國文化，曾轟動一時。不幸於六十七年七月病逝鳳山，享年七十八歲。

＊
原編者按：定公大作自本期止，已全部刊完。王展如、馬壽華、楊襄雲三則由編者補撰。

藝苑散論
215

讀松泉老人《墨緣彙觀》贅錄

《墨緣彙觀》四卷，近由商務書館收入國學基本叢書（王雲五編，民國四十五年四月臺初版），是書不著撰述人姓名，但有光緒乙亥伍紹棠初刊原跋，云：

右《墨緣彙觀》四卷，不著撰人名氏，首稱松泉居士：按汪文端公由敦，字師敏，號謹堂，休寧人……事蹟具《國朝先正事略》，著有《松泉文集》。然考錢竹汀《疑年錄》，文端生於康熙三十一年壬申，卒於乾隆二十三年戊寅年六十有七。近時吳荷屋中丞《歷代名人年譜》亦同。以歲月推之，乾隆壬戌文端僅五十歲，今自序作於乾隆壬戌，云：「忽忽年及六十。」其非文端可知。……又考王蘭泉侍郎《湖海詩傳》，江昱字賽谷，江都人，著有《松泉集》，亦乾隆人，然則署松泉，究不知其為誰氏也。

按《墨緣彙觀》作者實名安岐，字儀周，朝鮮人，入旗籍，為雍乾間鹽商，尤精鑑賞。收藏之富，與明項元汴、清梁清標前後齊名。然項、梁收藏，不列著錄；故安氏所著《墨緣彙觀》獨為藏家著錄之冠，其自序云：「乾隆壬戌忽忽六十。」則其人當生於康熙二十二年。伍氏不知安出處，猶可原諒。而安氏生平，略具《中國人名大字典》，王氏不為修正，實一失也。

安氏後遭籍沒，其收藏書畫，盡為乾隆老人囊括而去。今在故宮博物院者一一可見，然亦有流在人間，幸免鯨面之辱者。僕性好書畫，四十年來煙雲過眼，頗有所遇。今重讀此錄，不禁感慨繫之，輒取摘錄，以還舊觀，並以平生目睹者為限，似較王行雲〈題跋〉、楊大瓢〈偶筆〉為較勝矣。

民國四十六年丁酉重九定山居士記於臺中之蕭齋

書之部

魏

鍾繇薦季直表

余幼時見之於無錫裴百謙家，白紙本，高三寸九分，長一尺一寸八分。紙古紋如琴斷，正書十九行。裴氏作古，卷為斷養竊出，以馬口鐵筒埋於滴水簷下。全部燜壞，但存元人陸行直、鄭元祐、袁泰，明李東陽、文徵明、王紱及沈啟南、王弇州、俞允文、莫是龍、文嘉等題，皆完好。後為吳湖帆所得，歸梅景書屋，以華氏模刻補之。安氏自跋云：「乾隆甲子重陽前五日有客持此來售，……以重價得之，時錄已成，意謂此卷生平不能一睹，故以為西晉首。」是年為安氏六十一歲而余今年亦六十一，著此錄，又在重陽，可謂巧合矣。

晉

陸機平復帖

民國三十四年有持王珣《伯遠帖》、展子虔《春遊圖》，攜至中國畫苑求售者，因得縱

觀。帖草書凡九行，字大五分許，運筆如篆，宣和標籤，董文敏小楷跋。藍地宋刻絲包首，依然如故。以價昂，不能致，後為張伯駒所得。近讀吳瀛父所記：云《平復》、《春遊》皆已出國，可為浩歎也。按乾隆刻三希堂清帖即以王羲之《快雪》、陸機《平復》、王珣《伯遠》三帖為冠。今在故宮中惟《快雪時晴》，獨無恙耳。

（編者案：《平復》、《春遊》皆已出國，不確：兩者一直為張伯駒所深藏，於一九五六年捐給國家，現藏北京故宮博物院。《快雪時晴》，現藏於臺北國立故宮博物院。）

王羲之行穰帖

清末，內府出以賜李文忠，草書兩行十五字，乃唐模至精者。民國三十七年，與李定侯遇於臺北，尚在行篋中，董文敏題云：「東坡所謂君家兩行十三字，氣壓鄴架三萬籤」者，此帖是耶。末有「用卿吳廷」二印。按黃子久《富春山居卷》亦吳用卿藏物，後經火燒存半印，鑑家多誤以為問卿，實用卿也。定侯後還香港，此物不知所終。

（編者案：曾為張大千收藏過，現藏於美國普林斯頓大學美術館。）

王珣伯遠帖

紙本，行草五行，字大寸許，董題云：「晉人真蹟惟二王尚存者，然米南宮時大令已

罕，謂一紙可當右年五紙，況王珣書視大令尤為難靚耶？」聞此書由張伯駒出面，實為宋氏

代購，不知確否？

（編者案：《中秋帖》和《伯遠帖》原為郭葆昌所收藏，其子輾轉抵押給香港匯豐銀行，

一九五一年周恩來有意願以五十萬港幣購回，經徐伯郊等人赴港談判，於同年底歸北京故宮博物院收

藏。）

趙模唐千字文卷

民國二十六年有湘估攜趙模《千字文》來求售，紙色澤如黃栗，畫鳥河界，行楷書大寸

許一百三行，其上已焚，自首至紙，橫存半面，紙接縫處，伯機印已不辨。李澄印仍完好。

此卷在安氏尚完好，世傳沙門懷仁集王字刻《聖教序》，多取趙模千文書，郭天錫跋謂聖教

結體全類此本。董文敏亦以懷仁書出趙模，觀覽此卷，二公所識可為定論矣。模仕太宗為太

子右監門府鎧曹參軍。蘭亭初入祕府，命歐、褚、虞、趙，各臨一本，刻石傳世，此書作於

咸亨三年，去貞觀末二十四年，親見蘭亭祖本，宜其精神完聚如此。民國二十六年日寇猝

起，湘估不別而去，余求其人不可得，神物往來於心，亙二十年，今年夏，余於丁氏念聖樓

遇之，大為驚異，詢所從來，則已收為「丁念先隨身長物」矣（王壯為刻），撫然久之。因

請借臨一卷，以為定山草堂長物。

虞世南臨王右軍蘭亭序卷

此卷墨彩黯淡，宋綾隔水，鈐「天曆之寶」，世稱「天曆蘭亭」。下角有「張金界奴上進」，實從隋開皇刻本臨出，蓋唐模之佳者。董文敏定為虞書，安氏以為未敢輕許，誠有見地。今日本三種蘭亭，印有此本，蓋已流落東瀛矣。

顏真卿潘氏竹山堂聯句冊

絹本原屬大輻改裝冊子，正書，字大二寸許。安氏謂其結守端嚴有天然沉著之氣。然余嫌其墨痕黯淡，結體不如《大麻姑壇》遠甚。後有王晉卿草書一跋，亦不知何時割去。徽宗瘦金書籤，亦不愜意。然紹興連珠小璽及賈似道封字半印，完好如故。此卷於民國二十四年間為張蔥玉所得。後歸譚區齋。譚流寓香港，以負債故，盡舉收藏書畫售之周某，復流入偽邦，此冊亦在劫中。

（編者案：譚區齋乃收藏家譚敬，周某即是香港收藏家周游。該冊現藏於北京故宮博物院。）

僧懷素自序帖

白麻紙舊缺六行，宋蘇舜欽補寫，紙色稍異。然神物也。宋描金隔水綾，上押「群玉中祕」大印，秋壑圖書。每接紙印李後主「建業文房之印」後有昇元四年二月　日文房副使

銀青光祿大夫兼御史丞臣邵周重裝題記一行，上蓋建業文房之印。題跋有宋：杜衍、蔣之奇、蘇轍，邵飀、蔣璨、曾紆、趙令畤、蘇遲、富直柔題。明人李西涯篆書「藏真自序」及後文壽承釋文，反有絕臍之嫌。古今人之不可及如此。此卷得見於北平故宮博物院，為之留連累日。

（編者案：現藏於臺北國立故宮博物院。）

宋

王安石書《楞嚴經》要旨

白紙本小行書七十四行，字體波磔，矯異之至。黃太史評為橫風疾雨之勢，良不虛也。曾經趙子昂、陳惟寅收藏，後有牟益、王紫、項元汴題跋。為周大文所藏，二十六年攜至上海，為葉譽虎所得。

（編者案：後為收藏家王南屏所藏。一九八五年捐贈上海博物館。）

蘇軾寒食詩卷

牙色紙本，行草書，淋漓酣暢，乃坡公得意書，後有黃山谷行書跋，大與坡書等，結體魯公，勒筆頓挫如拔山扛鼎，勝於坡公之流麗。自云：「東坡它日或見書，當笑我於無佛處

稱尊也。」可想見其臨書得意之處。此卷舊已流落東瀛。余於中村不折處見之。累訪不厭。

勝利年，叔匡自東京來書云：「中村以戰後困貧，欲售此卷。」予大喜過望，亟覆電，籌

款，而叔匡書來謂已為捷足者攫去，然楚弓楚得，他日或見之於中原也。及來臺灣始為王雪

艇先生所得，請見得一面，先生祕之，迄今縈為夢想耳。

（編者案：一九八七年二月臺北故宮院長秦孝儀以專案專款從王世杰處購回，現藏於臺北國立故

宮博物院。）

黃庭堅松風閣詩卷

粉花白紙本正書二十九行，字如小拳大，後不署款。結體精奧，紙墨俱佳，卷前押「皇

妹圖書」大印。後有賈氏封字大印，悅生葫蘆印，似道、秋壑二印，後有元人題跋，十四家

皆奉大長公主題跋者，此卷刻入三希堂帖者，殊覺失真。原蹟今藏臺中，故宮博物院。

（編者案：現藏於臺北國立故宮博物院。）

黃庭堅廉頗藺相如傳行書卷

白紙本，有紹興連珠大璽，「內省齋」白文印，紙長三十接，接縫皆用內府圖書，卷經

項氏所藏。後不書款。山谷書皆用極腕力，此獨流麗，為譚區齋所藏，區齋謂其書似我。其

實，余書初學趙模千文，後好此書，不覺似之耳。

（編者案：現藏於美國紐約大都會博物館。）

花氣帖

白紙本山谷書，七言絕句一首，草書五行，夭矯變化，安氏云：「每見涪翁六草書，其間雖甚折釵股，屋漏痕，故多率意之筆，此書無一怠意。」余亦云然。今藏臺中故宮博物院，余寫扇頭每喜效之。其詩云：「花氣薰人欲破禪。心情其實過中年。近來詩思何所似？八節灘頭上水船。」讀之可通黃氏詩法。

（編者案：現藏於臺北國立故宮博物院。）

天民知命帖

涪翁家書一紙，白紙本，十六行，字字藏鋒，筆劃純正。前書「天民知命大主簿」，後書二行：「諸姪子以下，各小心照管孩兒們，莫作炒，切切。」後押角有紹興朱文葫蘆印，及項子京諸印，此本當為涪翁小行書中最精上，尤在王居士墓志之上。

題葛稚川移居詩卷

白紙本，六行書十一行，詩云：「莫言家具少於車，藥裹衣囊自有餘。老婦親攜三稚子，傴翁獨玩一編書。羊牛相與趨新築，雞犬應難戀舊廬。是處山頭有丹桂，不知如此幾遷居。」款題山谷道人。此詩山谷內外集不載。

米芾多景樓詩冊

此冊余嘗見兩本，紙色、行款、藏章、題跋悉同。一藏吳湖帆梅景閣，一為葉譽虎所得，竟不能辨。所奇者，此冊本為橫卷，在宋已改裝成冊。何執中一跋，題於崇寧元年，云於蔡元度座中見此卷。則改裝當年南宋初，冊中有秦檜、秦熹父子，雙印，而兩冊均同。譽虎冊多松雨老人一跋云：「冊為檜熹父子所藏，陸沉悠久，得歸素軒。沐公忠孝世家，視昔之隕獲於誤國姦臣之辱，萬萬霄壤矣。」蓋沐天波府舊藏。譽虎據此以為獨得真蹟。故國陸沉，文物零落，不知葉氏尚能保守否？

（編者案：吳湖帆舊藏本，今藏上海博物館；葉恭綽舊藏本，後贈於其姪葉公超，今藏美國三藩市亞洲藝術博物館，今已被學界認為是偽本。）

府公帖

紙瑩潔如玉，墨如染漆。高一尺一寸，長九尺餘，擘窠大書十六行，每行兩三字，欽奇磊落，神行變化。松泉老人謂：「所見海嶽大書，以此為第一，如《大字天馬賦秋夜詩》，皆上品，今睹此卷，二卷當作第二觀矣。」余近於故宮博物院見海嶽行書《離騷》經，凡二千四百餘字，首尾完善，墨色如新，斯真天下第一米書，又在府公之上矣。

紫金研帖

行書七行，字大寸半，書：「蘇子瞻攜吾紫金硯去，囑其子入棺，吾今得之。不以斂。」米老真乃妙人也。

傳世之物，豈可以清淨圓明本來妙覺真常之性同去住哉。

張即之金剛經冊

白紙本摺裱六十八頁，為橋寮七十八歲所書，行書字字大五分許，顏筋柳骨，一筆不苟。近於霧峰展出，重睹此本，恍如故人覿面。蓋此本原蹟，舊有刻石三十四方，在姑蘇一士人家，嘗為余所得，二十六年西行時失去。神物不損，他日當歸之故宮，是延津劍合時也。

右記皆晉唐宋人蹟跡鉅觀。啟札手冊，有：宋徽宗《欲借風霜二詩帖》，林逋《秋

深》、《三君》二帖，葉清臣《大旆帖》，范仲淹《與師魯帖》，范純仁《軒馭帖》，歐陽修《上恩》、《灼艾》二帖，蔡襄《謝御賜書帖》、《離都》、《山居》帖，富弼《溫柑帖》，文彥博《內翰帖》，王安石《過從帖》，韓絳《寄沖長老帖》，呂大防《臺慈帖》，蒲宗孟《夏中帖》，章惇《會稽帖》，蘇軾《覆盆子帖》、《子由夢中詩帖》、《戲耳聾詩帖》，蘇轍《車馬帖》，蘇邁《辱書帖》，黃庭堅《苦筍帖》、《進職帖》、《南康帖》，米芾《晦叔帖》、《提刑帖》、《彥和國士帖》，呂嘉問《動靜帖》，趙令時《賜茶帖》，張商英《女夫帖》，李之儀《別紙帖》，曾鞏《事多暇帖》，曾布《還朝帖》，薛紹彭《三時帖》、《得告帖》，王巖叟《清範帖》，蔡京《節夫帖》，蔡卞《四兄帖》，蔡儵《子通帖》，高宗《地黃帖》，李綱《被詔帖》，趙鼎《郡寄帖》，韓世忠《總領帖》，韓彥質《良荷帖》，吳說《二事帖》，陳與義《水仙花詩帖》，張浚《違辱帖》，張孝祥《關徹帖》，朱敦儒《麈勞帖》，康與之《宮使帖》，范成大《垂誨帖》，朱熹《賜書帖》、《教授帖》，葉夢得《閣下帖》，楊萬里《清和帖》，洪咨夔《抱病帖》，陸秀夫《義山帖》，文天祥《上宏齋帖》，葉夢得《人至帖》，林攄《承誨帖》。或睹於故宮，或覯之藏家，無不精誠赫弈，千載如新。有宋兩代名臣真蹟，幾盡萃於此，雖有二三僉壬，亦如蓬生麻中，不扶自直矣。令人過目不忘，洵有以也。

定山記

從吳、張巨幅談畫風的趨向

最近畫壇有兩大巨幅，震動藝林：一、張大千的《太魯閣》，二、吳子深的《富春雪圖》。這兩大鉅構，俱是六幅通景聯屏，偉大無比，而各運巧思，製作精嚴，各自有其獨到，而不相襲。因此亦有很多人議論紛紛，評判甲乙。亦有各好其所好而揚此抑彼者。我為此傑作而曾專程去臺北，因將我的個人平議和感想寫在後面。

第一，我的感想，畫有「小中見大」、「尺幅千里」者，亦有長卷巨帙，僅寫一樹一石者，所以畫的好不好，正如文章的妙不妙，並不以文之「長短」、畫之「大小」來分別的。楚騷、漢賦、唐詩、宋詞，各有千秋，而短長亦不一例，故持篇幅之大而定甲乙者，皆為作者所矇者耳。

不過，以個人的功力來論，則六幅通景，謀篇命筆確實不易。非畫師者手，三折其脈肱，則落筆之際，心、手、目俱茫然，且不能完篇了。

自從張大千以六幅《巨荷》創開大幅畫的風氣，中國畫壇競起效尤，每一展會，其幅
惟恐其不大，有頂天立地者，有橫撐一屋者，平心論之，其氣魄皆不及大千。蓋大千之勝人
處，正是他的「渾身是膽」。大千自他姪子「彼得」海外作古，慟哭幾於喪明，近年目耗，
所以精細的畫他已不能作了。但他的工力，心手是純熟而相應的。他又是一位絕頂聰明的
人。他創作一種巨幅，用他的心，用他的手，和他的筆和他的墨來交融揮發，六幅墨荷，是
他此一時代的最新創作。而天下靡然從之，以為這才是真大千，以前的大千不足觀矣。其實
大千以前儘有他的好畫，是無可磨滅的。我最欣賞的是張目寒兄六十生日，大千為他畫的一
幅（設色山樵而用石谿筆法），這時大千目力已耗，但比現在要好得多，所以此畫得心應手，
火候極於純青，凡見過此幅六尺巨幛的絕不河漢余言。其所畫墨荷，亦
尚使余評論，余笑對云：「天下英雄，知此畫者其操與使君乎。」大千亦撫掌大笑，以余為
知言。

但是最近見到這六幅《太魯閣》，使我亦不禁愕然、快然，終至大叫，為之折服。目
寒知我來，特從永和鄉將此畫攜至他的董事室，由服務小姐，一幅幅懸掛高齋粉壁。初展二
幅，一片模糊，至第三幅突然一點綵翠，耀入眼簾，如烏雲中，忽然展出一塊蔚藍，令人心
目豁然開朗。到第四幅才開出雲氣，一片天光，層巒疊樹，隱約滃翳，遠見千里，但又不
盡。而丹青錯彩，令人目眩心搖。接著第五、六幅，又是一片混茫，恰於混茫之中，露出條

條的山路，平直山路，尾幅仍用一片雲氣滃住。觀覽全幅，俱用刷墨，或黝如漆，或淡如煙。渲染之工，變化莫窮，使大千目力而能明察秋毫如其少年時，此畫必無如此「成功」。古人晚年雖能脫胎換骨以底其成功者，亦不能數工觀。大千則成功矣。

余謂子深：「大千畫之時聖也。」他的智慧，最能把握潮流。當民二十間，海上畫壇方掀起一種「反四王」的高潮，他即迎頭趕上，而提倡石濤、八大，而中國畫的傾向為之轉移。抗戰以後，大家提倡線條，甚至說馬蒂斯、畢卡索也是採用中國線條了。他又迎頭趕上，把敦煌的壁畫介紹到時代藝壇裡來，而他又成為時代的大師。這以後的幾年，他要更超人的地位，而提倡董、巨，這是他一生畫史裡比較落後的一著「棋子」，而他的珠聲玉價也稍稍掩沒了一些時期。近來中日畫壇，合口交呼，提倡「墨象」要與西方的時代合流，呼聲高得非常，但沒有一個領袖，大千又迎頭趕上，而開創了從巨幅墨荷而到巨幅的太魯閣山水聯屏。他又要領導一派的時代最前線了。

不過我還得說一句，大千這次的變，是變得非常成功的，刷墨是他這一次獨得的心祕，不過，沒有高麗「白麻牋」，於日本的「干濤」是無法達到這一種「黑」色的。大千此畫一出，競起效法者又收磅礡於天下，故敢以我所知貢諸藝林。

於是，我得依次而論到吳子深的《富春雪圖》。扼要一點：「大千竭力創新」，子深則「竭力復古」，他一生得力於二王（煙客、圓照）而上至元人。所以他的用筆，多於用墨，

而渲染之法亦不失於古人矩法。在他這六幅雪圖裡，我們看得出他的主峰，完全取法黃子久的《富春》，而坡陀雄渾、樹石精能，又在在看出他是仲圭、山樵兩家的交互變化。若言「大氣磅礡」似不及大千，但言法度謹嚴，法古而不師心自用，則大千亦殊不及。當今畫壇，並列二宗，捨大千與子深，當無能與之鼎足者。於是我有一個感想，從前王漁洋嘗說：「石谿名滿大江南北，石濤名不出里閈。」當其時石濤為什麼不為人所歡迎而石谿卻名重如此呢？原來在明末清初，時代是守舊的，不歡迎創新。當時創新的黃山派，尚為守舊的吳門派所籠罩。石濤經已有創新的傾向，但他仍屬守著古人的規矩，對於黃子久、王蒙的畫法，都跳不出去。不像石濤那樣大膽，自創面目，所以在當時的士大夫眼光來看，石谿還是一個能守古法的。但他在當時最有力量的兩大畫派，華亭（董思翁領袖）婁東（王煙客領袖）的門戶中，卻把石谿評定為有「和尚氣」。

平心論之，這口「和尚氣」確是沾不得的。不但石谿有和尚氣，石濤、漸江，都有和尚氣，今之所稱為四僧者，只八大沒有和尚氣（其實八大並不是和尚，而且他有辮子、穿清初的衣服，有他的圖像為證）。

華亭一派，董思翁的畫亦是「創」的，但是復古的，他要蛻去元四家，和董（源）、巨（然）而且接受北宋的李成，從用墨而進至惜墨。可惜他的天分太高，他的《畫禪室隨筆》，為後人接度了無數法門金針，而他獨來獨往的氣魄「積健為雄」，卻無人繼其衣缽。

華亭一派轉而擁護趙左、張宏、沈子充那一些僅得吳門沈（周）、文（壁）皮毛的，而香光法乳，翻教婁東門下的太倉（王鑑）、虞山（石谷、墨井）、武進（南田）接受了去，而造成清初六大家（四王、吳、惲）。

這六大家除了婁東祖孫（煙客、麓臺）其他的四位，誰不喝足了香光的乳汁，而成立自己門戶（專指山水，惲派花卉不在論列）。

但是乾嘉以來，畫壇屈指的人物，卻有十分之七八出於婁東門下，而將煙客的風雅蘊藉、麓臺的奔宕不羈，而一變為乾筆渴皴，筆墨疲勞如張篔村、唐岱、黃學古、王蓬心，其積弊之深，有若江河日下而不可挽回。到了民初，轉向石谷討生活，如姜穎生、陸廉夫、顧答波、金城、馮超然諸家，傳擬、摹寫，綽為家風，稍有天資而思力創者，輒遭呵斥以為悖左。此時桐城之古文法義，同光詩人，言必江西，同一時會，同一風氣。當其時，不但石濤、八大不為人重，即言香光、麓臺亦所不許。

子深生當其時，獨能力排眾議，圭臬香光。同時把臂者則有湖帆。二吳皆吳門人，而不為吳門所宥，又不受婁東拘束，及其成功，則又分途而殊歸。蓋湖帆得力於元朱德潤、李子雲而上求郭熙，子深則直接得力於吳仲圭，其以董香光為磁基則趨一也。

今觀子深雪圖，吾能求一樹一石、一墅一宇出處，歷歷如數家珍，蓋其力與古人血戰積六十年，今之畫家孰能望之？

吾又論之：大千的畫，太白之詩也；子深的畫，杜甫之詩也。大千的布局，又如李廣行軍，不拘陣法，而自然剋敵，百戰百勝；子深的布局則刁斗嚴明，旌旗隊列，如程不識之軍。程、李為漢武並時名將，而今之知李廣者多，於程不識。故吾願列而論之。

樹石譜

引言

名家之畫，別於大家。大家通幛巨幅，無所不能。名家一邱一壑，必求其精。然能者往往流入龐雜。精者則全神貫注，但一二筆已入神品；其次者亦居逸品。以石田之藝，作大幅，猶俟四十以後。文、唐小品，鑑者以為居大幅之上。袁子才論詩，亦謂：「寧作名家，終身不入大家之國；勿作大家，轉為人擯出名家之外。」可謂知言！古今，論畫者多矣，非務為排比，即故示宏深。觀者如涉江湖，但見浪濤起伏而已。吾今洗盡浮華，專談樹名，兼引諸家緒論，及宋元明人作品，詮其出處是非，以資借鑑。其畫已亡，無可考證者，則不闌入。

尋源

山以石而靈，崖以樹而深。山靈出雲，崖深成雨。故畫有樹石，猶身之有四體筋絡也。

自去古日遠，譌弊日興，遂謂絕詣可以坐致，閉門可以造車，引筆成樹，積墨成邱，手劣心乖，妄生圭角。求其用意，登非謂宋元妥眇，乾嘉廉纖，創作可為，何須泥古？不知古今妙蹟，來往有神。收藏邅遞，若有統緒。古人每聞一畫，不惜千里舟車，以求一面。君自不往，畫能至乎？或謂神州陸沉，靈物海外，守關抱殘，得亦無幾。不知古人求帖，豈在大小多寡之間哉？平生聞見，雖則不多，然董思翁自云：「爇師董傳源《瀟湘點子》，樹師子昂、北范二家，石法大李將軍《秋江待渡》，及郭忠恕《雪景》，四五後，沈文不能獨步吾吳矣。」彼其所師，亦豈多哉？因就見聞，序次於左，其易見者，及其真偽難定者，皆不入。宋元以後，見者漸多，隨在可遇，無庸贅焉。

王維《雪溪圖》，板滯似木刻，米友仁已有譏彈。摩詰畫，已絕跡，張浦山《圖畫精意識》，記摩詰，亦僅《江干雪霽》一圖，蓋七百年中，已滅亡殆盡。

董北苑《溪堂深秀圖》，今藏延光社。雙樹勁直至頂，山用麻皮爇中鋒圓潤，不用礬

頭；點苔用焦墨，擢筆圓注，阪陀深厚直下，邃不見底；林後屋宇極工，人物亦然；樹木皆

用攢點，古雅渾樸，非後人所能。《郊民圖》巨幛，如皋朱仲熙藏，今在予家。昔稱北苑有

《龍宿郊民圖》，人物車舟，變化無盡；然不是此幅。此幅筆意，寓謹嚴於灑脫之中；人物

長三寸，衣褶用焦墨，極簡，冠履髮髻極工；屋宇用界畫，極簡；山用牛毛皴不點苔，無近

樹；郊原甚廣，阪陀隆厚，草勁如吳生蘭葉；沈歸愚家舊物。《萬木奇峰圖》，宋牧仲家故

物，今藏寶華庵李文石家；大點濃皴，有水口，布局如《溪堂圖》，而筆勢森奇差遜。

郭忠恕《仙山樓閣圖》，舊藏元和海山仙館。雕樑畫棟，備極精嚴。人謂郭忠恕畫樓

觀，以準折之，不差毫釐；觀此信然。山石玲瓏剔透，設重青綠，不如世傳隨雲舒卷者也。

天外數峰，懸虛縹緲，使人有凌雲之想。《臨輞川圖》一卷，藏康長素一天園，皴法用鬼面

亂雲，樹法似擁腫，人物亦不精；人謂《輞川圖》諸家所作，造意布置各不同，而郭恕先最

精，若此卷，似不騭人望也。康長素謂其人物屋宇皆宋法，郭在宋前，何得有此？

范華源《秋山蕭寺》，孫景樸藏，後有米友仁題。中立善作重山複嶺，古木探泉，皆若

真山，不以雕琢而成；然予見范寬數軸，皆不稱意，獨朱澤民《雪港賣魚》立軸，轉有范寬

遺意。大雪滿江，用彈粉，則又李成法也。藏平泉書屋。

夏禹玉《煙波漁唱》卷，宣和題，藏程德彝家。卷角起平巖，巖外煙波浩然，漁船出沒

潊浦，煙中雲斷，忽起樓觀，雙松秀出林表，人雁一行，向天而沒。北宋馬、夏不入士論，

謂其多悍氣；若此卷，當非元明所能措手。昔人謂：「完庵、東原以後，直令夏禹玉輩笑

人。」予謂：「馬、夏固是驍將，精嚴陣仗之中，哪可缺此。」

馬和之《閒道圖》，藏龐萊臣家。一松瘦動如鐵，直到幛頂，樹半始出枝，枝枝下探，

如龍拏爪，頂又出兩枝，左右伸，如鶴展，清拔奇古，人物長才及樹二十分之一，屋宇界

畫，前庭甚廣，一童子作延揖狀。羅盈軒作《良常草堂圖》，全仿此。《陳風圖》，補詩苑

十篇也。今在延光社。筆法精意，如張浦山所記。衣褶用蝌蚪紋，樹石如拆鐵劃沙。昔人以

為有宋院習氣；然得之，足救廉纖。

李晞古《雨餘煙樹》，藏平等閣。坡腳入水，四樹交立，中藏漁村，一樹在後，歷落而

遠，點葉全用介字，潤極。坡腳葦草，用蘭葉撇，勢飛躍。一小舟泊罟邊，遠山直下深插。

淡花青，不用墨。

李營邱《枯樹寒林》，狄平子藏。小幅，而有千仞之勢。山腳深厚，莫測其底，山半

始起樹，連山迴帶，至頂不盡，石谷學之畢生不能得者。《溪山長卷》，藏梁谿某氏，不似

真。然畫柳有趙千里逸秀之姿，樹法似李晞古。陂陀甚厚，而真力不沛，遂如玻璃器皿，透

體無遺。陳汝言畫《百丈泉圖》，樹蔥鬱映掩，玉削兩肩，開展秀絕，中合一泉，匹練直下

至地，峰頂攢點，真營邱法也。

趙大年《春水人家》，見於沈仲禮家，畫柳工緻秀麗，幹老枝柔。近柳用人字，稠疊圓

鋪；遠柳用點葉，如在煙水中，水紋羅縠，鱗鱗相接，王維網巾法也。《竹林圖》，亦見於

沈氏，修竹萬竿，皆空鉤填綠，人物閒雅。有酒船泊石步邊，茶鐺茗鼎，莫不精良，水亦用

網巾法，或謂是平泉書屋物。

趙子昂《鵲華秋色圖》，藏蘇州怡園顧氏。山尖平秀，用石青填，下襯深赭，《水經

注》所謂「單椒獨秀」是也。山用荷葉皴，設以石綠，結頂微染石青，客山純用側筆，淡墨

汁入螺青，連皴帶染，深秀嚴重，丹樹蘆荻，疏迴映帶。草中有牛羊，但數筆，各盡態。王

石谷有臨本，藏南潯龐氏。《雙樹待渡圖》，藏如皋朱氏。雙松對峙，松針皆上剔，枝幹堅

瘦，筆迴鋒帶拆，松下一亭二人對坐待渡，筆意靜穆，持較《鵲華秋色》，則遜。《枯木竹

石圖》一卷，藏鄧秋枚家。子昂自題云：「木如飛白石如籀，寫竹還從八法求。」柯九思、

危素皆有題記。人謂沈文皋、董香光皆從此幅出，觀此，足當一度尋源。

高房山《雲山》大幅，舊藏李氏梅龕，意仿巨然《夏山欲雨》長卷。起手寫浦溆，大

米橫點成林，不露腳，樓閣中有雲氣，舒卷而出，兩山迴抱，一瀑奔湍，全幅用深花青點，

渾厚浮動，雲頭層層烘染。觀房山設色，極濃重，不似米氏父子出塵瀟灑；然元宋人皆極推

崇，以為非作家所能。道人謝世，身後甚貧，秣陵蔣蘇龕購二千金，李氏以《雲山》贈之。

王叔明《青卞隱居圖》，藏平等閣，推為叔明天下第一，密林陡壑，通幅滿茂，樹法似

極弱，而真力甚沛。山如解索，又如牛毛，計黑當白，奇致橫溢，叔明畫，處處經營，獨此

幅如不經意，而精誠貫注，千載奕奕有神，真第一品也。《維陽送別圖》，今藏霍邱裴氏。

林亭清曠，忽如倪迂，皴法無大精意，只畫柳蕭疏可愛。《葛稚川移居圖》，寶華庵藏，樹

木用荊、關法，石法郭恕先、范中立，人物似趙子昂。仙禽珍獸，俳佪徘徊，又如韋無忝，

絕無一物是山樵本色，而山樵精誠自在紙中。《出瀧圖》，藏景梅書屋，則山如牛毛，松如

刷翎，焦墨點苔，細松分嶺，今所傳山樵，大都如此，真者尚不下十數幅。

黃子久《秋山無盡圖》卷，火燒本，舊藏匋齋，今不知流落何許。石法、樹法，變化

無窮，用筆於生澀處見純熟，細密處見渾淪，天真爛爛，不可捉摸。吳待秋刻意麓臺，予謂

「摹司農千山，不如道人一石」，即指此也。然按惲南田記子久火燒本，謂：「浮嵐暖翠，

幽秀工穩，並非淺絳。」今延光社所藏煙客《晴嵐浮翠》，即臨本也。此火燒本，當另是一

卷。《芝蘭室圖》，舊藏清府大內。畫石僅勾廓，無皴法；畫樹僅點掇，無幹本。石極淡而

樹又極濃，屋宇似木刻，又似小兒臨帖，通觀全幅，絕不能畫；而金玉內含，精誠流露，

虛空粉碎，跡象難尋，真非山樵、仲圭所能措手也。後有小楷室銘，字作宋儋體，又極逼魏

晉，古人深藏遊戲，隨在神行如此，持此二本，以繩世上所傳子久，百無失一矣！

倪雲林《秋林禪室》，日本小室翠雲藏。今傳倪迂畫，一亭、一石、一樹、一坡陀而

已；此幅有屋字、板橋、芭蕉、修竹。大意似清祕閣圖，一石當前，用帶折皴，仍是本色。

清溪如線，繞出石後，跨橫勺略，華甚爛散。芭蕉舊當小軒左角，意亦如之。軒窗甚精緻，

書架萬卷，空然無人，而畫時精意，都粹於此。屋後平崗，似關仝峻嶺，納偉筆於平秀，求

倪得此，其餘真鱗爪矣！

吳仲圭《水竹居》，平等閣藏。大石虎蹲，長松龍拏，山兩肩如玉女展臂，筆中鋒，

深勾廓，遠樹細石，無一筆苟。杜詩所云：「千載淋漓幛尤濕」者，此幅近之。劉海粟家藏

荊浩《秋山行旅圖》，筆法極似此，以絹考之，疑出仲圭手。幛頂有割裂，故疑名字後填。

《看雲圖》，舊藏予家，後為沈仲禮易去，則苔點渾淪，全是梅道人自己家法。

唐子華仿《燕龍圖》萬壑秋雲，樹石用攢點，氣象瑣碎，不及學古齋所藏方尺頁，尚有

水木清華之象。

盛子昭《漁舟圖》，藏延光社。樹身似仲圭，甚凝重，濕筆拖長，著樹頂，似介字，極

灑脫。漁舟人物，並似吳生法，鬚眉甚怒。寶華庵藏。

王孟瑞《層密疊嶂圖》，平等閣藏。崗陵迴互，崖嶺稠疊，似道人法，而不能如道人之

簡。《清趣圖》，藏延光社，畫竹似吳仲圭，畫石如山樵。有草亭，一人坐道，陂腳叢篠，

通板橋，溪水出其下，悠然清遠。《竹鑪山房圖》，則濃墨重點，全仿北范，森嚴有餘，渾

厚未足。藏竹鑪山莊。

陸天游《丹臺春曉》，徐幼文《松溪讀書》，並藏清內府。《丹臺春曉》有董其昌題

云：「幼文、天游皆家法子久，此幅尤天游善此機也。」幼文一軸，畫松石，極似倪元鎮。

姚廣孝《江山人物卷》，藏南湖小萬柳堂。道衍不以畫名，此卷山如斧鑿，水若鯨噴，

敷色極似泰西油畫法，英氣奕奕，流露筆端，絕不為畫家所縛束。要當與冷謙《仙山樓閣》

並傳。南湖藏四王精品百餘種，抵債而盡，獨抱此卷，不肯捨易。

得筆

郭河陽云：「郭熙作畫，有一時委棄不顧者，動經二三十日，是意不欲也，意不欲，

即不必強思。」王麓臺云：「意在筆先，搦管時，要安恬掃盡俗腸。」此二意極相發明。所

謂取稿必先有成竹是也。杜詩：「五日畫一水，十日畫一石。」非真費爾許日，始成一水一

石，蓋端詳審度，滿志躊躇，非功候不到，不肯落筆耳。

今人作畫，以隨筆揮灑為能，取稿觀摹為辱；不知取稿云者，乃掇古之神，運己之妙，

非刻板摹印，習作匠人之謂也。楊子有言：「看千首賦，自能賦。」羊欣得右軍書，以指劃

被都碎。彼其資賦，豈不如人？而刻苦如此。然賦有累句，字有竄筆，學者探驪，貴得其

竅。李北海云：「叛我者生，學我者死。」能明乎此，始可以言取稿矣！

人謂一峰行吟，每見老樹奇石，即囊筆就貌其狀，以為粉本。然觀道人平生畫，平正變

化，絕無虎擲龍拏之狀；蓋紙上不必有此奇筆，胸間不可無此奇氣，一涉跡象，便成北宋窠

藝苑散論

241

悍之觀，此馬、夏之所以不入士論也。

方蘭坻云：「古摹畫，亦如摹書用宣紙法，蠟之備用。唐時摹畫，謂之拓畫，一如宋之閣帖官搨本。」按此蓋米海嶽硬黃、響搨之濫觴。沈明遠云：「米海嶽善作古本，法以蠟紙映舊本，就暗室，鑿牆取光，摹寫之，謂之響搨。用油紙雙鈎廓填者次，謂之硬黃。」近人金拱北，專工摹古，室有玻磚案，中藏電炬，每得古絹本輒就案描映，毫髮無爽。酷似則酷似矣，其如流品何？故善取稿者輒用朽，朽者粉本之遞變者也。

王絳云：「宣紹間，所藏粉本多草草不經意，別有自然之妙。」按元人亦重粉本，法於墨稿上加描粉，以指甲摹入絹素，依粉落筆，故名九朽。今畫家多用朽，惟女紅刺繡上樣，尚用此法，不知乃古畫法也。明人畫稿已用朽，董思白云：「梅道人點最難，可以朽筆圈定，依形勢點之。」接同光畫家，都用柳木炭起稿，謂之朽筆。古有九朽一罷之說，則用土筆以白土淘淨作朽，用時可逐次改易，故名九朽；朽定落以淡墨，將土痕拂去，故名一罷。土筆製法，即今之白堊也。似朽當作坊。柳木炭，畫者始名朽，今西法畫有用柳朽者，謂之木炭畫，殆元人粉本之別傳。

用筆要有力。麓臺自云：「筆尖有金鋼杵。金鋼杵者，即提腕停蓄，運筆入於毫芒之謂。」用筆又要輕鬆。石濤云：「山水樹木，剪頭去尾，筆筆處處皆以截斷，而截斷之法，非至鬆之筆，莫能入也。」兩語相違而極相明。

用筆有三病六忌：腕弱筆疾，物狀平扁，其病在板；心手相戾，妄生圭角，其病在刻；

欲行不行，當散不散，與物凝礙，不得流暢，見繪事發微。一忌濕，則俗不可

耐；二忌燥，則朽無生氣；三忌廉纖，則樹石無力；四忌粗野，則滿目可憎；五忌無墨，則

通幅黯淡，如人喪明；六忌無筆，則墨豬滿紙，使人嘔穢。此六者，習俗皆易犯之，欲求免

避，自宜多看古本及名手臨池。

古人非窗明几淨，筆墨精良，不肯落筆。然筆墨徵材，近乃益苦，墨盡洋炱，筆如散

芓，欲求佳構，豈復可得？作者遂欲趨習黃山，以匈奴引弓之手，使散卓無心之筆，而畫道

盡成霸氣，蓋亦有不得已之苦衷。王漁洋記：「唐有筆工，其祖曾為右軍製筆，世傳其法。

柳公權來求筆，以右軍筆與之，謂其子曰：『柳學士若來換筆，便是不能書者，可以凡筆與

之。』公權果未換筆。」然則今之筆工，其所傳者，豈猶右軍以前筆耶？可當一笑！

錢松壺云：「用墨之法，甚難，羅小華、程君房、方于魯固佳，然隔百年，膠脫色黯，

近時所製，皆麤劣，惟金冬心以小華道人墨，春之使細，加膠更製，五百斤油最佳。」此名

至今尚存，然已淪為市肆簿記材矣。

唐靜岩云：「近有作畫用退筆、禿筆，謂之蒼老；不知是惡賴也；但能用筆鋒者，不要

鍊筆，學到心手相應，火候到，自不為筆使。」董思白云：「古人手使筆，今人筆使手。」

按麓臺非兼楮重羊毫不畫。重當讀仄聲，蓋兼毫也。唐用散卓無心筆，宋用兔毫紫鼠鬚，元

人已有羊毫，不為時重。沈石田始用中鋒，然作楷，仍用紫毫，乾嘉名輩，欲以枯朽肥禿取勝，始專用羊毫，故為靜岩所罵。

樹法

樹有多種：重山複嶺，松為主；平遠江邨，柏柳為主，園林近景，梧竹為主；枯樹用於寒林，亦施於叢樹；菱蘆用於溽渚，亦施林亭。董思白云：「畫樹木各有分別，如畫瀟湘，意在荒遠滅沒，即不當作大樹；近景園亭，可作楊柳、梧竹及古檜、青松。若以園亭樹木移之山居，便不稱矣。重山複嶂，又別當直幹直枝，多用攢點，彼此相藉，望之糢糊蔥鬱，似入林有猿啼虎嘯者，乃稱。」

遠樹要曲，一枝一節有千百轉身，則俯仰向背，全自曲中取出。北苑晚年，作樹勁直，其曲在下筆之先，故氣斂。李營邱曲在下筆之後，則千索萬帶，無復直筆矣。石田畫樹，極有董、巨法，文徵仲則用趙松雪、吳仲圭二家。〈畫樹訣〉云：「幹要勁而枝不繁，枝要轉而葉不放，梢要放而體不欹。」

王耕煙善學李成枯樹，雜樹兼收松雪諸家，卻不能到石田，更不能到董、巨也。襲半千畫樹，用吳仲圭法，而實出於沈石田。當時文、唐、石濤、石溪以至香光、圓照，皆無能

出石田窠臼。石田火氣充沛，自不可及。後來諸人，各自成家，乃以粗筆少石田，殆亦如逢
蒙射羿耳。半千畫訣云：「畫樹先直左一筆，右筆至半踢起，出枝三五筆，便成樹。」此太
簡，但學鹿柴畫，只須如此。

　　韋偃畫松，筆法磊落揮霍振動，畫馬蠶法如畫松。米海嶽《海岳庵圖》，以鼠鬚筆剔
松針數十萬，連崖結嶺，千轉萬株，無一敗筆。黃鶴即以此法作小松，分山脈，初但細筆擢
剔，後加小幹，遠期之，便有萬壑濤聲。馬和之畫，元明人以為魔道，然畫松實有神，瘦勁
嚴穆，他家不及。劉松年習之最精，真非院品。李營邱夭嬌虬結，即用枯樹法。趙大年肥潤
超秀，亦即畫柳法也。王叔明松，稱古今獨步，長針巨幹，運筆如風，於凌亂中得文理，當
時仲圭亦不能也。石田即宗仲圭，而文、唐自接吳興，馬遠間作破筆松，則惟吳興能之，劉
松年尚不能也。近人吳圓次、劉彥沖專師馬遠破筆，而山樵松法，則接於王圓照、張篁村。
石濤松亦自清奇，別具一格。

　　宋人寫垂柳，文有點葉柳。董思翁云：「垂柳不難畫，只要分枝得勢耳，點葉之妙，
在樹頭圓鋪處，以汁綠汁出，又要蕭森有迎風之致，其枝獨半明半暗，春二月柳未垂絲，秋
九月柳已衰飄，俱不可混。」按惠崇以破筆畫柳紙一拂，所謂《江南春圖》是也。今有皆用
趙大年法，點葉作人字，秀潤明媚。馬和之有《柳汀圖》，細葉萬條，皆迎風飛起，用筆似
髮絲，而有千鈞之力，似千里不及。王右丞空鈎柳，須大小錯差，條條相貼，逐漸取勢，即

夾葉介字法也。李營邱畫柳，小點如鼠足；徐幼文畫柳，短削如松針，皆秀絕。垂絲柳，郭河陽、曹雲西為之，殆源於惠崇一拂。今作垂絲柳，皆以筆勾下，條條作勢耳；似易而亦極難。龔半千云：「握筆須要胸中不作畫柳想，起手但作枯樹，幹要老，枝要嫩，隨意勾下數筆，即得。」然半千終身未能畫柳也。

山水畫竹似無用專長，不知大竹不精，則小竹無勢。古人畫竹，水角亭陰，一竿兩竿，皆有飛白之勢，非如今人叢如蘆葦也。文湖州竹，大幹細篠，雨晴風露，各極其態。蘇長公天才敏放，無所依旁，獨於畫竹，自謂於文拈一瓣香。以墨深為面，淡為背，自與可始也。黃斌老、張嗣昌皆傳其法。柯博士乃為《竹譜》，吳仲圭編湖州竹派，凡二十八家；今之傳者，子瞻、敬仲、九思而已。管夫人墨竹，疏枝秀絕，子昂集唐宋大成，而獨以竹讓管。王叔明得夫人筆法，作《竹趣圖》，皆仰葉勾虛，學唐人，所謂飛白法也。王孟端《竹莊圖》，停雲父子以為法，自謂出文湖州，然湖州竹成林通幹，往往糾屈無端，神通變化，惟趙令庇、蘇大年落筆瀟灑，自與吳興相近，後之作者不能出此範圍。

王耕煙《竹師十萬圖》，倪迂法也。倪迂出王晉卿。曩蘇子瞻畫竹，從地直起至頂，王晉卿問：「何不分節？」曰：「竹生時何嘗有節？」晉卿作《竹塢幽居》，小篁千竿，無復分節。然耕煙亦間用停雲法，不能盡出王晉卿。蘇公竹葉皆硬撇，或如墨豕，或若鳥飛。此法後傳魯得之。葉作撇捺如八分，所謂「金錯刀」者是也。近人惟蒲竹英解其意。金多心畫

竹，亦如金錯刀，雙勾填朱砂，題曰「竹醉」，絕有風趣。閩中本有朱竹，施之山水，當於

烏榴楓林之外，別饒秋興。徐幼丈畫竹用濕筆，亦別調，惲南田用之於花卉，即用螺青，又

是一般秀潤。吳仲圭畫竹云：「與可畫竹不見竹，東坡作詩忘此詩。」又云：「元修元修今

幾年，一笑不見東坡前。」傾倒文、蘇，一至於此。近人惟昌碩畫竹，有仲圭意。

檜柏枝幹皆似松，松有魚鱗，柏有直皴，檜有脂節。葉有攢點，法董北苑。梧桐，王維

用雙勾，諸家皆潑墨，幹亭立，枝垂下，樹身有橫畫，如刀瘢。能畫松、柳、竹，則各法自

通，無須專家。

李成枯樹，槎枒張天，嚴寒滿目，絕無荒率之態，氣冷而不凋，自然華貴，陳惟寅、趙

子昂皆師之。石谷平生最得意者為營邱枯樹，然荒寒已露，蓋骨氣異耳。范寬畫樹，壯偉老

硬，真得山水骨性；然枯樹但作鹿角，不能蓬鬱，引為終身之憾：乃知枯樹只營邱一家，諸

子無設席之地矣。

錢松壺云：「小山樹種數不一，有細攢點，有剔松針，並宜青綠；橫點宜赭山，細橫點

是秋景，只宜用赭，使峰巒層次分明，雲氣中露。」按黃鶴、仲圭以淡墨大點加濃焦小點，

沉鬱蒼涼之極，黃房山亦間有之，點樹之法派備於此。點苔即用點樹之法。董玄宰畫叢樹，但

作攢點，近看是苔，遠看即是樹。攢點之法，八九筆、十餘筆不等，須秀穎中鋒，攢積湊

聚，又要聚而不滯，散而不疏，四面扶疏，輕重相稱。董思白云：「古人畫樹有以朽筆隨勢

作圈者，即就圈形左右而點之。」此法吳仲圭最能，自文池以至半千、石濤皆用之，然絕不

多點。蓋點苔所以分山，不當點處，即一點亦多；當點處，即萬點亦少。梅道人畫，必於晴

日開窗之間，始出所畫，周詳審視，然後落筆點苔；周詳之際，含蓄未發，一落筆，則疾如

風雨矣。

皴染

王思善云：「用筆先記皴法：披蔴、亂雲、斧鑿痕、亂柴、芝蔴、雨點、骷髏、鬼面、

彈渦。」按皴之種法不一，用筆之種法亦不一，以筆頭直往而指之謂之「摔」；注下而指之

謂之「擢」；以筆端而注之謂之「點」，點施於人物，亦施於木葉；以筆引而去之，謂之

「畫」，畫施於樓閣，亦施於松針。

北苑提筆中鋒，捽擢取皴，謂之「披蔴」。郭恕先囊雲放之，視其卷舒之狀以為山，

謂之「亂雲」，荊、關亂柴，馬、夏斧鑿，米氏父子以墨戲作雲山，謂之「雨點」，小者謂

之「芝蔴」。吳仲圭以筆點注墨謂之「遊苔」，小者謂之「胡椒」。骷髏、鬼面，亂雲之變

也，郭忠恕用之，惲香山得其筆。荷葉皴，披蔴之變也，王右丞《江村圖》用之，宣和擅

其神。

雲林用礬石皴，亦名「折帶皴」，實變荊、關法，用筆輕鬆靈秀，以皴擦勝渲染；然轉

折處，仍是迴腕藏鋒，未嘗無重筆、濕筆。程松圓、邵瓜疇，皆用側筆，易於取姿，戴本孝

最能。新安一派，號為開繼雲林，實非倪迂面目。荷葉皴，趙子昂《鵲華秋色》略參此法。

藍田叔晚年專寫荷葉皴，則崛強苦澀，絕非右丞華貴雍容之態，當名之曰「龜坼」，非荷

葉也。

王思善云：「運墨有時而淡，有時而濃。有時用焦墨，用宿墨，用退墨，用廚中埃墨。

有時取青黛雜墨，墨水不一而用，則不一而得。」按今之畫者，輒曰筆墨精良，研几明淨，

此悅性之言，非成功之候也。善畫者，筆墨隨興會而異，文三橋畫仕女，以硃磦塗兩頰，妍

麗萬狀。惠崇取鍋底埃炱，畫柳只一拂，而雨意烘出。近人如伯年、立凡，塵埃往往堆滿色

碟，而敷色明淨，雅不以此減黯，此在善用不善用耳。畫石亦然。

用淡墨六七，加而成深，雖在生紙，墨色亦潤，李成惜墨是也。用濃墨和水，隨意而揮

灑之，則濃淡間出，五色分明，王洽潑墨是也。畫以韻勝，則點濃墨以破淡墨。以雅勝，則

勒焦墨以取老。北苑云：「用濃墨，當灼灼如小兒目睛。」松稜石角用青黛汁墨重疊過之，

望之如在霧露中出，此北苑晚年法。以淡墨勾廓，焦墨作皴，向背陰陽則以螺墨渲染，此山

樵法；唐子畏善學其神韻，而端凝不足；惲南田學子畏，則但餘一片天資。

淡墨重疊，旋旋而取之，謂之「瀚」；以銳筆橫惹而取之，謂之「皴」；擦以求墨，

再三淋之，謂之「渲」；以水墨滾而澤之，謂之「刷」。故用墨之功，尤勝於用筆。山靜居云：「作畫自淡至濃，次第增添，固是常法。然古人畫有起手落筆，便隨濃隨淡者有通幅淡筆，而樹頭坡腳忽作焦墨者，覺精彩異常。」按此互救法。常見子瞻霧中墨竹，通紙用潑墨刷作霧，而畫竹尤淡於霧，忽於煙外一竿，濃墨披拂，遂覺霧中諸竹翛然神遠，此可法也。

元人草書，一筆蘸飽，即迅疾狂草，直至墨盡，猶運腕不停，故行間明沒，如群鵠遊翔日中。黃山派畫法多用此訣，蓋以氣勝者也。清人詩云：「筆殘蘆並用，墨畫指同磨。」

雲水之工，盡在烘染，王摩詰云：「高山雲翳其腰，遠水雲翳其腳。」郭河陽云：「山欲高，則煙霞鎖其腰；水欲速，則掩映斷其脈。」董玄山頭水腳，皆有雲氣，但空其縑素，以螺青汁陰面，故冉冉自出。畫雪亦然。元人論畫，冬景借地為雪，薄粉暈山頭，謂是「黃公望法」。石谷《關山雪霽》，即用此法，終覺不甚生動。

畫月全賴雲烘，林邊水次，最能引人入勝。周公瑕畫月，先以淡墨烘，再用淡黃漬出半月，而以螺青烘托月背，遠處留白，此陸包山《秋夜讀書圖》法也。

吳道子畫水，終夜有聲，豈真有波濤洶湧之觀？烘染得其神耳！趙大年「網巾水」，即從此出，而易以平淡，遂覺江南山水，細如羅縠，王摩詰亦有「網巾水」，然不得見。

高房山《雲水》法米氏，元人推崇甚至。予於蔣蘇　家見一幅，花青凝滯，重實有餘，空靈不足。董思白亦云：「高敬彥於米氏父子之後，頗疑無可位置，元人推之太過。」

《山靜居》有云：「畫雲不得似水，畫水不得似雲，此入手工程，不可忽也。」龔半千

云：「今人畫水口坡腳，都似空中倒懸，此蓋不識水性，可笑！可笑！」按水性平行，坡腳

石壁，被水浸沒，絕無犬牙起伏之狀。雲則冉冉舒卷，萬無平行之理。明乎此，即知雲水入

手之法。然山雨欲來，或晚煙未散，雲水往往模糊一片，則但須花青烘托陰處，不必分清，

始有蓬勃之狀。

張彥遠謂：「畫雲之妙，以清水沾濕絹素，點綴輕粉，從口吹之，謂之吹雲。」予見小

李將軍畫有此法。又，陳惟寅與王蒙斟酌畫《岱宗密雪圖》，以小彈弓夾粉筆彈之，得飛舞

之妙，謂之「彈雪」；予見趙松雪《寒江釣雪圖》用此法，則不自張、陳始也。

設色亦染法之一種。方蘭坻云：「畫有欲作墨本而竟至設色或刷重色者，勢有不得不然

耳。」沈穆倩嘗語人：「操筆時不可作水墨刷色想，當似圍棋，隨勢生機，隨機應變。」

王思善云：「染煙色，就縑素本色，縈拂以淡水而痕之，不可見筆墨跡。風色用埃墨，

或黃土而得之，石色用青黛和墨而深淺取之，著色畫皴紋宜少。」方蘭坻云：「青綠山水異

乎雜色，落墨時務須氣骨爽朗，施之青綠，方能山容嵐氣，活潑潑地。宋人青綠多重色，元

明人皆用標青頭綠，近人惟圓照、石谷擅斯藝。」予按：小李將軍樓臺金碧，繼之者，燕文

貴、趙伯駒、劉松年、仇十洲，然終非山水上品。元之四家，明之文、沈，皆以淡見長；惟

吳興家法，青綠盡妙。石谷法從吳興來，而有俗氣，晚歲尤甚。南田用淡青，風致蕭散，錢

松壺以為「似趙大年，勝石谷多多」，蓋知言也。赭色染山，以螺青汁綠於陰面，淡淡加一層，乃大癡法也。唐子畏每以汁綠和墨染山

石，後人多法之。

凡帶濕著色者，易見蒼潤，而易俗；俟乾著色者，易見重厚，而愈易見俗。麓臺論設色

云：「色不礙墨，墨不礙色。」《畫徵錄》乃云：「親見麓臺敷色以小熨斗燙之，俟乾再加

一層。」殆謔之耳！

石法

石法詳於皴染，茲篇所言，乃輪廓結構也。龔半千云：「畫石筆與畫樹同，中有轉折

處，勿露稜角。按石有四忌：頑固凝滯，毫無姿態，曰『蠻』；故作頓挫，妄生圭角，曰

『巧』；四角等度，向背不分，曰『板』；隨手勾取，狀如土墱，曰『滑』。石必一叢數

塊，大小相間，聯絡有致，則不蠻矣；筆有含蓄，意有瞻詳，多觀名作，用能若不能，則不

巧矣；石面有足肩腹，面處向陽，宜留白，足背向陰，宜皴黑，肩腹隨勢審度，務盡其致，

如人之俯仰坐臥，則不板矣；筆能應手，不作巧取豪奪之態，不作草率欺人之想，則不滑

矣。笪江上云：「石之立勢正，走勢則斜，半山交夾，石為齒牙。平壘逶迤，石為膝趾。山

脊以石為領脈之綱，山腰藉樹為藏身之幄。」

江上云：「石有圭端、刀錯、玉尺、銀瓶、香案、琴墩、蟲窠、覆盂、攲帽、缺斫之奇。」大滌子云：「山有天柱、明星、蓮花、仙人、五老、七賢、雁岩、天馬、獅子、峨眉、金輪、香鑪、小華、回雁之觀。」然石不盡其奇，則無以成山之觀。善畫者須離象而求，則隨在可遇。

　董、巨石法，多屬金陵一帶。山頂有碎石，謂之礬頭；坡腳亦然，謂之沙口。倪、黃得之吳越諸方。嶺半有破山，謂之崖；山腳亦然，謂之平崗。然董傳源中年以後，畫山即不用礬，坡腳碎沙亦少。子久畫崖，必用於不得已處。雲林精意之作，亦不濫用平崗。今人有礬頭，即謂為學董、巨；有平崗崖嶺，即謂之學倪、黃，恐古人未必如此易學！他如米家法，出潤州城南；郭氏圖形，在大行山右。摩詰《輞川》，荊、關《桃源》，皆借江山之助；故叔達變師子久，海嶽化為房山；黃鶴師右丞，仲圭祖巨然，方壺逸致，松雪精研。上智師造化，中智師賢，而能各立門戶者，皆由石法取皴之不同故也；其能綜諸家融冶一爐者，在元為子昂，在清為石谷。子昂自是神品，石谷不過精能。其餘諸家，皆先精一家；一家精，乃漸會於諸家融合貫通之理，更無凝滯。其藏而不用者，正欲自立面目，不願捨長以就短。

　石面有平臺，謂之崖。郭河陽所謂「血脈在下，嶺頂半落」者是。懸崖峭壁，勢雖峻險，而宜穩妥。矯樹垂藤，披斜懸掛，以取峻陰嚴森之狀。人謂子久畫吳越諸山崖嶺平夷，

絕無險阻；然聞子久自出《富春》，即洗筆不畫，以為天下山水無似富春雄奇。今人試登嚴陵釣臺一望，尚見巖巖氣象，拱揖萬千，絕不如虞山平淡，則子久畫富春，絕非畫虞山之筆可知。煙客、麓臺學子久，龍脈起伏，處處崗崖，煙客尚有逸嬾之致，麓臺則幾如屠肆列俎，後人學麓臺，即謂是子久，吾不信也。

山上有小石，謂之礬頭。子久礬頭加小橫點，用青花暈開，別是一般秀潤，自言是洪谷子法；董思白學之最神。徐俟曾寫吳中山，乃如齲齒齒牙，巉巉滿目，極不快意。予嘗一度登天平諸峰，所謂「萬笏朝天」者，其狀正復如此。吳越山土石互戰，故有礬；若深山大壑，則純用石山。范中立、李營邱皆不用礬。淺水沙灘，有小石碎沙，即用礬頭法；點綴於荻洲蓼汊間，便覺江波浩森無際。各家多用之。

山腳伏而皴側，坡腳脊而皴圓。大山坡須置大樹長松，三五落落，如士君子氣象。董北苑最為密茂。大癡《陡壑密林圖》，但見坡腳對峙，樹頂相接，無復餘地。予見耕煙臨本，陰森沉穆，已覽令人起粟，則真本之神，可以想見。趙大年、惠崇寫江南景，坡腳多畫垂柳菱蘆，所謂便於人而適於野者。古法布局，起鉤大山輪廓，坡腳石塊，只是隨手相襯，得勢增補耳。

兩山相交，中間出泉，謂之水口。垂瀑即用絹素底色，從流水兩旁作巉巖峻嶺，焦墨皴黑，水勢便即突出飛奔。源頭要隘，加苔草遮映。山樵每於源頭作小松千萬，泉即蜿蜒自松

根繞出，後乃噴暴，益見深邃。營邱源頭，則往往夾以雜樹，子久法，多作小泉，疏迴映帶於林木崖陂之裡；蓋吳越山，無大瀑也。山有瀑泉則麓有水口，或互伏流而出沙灘，或跳珠擲雨而搖石壁，或沙汀煙渚隱以菱蘆，或危亭頹閣架以飛椿，要在隨境而施，不能一例。

畫以山為主，山以脈為主。龍脈一具，而向背陰陽自出。董、巨全體渾淪，不可端倪；山樵龍脈多蜿蜒；子久不脫不黏，平易天真；雲林纖塵不染，平易中有矜貴氣。不開龍脈，蓋主山高極，不能再見他山矣。岸偉屹然，令人氣壯，此謂之畫在紙外。唐靜嵒云：

范中立《秋山行旅圖》，主山寬居幅五之四，不襯遠山；蓋主山閎偉，無隙可容矣。

「主山來龍起伏迴環，客山朝揖相隨。主峰之脅傍起者為分龍之脈，右聳者左舒，左結者右伸，兩山相交，可出流泉，龍脈之法，盡在其中。」此法不可不知，絕不可如此畫。譬如畫園林者，前至大門，後至偏室，莫不具形，乃營造打樣，畫可如此乎？麓臺山水，往往通幅應有盡有；靜嵒僅拾麓臺餘緒，此所以終身不出三王也！

點綴

橋樑、屋宇、人物、舟車，能省最妙。王維畫論，應有盡有，若照此畫成，鮮不成為江西磁片之品；學石谷者，往往有此病。然習而不用可也，不善而強用之則不可。

錢松壺云：「山水中人物，趙吳興最精妙，從唐人中來；文衡山全師之，領能得其神韻，凡寫意者，仍開眉目，衣褶細如蛛絲，疏宕之趣，橫溢楮墨。唐六如則師宋人，衣褶用筆如鐵線，亦妙。要之，衣裙愈簡愈妙，總以士氣為貴。作大人物，須於武梁祠石刻取古拙之意。」按趙松雪《松下老子圖》，一松、一石、一藤楊、一人物而已，松極煩，石極簡，藤楊極煩，人物極簡，人物中衣褶極簡，帶與冠屨又極煩，即此可悟參差之道。

倪迂山水不著人物，人以為高；然清祕閣師子林皆有人物，且樓觀、臺榭、樹石、花草極工，自以為得洪谷子遺意，非王蒙輩所能夢見；晚年遭喪離，以不屑畫為高，非不能也。王麓臺刻意子久，不能兼擅，乃自以不著人物為高；乃不能也，非高也。郭河陽云：「君子所以仰慕林泉，正欲住其佳處，則山水中人物固不可少。」

大癡人物極不經見，張浦山《圖畫精意識》：「王、黃合作，叔明作山水小幅，大癡於山腰添一徑歸樵，通幅為之生動。」惲南田記子久《浮巒暖翠圖》，亦云：「丹青飛動，人物華腴。」則大癡亦非絕對不著人物。

丁南羽、陳章侯、崔青蚓人物皆出群，然皆不宜於山水。青蚓有心辟古，漸入險徑。章侯尚有吳生法，唐子畏頗用之，然無瀟灑出塵之致。石田人物，似不經意。文氏父子則一味清秀，極多士氣；後人於山水著人物，皆用文氏法。

橋樑、屋宇最難畫。每有情遠曠渺之境，一接橋樑，遂通幅窄隘。畫橋之法，橋脊宜

瘦，橋門宜高，橋腳宜長，疏野之處，但橫勺略，引淡筆橫畫成樑，豎畫成樁，密加濃墨一二筆，要在意似而已。閩中橋上多小屋如船，戴本孝畫中往往用之。其下有急水，江石滾滾搖動，懸瀑上架飛廊，可用此法。

唐宋人畫屋宇，皆極精；元人始草率。當以樹石取法而定。樹石工者，屋宇必精。若荒村野渡，著一二精嚴樓宇，轉見俗態；近人張鏊、高岑常犯此病，戴醇士、任立凡亦不免。仍如漁罟、釣船、舟車、器具，皆宜隨處留意，勾臨備用，不能遍述，亦不拘一格也。

凡人多觀名作佳本，則目力進步，較腕為速。故作畫一二月，輒覺自己所畫，使轉皆非，不堪入目；此非退化，乃目光已較腕底深進一層矣。若但見己好，不見己惡，始是真退化，真無進步，宜立刻捨棄勿作，多求古蹟名本，或多讀書習字，或出觀名山大川，覺胸次勃然，若有所蓄，鬱鬱欲發，乃藉筆寫之。故畫者，只是寫自己一片胸襟耳。

我畫舒胸中逸氣耳

陳定山　口述

廖雪芳　記意

我生長在杭州西湖，真正致力繪畫大約是我二十五歲的時候；不過對書畫有興趣倒是起源很早，回想起來還真偶然呢。

那年我約十五六歲，我的姨丈姓姚淡愚，善畫梅花，字也寫得好，是我父親陳栩園的祕書。當時我還在學堂念書，老寫不好字，更別說畫畫了。我瞧見他總是那般得心應手的，心中好生羨慕，便問他書畫好不好學，他一口回答說當然好學。這下引得我躍躍欲試，便想拜他為師。特別的是他竟不允，只告訴我自己想怎麼畫便怎麼畫，有時畫完給他瞧瞧就是了。

就這樣地，我完全依照自己的方式及興趣，亂塗，亂畫；家中的書畫收藏及朋友處的古畫，也就成為我「亂看」的對象了。

說是「亂看」、「亂塗」吧，奇怪的是二十五歲那年，我竟悟出一項道理，一心想走

「四王」的路子。

四王中本以王時敏輩分最高，王原祁、王石谷，都是他的學生，我卻最愛王原祁。他的畫就如他自喻的，是於「不生不熟之間」，不若王石谷太過甜熟。

當時有人看我多畫王原祁，頗不以為然；認為王原祁畫石總是一塊塊，畫樹總是禿的，畫房屋則更是歪歪斜斜！其實這正是王原祁作風的特色。古人有言：「遠人無目」、「遠水無波」，本都是得自透視的觀念，王原祁只是更進一步發揮透視道理罷了。

如果依照我個人的心得，我以為王時敏作畫，是心目中皆無畫，也就是從無形中造有形，是永遠也不到的。王圓照作畫，則能到能不到。王石谷則是有形造有形，永遠都是到的。王原祁卻是有形造無形，是到而不到。這種「不到」正是我所嚮往的繪畫境界。

我繪畫，雖然不曾拜師學習，但有今日的心得，實其來有自，我一直以自己的方式來督促自己。我習畫有個祕訣，那就是「摹、臨、讀、背」。不要小看這四個字，功用倒挺大的哩。所謂「摹」不是刻板地一筆按一筆地勾勒，而是將畫掛起來，看清楚它的來龍去脈，然後在自己的紙上對著畫。「臨」則只取其意思及筆法，即古人所謂「背臨」，是活的，思考的。摹臨之際既已分析並熟悉其格局，便可以將畫中各種皴法、點法活用在自己畫面上，這是熟「讀」了的緣故。以後熟能生巧，進入組織、布局得心應手的階段，便是「背」的充分

發揮了。

學習國畫，原則上我是同意必須從古人入手的，博古而後知今；若想摒古棄今單以天地為師，是不可能的。一開始即摒棄古人，是不學步便想跑，一定會跌倒；若以恪守古人為高，不能睜眼看看今日世界，老死不出戶牖一步，又有何意義呢？

我自二十五歲至今將屆八十，畫風當然有所轉變，但很難歸納、分期，因為改變都是隨經歷及思考而漸進的。四十歲之前，我多守古法；後來黃山一遊，感其山石林木的特殊紋路，作畫便逐漸參入黃山的意念，出現了點綴方法。四王算是我的啟蒙宗師，後來則吸收了石濤、石谿及八大的筆意。個人以為石濤聰明、天分高，惟功力較差；石谿功力較深而天分略遜於石濤；八大則簡而意厚，那種累積個性、背景、修行的獨特筆意，絕不是一般人學習便能得到的。

基於上述的感悟，我六十歲以前及以後的作品便有不同。六十歲以前較工整、細緻，六十以後較粗略、雄渾。尤其最近作品，題材更簡，筆路也更寫意了。遺憾的是，遷臺之後，有時想回頭再從古畫中汲取養分，卻已沒有機會；本當活到老學到老，沒有好畫、沒有良師，只徒喚奈何！所以六十歲至今，可以說是在發揮以前所學而已；但願能「存古創新」，走出一條自己的路來。

若說我為何多畫山水，少畫人物、花卉，那是因為花鳥簡單易學，人物會變，不好處

理，山水則歷代探索無窮。古今論畫，多以「氣韻生動」涵蓋一切，其實我以為氣韻生動主要是指人物畫；「老莊告退，山水方滋」，山水畫的精神，實非「氣韻生動」所能包含，山水畫所表現的應是一種宇宙天地的氣勢。所以畫山水應該是莽莽蒼蒼，深山邃壑，如有虎豹，望之凜然似不可居；而仙巖秀樹，蒙雜其間，出人意表，盡山水之性靈。今人畫山水，多不講究意境；是被一般人拉下水，而非將一般人帶上去，這實在可悲！

書畫近六十年，我一直是當作一種興趣，純粹為了「舒我胸中之逸氣耳」。因此，想畫時研墨揮毫，畫多畫少不限，不想畫時三五月不動筆。這樣，時畫時停，也使我更容易看出自己作品的缺點；重要的是平時多看多想，再提筆時便有一番進境了。

古人常說「白頭山水」，畫到今天八十歲，我格外體會這句話的含意。的確山水是怎樣也畫不完的！依我的歷程，六十歲時算是高中畢業，七十歲算是大學畢業；本以為八十歲當可拿到博士了，到了此刻，才覺還遠得很呢！恨不得再有二十年、三十年，繼續努力，才能稱我心意。

畫竹淺說

去年，曾在《暢流》為伍稼青兄寫過一篇〈元人畫竹概論〉（編者案：已收錄本書中），是講的宋、元、明人畫竹的派別，而沒有講到畫竹的法則。因為李息齋有一篇〈竹法〉，載在《知不足齋叢書》中。他是元人畫竹的一代宗師，他已不惜金針遍度，何用我們再行饒舌。其次則是柯九思有一冊《竹譜》，日本人曾將他珂版精印，他用畫法直接來指授，更可以借作臨帖一樣地用。可惜這兩種書，我都不在身邊（在臺同文有藏此兩書者，倘蒙借觀，不勝感感），不敢隨便亂寫。近來很多接來函，不恥下問地問我：「竹到底是怎樣一個畫法？」因此不揣譾陋，略略將淺近的畫法，寫成圖範，加以說明。不敢說這便是竹法，不過相引入門而已。

立幹

東坡先生說：「竹之始生，一寸之萌耳，節節而纍之，寸寸而生之，豈竹之性哉？」因此，很多人畫竹，作一幹通天之勢，但用濃墨分節，而不作寸節立勢。其實東坡此說，亦只是興到為之。我們嘗見「東坡遣興」之作，那竹幹還是有節的。所以畫竹先要立節，而立幹必要分節。

立幹之法，握筆如寫篆字。以中、食、拇三指握管要緊，中空要虛，懸腕落筆，完全是書法。中鋒正，則幹的兩邊，能起水暈（畫家俗名止口）。起筆從下而上，著筆要頓，如刀之刻石。然後中鋒上引，至一節，再用提頓收筆，自然作骨朵狀（如第一節）。然後離筆一黍許，再累作第二節、第三節，乃至於成為一幹挺然獨立，雖千幹並植，翛翛然無依旁之象。嘗見人作叢竹三五幹以上，即互相交錯，以偎倚取姿，則蘆葦矣，豈竹之性哉？

生枝

枝發於幹，兩節相距，枝生其間。枝之畫法宜於迅發而不宜於拘束。其節在若無若有

之間，此母枝也。母枝每節不過一二枝，不可叢生。子枝即發於母枝之節中，其勢向上，若鹿角然。此法看似甚易而甚難。因為竹葉之生，全賴枝好。一枝生葉，有四者，有六者，葉葉對生，不可紊亂。若發枝不好，則枝已先紊，如何著葉？清人畫竹，多有不發子枝，而但於母枝上生葉者。此法始自明末魯得之，石濤又加甚焉，遂悉破畫竹之法。板橋、兩峰、復堂，降至倉石、公壽，無不以狂塗為快事，無復靜穆之觀。故余為〈元人畫竹概論〉曰：「元人竹，明人蘭。」並畫竹至夏太常已少士氣，僅當末席。文徵明、周公瑕、項子京皆蘭勝於竹，非當行之作。唐子畏、惲南田皆天姿絕頂，獨於畫竹，皆無是處。由其落筆時，皆不著意於發枝，僅炫目於疊葉耳。當代畫竹大家，吳子深為余畏友，其畫竹經營，全在發枝。吳湘帆畫竹為世所喜愛，但皆先累葉而後穿枝，蓋巧道耳。

立節

立節，即於幹分骨朵處，再加以「乙」，觀於真竹，幹色青，節則黃，畫竹者全寫其真耳。但立節必在分枝以後，亦有全幅畫畢而後立節者，如山水畫之點苔。今所示節，則不生枝，以其如此，易見著筆處耳。嘗見畫竹者，一幹之後，即勾乙其節，如此則枝不易發；常有發枝而在節外者，亦有數枝並出，與節不分者，皆由先立節故也。立節之法有二：李息

齋、顧定之，皆以濃墨占半弧形，附於上節之下，然後再以稍濃之筆潤幹兩旁，使與弧形相連，使人望之如見籜光，此寫生法也，創之者自宋文與可始。趙子昂、柯九思，多用濃墨分點於節之兩旁，如丫角狀，此寫意法也，創之者自宋蘇東坡始。此兩派至吳仲圭而合流，吳傳九龍山人王紱，紱傳夏仲昭、昶。自後無能逃其二法者，有之，皆野狐禪耳。

生葉

生葉之法，千變萬化，其初不外四筆，即前一枝四葉之說也。初習其簡，後再加繁，而俯、仰、翻、覆，道皆在是矣。

全幹

畫幹先必畫全幹，即幹、節、枝，皆備之謂也。畫之熟，則發枝之筆，有到有不到者，隨意變動，而小葉先出（一名葉蒂），大葉即著於小葉之上。亦有留而不加大葉者，吳仲圭最喜為之；故其竹葉交映間，嘗有點葉狼藉，尤見風致。後學者不解，以為點苔，乃於全竹畫成之後，而狼藉點之，如山水之游苔然，誠為通人所笑矣。

晴竹

畫竹必習晴竹，其葉上出，有翻風婀娜之姿。嘗見人學竹，先學介字下垂、大幹、粗枝，而加以鉅葉，便無君子之態。畫晴竹，仍自一枝四葉發生，然後再引枝疊葉，不犯不亂，乃為能事；累千萬葉亦無所畏，偶一二葉亦不見稀，此無他，發枝得勢而已。又畫葉之法，用筆有如橄欖形，附枝而出，其始用筆尖內向，乃用中鋒略臥，向外徐徐引之，有如螳螂肚皮；至葉尖時收筆內回，如寫隸字之波磔；不可縱筆而出，便成野獷，或則朽虛。

疏葉半垂

晴竹，即仰葉也。仰葉熟練，而後始可以畫垂葉。垂葉多屬於大葉竹，而小竹為風雨所翻壓，亦有時而半垂，可觀其勢而徐徐習之，則左右環轉，無不如意矣。

垂葉

　　垂葉亦四葉，皆變仰葉之聚勢而散之。聚散之法，初無常形，但不脫於「介」字。初習宜簡而疏，熟則介介相疊而風勢翻然自生妙用；觀「風裡新篁」亦即垂葉之變化也。

篁

　　篁與晴竹之畫法相同，但一枝只生兩葉，葉形細長，細辨乃見耳。

垂竹

　　懸崖絕壁最宜此竹，悟前各說，則畫法自通。

返葉

畫竹之法全，而返葉之致自生，所謂有「成竹在胸」者，非此之謂耶？

右備十二法，僅入門問津之資，若謂竹法盡是，則淺乎言之矣。

四十一年除夕定山居士作

皮皺皺地像綠沉漆一樣發光，他再伸出長爪的指尖，細心撫拭，沒有一點兒髒，他才放心滿意。他對於梧桐如此潔癖，他對於女人，也如此，所以四十開外，不曾生下個一男半女。但是他的一手好畫，也就落了這個絕技。你不要看疏疏密密的數株樹，平岡帶折的一片山，看去好像草草不恭，裡面卻透著一塵不染。同時的名畫家，黃子久還可與他商量商量，黃鶴山樵任是趙子昂的外甥，他也替他標榜上一名俗物。他說：「我的畫，只可到水晶宮裡去尋，更非王蒙輩所能夢見。」江南人因為倪雲林的畫輕易難得，也就標榜出一個名色，是以「雲林的有無定雅俗」：因為你俗，他才不肯畫給你。其實，有雲林畫的人，也未必一定是雅，因為市儈們有得是錢，他在市上出足錢去買，也可以買得到的，只不過不是真雲林罷了。

原來勾曲山有一個道士叫丁靜，他就能夠做倪雲林的假畫；他和張伯雨同住在一個道觀，張伯雨是倪雲林的方外好友。雲林對任何人不肯落筆，獨對著張伯雨就肯揮灑，遠樹遙岑，娓娓不倦。世俗人論皮不論骨，本來不知雲林畫，好處在那裡，見了丁靜，也就是葉公之龍了。張伯雨寫得一手好趙字，偶弄狡獪更在丁畫上題上一首詩。雲林生性孤僻，獨此於朋友造假畫，他卻不以為忤，高興時自己更替他題上一首詩，弄一個假中有真，真中有假，叫後世人真假難辨，他們就掀髯飲酒，撫掌叫絕。那一天，雲林正在洗桐高興，垂花門角閃進了一個老蒼頭，後面跟著兩個道士，從抄手遊廊，穿過湖石，一直走來。雲林早已看得明白，便迎將上去，「丁道士，你今天又帶得數幅倪雲林來也。」誰知丁靜雙肩緊鎖，顯著沒

有往常高興。張伯雨一拂大袖，靠在一株青梧上，鄭重地說：

「雲林子，你還沒知道嗎？販鹽的張九四，他已在蘇州做了皇帝了。」

「張九四這個名字生得很，他憑什麼做了皇帝呢？」雲林懷疑地問著。

「你真是秀才！」丁靜譏嘲他，「張九四做皇帝鬧了已經幾十天，沒做成，這次真做了，他還派他的兄弟張士信趕著在齊門內趕造王府。」

雲林沒有回答他們的話，他昂頭看著他滿園梧桐，綠得一株一株像翡翠樹，一抹五間，三層的清祕閣，文窗綺戶，裡面紫檀架上填滿著彝鼎、舊書。這不過是外表的，他還有滿倉的米糧、滿槽的驢馬、滿箱的賣田房券。這位古怪的紳士，確是一位無錫的首富，他養尊處優四十餘年，從沒經過一點拂逆。眼前，他立刻感覺得有一個恐怖，壓著他來。張九四，本是市井小人，平日受盡了有錢人的磨折，這會子不報復，他也是一個傻孩！可是我有什麼方法能夠逃過他這一劫呢？

雲林一直想到出神，他覺得身外之物盡如糞土，只要能夠將他擺去。好在自己一無妻、二無子，駕一隻小舟，逍遙於太湖三萬六千頃中，任我遨遊，也就不啻神仙，不強似守著這清祕閣方寸之地，將來受到強盜的逼迫嗎？想到此處，不由嗤的笑將出來。

丁、張二道士同吃了一驚，覺得雲林這笑裡，包含著有些兒古怪，便問他為什麼好笑。

雲林道：「我笑的是天下荒荒竟無一人能夠繼承我這份產業，我想和二位易地而處，又

不可能。」

伯雨比較有些兒慧根，便道：「莫非你忽得澈悟，要想棄家雲遊麼？」

「然也，不過我這份子大家業卻交給誰？」雲林說得很肯定，卻把眼角不住看著丁靜。

丁靜這一下竟像坐上無底船，陡向太湖底沉將下去，永遠不得超拔。原使他們在三人協議之中，倪雲林竟把全部的財產，立刻點交與丁靜，又將丁靜的道裝，換將過來，與張伯雨攜手出門，飄然而去。

（二）

荊溪三十里，沿著太湖，全是李花。沿湖有座水仙廟，卻塑著東坡留帶的遺像。原來當年坡老買田陽羨，大有終老之意，後人思慕他，便替他蓋著這座小廟。面臨萬頃蒼波，偏有一棵髟柳，繫著一支漁艇，坐著一個漁翁，不衫不履，山野得很。那人非別，便是棄萬金之產如同敝屣，而生有潔癖的倪雲林。他如今不叫倪雲林了，他改姓名叫「郔元瑛」。他出身紈綺之中，一旦化身煙波釣徒，掉一葉扁舟，往來汍沒，倒覺子身無負，十分瀟灑，十分天真。回想當日在清祕閣坐擁百城，自傲南面，卻日日洗桐樹為生活，真覺有點膩氣。可是那位丁道士呢，他卻貧兒暴富，驟然得了萬貫家財，奴僕滿前，金珠盈庫，真不知如何享受

陳定山談藝錄

272

好。可是不好了，張九四做了蘇州皇帝，第一行德政就是創立了紳士捐，這一下可把了道士

駭壞了，他哪裡去找個倪雲林呢？他只好向縣政府去投案自白。縣政府沒了主意，照實報告

上去，張王便派了他兄弟張士信前去查辦。張士信本來號稱風雅，懂得一點書畫的，他對於

倪雲林的清祕閣久已垂涎，派到這個美差，哪有不喜?!他便興沖沖，坐了一艘無錫快艇，向

無錫進發，在靈岩山採香涯下船，不到片刻，出了太湖，只見七十二峰渺茫於煙水之中，行

了半天已是日落銜山時候，少時皓月東上，把太湖景色，平空劃成兩半，一邊是夕照鎔金，

一邊是銀流傾素，到了湖心，卻漸漸地金銀交織，化成萬丈光芒，湖心跳動，撩亂得人目迷

五色，好像走進了織女機中，儘在七襄雲錦的經緯裡打轉。張士信看得得意，想吟首詩罷，

卻吟不出，便抬鬍凝想，獨坐船頭，讓晚霞曬得油臉上儘是紅彩。

奇怪，這太湖的寬闊，任憑飛鳥，也不能橫渡，這時卻有一股奇香，隱隱地從水面吹

來，一陣濃似一陣。它不像伽楠，也不像沉木，竟似呂洞賓朗吟飛過洞庭湖，帶來的天上衣

香。這不由得張士信起了好奇之心，立刻下令，叫集合漁船，前去搜索。張二王的命令，哪

一個敢違？一傳十，十傳百，數百條漁船立刻集合在張二的御舟邊，可總搜不出那奇香來。

可是那股香，穿崖度水，愈來愈烈。你道是何緣故呢？原來這位倪雲林改變姓名的「邾元

瑛」，他家財可捨，習氣未除，在掃地出門的當兒，百物不攜，獨獨帶了一盒龍涎香在身

邊，每扁舟獨棹，逢到山水佳處，他便從荷包裡掏出一點龍涎香，又帶個宋均爐，抱來燒

著，於是趺坐舟艙，靜心聞妙，做一個神遊太虛的幻夢。太湖漁人，本來不懂風雅，對此奇香，聞慣了也就不足為奇。偏偏今天碰到這位張士信，哪肯罷休？他便解了漁舟，單留一條較為乾淨的，叫他操著，自己帶著幾個兵一同尋香出發。香來是有風路的，不久就在荊溪水仙廟前找到了這位古怪的懶翁。

二王且不去驚動他，看他在做什麼。只見他這艙中鋪著一張二尺來長的白紙，正作畫呢，身邊一只磁爐，正聞著好香，聽見鄰舟響動，立刻把那畫紙揉了，投入水中，龍涎香也熄滅了。這一下，張士信可生氣了，他想這老頭子古怪，明明憎我窺看，總有這怪僻的動作。立刻吩咐隨行士兵過去，叫將這怪老頭連人帶船，帶向御舟，預備著刑訊。倪雲林本來知道張士信，但他不肯將名姓說出來，他任憑士信將他帶回舟中，百般拷打，他總是閉口不語。士信打得興盡，看看這老頭雖則有些古怪，卻文縐縐的，又看他揉在水裡的那張紙，畫著兩三株七曲八曲的樹，一片礬石也似的坡，被水灑得哪裡像個畫，竟是小孩亂塗，也就哈哈一笑，自己收篷。

「這老兒，原來還學倪雲林呢，念他這一點不俗，將他放了罷。」

雲林居然得了性命，後來回到船去，連郯元瑛也不用了，改名叫荊蠻民，他覺得無一片乾淨土，容得他存身之所。

丁靜雖則得了倪雲林的家財，卻被張士信查封了。張伯雨躲在勾曲山，哪敢出來？一直等到張九田自己在蘇州王宮裡焚死，他才改了俗裝，到蘇州城裡憑古一弔，這就是目今蘇州人所豔傳的王廢基了。

（三）

這時倪雲林重攜著張伯雨回到清祕閣，只見庭外梧桐，還是清清的，只是結滿了許多蛛網，一隊黃蝙蝠，撲撲地掠將過來。他回過臉向張伯雨慘然一笑，伯雨也在無限傷感。

這一天雲林正和伯雨故宅徘徊，感歡未盡的當兒，半倒的抄手遊廊，垂花門角，忽然發現了兩個青衣公差，他們手裡拿著一疊催糧票，高聲地吆喝：「這裡哪一個是倪雲林？」雲林要想不開口，再也躲不過，只好挺身而出：「在下的便是。」二公差淡笑一下：「好罷，這裡是你該欠的積年錢糧，在該洪武元寶十足紋銀二萬三千四百五十六兩七錢八分九，限你三天送去，不送⋯⋯」雲林連忙解釋道：「不⋯⋯不⋯⋯，這裡已經不是我的家了，這裡的業主叫丁靜，我們不過來參觀參觀的。」公差冷笑一聲：「得啦，有道是逃了和尚逃不了廟呀，誰不知你是無錫第一財主，這一張張的糧契，誰不是寫著你的大名？你要抗糧，你有得苦呢！」說著將手裡的東西，嗆哴一抖，黑沉沉，原來是一根鎖人的鐵鍊。倪雲林這才省悟

陸廉夫巨幅山水屏

清末民初的國畫家中，陸廉夫也是知名人物，名恢，原籍江蘇吳江，生於清咸豐元年辛亥（一八五一），卒於民國九年庚申（一九二○），享年七十歲。他比任伯年小十一歲，比吳昌碩小七歲。當年在上海，陸廉夫的畫名和繪畫的潤例，以及受人歡迎的程度，不在任、吳二位前輩之下，但如今在海外，卻湮沒不彰，連知道他的人都不多了！書畫家享名有身前死後之別，陸廉夫即是一例，以言死後享譽，他不及任、吳遠矣。

但陸廉夫是有真功夫的，山水、花卉，各極其妙，尤其擅長於臨摹古人之作，功力深邃。觀乎本期所刊（編者案：香港《大人》雜誌第二十四期）的巨幅山水屏條，可概其餘。

光緒十六年（一八九○），陸廉夫四十歲，客吳大澂（清卿）幕下，每天與座上客王同愈（勝之）、顧澐（若波）等詩酒唱和。吳大澂是名畫家吳湖帆之祖，顧若波是現在香港的名畫家顧青瑤女史的祖父。記得顧女史有一方圖章，刻的是「若波女孫」四字。

陸廉夫仿古畫有名，相傳顧若波有王煙客畫，廉夫久假不歸，二人以此絕交。但居處密

邇，雖已不相往來，然論畫，若波必譽廉夫不絕於口。

光緒十七年，吳大澂在蘇州怡園結畫社，除吳大澂自己及顧若波、陸廉夫之外，還有顧麟士（鶴逸）、任預（立凡）、倪田（墨畊）、金涷（心蘭）、費屺懷（念慈）、吳穀祥（秋農）等九人，被稱為「吳門九友」。他們九位的年歲次序應為——

吳清卿（一八三五—一九〇二）六十八歲

顧若波（一八三五—一八九六）六十二歲

金心蘭（一八四一—一九〇九）六十九歲

吳秋農（一八四八—一九〇三）五十六歲

陸廉夫（一八五一—一九二〇）七十歲

任立凡（一八五三—一九〇一）四十九歲

費念慈（一八五五—一九〇五）五十一歲

倪墨畊（一八五五—一九一九）六十五歲

顧鶴逸（一八六五—一九三〇）六十六歲

九友之中，陸廉夫享壽最高，顧鶴逸年事較小，最後去世。

光緒二十三年（一八九七），那年正是陸廉夫四十七歲，又膺吳興龐元濟（虛齋）之聘。龐氏籍隸吳興縣南潯鎮，富收藏，甲於東南，對於陸的臨摹古畫，大有裨助。其時，龐

氏正著手編著《虛齋名畫錄》，以卷帙浩繁，於宣統元年（一九〇九）方克成書，得陸廉夫之助甚多。龐氏遷居上海，陸廉夫因亦隨之去滬。宣統二年（一九一〇），並在上海小花園商餘雅集樓組上海書畫研究會，陸廉夫、倪墨畊、何詩孫、蒲作英等均為中堅人物，為上海很早的書畫團體。

陸廉夫在蘇州時，與顧鶴逸交稱莫逆，因得盡觀其祖顧子山家藏過雲樓中精品，所見既多，影響所及，其山水畫乃在並時諸家之上。廉夫作畫之筆大小數十種，隨所用取材。性喜食蘇州粽子糖，終日不去口，且食且吮筆，曾語人曰：「人喜我畫，以筆頭甜故也。」

陸廉夫不但擅畫，而且善書，他寫魏碑，一臨就是幾十通，絕無做作，具金石氣。吾友俞振飛，即曾以其尊人崑曲大家俞粟廬之命，拜陸廉夫為師，習擘窠大字，又教振飛作畫，則其時振飛才十餘齡童子，無法得其奧祕。但曾聞振飛談其陸老師作大幅畫件，係用夏日之土製拉風，將紙扣在拉風上，用轆轤上下，紙鋪桌上，畫一節拉一節，一遍一遍地上色，拉上放下者達數十次，成為自製的科學畫具。因得見此巨幅山水屏，聯想振飛昔年所述，記述如次。

這四幅山水屏，高一百四十二吋，寬二十八吋五分，若非巍巍巨廈，亦無法懸掛。但昔時老屋，肯堂肯構，四壁輝煌，亦非如此鉅畫不足以生色。此等畫在內家口中，即名為丈二疋者。

畫山水屏，習慣分為春、夏、秋、冬。本期所刊出黑白的兩幅，一幅是夏日，仿的是董北苑；一幅是冬令，則摹的是范華源。尚有春、秋兩幅，是設色的，由於鑄版不及，將在下期賡續刊出。

現在將這四條屏福的題識錄後：

鷗波春色——趙文敏用筆沉著，而設色閒靜，董華亭極愛重之。此從西溪圖中消息其用意。

北苑夏山——此本向在福山王氏，近聞入浥陽端尚書家，墨瀋淋漓，極濃厚之致，今節擬一過。

黃鶴秋風——山樵真蹟近年所見不少，青弁隱居圖其尤勝者也，此仿其大旨。

華原旅蹟——范寬喜寫冬山，雪棧霜林，為生平善構，此作北宗山，故取之為師法也。

此畫作於宣統元年（一九〇七），是年陸廉夫五十九歲，正精力充沛之時，題中所稱端尚書，即端方、端午橋也。

虛谷花卉寫生冊

自清代中葉，金石家提創了抽象畫派，以替代唐、宋、明三朝的傳統形象，而揚州八怪，矯然特出，打倒了明代沈、文、唐、仇、清初的四王、吳、惲，而金冬心、鄭板橋遂成了富貴人家不可缺的抽象畫代表。

嚴格來說，金冬心畫，全用八分，墨如刷漆，筆如屈鐵，以少勝多，盎然古意，自陳老蓮以後，確實讓他首屈一指，但有出於他弟子羅兩峰代筆的，便多撫媚，去古甚遠。

鄭板橋畫竹的名氣，在當時大江南北，幾於婦孺皆知，販夫走卒，莫不以得他一縑尺楮，作為家寶；但流傳至今，真偽參雜。以我看來，他的畫圖總有一股江湖氣，使人不耐。其他如汪近人的梅花、黃瘦瓢的人物，非寒即傖；餘子碌碌，更不足以代表時代。所以金石派在乾嘉時代，亦如曇花一瞬，雖極繁華，卻無實際。

到了光宣年間，卻出了一位真正的金石家，融會篆隸，深入墨池，而登峰雪嶺的大畫家吳昌碩。繼昌碩之後，由他而旁枝繁殖的如南王北陳（王一亭、王个簃、陳師曾等），俱不足

以絕躍接武，卻在民國初年出了一位齊白石。

如今畫壇二石齊名，前有石谿、石濤，後有倉石、白石。但嚴格而論，石谿當時名滿大

江南北，石濤尚名不出里閈，缶翁譽滿中日時，老萍尚在學畫。現在白石的名氣，駸駸凌駕

倉石之上，醉心於齊白石者，甚至於以缶翁為不及。這是不是公論，宋平煥嘗論夢窗：「清

真之後有夢窗，乃天下之公論，非煥一人之私言。」我於吳、齊二石的評論，亦復如此。

當今畫風，推崇四石（石谿、石濤、倉石、白石），把明之四家，清初六家的傳統作風，

一掃而空；亦見四石之頂天立地，而不知谿、濤而下，吳、齊之前，卻還有一位蒼頭突起、

不可一世的創作抽象的大畫家——虛谷。

虛谷的名氣不但近來畫家對他陌生，就是我所寫的〈中國歷代畫派概論〉（見《定山論

畫七種》），也沒有把他列入，這不是我把他遺忘，而是他純任天真、率性，無門可入、無

派可歸的緣故。本期《大人》雜誌（編者案：第四十期）精印定齋所藏《虛谷花卉寫生冊》八

開，湖帆題簽，大千署耑，並要我為他們寫一點介紹，可謂目明如炬，鑑賞於牝牡驪黄之

上了。

虛谷是位和尚，俗家姓朱，也有人說姓諸。有人說他做過洪楊的編將，也有人說他在曾

左的標下立過功勞，但皆語焉不詳。總之，他是道（光）同（治）間人，這是靠得住的。

他的畫風，並不銜接前石（石谿、石濤），也不開創後石（吳、齊），而是特立獨行、率性逗

吳伯滔、吳待秋父子

最近，吳子深親家[1]在臺灣開八秩畫展，展出近作八十巨幅。他肖馬，今年整七十八歲。三十年前在上海畫壇以「一馮三吳」馳名者，一馮是馮超然（留臺畫家張穀年之舅氏），三吳是待秋、子深、湖帆。四人中，待秋年事最高，他是光緒四年戊寅生的；超然、子深、湖帆都肖馬，超然比子深、湖帆大一支。算起來，子深今年七十八，待秋若在世，應為九十四歲，超然為九十歲，但是這四位當代畫宗，碩果僅存的已僅子深一人。子深一生，多病善醫，以病延年，以畫養氣，看他弱不禁風，而聲震屋瓦。看他的畫，則真力瀰滿，巨筆如椽，幅幅驚人，幅幅入古，幅幅創新。有人問我：像子深這種畫法，近代有何人可以比擬？我思索了好久，答以：「一馮三吳，已為定論，似乎不必再攀扯別人了。」巧啦！香港《大人》雜誌近獲吳伯滔先生的八幅山水，將以彩色刊印（編者案：刊登於第十七期），要我寫一篇介紹文字，我聞之瞿然而起曰：「子深、伯滔，庶幾相方。」伯滔為誰？也許現代畫人知道的很少，待我詳細道來。

伯滔，名滔，浙江石門（屬崇德）人，吳待秋先生之父，說起來也可以算我的太老師，

因為我二十八歲開始學畫，第一位教我用筆的便是吳待秋先生；雖然沒有拜過，但是耳厮

面命，他確實指導了我一條門徑——「麓臺」。我作畫至今五十年，筆墨間尚未除去麓臺痕

跡，正是待秋先生留給我的心印，則伯滔先生我尊他為「太老師」，實不算得高攀。不過，

待秋先生對他父親的畫法，卻是不大贊成的，因為待秋畫很規矩（按待秋自畫恪守麓臺，而

吳昌碩山水多出其代筆，則人不知也）。他恪守麓臺，無一幅不從麓臺入手，而伯滔先生的畫

法，卻帶著創新。伯滔先生是從沈石田入手而又接近了石濤、石溪的，又善畫佛像，深得金

冬心遺意。他的畫名滿東京而無聞於鄉里，一度與范守白同遊日本，開個人畫展（按日本個

人畫展例為三十幅），滿載而歸。但他不好虛名，不慕榮利，回國以後，依然息影家園。他是

同光年間的畫壇前輩，如今二石（石濤、石溪）畫風吹滿寰宇，始開風氣者，吳伯滔先生當

首屈一指。今人但以狂塗亂抹為二石，豈真知二石？更不知吳伯滔先生了。

伯滔先生號疏林，又號鐵夫，工詩，著有《來鷺草堂遺稿》。生於道光二十年庚子

1 吳子深之女公子佩珊，尊本文作者陳定山先生為義父，故稱親家。

2 吳待秋浙江崇德人，卒於民國三十八年己丑，享年七十二歲。
馮超然江蘇武進人，卒於民國四十三年甲午，享年七十三歲。
吳湖帆江蘇吳縣人，卒於民國五十七年戊申，享年七十五歲。

（一八四○），卒於光緒二十一年乙未（一八九五），享年五十有六。

待秋幼時即從老父習畫。伯滔先生卒時，待秋尚不足二十歲。他的岳父是同邑名人李

嘉福，號笙漁，字北溪，曾官江蘇知府，僑居吳門，工書畫，精鑑賞，收藏金石書畫甚富，

有一「銵」為三代器，與吳湖帆之祖吳大澂之「愙」鼎共鳴於時。笙漁無子，嫁女時即以此

「銵」做陪嫁，故待秋自署曰「襄銵廬」。笙漁卒於光緒三十年甲辰，其時待秋已至上海

畫，收藏盡歸待秋，商務印書館以為奇貨，重價得之，印行《中國名人畫集》，署有「襄銵

廬」藏者，都是待秋岳家遺物，待秋且曾因之供職商務印書館有年。

待秋名徵，別署襄銵居士、鷺鷥灣人、青暉外史、抵蒼亭長。有寡人之疾，不好色而好

貨，其金錢來源，悉本之於售畫。平素一錢如命，自奉之儉，出人意外。寓居上海福煦路四

明邨，一樓一底，永不作擴充之想，畫室牆上張一字條曰：「友朋枉顧，恕不迎送，談話時

間，限三分鐘。」晚年畫名益重，所需開門七件事，皆能以畫易之。由於舉炊煩瑣，認為浪

費時間，改吃包飯──上海有包辦伙食送上門者，名為「包飯」；議定以冊頁一開，易包飯

一月。一天，吳待秋問送飯來的廚子曰：「你們近來的飯菜越來越差了！」廚子答曰：「吳

先生，實在你近來給我們的畫也越畫越『推板』³了！」聞者失笑，但吳待秋家的米、麵、

煤球，都是用畫換回來的，一點不假。他的畫最受錢莊幫歡迎，他們以為別人繪畫，面目時

時會變，唯有吳待秋的畫，一成不變，隔室遠望，亦能分辨，無法假冒，所以可貴；還有一

個理由，則是吳待秋的繪畫，約期不誤，像並時的馮超然、吳湖帆、趙叔孺諸大畫家，送了潤筆去，經年累月，拿不到畫，視為常事，而吳待秋則到期必能交件；因為他一無嗜好，唯一嗜好，就是繪畫。

吳待秋曾說：「吾學了一輩子王麓臺，但自己從未收藏過一幅，幾時有便宜點的，也買他一幅。」事為書畫捐客輩所聞，趕快就為待秋覓了一幅王麓臺畫送到吳家，高懸畫室，看了半日，歎曰：「麓臺真蹟乃如是乎！」問其價幾何，答以：「吳先生要買，就算六兩金子吧！」待秋大驚曰：「麓臺畫要買這個價錢，那是比我的畫貴一倍都不止了！」與捐客商量要以他自己的畫來交換這幅麓臺，此人以為不可，吳待秋就向此人長揖稱謝說：「吾已見到了麓臺真蹟，買不買都無所謂了！」

吳待秋家用儉省，收到的畫潤，多存入寓所附近的銀行中，定期生息。抗戰前夕，已有現款六十萬元，這在當時畫家中，已屬絕無僅有！敵偽時期，發行中儲券，以二對一合法幣，吳待秋長歎曰：「一生積蓄，打個對折！」江陰人孫邦瑞，嗜書畫，勸待秋買黃金，以資保障，待秋以一扣活期存摺交孫，孫將存款提出，全部購入黃金。一個月後，告吳曰：「好消息，你賺錢了！」待秋訝曰：「我又不會做生意，何能賺錢？」孫說：「黃金看

3 滬語喻其畫亦不如前也。

漲！」待秋大驚曰：「有漲必有跌，我的錢是我的命，你還我存摺罷！」於是孫只能將吳的存款加利奉還。其後，上海經濟情形，日益險惡，待秋又託孫邦瑞再為他購黃金，但其時接近勝利，黃金價值已昂，悉索敝賦，只得黃金七條。等到金圓券事件一起，民間不得私藏金條，吳待秋在家惶惶不可終日，聽得叩門聲即心驚肉跳，終於將七條黃金，盡數兌換成為金圓券。其後物價高漲，金圓券狂跌至不可收拾，吳待秋的財產幾化為烏有，終日長吁短歎，責罵其子。因待秋長子養木，其時在中央銀行國庫局供職，待秋怒其全無消息，將乃翁的棺材本都弄丟了！養木不堪老父終日責罵，移居他處，待秋因是憤懣而死。這是民國三十八年的事，其時我已離開上海了。

待秋長子名彭，字養木，復旦大學經濟系畢業；次子名宏，大夏大學畢業；幼子名偉，肄業交通大學，亦善書畫。養木侍父甚久，娶婦後仍與老父同居一宅，署曰「小銷廬」，亦能作麗臺畫，特神韻稍遜耳。

民國五十八年六月，我在臺北出版《定山論畫七種》一書，共分〈中國歷代畫派概論〉、〈國畫的傳統精神及新方向〉、〈現代中國畫的絆腳石〉、〈畫禪三筆〉、〈藝林新志〉、〈桐蔭論畫評後〉、〈題畫百句〉七章。我在書前有序云：「今人作畫，或以摒棄古人，儘情創作為高，或以恪守繩墨，步趨古人為訓，兩者之間，互有得失……。」前者恰似吳伯滔，後者便屬吳待秋，好像我說這些話，正為他賢父子寫照，何其巧合，謹以質之高明？

畫壇感舊

乾嘉老輩飛騰過，我輩能支三百年，

何日與君重把酒，黃壚醉倒勿論錢。

大千〈四十年回顧展自序〉，歷敘畫友專長。嗟乎，大千畫友，亦定山畫友也，但若干

人中，歿已過半，當時笑樂，湮為陳跡。爰仿鍾嗣成《錄鬼簿》之例，錄已死之友，各繫一

詩，後之覽者，亦猶今之視昔，悲夫！

徐悲鴻

帆影樓中兩少年，與君同謁惠山泉。

歸來海上風雲變，萬柳堂前雨似煙。

惠山廉惠卿先生（泉）提挈風雅，盟主騷壇。余與悲鴻同謁帆影樓，均未弱冠。悲鴻尤為先生所識拔，獨資遣送留法；學成歸國而先生已歸道山。君寄寓吳仲熊家，仲熊為任立凡外甥（世傳誤為任伯年），家藏立凡遺稿甚富，盡出使悲鴻臨摹，悲鴻畫兼中西，後享大名，仲熊有力焉。

吳湖帆

憶昔嵩山兩草堂，叩門常誤聽鸝坊。
雙柑斗酒今何處，菊影梅魂倍可傷。

湖帆與馮超翁並寓嵩山路，皆號嵩山草堂，望衡對宇，訪者常錯叩門。一日，湖帆宴客，請柬誤書超翁門牌，客集馮寓，槃談不已，超翁大窘。客亦窘，枵腹而去。湖帆坐候竟日而客不至，亦大窘。他日相值，乃相與撫掌絕倒。

溥心畲

澹泊明心夜出關，無人不愛溥西山。
六橋煙柳西湖月，何處琵琶弔小蠻。

湖帆北遊，歸而語余：「得一畫伯，真人中龍。」蓋謂心畬。心畬志節高超，詩書滿腹，為一般畫家所不及。國變初，君攜姬人南竄，至杭州，市長周象賢謂余曰：「非君無以為溥君東道主。」余闢牒來飯店東閣招待之，供食住。君貧無懸罄，而怡然自樂。每月上，輒攜姬人，挾胡琵琶，泛西泠，琴聲起於水間，岸上人皆謂：「相公湖上矣。」

鄭午昌

八駿名流肖馬生，魏園豪俊一時傾。

曉風殘月鄭楊柳，遮莫鄰雞下五更。

鄭午昌、吳湖帆、汪亞塵、楊清磬，皆肖馬，合甲午生者二十人，為同庚會，梅畹華、周信芳與焉。魏廷榮家有花園，值會日，各邀嘉賓與會，盛極一時。午昌畫筆芊綿，號鄭楊柳。性好學，夜讀《後漢書》，至曉不倦。與余及李祖韓醵資創漢文正楷印書局，至今鉛字有正楷銅模，午昌之功也。

謝玉岑

憐君有妹同吾妹，璧月鏤肝翠作塵。
地下若逢陳後主，與君重與細論文。

玉岑清才絕世，今之仲則，有妹曰謝月眉，與吾妹小翠為莫逆交。中國女子書畫會即其二人所首創，而推盟主於李秋君，一時才女如顧青瑤（顧若波女孫）、顧飛（佛影女弟）、馮文鳳（鄧仲和妻）、吳青霞、周鍊霞均參加，會員數百人，聲譽甚盛。玉岑嘗戲稱余曰「陳後主」。

王个簃

缶翁門下俱龍象，歷歷南王與北陳。
借問老萍堂上客，可知接火幾傳薪。

缶翁大弟子，南有王个簃，北有陳師曾；其在師友之間者，南有王一亭，北有陳半丁，人皆知之；若劉海粟、汪亞塵、王濟遠皆由私淑，而創美專一派，人亦知之。齊白石初年亦由缶翁接火，人或不知。

錢瘦鐵

鐵筆三支沈與吳，叔厓名姓滿東都。

畫中國士今誰許，勝得吾廬一席無。

倉石先生稱：「海上鐵筆三支：沈冰鐵、錢瘦鐵、吳苦鐵。」苦鐵，先生自謂也。瘦鐵與余同庚，時年僅三十，而名滿東瀛，畫與橋本關雪齊名。二人皆憂國多情，每及時事，輒相對流涕，至於痛哭；許大使世英稱之為「畫中國士」。未幾，中日戰起，橋本竟以憂死。瘦鐵客余家最久，娶婦甚美，曰「姍姍」，陸小曼婢也。

孫雪泥

漢陽蔬菓信無雙，敷色能教筆力扛。

欲向重泉問消息，中原人物影幢幢。

孫雪泥善寫蔬果，於錢舜舉、金冬心外，別樹一幟。尤善攝影術，創生生美術公司，《同文畫譜》印本多出其手。又善詼諧，每有文集，座無雪泥不歡。

賀天健

天行健筆自超群，未許吳張得益論。

醉拍青霞呼阿母，疎狂賀老實天真。

賀天健與鄭午昌齊名，自視甚高，目無餘子，於湖帆、大千均少許可；然獨傾服吳青霞，醉浮大白輒呼「青霞」。商笙伯老人年已八十，笑曰：「伊是阿母，非親爺也。」滿座大笑。

吳子深

子深嬌女公高足，我亦葭莩結此親。

五百年求唯一手，君居山水彼鄰彬。

鄰彬，竹班也，見謝宣城詩。徐悲鴻以五百年來第一人許大千山水，予亦以五百年來唯一手許子深畫竹。今子深往矣，往來積牘盈篋，每謂余曰：「天下英雄，唯使君與操耳。」

嗚呼！過黃墟五步，而不腹痛，此非人情也，亦孟德語，痛哉！

聯語偶錄

對聯，是我國特有的文字美，而盛行甚晚，大概要在明代隆慶、萬曆年間。沈石田、文徵明都沒有對聯。我收過方孝孺、海瑞的對聯，那都是靠不住的。明末清初，其道始盛，王覺斯、張二水、董其昌、王煙客、傅青主、陳老蓮都有出類拔萃的作品，以至清末民初的書家如鄭孝胥、沈寐叟、吳倉石、譚組安、張人傑、楊庶堪、樊樊山、朱古微、沈尹默無不出色當行，盡其能事。到了近年，風流頓歇，蓋物質趨向現實，起居都在克難，不但書法視為不急之務，就是毛筆也幾遭廢棄，「對聯」更不必說了。吾嘗痛之，十年以前，會集合同志十人，創為十人書展，同文同志推而有「七友」、「六儷」、「八儔」等，諸君子同聲響應，蔚為大觀，但皆書畫並重，專以書法共為研究的，仍只有十人書展耳。

十年之間，人事的變遷，最使我們沉痛的則是丁念先兄的中年�化，他姓丁，他是十人的中堅，由此一度間息。直到前年（民六十），我們請到丁治聲先生加入，他姓丁，年齒又長於我們九人，而丁健行（翼）恰是我們十人中最年小的，一向稱他小丁，於是龍頭龍尾正好雙丁，

十人書展因此重整旗鼓，而在那次所展出的卻全是「對聯」。

這是我所提議的。展出之後，頗開風氣，於是「對聯」一道，又蓁蓁向榮，為人所樂道。坊間市肆，對聯的價值，突然躍起，向當代書法家叩門求學者，亦以對聯為多，此一現象，實足欣喜。蓋日本雖重我國書法，而不懂對聯，以前搜求我國名人對聯而常棄有上款的一條，而單掛下款，現在也知道「對」要雙聯，單絲不線了。

不過，用嵌字來撰對聯，雖非自我作古，卻是由我創格。從前曾國藩、方地山、張丹斧也多歡作嵌字對聯，但皆用於花月歡場，無登大雅，降至市招村語，不堪句讀。故拘泥保守的人，都不敢嘗試。所以我就獨斷獨行，在去年辭歲書紅，多用嵌字作聯，書以灑金硃箋，廣徵同文以代新年桃符，得者無不大喜，以為巧奪天工，而登門求字者，雖未戶限為穿，也就令老翁臂折了。葦窗兄自港來書，要我將去臘所撰嵌字聯，擇尤寫出。其實一個人名字也不能字字入聯，譬如「龔書綿」、「李驊括」，實在要用很多心思琢磨，而「易君秋」、「朱龍庵」則手到拈來，不假思索；至如「梁寒操」一聯，則捨均默先生之外，竟無別人足以當之，可不獨文章天成，妙手偶得了。摘錄十聯，先請教正。

龍孫已放千竿竹
庵主聊為半日僧
　　——朱龍庵

夢澤詩心坡與谷

大姚山水米家船 ——

　　　　　　　　　　姚夢谷

讀畫身行萬里路

思鄉心匝不周山

——張行周

玉尺量才錦琴瑤瑟

文章富國蘇海韓潮

——玉琴、文海

仙李同舟驛騶開道

括蒼獨秀嵩岱齊眉

——李驛括（書家李超哉字）

示我津梁冰寒於水

論交天下使君與操

——梁寒操

書帶柳綿龔字硯

畫成高逸草堂鴻 ── 龔書綿、高逸鴻

衛玠譚道平子絕倒

甘泉奏捷相如賦詩 ── 譚子捷

金碧樓臺雲霞煥耀

蘊藏珠玉山水含輝 ── 金耀輝

容膝易安君是矣

秋心如水我知之 ── 易君秋

畫梅與梅花

畫梅始於唐，邊鸞、刁光胤。光胤入蜀，黃筌、孔嵩親受其法。邊鸞於唐代畫折枝花居第一，南唐徐熙父子得其法，變為沒骨，花卉寫生，傑出冠時。米海嶽有「十幅黃筌，不易徐熙一幅」之語，但不聞徐、黃兼擅畫梅；因為畫梅最重「圈」、「點」和枝幹的勾勒，所以沒骨法是不能代表的。

宋徽宗喜折枝梅，常和「竹」、「雀」畫在一起。其法上接刁光胤，中師滕昌祐。昌祐字昌華，與徐、黃同時，先本吳人，不婚不仕，畫無師法，以似為工；折枝用色鮮豔，隨類傅色，宛有生意，世傳《梅邊月色》一本，當為歷代畫梅之祖。徽宗繼之，亦無多讓。但宋及五代，所畫亦不過水邊林下，一枝半幹，沒有專為此花寫照的專家。

到了南宋，有一位最了不起的高手⋯揚補之。補之名无咎，號逃禪老人，南昌人。宋室南渡，他看不慣秦檜的委曲求全、奸腐誤國，絕意仕進，隱志於畫。水仙、松石，筆法清絕，但他更愛畫梅。他的梅花是學北宋一位高僧釋仲仁的。仲仁別號花光，與蘇（東坡）、

黃（山谷）同時。山谷遇見他時，已在崇寧三年，改謫宜州的時候。舟過洞庭，經潭、衡，花光是衡山花光寺的長老，所以山谷稱他「花光老」。這時候，東坡、少游均已作古。花光出示蘇、秦詩卷，山谷追歎兩國士不可復見。花光又為山谷畫梅數枝及煙外遠山山谷追和少游詩韻寫下一首長歌，有：「雅聞花光能畫梅，更乞一枝洗煩惱。」「何況東坡成古丘，不復龍蛇看揮掃。」「寫盡南枝與北枝，更作千峰倚晴昊。」「我們可以見得山谷和花光，這次還是初交，而蘇、秦與花光倒是老友。第二，花光不但畫梅，還畫山水。山谷還有一聯贈花光：「雲沙真富貴，翰墨小神仙。」可見花光畫不但設色，而且是用青綠的。

到了揚補之，卻一洗丹青，專畫墨梅，創圈花不著色法，為後世墨筆畫梅之祖。他有一本《梅花喜神譜》，指示後學墨梅的入門畫法。那是一部宋刻的孤本，在我離開大陸時，它還由吳湖帆梅景書屋寶藏，現在不知保存得否？

自揚補之倡作墨梅，南宋趙孟堅（子固），金元時，王庭筠（黃華老人）、趙孟頫（子昂）、趙雍（仲穆），均承其餘緒，且出新意；到了元末明初的王元章，又極其一變。大致宋元的梅花，仍以折枝為多；到了王元章，卻是千枝萬幹、群玉繁英，尺幅之內，令人望之如置身於梅花紙帳之中，天地之間無非暗香疏影，清淺橫斜，斯集畫梅之大成，成為世之宗匠矣。

元章，名冕，號煮石山人，諸暨人，是個孝子。早年甚貧苦，好著紙帽，高冠博帶，卻

去放牛。隱居九里山，明太祖取睦州，授諮議參軍。但他不高興做官，還是住在山裡畫畫。

吳敬梓《儒林外史》第一個講的畫荷花的王孝子，便隱射的是他。其實他畫的是梅花，明人

畫梅無不從其師法。而最傑出者，則是明末的理學大家白沙陳獻章先生，他的梅花，簡直和

王元章是一個家法，沒有二樣。文徵明的梅花也是一家，墨梅、著色都有；傳他衣鉢的，又

以僧彌、陳眉公為最高。邵梅雅，陳梅能。但是直接得到揚補之的，卻是余俊明。

清代畫梅也有一位高手，那是金冬心先生。他的名字太多了，最流傳的是：杭郡金農、

壽門、稽留山民、昔耶居士、冬心、金吉金、心出家庵、飯粥僧、蘇伐羅吉蘇伐羅。他是杭

州仁和縣人，流寓揚州，五十歲畫梅，自言師白玉蟾（唐代仙人）；其實他還是從王元章而

上躋揚補之的。嘗在秦淮作畫，沒有殊墨，便使姬人口脂，點染紅梅，豔絕一時，名流題

跋，多至束卷。後人便又傳下了胭脂梅的沒骨法，也是畫人一時遊戲三昧。冬心畫梅，有極

簡的，有極繁的；傳其法者，以羅兩峰、錢叔美、陳玉几最美，無不雅韻欲流。玉几尤擅布

局，隻枝半朵，無不令人意遠。以言士氣則叔美擅場，兩峰接武矣。

世有傳彭剛直梅花者，皆為惡札，而盛名遍及大江南北，心嘗疑之。後於念聖樓見四巨

幅，則渾苔綴玉、霏雪聯霙，無不位置妥貼，泂為當時能手，名下無虛。曩見「彭梅」，殆

均贗鼎耳。

幾生修得到梅花

超山唐宋梅

我乃杭州人，談到梅花，當然第一個地方，記得超山。超山離開杭州約三十里臨平鎮，從上海到杭州一路平疇，到臨平才第一座看見山，便是超山。

每當薄暮，車過臨平，往往看到超山後面暮霞雲彩，好像鋪成一個明湖似的，而且還有船在移動，這便是西湖的倒影，結成的蜃樓海市一般。當時我們久客滬上，抽身於萬丈塵囂之中，到了臨平，望見雲物，好像西湖的影子，心中便有一種說不出的會心微笑。

因此每年臘盡春來，孤山梅花盛開的時候，我們一定驅車到超山去一遊。

看哪，車子出了武林門，便是小河坶，這裡有一座相傳宋代秦檜的花園，現在是花農衣食之所。那裡種滿了花木，春天到了，茶花最為名貴。這裡茶花千朵萬朵，紅的開得像一朵

火雲，白的像一個個的白玉盤掛在樹上。只是我們的目的在探梅，看著這許多茶花，也就掠影而過。當年蘇杭視為很平常的，如今想來，又從哪裡去找呢？

車子將要到臨平，青山已經照眼，山腳下有一座安隱寺，東坡先生曾留墨蹟，如今還有一塊刻的碑。這裡以紫竹出名，民十六年我們卻在這裡發現了唐梅。

為什麼知道它是唐梅呢？原來，一般的梅花只有五個花瓣，宋梅則有七瓣，而安隱寺的梅花有九瓣，所以我們斷定它是唐梅。後來到雲南黑龍潭，看到唐梅，果然也是九瓣；而虬枝迂雪，老樹渾苔，姿勢之美，還不及安隱寺的好。

梅花沒有不結子的，所以都是單瓣。宋梅、唐梅也一樣結子，而且多瓣並生，不是重臺疊瓣，所以稀奇。不像桃李有重臺的，卻是疊瓣，不會結子。蓋桃李皆三年生，沒有二十年壽命即析為薪矣。唯有梅花與松柏同壽，年代愈古，精神愈足，大約五百年開花才能增加兩瓣，唐梅九瓣，梅壽可知。我不是植物學家，只是憑理想判斷耳。尚乞高明，加以教正。

安隱寺的唐梅後來也出名了。遊超山者必先至寺中待茶，倒叫和尚每年多了不少香火錢，並在紫竹唐梅之伴，添植老松一株，象徵歲寒三友，這和尚還算不俗。

超山並不高，對面有座馬鞍山卻很高，山頂有個苦庵，飯鍋巴燒得最好，我們去時，總要到山頂苦庵，去吃飯燒鍋巴。和尚說：「吃便給你吃，可不許宣傳，否則，和尚的鍋子小，自己要沒得吃了。」如今此僧猶在否？他自己還有鍋巴吃麼？念之悵然。

超山花農數十戶，山上山下完全種梅，上海人吃的冠生園陳皮梅，便是超山出品。每當花時，連山漫嶺，一片香雪海，比到無錫梅園的香雪海不曉得要大多少。人行花下，一陣陣的霏雪清香，簡直叫人不想人間煙火。這裡也有古梅，綠萼紅跗，料峭春寒，凌虛獨立。此地疑有詞仙，吳倉碩先生的墓就葬在萬梅花裡，比到孤山的林和靖還要享福呢。

超山有個花神廟，山門外供著一座伽藍。有一次我和江小鶼去遊，發現這座伽藍竟是楊惠之的唐塑，連忙走告姚虞琴先生。姚先生把他移在花神正殿，誰知當夜正殿失火，竟把這座稀世的唐塑燒了。至今想來，每每認為遺憾。

孤山補梅

西湖的孤山，經過宋代的大名人林和靖先生卜居，妻梅子鶴，屏絕塵俗。因此孤山探梅，成了千載韻事。其實在宋朝時代，孤山也和超山一樣是座梅農的梅林，林先生卜居於此，湊個現成而已。年代湮遠，梅花雖代有補種，而數經離亂，梅花種了又萎，萎了又種，不知經過多少滄海桑田了。在我七八歲的時候，讀書錢塘小學，那便是西湖十景的「麯院風荷」，只要度過一座西冷橋，便是孤山放鶴亭。那時一片荒涼，哪裡有什麼梅花。我們的校

長汀曼鋒先生，有一次發起，要我們花朝到孤山去植樹，五六百個小學生，各人自去買一株梅秧，到時候親攜鴉嘴，居然把一座孤山種滿了。我記得我種的一株鐵骨紅，就在放鶴亭旁邊，後來它長大了，我也長大了，每次到孤山，總要撫樹徘徊，臨風坐嘯一番。民國二十六年春天，這株紅梅，忽然萎謝，我還作了詩，但是年日寇侵杭，湖山變色，從此僕僕征途，直到現在棲身海國，再沒有到孤山去踏雪尋梅的機會，梅花先萎，豈不是個預兆麼？

靈峰與西谿

　　靈峰只在西湖桃源嶺下，從岳墳棲霞山徒步而往，不過三里之遙，可是遊湖的人，很少知道有此佳處。這裡的梅花，見於西湖志書，但是早已荒蕪了。宣統初年，周湘靈先生在西溪茭蘆庵造歷代詞人墓，種了幾百株梅花；他的梅花是蘇州鄧尉遷來的，數有千株，便分了一半到靈峰去。這裡遊跡少至，非常幽峭，梅花雖是不多，卻是另一個境界。湘靈先生是詞人，所以他布置的便是詞境。靈峰寺只是一座庵，四山合沓，最易黃昏，月下花前，得少佳趣。這裡是我常來的，而且每來必攜素心。一自杜蘭香去，綠萼凋疏，每度重尋，除了鳥啼花落，還有什麼呢？記得粉壁上我還題過一首詩：「小羅浮館冷莓苔，曾與仙真一度來。別有空山流水意，一聲啼鳥報花開。」

吾家翠妹說：「西湖是詩境，西溪是詞境。」西溪的幽峭，以橋勝，一溪漾碧，橋影重重，人船在橋影裡穿去，好像一個個的月亮。而兩岸桃花紅雨，一溪菱蘆滴翠，人在鏡中，山貯鏡裡，它應該是吳夢窗的詞。及到了秋天，桃花不見了，菱蘆變成白髮老人，滿頭是雪，歷代詞人祠有個彈指樓，憑闌一望，秋雪連天，真不知胸中有多許欲寫的騷愁酒意，它又變了辛稼軒的詞了。但是人們欣賞的境界也只到此為止，不知冬日青山睡去之後，還有一派梅花夢境，等著你趙師碪自去尋覓。這裡的梅花，才合著姜白石的暗香疏影。我怕白石當年，兩調絕唱，就是在此地作的。若要問我西溪的梅花如何如何，請你們自去讀姜白石的詞，不必待我詞費了。

「君自故鄉來，當知故鄉事，來日綺窗前，寒梅著花未？」

鄧尉玄墓

除了杭州，我最難忘的當是蘇州，第二故鄉。蘇州玄墓的香雪海，才是真香雪海。站在開福寺門前，平林一望，那成千盈萬的梅花，才算是真海。我們去遊，也不止一次了。唯一可記的則是勝利的第二年，人從八年抗戰的艱困苦難中出來，真是看到暖烘烘的陽光，都覺精神百倍，何況豔陽的春光，和一片潔白的、皎潔的梅花，交輝在一起。我記得我們從遊了

虎丘山塘下船，一直就搖往鄧尉。沿途的雞犬人家，都熙熙攘攘的有一種新年的太平氣象。

船裡六個人，有金櫻和她的姊姊，有十雲和我，還有兩個便是船娘了。這種船，蘇州稱為上墳船，船上燒得一手好菜，卻是山雞野蔬，比到四擺渡、阿黛橋的「雙錢」船上的船菜，又另是一種悠閒的滋味。金櫻姊妹是上海的紅倌人，她們都有好酒量，唱得好曲。我攜了一支笛子，十雲打著鼓板，船頭上燒著好茶，篷背上過著蔬筍，我們是這樣悠閒地掠過了山光風影，搖呀搖地搖到鄧尉香雪海來了。花光人面，叫很多遊客看得羨慕，說我們是神仙中人呢。其實神仙哪有這般清閒，他們還要煉丹燒汞、求長生，做著那些沒要緊的事，哪裡能像我們花下飲、花下醉？這一天的梅花清閒，著實叫我們四個享夠了。可是，如今金櫻姊妹，她們到哪裡去了？姊姊早已綠葉成蔭，妹妹更似夢醒師雄，見不到的枝頭翠鳥。前些年，臺北見一個歌女叫金櫻，我曾疑惑是她，特為側帽聽歌。誰知葦綠華來，渾不是杜蘭香去，因此廢然而返，直到現在我還沒有聽過歌呢。算將起來，她也是三十開外的人，秋娘丰致猶存否？只應愁殺杜司勳。

無錫梅園也有梅花，太湖飯店也留著我們的爪泥鴻雪。只是梅園主人太俗，布置不雅，並不在我尋夢之數。

雲南黑龍潭

提到黑龍潭，倒是使我難忘的。這是明末薛爾望先生感到亡國悲痛，攜著他的愛姬鳳雲，在此投水殉節的地方。我們到雲南，正是抗日戰開始的第二年，大陸半成焦土，我陪著我的父親從杭州轉進漢口，又轉宜昌，在宜昌看到了亂離中的梅蕊，正在離離欲發。到重慶，在海棠溪看到梅花，卻半開未放。因為住的小梁子被轟炸，又從成都轉到雲南，而在黑龍潭看到盛開的唐梅。

黑龍潭梅並不多，只有六棵，但是虯龍一般的古幹，開著白玉一般的梅花，每朵足有徑寸大小，素口黃心，平鋪九瓣，樹沒有超山安隱寺的高大繁密，卻是古貌古心，好像每一朵花、每一枝幹，都從宋代畫梅聖手揚補之《梅花喜神譜》中剪裁下來的。安隱寺的繁枝密蕊，卻像明朝王冕和陳獻章的梅花，未嘗不是神品；比到揚補之，便覺著筆太多了。

家君對著黑龍潭一泓清漪，非常出神，那池子裡映著梅花，也映著我父親的影兒。屈指算來十三年了，這一幅梅花喜神譜，嵌入我的心心深處，哪有一刻能夠忘記呢。

臺灣訪梅

自從來到臺灣，亞熱帶氣候，萬花怒放，可是不夠。每到冬來，想著雪，又想著梅花，以為臺灣是沒有梅花的。後來看到林潛庵的詩集，他在新竹有一個梅園，及至訪尋，早已連遺址都尋不著了。後來又看到別家的詩集，說南部有個梅山鄉，地以梅名，一定有梅花了。當時朱龍安兄在臺南辦警務，我寫信給他，請他利用警察網找尋這座梅山。果然得到回信，說果然有個梅山鄉，在嘉義，日據時代，曾從日本移來，植梅二千餘樹。得信大喜，便約了林光灝、林志道兩位姓林的，和龍安夫婦去嘉義探梅。至則失望，原來梅花是有的，可是年久失於修剪，早已茂草叢生，梅花有幾朵，小得比鵝眼錢還小，梅樹的枝頭卻掛著許多詩牌。原來南部詩人正在這裡做過詩會，各人把作的詩，用木片寫成一塊小牌子，掛在梅梢，倒是非常風雅的。現在事隔數年，梅山鄉的梅花已聞名寶島，梅花也培植得相當茂盛，不知這個詩會還每年在那裡舉行不舉行？我倒很想參加一次。

臺灣以梅花出名的還有飛鳳山，我沒有去過。因為臺灣氣候太熱，梅花易開易落，又都瘦小可憐；只有谷關招待所庭中十棵古梅，卻是老椿頭，花開時把一盞清茶，坐在廊下，看

風吹花瓣，一片片地墮入你的茶盞，也會悠然神往，得少佳趣。現在梅花開的時候了，有素

心人願伴我到谷關去探花的麼？

藝林閒筆

執一摹寫，唯求酷似，下也。遺貌取神，筆墨會通，中也。神形兩忘，方圓無跡，上也。滿楮狂塗，自謂創設，不知究居何等？

米襄陽云：「絹七百年而寸斷，紙千年而神完。」今去襄陽之世，不過七百年，紙本宋畫，已不多見，唐人絹本，反有存留，媚古者固不可遺絹而重楮。

李公麟《龍眠山莊圖》有兩本：一藏故宮，紙本冊頁；一在日本，絹本長卷。余細譜之，日本長卷似唐人《輞川圖》，甚古樸；故宮冊甚廉纖，又在北宋人下，皆非真蹟。若余取捨，寧取日本而捨故宮。

《盧鴻草堂圖》，紙本，現在故宮；筆墨融潤，布局高古，但非唐蹟。余嘗謔日本所藏絹本《龍眠山莊》是唐蹟，而故宮《盧鴻草堂》是宋畫。吳湖帆嘗譴余言，今也則無。

嘗見故宮所藏夏珪長卷，筆墨淋漓，布局高簡，氣勢萬千。日本延光堂曾有影本，尺寸如原件，僅差真蹟一等。頃間歷史博物館展出夏珪《長江萬里圖》，亟往觀覽，則筆墨滯

鈍，布局繁冗，氣黯而神不全，殆偽蹟也。而名流交讚，信以為真。

仇生短命，見於《式古堂最錄》，世人據此，遂以為十州享年最短。及劉海粟得仇十州

《滾塵圖》（絹馬），項東井原跋赫然具在，則「知命」非「短命」一字之誤，使仇生少活

數十年，藝書校讐，可不慎哉。

吳湖帆、張大千齊名於滬。一日，吳自北歸，謂余曰：「頃見一異才。」乃溥心畬也。

東遷以來，「南張北溥」齊名於世，而湖帆默然。乃知君子進退之節，出處必慎。梅村詩

曰：「何預家庭兒女事，牽衣一問已汎瀾。」讀之可悲。

日、韓、泰、緬，其文化悉衍自中國，浸至今日，皆摒棄唯恐不及。韓國嘗一度盡廢漢

字，不久復原。蓋無足不能以自行，猶可；無首不能以自存，則危矣。今韓國仰慕中國書畫

之風，轉趨鼎盛，吾國學人宜如何輔助提倡，不當捫燭扣槃，反以盲從，貽笑燕石。

近日索畫者多海外僑人，漫題寄意：「盡日桃花逐水流，白雲深處洞門幽。避秦只在桃

源裡，何必求仙汎九州。」

潑墨牡丹

近人畫牡丹，成一風氣，紛紅駭綠，滿紙富貴，未足奇也；設色雅淡，以幼軒女史為

能。予以潑墨作牡丹，一洗凡俗，戲題一絕云：「八十蒹蒹鬢未霜，如思覷覷作新郎。脂肢

粉黛都完了，潑墨猶能作牡丹。」

承天寺

東坡遊承天寺云：「何地無月，獨少閒人如我二人者耳。」按承天寺在蘇州北門，即今

著名之北寺塔也，吳人竟不知之。月夜遊承天寺，後人多畫之，無畫塔者。亦有指同遊人為

秦少游，其實乃張舜民也。今基隆大覺寺有塔有廟，極似承天寺，惜無東坡一遊耳。

予七十歲生日時，彭醇士嘗贈「龍門古墨」一挺，修五寸，用之十年，至今尚餘半笏。

今晨吳開先來訪，亦贈余烏金墨一笏，謂其先師葉建儕先生所贈，藏之數十年不敢用，特以

持贈，而不知予今日為八十二生辰，因拜而受之。此兩墨足余平生矣。

彭醇老畫極自期許，不肯輕為人作，得其畫者，袁企公、吳堂州及余數人而已。余題

畫曰：「時人侈談逸品，以為文章不尚工深，不知置王摩詰於何等也。大滌子、介邱並非學

者，而今則稱之，可為甚惑。」

孫山外

頃見報上有摘人文疵者曰：「名落何山，當作名落孫山。」不知孫山乃人名，有人託他

代去看榜，歸云：「榜名盡處是孫山，諸君更落孫山外。」近人引典多作名落孫山，實誤。

高逸鴻

逸鴻初蒞臺，有人傳誤「唐雲來矣」。朱龍庵：「問何以知之？」答云：「見他在畫潑墨小雞。」龍庵又問：「先畫頭，抑先畫尾？」云：「先畫頭。」龍庵云：「那是高逸鴻唐雲先畫尾。」

書畫會社

民國三十八年初蒞臺，文化尚一片沙漠，余與陳子和、丁念先、王壯為等首創十人書展，繼之者為馬木軒、張穀年、劉延濤、高逸鴻等七友畫展，馬紹文等八儔書畫會，陶壽伯、季康等六儷畫會，邇後遂如春筍怒發，最盛時期畫廊書社到處可見，後起之秀指不勝屈，而吾輩皆垂垂老矣。

論入筆處

昔人有言：「學書三十年，轉無入筆處。」但我從六歲寫字，到了三十六歲，還不曉得此言何解。有人說我字比畫好，我也欣欣接受。不曉得寫字有何甘苦？四十以後漸漸覺得自己所寫的漸漸不像字了；但是還有一種自負，覺得落筆氣壯，便是當代名書宗，也不過我。

其時海上書家推清道人、曾農髯、吳昌碩、馮夢花、江南人家，幾以壁上有無四老書定雅俗。但我私心裡總覺得他們有些狂怪，尤其馮夢花、朱士林的一個個墨圖，清道人的軟似棉花，曾農髯的肉如秋蚓，使我奇怪，難道他們真不會寫字嗎？後來看到清道人的黃庭堅小楷，馮夢花的一筆晉唐帖法，才知諸老學有深工，不過變體遊戲而已。但是他們為什麼要這樣玩世不恭？則無非趨尚時好，鬻書換米而已。其時吳倉老一年潤筆可收入六萬金，農髯先生半之，其他沈寐叟、鄭海藏，又半之。而別有市井書匠唐駝等寫招牌，年入可二萬金。當時幣制穩定，現金一元，超過現在一元美金，文人以鬻書致富，亦南面王不易矣。但是書道之恢奇墮落，乃成當代大劫運。

藝苑散論

315

諸老相繼物故，書苑頓成寥落，但一般求書者亦從絢爛之後歸於平淡，不復以詼奇詭異為能事。而沈尹默、趙時棡之書乃大行。二君皆從子昂上窺二王，而尹默又得其沉著，行書短幅尤為出色當行，大江南北翕然宗之。潘伯鷹、王壯為皆私淑之。

間嘗於沈老論入筆之法，沈云：「執筆當稍左偏，食指內撅，如名手刻印，奏刀入石，則思過半矣。」余嘗試之，不能盡然。伯鷹書極似沈吳與而圓融沉著，有買王得羊之譽。壯為執筆稍微偏鋒，能方而不能圓，嘗以為恨。

僕謂古人行楷，無不方者，蓋行楷變自隸書而不從篆來。後人強而合一之。又真蹟刻石，方處皆變為圓，後人見石刻而不悟真蹟，乃以為古人使轉皆用圓，此大誤也。吾人試以顏真卿之〈祭姪稿〉與〈爭座位〉相較，〈爭座位〉石刻也，無筆不圓，〈祭姪稿〉真蹟也，無筆不方。又僕藏有鮮于伯機、張總管墓志草稿真蹟，亦方筆。後附蔡刻墨拓則方處皆圓而精神全失矣。因出與壯為互證，壯為慨然，不以余言為河漢也。

余不能書，老而益劣，壯為數強余貢其所得，因作謬論以當芹曝之獻歟。

再論「入筆」處

壯為先生謂余所言入筆乃落筆也。僕以為非是。

蔡邕云：「書者散也，欲書先散懷抱，任意恣情，然後書之。若緃閒務，雖中山兔毫，不能佳也。」此落筆之謂也。又云：「字體形勢，如坐如臥，若坐若行，若飛動，若往來，若愁若喜。」此結體之謂也。「如鳥啄形，如蟲蝕木，如利戈刃，如強弓矢。」此入筆之謂也。古人重用筆，今人重結體，此大異也。

未入筆當在結體之先，而說後之者，即東坡所謂「意在筆先」也。

鍾繇少時，往抱犢山，學書三年。比還，與邯鄲淳、韋誕、孫子荊、關枇杷論用筆於魏太祖前。及見蔡邕筆法，自撫膺盡青，因嘔血，太祖以五靈丹活之。繇臨死謂子會曰：「用筆者天也，流美者地也。」乃取囊中書與之曰：「吾精思三十年，終未讀他書。」乃所得蔡邕筆法。

蔡琰云：「臣父造八分，神授筆法，藏頭護尾，力在字中。下筆用力，故曰『勢來不可

止，勢去不可遏。』故書有二法，一曰疾，二曰澀。得疾與澀，書妙盡矣。」韋誕得筆於蔡

琰，益神而明之曰：「故知多力筋豐者聖，無力無筋者病。」

鍾繇善為三色書（篆、隸、分），然最妙八分，點如山頹，摘如雨驟，纖如絲毫，輕若

雲霧。皆言其筆勢而不言其結體。

王羲之重於用筆，王獻之美於結體。後人學書不外兩家：顏魯公從羲之入，故筆重；

李北海從王獻之入，故勢逋。得羲之者天也，得獻之者地也。羲之還都，嘗題壁。獻之私削

其蹟，易以己書，自謂勝父。羲之歸而見之，曰：「吾去時真大醉也。」獻乃內

慚。《書譜》曰：「夫獻之不及父，猶羲之不及鍾、張。」所謂「去古滋永，淳漓一遷，質

文三變」者也。

今人但知結體之流美，而不知用筆之天源，抑亦何取於書哉？

衛夫人〈筆陣〉云：「夫三端之妙，莫先乎用筆；六藝之奧，莫聖乎銀鉤。昔秦丞相見

周穆王書，七日興歎，患其無骨。蔡尚書入鴻都觀觀碣，十旬不返，嗟其出群，故知達其源

者少，暗其理者多。」

故曰：善鑑者不寫，善寫者不鑑。僕不能書，然喜觀古人筆法，翫其出入之勢，恍然於

石刻之不可恃，每取古人原蹟與石刻相較，刻至佳者亦大相逕庭，而後致歎於入筆之與落筆

有異也。

古人妙刻，能求形似，於落筆迴轉、開合、陰陽之勢，皆能保存。古人能書者往往妙於刻石，如李北海、米南宮其尤著者。然此兩家皆以流美為歸，使轉點畫之工，可得盡見，如「藏頭護尾」、「力在字中」，則紙與筆可以表現者，不能求之於石與刀。於是「入筆」二字，茫然不可後得矣。

僕試解之曰：「筆從上落曰落，以筆逆入曰入。」皆筆勢也，非結體者。夫字之有體，如人之各有面目，父子兄弟，面目相似，求之於微，則得有賦形之不同，不得強其為一面目也。鍾、張澒矣，自古迄今，學書津筏，誰能越出羲、獻，而唐宋迄今幾二千年，學書者孰有二人同其面目者？鄭板橋書所謂惡道也，嘗夜不寐，以指劃肚，求古人結體，誤觸其妻，其妻怒曰：「人各有體，汝何苦乃爾。」鄭大悟，遂自成一體，而識者笑之，故知古人論書乃重用筆而不重結體。所謂得筆則得書，不得筆，則不得書。

王右軍題衛夫人〈筆陣圖〉後，其云：「每作一波，常三過折筆，每作一點，常隱鋒而為之。」其言誠可置思。余觀山谷墨蹟，無不用此，而石刻則泯然矣。

又云：「草書亦不得急，令墨不入紙」，顏魯公力透紙背，正是用筆不急。余在西湖博物館見一石，乃虞永興丹書未刻者。其書法之厚重幾與魯公埒。其硃已入石深且三分，百洗不磨，此真悟得古人入筆處者，一「落」字不足以盡之矣。

王壯為回應

承定公再以「入筆」為文，博引古說，書苑篇幅，為之生光。前期拙稿校言，雖謂入筆似即落筆，然無以入筆為結體之意。自來論書，筆畫與結體互重，不論「入筆」、「落筆」，似均就點畫而言，非就體形而言也。前謂入筆似是落筆，實以「入筆」二字之義，不能甚明，試為之解耳。茲定公以為：「筆從上落曰落，以筆逆入曰入」，是又一解。又味定公文意，似入筆即是藏鋒，似是起筆筆鋒隱入畫中之意，不知當否？文中論墨蹟與石刻之別，其言入微，可謂精鑑。法書墨蹟，可以見血脈肌理，此等處於石刻拓本中，絕不可尋矣。壯為附識。

早期論畫

中國畫之將來？

陳小蝶

大概一種文化和一種美術與一國的國民性有特別關係，所以從前吳季札聞樂，而知十七國之盛衰。這裡面很含著哲學，並不是左氏的妄言。所以一個國家對於它自己國度裡固有的文化和美術，總是竭力地保護和提倡，就是亡國了，只要他國民是存在，這文化和美術，就永遠不會漸滅。再進一步說，就是這一國的民種死亡盡了，這一種文化和美術也自會長自存留在天地間，不會滅亡的；而且這文化和美術還能夠扶助他已亡的民族生存，譬如羅馬、希臘、印度，都是很顯明易見的。除非他是本來沒有文化和美術的，它的民族才會淘汰，譬如非洲種人和其他一切的半開化族。

我從來沒有看見一個立國最早、文化美術最盛的國家和民族，他自己不信任自己，非但不保護提倡而且加以毀壞，惟恐它還能在世界上存立似的，這是多麼可慘而可怪的事呀！全

世界或者沒有這一個國家，有的就是我們中國。我現在不論別的，就單單論書畫。

書，是我們中國單獨占有的美術，是全世界所沒有的，它有若干的變化結構，才造成功了這一種字。日本人雖則和我們是同文，但是他無論如何效顰、模仿，總脫不了碑拓的模仿，不能如我們從先秦到現在，有到幾千百種的變化。其餘的國度，都是用幾個字母拼成的，它只得到記帳之形式，說不到美術。

畫，就是化書變從出來的。自先秦以至晉唐時代，是由簡單而漸趨複雜，由宋元而至明清，是由複雜重趨簡單；但前者的簡單，是單調的，後者的簡單是變化的；所以明清人可以為宋元，但是晉唐人不能為明清，這實在是進步並不是退步呵。

書與畫，在清初是極盛，畫的進步尤其超過書法。因為行楷的變化，已被唐宋人變盡了，所以元人就注重到歌曲；明清人就注重其全力在畫，那一種成就實在地可驚。可惜中國人有一種祖傳和捧師父的習氣，所以明明是他自己的創作，他偏偏要寫上一個仿某某法；這不但畫家是如此，書家也是如此。試問清代人所寫的六朝，果然就是六朝的某帖某碑嗎？如果真是一式無二，那就叫做描碑石匠，不是書家了。王壬父說《張黑女》是何子貞自己造出來的，何子貞也曾自己承認過。又如現在張丹斧他明明自己造成一體字，他偏要說是樊利家券，這並不是自信力不堅，他實在沒有勇氣，去打破一般人的傳統觀念。

但是，無論如何，這中國的書與畫，是中國固有的文化，是中國固有的美術，我們應

測量的技術來估計，高下相距，何止三五十里，然而山巔的人物、樹石，和山麓的相比，相

料。譬如我們的山水畫，往往在一幅間，滿畫著重嶺疊嶂，環複交互，自上至下，若根據著

呢？況且國畫的結構輪廓，往往在結構不求形似，若把透視的繩尺來限制，隨處可發現可笑的資

的憑藉，只有筆墨，現在卻要到筆墨以外去求氣韻，若把實證主義的眼光瞧來，還成什麼話

已帶些兒神祕意味。有人解說『氣韻當求諸筆墨之外』，這句話更覺得玄之又玄，因為繪畫

傳模移寫。這六法中的第一個而最高的條件，就是『氣韻生動』，從字面上瞧去，這四個字

乎南齊謝赫所說的六法，那就是：氣韻生動，骨法用筆，應物象形，隨類賦彩，經營位置，

最近於是又發現了程小青先生的一段文字，把他寫在下邊：「我們國畫的真髓，不外

麼？兩位先生或許說著玩玩不要緊，可是這一個影響就大咧。

馬先生在最近發表他這篇談話時，下面還用鋅板印著他的親筆法書，這不是很可怪的矛盾

馬相伯先生，他們都是反對書畫的，但吳先生的的確確是故宮博物院成立時期的中心人物，

說這個話的人，真多著呢，但是我最對他失望的是兩個人，一位是吳稚暉先生，一位是

高調說中國的書畫是沒有科學自然的組織，是應當消滅的。

和私人收藏家去一調查，可說中國的美術文化，完全到了日本去了。中國人還在做夢，唱著

步？日本人存著併吞中國的野心，就先行著手併吞中國固有的文化和美術。你到日本博物院

該如何愛護它，提倡它，使它進步。試看從前清嘉、道到現在，這書畫一道，蕭條到何等地

陳定山談藝錄

324

差無幾，這在一般主張透視學者的眼中，豈不要加上『荒謬可笑』的考語？」吳先生和馬先生都是有學問的人，但我絕對不承認他是藝術家，所以他們發表的言論，我也不必和他們辨正。小青呢，是我的好朋友，而且又是藝術家，平常我們談話也是很投機的，所以我想把他以上所說的話，我們再來研究一下子。

（一）我們國畫的真髓變化萬端，歷古以來，論畫之書，也就汗牛充棟，單就鄧秋枚所輯《美術叢書》而論，其中論畫之作何止百種。其餘如二三銅鼓齋以至最近的《故宮週刊》搜集也就不少，其中瑕瑜互見，大概也是各有心得發明，並不是謝赫六法、郭忠恕《論畫》、王維畫法幾種老墨刻可以代表的，所以單單「氣韻生動」四個字，尤其是不能包括一切的一切了。

（二）國畫的結構輪廓，當初都是很嚴謹的，唐畫我們雖然見得很少，但也有跡可尋。古人所說，郭忠恕樓閣和匠人的尺寸，是不差累黍的，所以宋代畫就與唐人相差不遠。到了元明，畫學既盛，能者輩出，由熟生巧，由版生變，由舊生新，所以元四家以及房山、知白諸公，卻自出新意，不再拘拘繩墨；但是他的寫意是從刻苦中來的，所以點墨成形、橫筆成樹，是從實體中抽象出來的，不是單單「氣韻生動」可以包括的。明初文、仇的價值，在後人評論起來，總覺得不及元四家，就是缺少創作，所以唐伯虎、石濤諸人，雖則粗細各別，他的價值就在文、仇之上了。

（三）國畫山水往往一幅間滿畫著重山疊嶺，高下相距何止三五十里，然而山頂的樹石和山麓相差無幾，似乎是很不通的。但是國畫簡單言之就有兩種畫法，一是平視，一是鳥視。平視畫，董香光說得很明白，主樹從半紙而起，就是說近處的樹應該占著全張紙軸立度的一半。張浦山說王黃鶴畫松從山嶺逆轉而下，層次井然，就是說山頂樹和山下樹的大小不同。所以平視畫也就是透視畫，非但有透視，而且有陰陽。你雖則不能見到大癡是著色法，只要看到石溪的用赭石，就可恍然於中國畫所以要用顏色的道理。就是水墨畫，所謂墨分五彩，也何嘗不是這道理呢？

（四）鳥視畫是外國畫不敢用的，直到影戲發明之後，德國人稟著他壯強毅力的智慧，把它表現到影片裡去，才見到鳥視的攝影。誰知我們中國在一千年前從理想中就發明了鳥視，你如沒有坐過飛艇，只要從高山上向下望，就知道山下的樹還有比山上小的呢！這種畫法在黃子久、石濤、梅瞿山畫中都可以看得出來，文、沈、唐、仇就不敢畫，因為他們的足跡不能遍遊名山大川，他們才不敢用抽象的墨筆、哲理的思想，可是他的價值就差了。若說中國畫就因此落伍，不及外國畫，為什麼又要提倡影像畫、未來派呢？

總之，中國的文化美術當初實在進化得太快了，由象徵到抽象，由寫實到傳神，現在各國所竭力追求的，我們中國在五百年前已經經過了。現在的學者，他自己不肯刻苦生到變化，一味狂塗瞎抹，倒說中國畫沒價值。咳，使中國畫沒價值的就是列位呢！你不能憑你一

書畫船

古人作畫，於萬不得已處，始加題一行。元明人以題製畫，詩故先成，或收舊句，不復別撰。乾嘉名輩，過修邊幅，幾於每畫必題。今則幾以題跋短長定畫品高下，後必有滿紙狂題而畫留一角者，則石濤、八大，久已作俑矣。

董思白云：曹不興、吳道子畫，今不見一筆，況論顧、陸？然其論書，則云古人大令，近人米元章、趙子昂。又云：山水、李成、范寬；花果，趙昌、王友；花竹、翎毛、徐熙、黃葵；馬，則韓幹。夫董去米老蓋六百年，餘人數百年，去子昂亦三百五十年，而思翁稱之為近人，則真蹟流傳之多可知。今去思翁才二百餘年耳，而買王得羊，搜求已難。下至四王、吳、惲，亦復真偽參半。倪、黃、王、吳，去今五百年，真蹟已渺不可得，何其流傳散佚之甚哉！而東瀛士人收我神品，盡備極精，國粹淪亡，日有鼎移之歎。國內收藏家，抱殘

陳蝶野

守闕，獨如日者捫槃，贗鼎百出，尚猶詡詡示人，若者荊、關，若者董、巨，而於王友、崔

順之、厲范二道士、孫太古輩，幾於名不能舉，宜畫學之日即於漸滅也。或謂元明清際，兵

燹稠疊，故流傳易失。然唐宋五代之爭、南渡金元之亂，亦未為不久，何以神品藏收，得至

明末清初之際，而猶完好？夫「元四家」稱董、巨、荊、關，文唐稱馬、夏、吳、倪。四王

稱元四家，乾嘉名輩又稱四王，光、宣以來稱石溪、八大，其實乃梅瞿山耳。遞邅之節，如

筍解籜，愈解愈近。似元明以來，壽最久，殆不過三五百年。

李左厂收同光名人畫印二百餘枚，殊為大觀。又云：怡園畫友當日之盛，顧、陸、任、

吳皆在羅輯，惟吳伯滔不與，故其畫體特殊，自宗石田，不為眾炫。又云：若波畫筆最淡，

心蘭最濃，怡園諸友，二人年又最高。心蘭性好改畫，合作之際，往往若波淡處，心蘭輒加

濃之，二人以此不歡，畫會亦因此而散。今有正書局尚有珂板一冊，即若波作而經心蘭點染

者，可以證也。

怡園八友，以顧為龍首，若指鶴逸，微覺遺憾。鶴逸本模楷心蘭，後略近醇士，故畫樹

甚弱，點亦廉纖；及得趙文敏《鵲華秋色卷》，始刻意近摹，自稱宋元。吳子深嘗稱之曰：

「丈，以翁大年，宜可洗筆，免他日盛名之累。」顧云：「足下刻畫四王，僅可與四王言之

耳。如僕者，必起雲林於地下，始拍案驚叫，曰：『何圖今日，尚有此人！』」

吳秋農幼好畫，蘇州婁門外有箋肆，裱名人畫件至多，距秋農寓十里，輒徒步往看，勾

其稿，挑燈追憶而臨摹之，次日復往對正，改定更歸，著墨設色，畫既復往，張之裱牆，凝神注視，三日來往，蓋六十里也。肆人憫其癡，倩之作市扇，每筆錢十二文，直幅兩倍之。

秋農欲其速，故多勾焦墨，填大青石綠，一夜可成十餘幅，然非秋農始料所及也。當時無重秋農畫者，迨時日久遠，石綠褪落，紙色黯而墨華內蘊，遂覺古舊可貴，顧若波嘗於肆中見秋農畫，雅賞之，欲收為弟子。肆人告秋農，秋農唶曰：「若波歟？寧餓死，不能納頭拜也。」而若波堅欲得秋農，肆人每以為言，秋農大恨，至不敢更入此肆；每有畫件，輒於門外擲與之，追之，逃矣。一日肆主謂秋農曰：「有人欲君畫立幅，願倍潤，但期以明日。」

秋農喜諾，一夕而成，明日攜以往，又返身欲逃，肆人曰：「止！此畫已倍值，買者今在內室，須一鑑視，苟弗中，當重畫也。」秋農不得已，俟之，肆主引買畫者出，顧秋農曰：「此若波也。」強納其頭拜之，由是秋農遂為若波弟子，宿其家，多與觀名畫，秋農譽由是起，不復奔波婁門裱市矣。

畫人中錢吉生歿年八十八，壽最高。胡三橋歿年三十六，壽最短，然慧安畢生工力不能逮三橋遠甚。怡園畫友中，以三橋最風神秀雅，而二人出筆澹逸，又相同也。

人皆知立凡為渭長嗣子，而不知渭長尚有長子名豫，亦能畫，花卉澹極，歿年僅二十餘；立凡其次子也，然不同母。渭長續弦於王氏，為王秋士壻。秋士畫與若波齊名，雋逸過之，然今知者蓋尠矣。渭長有列仙酒牌，即作於立凡彌月湯餅之會，蔡客莊鎸之，今藏予家。

吳蘭雪，字梓琴，善歌，美譽不在今之梅瀾下。設古董肆於蘇州，怡園諸友，日往過

從，而吳憲齋過往尤密，其綠呢轎底皆藏滿書畫，至則共出相欣賞。時有歌郎棄業捐道銜，

出入乘藍呢轎，蘭雪豔之，憲齋曰：「是何難！」明日遂與蘭雪共乘中丞綠呢大轎而出，蘭

雪體小，即坐中丞膝上，市人更譁。

珊若論畫云：「近人過捧秋農、廉夫，不知南湖、橫雲、邑之實勝。」予謂吳門之有秋

農，虞山之有廉夫，正如雲間之有橫雲，銖兩悉稱，無所軒輊。以言士氣，橫雲或較有一日

之雅，若其畫品，合作可列竹嶼父子下肩，隨意者，不過董孝初伯仲耳。臨古觀摹，皆較橫

雲為富，故工力亦較橫雲為精，惜不能書，繩以士氣，不免遺憾。然廉夫花卉，直接南田之

席，秋農仕女，亦非費派所能為，未可一概抹殺也。

乾嘉以還，山水一道，久成凋喪，花卉人物，轉見新機，撝叔、虛谷、伯年、廉夫，

各具神韻。昌碩晚年，亦有合作，徒以名高，轉為謗累。至若南湖，僅以長鋒紫穎見長，一

山半水取勝，秀潤有餘，略無變化。高邑之字已怪誕，畫學八大，僅足駭人，蓋黃山一家，

宏深博大，天資工力，缺一不可，其難較婁東、虞山萬倍，邑之定能當之。至若橫雲之在雲

間，則正與南湖相伯仲耳。

左厂篆刻至精，嘗集清代詩畫兼擅名家百人為之刻印，予為集得一百八人，然同光以

下畫宗，詩畫兼擅者，僅一鄭大鶴，其餘多目不識丁，可稱畫匠，尚未列畫人，藝苑安得

不壞！

左厂云：顧鶴逸畫，人人可學，其獨到處，在遲緩，經心，則人不能學。鶴逸拈筆就紙作勢，往往至十餘筆，尚不著墨，與人劇談歡笑，似忘之矣，明日又作，又如此，故一畫恆經年不就，此昔人「五日一石，十日一水」之意也。

樓辛壺畫筆清曠，年近五十，壯逾中歲。予問辛壺：「何得至此？」辛壺曰：「近來腦病大劇！」此言殊雋。蓋人生易老，病在多慮，思想既壞，則塊然自得，更無瞻前顧後之勞。仙家長生，其術亦不過如此。一日，辛壺來訪，見壁懸其前年畫，固請卸除，重加點染，果面目一新。予謂辛壺：「使去年來，當未能加，然明歲重看，又當不慊。諺云『白頭山水』，信非欺人。」

鄭曼青，名岳，永嘉人。工詩，畫極瀟灑，絕似顛道人，逸氣近新羅，予謂：曼青畫品，此為最高，闊筆偃仰，微嫌腕力不足。現代畫家，敷色布位，往往難脫子祥、三任。曼青筆底，自有逸氣，正無須此。予嘗觀曼青出品，凡二百餘點。最喜黃龍洞前初籜，及石瀨之魚，此二頁亦以闊筆行之，然逸致自具，乃曼青之本色也。尖毫縱橫，芙蓉最佳。素描牡丹及飛白之竹，亦見神行；農髯賞之，信非過譽。古柏一章，虯枝屈曲，苔點斑斑，論者以為曼青得意之筆；予觀之，微近日本南畫。日本喜吾國，以吾畫固自勝耳，一相仿效，又何足貴？吾知曼青必不然也。

李左厂邀觀虞澹涵、李秋君兩女士畫，囑評一言。澹涵為洽卿女公子，畫學石谷，工力甚到，然石谷不可學也；誠以石谷萬能各體皆具，楊子鶴學之畢生，可謂神似，而論者轉譽其花卉。澹涵近多觀宋元明人名畫，自能到石谷。楊雄有言：「觀千首賦，自能賦。」而澹涵專從停雲館諸君子討論，宜其為石谷所範矣。秋君為左厂妹，左厂富收藏，故秋君所觀亦多，筆重秀潤，而工力未至，其病在博，山水、翎毛、人物無不能。然以南田之神韻，不能人物，中歲且以山水讓石谷，秋君誠能專事學惲，不事旁騖，則與澹涵並肩，為名閨之王、惲，可也。

《近百年畫展》序（附凡例）

或曰：「畫苑之士，侈言唐宋，而美術館獨以近百年倡，豈其所見者退耶？」予曰：唯唯否否，夫詩至杜甫亦至聖矣，而甫之言曰：「王楊盧駱當時體，不薄今人愛古人。」王、楊、盧、駱之去李、甫不及百年，體之衰，若決江河而日下也。杜甫憂之而欲起之，毅然以詩道之禹、甫自任。然彼不高唱漢、魏，而獨以王、楊、盧、駱之不薄為倡，何也？近能取譬，取人人之所習知而習見者，以為研究矯正之鵠。若遠行然，必登高自卑，乃得登泰山而覽天下。若未涉徂徠，先攀岱頂，身無羽翼而欲憑距躍以超絕頂，其不斷腕絕脛、隕身滿壁者，吾不信焉。

於畫亦何獨不然，今人侈言唐畫，唐以王維為南宗，自宋以來能言王維真蹟者幾何人？以李思訓為北宗，自宋以後能言李思訓者幾何人？降及五代，荊、關量巨之蹟，宜若可以見矣，然荊、關真蹟之鮮，一如王、李、董、巨較多，可舉而數者，四海之大，不足十幅。真偽之莫定，歷代著錄聚論，尚如議禮，是侈言唐畫者，何異日者扣燭而捫槃，以此為日，何

怪舉室之惝惱也！

宋畫盛於太平興國之後，迄今適千年，畫士之盛，加倍於唐，然米海嶽已作無李論（李營邱為開寶進士，去米芾約一百三十餘年）；降及米、蘇，亦復難得。自清故宮開放，而南宋以來名畫劇蹟，始稍稍見於人間，然非卓識之士，博覽群畫者，亦不足以審其出處，定其真偽。故欲觀唐宋之蹟，何異登泰山絕頂！而有元一代，則泰山之天門也；其雲物變化，木石莽蒼之象，雖在徂徠，亦易見之。則明初以至乾嘉，其間四百年，又泰山之徂徠也。而嘉道以還，近一百年，乃如北邙蒿里，夕遊朝處，一澗一石，無不耳熟能詳。顧泰岱者能越蒿里北邙一兒，無不知有北邙蒿里，雖附泰山而荒無凡穢，若不可接；然而近郭十里，村氓牧步，而自謂可至者乎？是第百年之畫史，有待我輩借徑以登陟唐宋，是不待智者而後知矣！

且不特此也，唐宋有國各數百年，以畫名家，得劇蹟可舉者，各不足數十人；元有國八十年，名家劇蹟可舉而數者，不過數十人；明有國二百年，可舉而數者，不過百餘人；清有國三百年，可舉而數者，亦不過二百人；自咸同以至民國僅百年，而可舉其姓名，見其作品自附於名家之林者，何止三百人？何昔之名家尠而精，今之夥而雜也？無他，時代近則易知，遠則易滅也。

且不特此也，荊、關、董、巨之並稱其間，相距且百年；元四家流，其間亦且百年；降及沈、文、唐、仇，而仇、沈之間，相距亦且百年；四王、吳、惲並稱，惲南田之於煙客，

如左：

一、自咸豐至民國三十六年，其間僅九十七年。劉彥沖、費曉樓皆歿於道光末年，故編年，實起於道光二十八年，論代則斷自咸豐元年，以清眉目。

二、百年以來，名家浩如煙海，鐵網珊瑚，難免掛一漏萬，豈通都僻邑，何處煩賢？同人等見聞窒淺，所失尤多，今以本展為上海市美術館籌備處所發起，故以各地名家曾經流寓上海者為經，其他各地名家，只得從簡。

三、本展限於會場，陳列點至多不過三百幅，其編列目錄，以便於瀏覽起見，各從姓氏筆劃為序，另列小傳以備翻檢。

四、本展以供大眾研究，及批評為目的，故於陳列出品，以能每一作者均有代表作品為原則。其作品繁富，收藏易得，若顧、陸、任、吳諸家，反能從簡，尚祈亮詧。

亦且少長數十年；當於其間，畫家之眾，茂如春草，非僅以荊、關、董、巨、黃、王、倪、吳、四王、吳、惲傳也。蓋時代之淘汰，為之也。時代如篩，畫家如沙，披沙揀金，而後百年之間，存此數人而已。自咸豐以至今日又百年矣，畫家之盛，茂如春草，披沙揀金，其間可存者幾何人？能接受四王、吳、惲之席，以梯階於唐宋元明者幾何人？則我輩責也。不知可存者幾何人？此美術館乃有近百年畫展之發起，而屬序於予，並為之凡例其近而侈言遠，吾未知其可也。

五、本展出品，除由負責人專心徵集外，仍望藏家多多供給，尤以冷名精品、不可多得之品，為陳列希望，倘荷借陳，請向陝西南路一三九號上海市立美術館籌備處索取出品簡章及表格。

六、出品以裝裱軸幅為原則，手卷尺頁，以陳列關係，只能儘量減少。

七、本展定名為「近百年書畫展」，但百年以來書家之多，美不勝收，故本展以「書家之畫」、「畫家之書」為原則，其他書家，只得割愛。

八、本寄儘量採取觀眾批評，如荷投寄文字，請寄本籌備處以便擇尤選刊，彙成專集。

附錄：憶舊

來臺國劇藝人菁華錄

平劇雖屬小道，而忠孝、仁愛、信義、和平具，稱之為「國劇」，要無愧焉。中共摧殘文化，於今益烈，焚燒書詩，厲於秦火，虐殺藝人，甚於坑儒。惡耗傳聞，若梅若程，尚僅止於鬱死。今之周、俞，乃至迫害，度其惡心，殆欲盡掃中國五千年文化，而驅世界之人類入於洪水猛獸之中。在戲言戲，則余之曲海蠡心，獨非傷心憤極而發者耶？幸哉，自民國三十八年以來，愛國藝人，絡繹渡臺，軍中民間，互相表裡，以振聾發瞶之精神，振興一脈於將墜。自顧正秋、胡少安出演「永樂」，以至譚硯華、趙培鑫組班「國藝」。其間十七年，志士義人、游於藝而發乎聲，以待光華復旦者尤指不勝屈。故分門而類列，亦一代中興之權輿，有以《東京夢華》、《揚州畫舫》視之者，則非吾志焉。

生行（來臺年份先後為序，以後依此）

胡少安　三十七年來臺。私淑高慶奎，表做之工，尤勝於唱。初隸「永樂」，為「海光」唯一當家老生有年，旋脫離軍中，組班自立。能戲《胭脂褶》、《打金磚》、《大八義圖》、《四進士》、《逍遙津》凡四十餘齣，無不聲容並茂。有時兼採麒、馬，亦入木三分。

曹正禧　藝宗富英，念白清剛，嗓音清亮，推為第一。來臺之初，與寒山樓主（鄒偉成）、李心佛，推為票友三傑，旋下海，隸軍中聯勤之「明駝劇團」，能戲甚多。

李金棠　北平戲曲學校畢業。與少安同時來臺，初佐顧正秋於「永樂」，旋自挑正樑。唱做宗楊寶森，扮相瀟灑，亦復似之。尤能好問請益，日進於勤。現隸軍中，為「陸光」臺柱。能戲以全本《秦瓊》、《探母》為長。

周正榮　上海戲劇學校畢業。初來臺，未露頭角，顧正秋及其姨母鳳雲，悉心鼓勵之。及正秋歇業，正榮繼續「永樂」挑樑，一鳴驚人。唱亦宗楊，惜乎體弱，遇痛快淋漓處，不能盡興，與金棠同有限於天賦之憾。胡少安脫離「海光」，正榮

趙培鑫

主持正樑。能戲有：《昭關》、《定軍山》、《哭靈牌》、《烏盆計》、《李陵碑》、《大保國》、《二進宮》，無不循規蹈矩，力爭上游，若用心研究，譚、余有厚望焉。

培鑫出身富家，浸潤戲曲，四十餘年。初學馬連良，唱、做、表、扮無不得其神髓。戰時，杜門息影，翻然改習余派，問藝叔治（劉天紅）。勝利後，拜孟小冬為師，遂得升堂。能戲經過冬皇悉心指點者以《寶蓮燈》為最絕，《空城計》、《洪羊洞》、《捉放曹》可稱三絕。《珠簾寨》紫靠以後，自以為尚未愜意，來臺後數返港請益，而小冬病，莫能興，比劃而已。當其來臺以票友身分演出國民代表大會堂時，萬人空巷，聲華鼎盛。余賞為之聯云：「民國萬歲國民萬歲，鑫培一人培鑫一人。」見者以為勝於湘綺。近以自由中國振興國劇，當仁不讓，毅然與愛國藝人譚硯華女士，共同組班，人方惜其下海，我則慶其學有所用，不負素志也。

末行（元曲無生，以末為主。近世以唱工為生，做工為末。）

哈元章　北平「富連成」科班以喜、連、富、盛、世、元、音為排行。元章第六班畢

業，渡臺甚早，病於嗓，以做工見長，參合麒、馬，時有新意。隸空軍「大鵬劇團」，兼任教生行，班輩較小者皆其晚輩。能戲極多，余最喜其《大名府》、《潯陽樓》及《坐樓殺惜》、《天雷報》、《瀟湘夜雨》等。

馬榮祥　馬連良之姪，聲音笑貌，無不確像，但不能唱。隸空軍「大鵬劇團」，兼任教，能戲如《將相和》、《除三害》、《審頭刺湯》，皆佳作也。

金鳴玉　初隸李萬春之「鳴春社」，隨桐春來臺，淪為武生下把。余嘗見其《古城訓弟》之劉備，讚之「好一個金鳴玉」，梨園傳為佳話。配《捉放》之呂伯奢、《昭關》之東皋公，得彩之多，常有喧賓奪主之勢。金嘗煩演《戰長沙》，愜心貴當，時下無雙；又演《王佐斷臂》，軍中競賽，竟得第一。

張鴻福　不知其師承所自。初來臺，任教習，蔣銘三、朱宗良諸老競聘之。後任復興戲劇學校教師，造就人才尤多。能戲以《空城計》王平、《抱妝盒會陳琳》尤饜人望。

旦行（正旦以唱為主）

顧正秋　上海戲劇學校畢業生，弱齡已為劇校臺柱，每有貼演，名伶不足與爭鋒。民

金素琴

三十七年首先組團來臺，攜來配角，後來無不獨立為一時之選。唱工宗梅而自變其腔，能戲合梅、程、荀、尚而有之，不拘一格，文武全材。演出永樂，上座恆五六年而不衰。旋卸歌衫，隨郎隱去，享田園樂，賣邵平瓜。至今談自由中國之戲壇完人，正秋當首屈一指焉。

在上海即享大名，宗梅派，扮相秀麗，旦戲無所不能。唱、做、表兼擅，評者以為其能戲或勝於正秋。凡梅之戲，無不能。嘗與培鑫合唱《坐宮》，搶板不讓，臺下掌聲如雷；又與寒山樓主合演《寶蓮燈》，寒山竟為掉板。晚年頗瘦，每化妝，以橡皮片，內兩頰，丰姿如昔，見者且驚為天人焉。

章遏雲

北平四大坤旦之一，盛名之噪不下於四大名旦。宗程，終身服膺勿失。坤伶忠於其師者，遏雲為首屈。來臺較晚，與金素琴同有遲暮之感，但其劇藝之精進，幾與程票高華相頡頏。大鵬劇校延聘為師，偶一演出，《碧玉簪》、《金鎖記》、《柳迎春》、《蔡文姬》，無不傾倒四座。古愛蓮即其高足弟子也。

秦慧芬

屬家班以屬慧娟藝名為小生臺柱，後改青衣。來臺早於金、章，而三名鼎立，幾無分軒輊。宗梅派而稍變之，實正工青衣。《三娘教子》、《大保國》、《蘆花河》、《武家坡》，皆令人百聽不厭。旋病嗓，開刀後，音韻稍差。以《十三妹》、《荀灌娘》諸劇與觀眾相見，叫座亦不弱。其實，慧芬宜演小家

碧玉，如《梅龍鎮》、《拾玉鐲》，則旦而兼貼，偶一為之，皆有獨到。

徐　露　生長於「大鵬劇團」之溫床，年十四即嶄露頭角，唱、做、表、扮四項無不全。初受業於劉鳴寶，既而化之。武工受業於蘇盛軾，卓然名家。能戲無所不能，合梅、程而參入張派。與正秋有異曲同工之妙，「大鵬」倚之為臺柱者互十餘年。惜哉早卸歌衫，使劇壇失此星鳳，亦與顧正秋有同一遺憾也。

李湘芬　梅蘭芳弟子，陷匪窟甚久，與張語凡起義來歸，哄動一時。扮相甚美，《醉酒》是其一絕，為梅伶親授云。

花旦（明清曲本有貼之名，無花旦。平劇有花衫，則合青衫、花旦而為一，始自梅蘭芳，遂不可分。今以做表勝於唱工者為花旦。）

戴綺霞　綺霞獻藝於「上海共舞臺」，曾有萬人空巷之盛。傳弟子戴鸝鶵，背其師，綺霞悔恨，乃來臺隸「大鵬劇團」，名在徐露之上。其演出雖有「肯捨得」之譽，如《馬寡婦開店、《茶坊比武》、《辛安驛》、《翠屏山》、《海潮珠》、《打櫻桃》，皆能令人有欲仙欲死之感。徐露成名，綺霞離去「大鵬」，常演《梁紅玉》、《十三妹》、《七星廟》，諸戲以刀馬見長，而矯健

婀娜仍非時下所及。遲暮美人，周遊列國，倦鳥知還，近一見之於電視中，丰采猶昔云。

張正芬　上海戲劇學校出身，隨正秋來臺，齒猶鬏稚，貌美。稍弱於嗓，習花旦。《雌雄鑣》、《辛安驛》、《梅龍鎮》，均極叫座。正秋息影，正芬繼起挑樑，始以青衣應工，首日貼《天女散花》，為梅劇而正秋未演者。加排《十八羅漢》，〈雲路〉一場極盡好花綠葉襯托之美，他伶莫不仿效，然歌舞可及，美皆不及。現隸「陸光」為當家青衣。

譚硯華　大陸陷匪，硯華被迫習藝於北平戲曲學校，最近始逃出魔窟，帶藝來歸。其藝宗荀派，以《紅娘》一齣，相見國人，雙瞳活靈，做派大方，竟有出藍之譽，蓋能取荀之菁華而棄其糟粕者。近與趙培鑫聯合組班，可謂生旦雙絕。

徐蓮芝　優伶世家，隨嫂習藝，自　即嶄露頭角，顧曲家老輩捧之者眾。女扮男，如《荀灌娘》、《英節烈》、《花木蘭》、《蘇小妹》，尤為叫座。允文允武，皆愜心貴當之作，為「干城劇團」唯一臺柱。

鈕方雨　與徐露同為後起之秀，演《拾玉鐲》、《花田錯》，皆得自老伶工朱琴心之薪傳。偶串小生，如《紅梅閣》、《碧玉簪》，有璧人之目。自參加了電影、電視之後，心有旁鶩，不能精於一藝為可惜也。

王復蓉　振祖女。振祖辦復興戲劇學校，復蓉尚童稚，極嬌憨。一日，忽告其父：「我要演戲。」而實未學。振祖曰：「汝能耶？」曰：「能。」試之，竟如夙習，致旁觀既久，習而近之，亦天授也。其唱宗家學，表做能自出心裁。復興倚以為柱臺，至今將十年勿替。嘗以《貂蟬》、《白蛇傳》出國訪美，遍遊西半球，無不載譽而歸。

正淨（淨名雖列生行之後，其難實逾生行十倍。）

牟金鐸　北平戲劇學校畢業，與富連成之戲世戎齊名。來臺後，惜不能努力，所授弟子如馬維勝、程元正反勝其師。

王福勝　老伶工，佐李桐春於聯勤之「大宛」，未嘗一日離。本工架子花，能唱《長亭》李七、《草橋》關銚，扮張飛、竇二墩，則一時無兩。

朱殿卿　梆子出身，老伶工，與王福勝雙為祭酒。演《寶蓮燈·打堂》之秦燦，磨齒作聲，令人有馮志奎復生之感；《轅門斬子》之焦贊，領到元帥之寶劍時，必從八賢王座後，挨身繞步而過；演《魚藏劍》專諸，見母杖必拜，皆時伶所未到者。余以為夢「殿」靈光，蓋不虛也。

附錄：憶舊

347

孫元坡 「富連成」科班「元」字輩畢業，父毓堃為楊派名武生。元坡軀幹偉岸，碩大聲宏，演頭二本《蓋太歲》、《戰宛城》曹操、《除三害》周處，頗具當年黃三之風。

高德松 北平戲曲學校頭班畢業，學郝、侯均有是處。嘗與元坡合演《真假李逵》可謂並時瑜亮，演戲認真，更是其長處。

小生（小生之難，為各行之首，要其風流而不俗，儒雅而不瘟，瀟灑而不飄，古人已然，難乎見於今之世矣，其以坤伶充數者，皆不足具論。）

劉玉麟 「永樂」時先玉麟來臺者有儲金鵬，與少安勃谿離去；後改用馬世昌，其貌不揚，始用劉玉麟。玉麟，玉琴弟也。初習麒派老生，後改小生，扮相都雅，身上好看，微嫌音色不夠，故人有「麒派小生」之譽。但在此間，小生缺檔，朱世友、馬榮利皆不能獨當一面；玉麟於此，恢恢有餘。軍中競賽，玉麟代生行得金牌獎，藝有過人，非倖致也。

武生

孫文彬　毓塾二子：元坡習淨，而元彬接傳家學。戲皆宗楊，惜身材較矮，紮靠戲為其較弱之一環，若《狀元郎》等箭衣戲，均無遺憾也。

李桐春　萬春胞弟，以李門本派，執自由中國武生牛耳。久隸軍中「大宛」，得陳小樓、金鳴玉、陳寶亮為之配，演來如火如荼。近漸以身胖，不動大武戲，以關劇饗觀眾，亦一時之選也。

李環春　環春為李門最小弟，在「環球」演出時，余即驚其不凡，煩演《伐子都》竟致哄動。續演《金錢豹》，竄矛之高、拋叉之帥，桐春不及。師賈耘樵，走蓋派，而不學李門本派，尤為明智。《四傑村》、《三岔口》、《三雄絕義》，無不蓋五當年，宛然在目。配桐春演《西門慶》亦為一絕。余嘗慫李氏昆仲合演《四平山》（桐春元霸，環春元慶），以劇本在臺難覓，迄未能演出，亦遺憾也。

張富椿　武生中後起之秀，坐科於「大鵬劇團」，以受訓、來臺中，加入陸軍預訓部「干城劇團」。余初見之，僅飾《盜仙草》一鶴僮，即驚其不凡，與鹿僮並立，矯然如雞群之鶴。扮相似楊寶森而帥，嗓音似楊小樓而弱。

因謂當局，此子未可限量。富椿頗心虛受益，自以為長靠不夠格，短打尚有可觀。余謂：「汝尚年幼，他日長大，當兼楊、蓋於一身。學蓋而毋去其狠，學楊而得神。環顧梨園行輩中，餘子皆不及也。」既而，「大鵬」調回，隨團訪問日本，仕女為之傾城，而富椿守身如玉，與沈氏三鳳，其幼沈寧，將結同心。果成，則環春之襟亞也（沈氏三鳳，長沈灘，次沈涪嬪環春，次沈寧。灘畢業國立藝專，涪、寧皆復興劇校之「復」字輩）。

丑行（丑為藥中甘草，每齣戲俱少它不得）

周金福　北平戲曲學校畢業，曾親受蕭長華之傳授，不但在自由中國為丑行第一，即在大陸，亦難其選。其劇藝如水銀瀉地，無往而不流，無孔而不入，任何劇團，有他便如錦上添花。幼年學生，故能唱勝於其師（蕭長華）之荒腔走板。金福的冠帶丑（湯勤）、方巾丑（蔣幹）、《烏龍院》（張文遠），雖在大陸之茹富蕙亦不及。

于金驊　與金福同班同校，本工習花旦，後改丑，故以婆子戲為拿手，如《送親演禮》、《探親家》、《孔雀東南飛》、《春秋配》，皆出色當行，金福為之讓席。

丁仲華　七歲來臺，無師自通，通演，能導，能編。臺上抓哏，每自出心裁，雋永解頤。丑角最怕俗，此子獨能不俗。如多讀一點書，異日必能出人頭地。按名丑如馬富祿、茹富蕙皆不免俗，即蕭長華時亦不免酒肉氣。丁仲華貪杯常醉，而能出語不俗，嘗演《翠屏山》，時值越南尼僧自焚，丁仲華對石秀說：「你們把我燒了罷。」遂致哄堂。

老旦

馬元亮　老旦之難不下於淨，稍有佳嗓，皆去習生，自來皆生角附庸，能標獨立者龔雲甫一人而已，李多奎貧俗不足道也。元亮本習丑，後改老旦，非常稱職，有時串演《問樵》山中樵，則一絕也。

右記，珊瑚鐵網，遺珠甚多，然亦舉其能獨樹一幟，能續梨園之記者。謂余偏好所不敢辭，百年自有定論。或以繼周志輔《近百年京戲瑣記》，則茲編所記，疏漏多矣。

民國五十五年秋定山居士記於軍中劇團競賽演出之前夕

回憶湖莊舊主人

讀綺翁先生《憶梅庵雜記》，談到西湖劉莊的主人劉問芻（學詢），說他民初已漸匱乏，有借裘宴客事；並舉厲守謙借裘宴客事，以為劉似襲厲故智。按厲事見於清人筆記，劉事則未之前聞。且民初時代劉尚鼎盛，必無質裘宴客事，綺翁先生或得之傳聞之誤。

按劉莊在丁家山，園名「水竹居」，俗稱「大劉莊」，園成於辛亥光復前三年戊申，余年十一歲。曾隨家人往遊，時方大興土木。後三年庚戌復隨先君往遊，先君有〈劉莊題壁〉詩四首云：

迷樓人影隔窗紗，高掛疏簾一道斜。
久立畫橋人不問，只知無意看桃花。

轆轤金井女牆東，蘭麝衣香隔院風。

定是窗娘梳洗罷，銀盆小婢出花叢。

低窗臨水嵌玻璃，倒映湖光鏡檻西。

鸚鵡不言人未起，午庭花外忽聞雞。

雁廊花落暗吹香，簾幕開時蚨蝶忙。
倚到畫欄人十二，滿頭珠翠耀斜陽。

亦足見其富麗矣。劉為粵人，以豪賭起家，捐候補道二品頂戴，園中有十二位姨太太，迷樓曲檻，極意模仿吾杭之胡雪巖，並有家樂女伶一班，皆十三四好女兒，光復後仍未散去。民八、九間，劉以賭傾家，十二姨星散去。劉莊本有墳園，窮極壯麗，十二姨生有生壙，至是僅存空穴，唯第十二姨常隨侍不去，後亦物化，葬於墓中。

劉於民十間雖漸中落，然百足死而不僵，上海靜安寺路滄州別墅仍為其私產。北伐後，劉店，且執旅館業一時牛耳，故綺翁謂其漸徵匱乏至於典裘宴客，乃必無之事也。滄州飯售去上海滄州別墅與其鄉人盧小堂得三十萬金，用以贖回杭州劉莊，而仍保留其滄州飯店有年。時已洗手不近賭博，頤養湖上，且為獨身，侍妾蕭然，豪氣盡除。性好木石，日以修葺

庭園為消遣，舊時臺榭除恩榮堂外，無不拆卸重建；彼方欣然自得，而遊者輒有今不如昔之感。後以經濟日匱，乃售去上海滄州飯店，不足，又售去劉莊之半。昔日造樓人，眼看樓坍了，老境殊不自聊。不久物故，而格於杭州市政府西湖風景區不得營葬之規定，竟不得葬入墳園。劉莊亦遂荒廢，鞠為茂草。

從小的一種鄉土觀念，覺得湖上諸莊之美，雖蘇州留園、師子林都不能勝。因為西湖得水之勝，而蘇州不能有也。

還有一點是杭州人勝過蘇州人的，杭州湖莊，家家門雖設而常開，任何遊客皆可入內參觀，且小鬟隔花捧甌而至，不遜生客，瀹茗清談，尤得佳趣；蘇州別業則朱戶常閉，非借顯者名刺，輕不得入。然自抗戰勝利以還，蘇杭別墅盡成荒廢，遊履重經，每有不堪回首之感。今離鄉又十二年，匪徒蹂躪，皆並劫灰，亦且無存。除劉莊外，輒並爐記，亦《洛陽伽藍記》之遺意耳。

南山別業大劉莊外以高莊為甲觀。莊在定香橋「花港觀魚」之後，邑紳高氏以茶業起家。光緒丁未落成，園廣十五六畝，位置淡雅，以水竹勝，無一點煙火塵俗氣。臨水紅樓架為水閣，五色文窗，尤多雅致。主人愛鶴，豢於庭中，無事樊籠，客至則側睨長鳴。其後鶴死，即於庭中立一鶴冢，吳倉碩書碑，亦近代之瘞鶴銘也。民二十六年日寇陷杭，高莊為人所盜，一夕廢為邱墟。

蔣莊，與高莊望門而居，本為廉南湖小萬柳堂，廉氏以刊印《李文忠公全集》而負債累

累，以別業售與南京蔣氏，改名春暉別業，俗稱「蔣莊」。亭臺位置一仍廉氏之舊，有夕照

亭正對雷峰古塔，亭下長橋，跨水數十丈，垂柳見之，為全景最勝處。其曰「西樓」者則為

吳芝瑛夫人寫經處，亦對雷峰。民十四年雷峰圮，莊中勝境遂減。遊人過者輒誤為蔣委員長

別墅。日寇時，反因此而受敵方保護，無恙。其旁為陳老蓮藕花居故居，後亦併入蔣莊。小

樓一角，仍為舊制，榜曰「烏榜」，為予所書。

定山草堂，與蔣莊隔水相望，俗稱「蜓莊」，舊為明季李流芳墊巾樓故址，凡十八畝，

畫估曹巧先以宋比玉畫《墊巾樓圖》求售，余得之。迴廊水檻，依圖建作，幾復舊觀。凡有

軒、館，以畫中九友真蹟勾摹，勒為榜書，而楹帖則重出先君手書。抗戰勝利，重還湖

上，而全園古樹悉遭兵燹，廊榭傾壞，不堪修理。

清白山莊，俗稱「汪莊」，在南屏淨慈寺相近。歙人汪氏所建，汪以茶商起家。主人

好琴，雇一琴工，朝夕造琴，凡數百張，嘗時人以為笑，然今日欲求一汪琴亦不可得矣。主

人又好石，輦載而來者不遠千里，位置多有俗氣，然為遊客所喜，畫船經過流連不去。秋日

賞菊，確為汪莊一勝，名菊千萬頭，山阪石隙，無不堆滿。杭州人輒又負手而讙感之曰：

「俗，俗。」汪歿後有子在上海豪賭，一夕蕩產，汪莊沒入債家，失修旋廢。

澄廬，俗稱「盛莊」，為昆陵盛宮保四公子澤臣私產。光復初，與其他在杭產業並沒於

官。北伐後發還，仍供領袖行轅。湖上諸莊，閒人不得擅入者僅此而已。建築參西式，遠望

有玻璃圓頂，拱出綠樹蔭中，略如美國議會者是。

董莊，鄞人董氏別業，後闢為大華飯店。陳設精美，當年湖上旅館林立而合乎觀光事

業，僅「大華」、「西泠」、「蝶來」鼎立而三耳。

九芝小築，俗稱「黃莊」，為滬商黃楚九別業。樓臺雖富，製作未精，頗有上海「大世

界」規模。黃氏商業失敗，此莊亦沒入債務，後為杭州市政府辦公處。市長周象賢，對於風

景建設向有建樹，黃莊亦重加修葺，盛植花木，「花下吏人」、「省中啼鳥」，入其處者幾

忘身在公門，而樓外明湖，三十里在目，尤得全湖之勝。

中行別業，與九芝小築毗鄰，本稱「小王莊」，為王克敏胞妹九姑奶奶私產。占地不

多，精緻殊甚。複室洞房，地坪如鏡，每於休沐必有晚會，仙樂錚鏦，散入湖面，畫船如

鯽，臨風而望者，但見珠簾繡幕中，儷影如仙。後以負債，沒入中國銀行，改為中行招待

所，達官顯要宴客多借其處。中行庫中多貯陳年花雕好酒，唯中行別業宴客乃得嘗。余詩：

「蘭亭舊酒女兒紅，多在臨安官庫中。」即指此也。王克敏亦有別業在道嶺山頂，五四運動

為學生搗毀，僅留牆基，迄未修建。

徐莊，在九芝小築與中行別業之間，為滬人徐氏別業。臨湖數畝，小而甚精。徐氏本海

鹽人，父子均擅崑曲。上海康腦脫路亦有其別業，嘗斥資創辦崑曲傳習所，儲材甚富。畫家沈

伯塵與徐氏姻婭，厄於肺疾，養疴徐莊，竟致自殺。一代畫人樓魂之所，故藝家多往憑弔者。

青蓮精舍，俗稱「小劉莊」，在錢塘門外，北山下，為南潯劉氏別業。依山面水，極見匠心。有人以為勝於大劉莊者，蓋所見已為荒廢以後之劉莊，而小劉莊方興未艾，天工人力，處處勝之，宜為北山別業之冠矣。山上多奇草，「何首烏」葉如爬牆虎，初不著花而有一種幽香，彷彿蘭蕙，無意之間中人鼻觀，著意聞之則又不見。或謂何首烏根千年成參，狀如小兒，服之長生不老，然亦未有所遇。

日本領事館，本亦名「劉莊」，為杭州名醫劉銘之別業，後分售為二，半為日領事館，其半歸余所有。蝶莊遭遇兵燹，勝利之後，復葺空山草莊於此。而省主席陳儀實居日領事館（時改為貴賓館），余樓居，每日見女祕書陪陳儀上車，年可三十許，頗美，後來陳儀叛國投共，此女實其導火線也。

秋水山莊，為上海報人史量才別業，以居其秋水夫人者。夫人善琴，抗戰期余行西南，於昆明飛機場值夫人下機，尚抱一琴，別無長物。時距量才先生喬司遇難已數年矣，夫人仍縞素。又量才遇難前夕，尚與余及十雲、秦王吉同在秋水山莊作雀戰，約於凌晨同車返滬。夜半，十雲忽腹疼，還歸蝶來飯店，竟未同行。此與徐志摩飛機出事，前夕在余家夜談約余同赴北平而未果者同逃奇險。去年得杭州消息，云秋水山莊、蝶來飯店已均遭中共拆毀，臨筆惘然。

葛蔭山莊，在裡西湖孤山下，平湖葛氏舊業，以紫藤勝。花時滿院幽香，每於小坐，詠〈賞荷〉：「一架薔薇滿院香，捲起簾兒日正長。」頗覺身入畫境。勝利後，為浙江省通志局，由馬一浮、余紹宋兩先生主持其後。杭州淪陷，余先生仍守局不去，匪威脅之，不屈。嘗乘人力車入城，匪迫令下車，反坐車夫於上，而令先生拉之，歸而嘔血，忿卒。

楊莊，為南洋大醫楊士驤故業，與葛蔭山莊望衡對宇。水木清華，可為雙絕。楊氏早已中落，而別業世守不去。勝利後，金元券變動甚劇，杭州求地者蝟至，楊莊於此時脫手易主，不知屬於何人？

卍字草堂，亦稱「汪莊」，為邑人汪氏私產，在棲霞山曲徑中。主人好佛，以玻璃圓頂，建一佛閣，每當夕陽在山，數里外望之，圓通光明，射澈湖面。閣中畫千佛像，請西洋美術家陳曉江司其事。曉江病肺，畫至五百十尊而歿。佛面一一皆現曉江像。其未成者倩山陰張聿光補成，則羊頸鶴髮，又一酷肖聿光。見者皆為之稱奇。

宋莊，在裡六橋金沙港口，原為邑人孔鳳春香粉店私產，其建築年代與高莊同時。高莊以鶴著名，宋莊乃籠「孔雀」於庭以招徠遊客。占湖面極廣，而樓臺緊湊，花木偏促，當時甚以為俗，及汪氏之清白山莊落成而宋莊又覺得雅了。莊旋售於汾陽郭氏，改名汾陽別業。勝利後為紹興竹淼生所得，創為女子職業學校。聞杭州淪陷，頗遭蹂躪，淼生則病偏廢，至今臥疾香港。

唐莊在金沙港，為廣東唐氏所有，諸家別業至此已為尾閭，遊到此甚稀。民初間一度標售已無受主。而庭園廊榭，結構甚精，不下於高莊，荒蕪日甚，不堪回首矣。其旁有小精舍，茅蓋三楹，亦稱「張莊」，則伶人蓋叫天修靜所也。

湖上諸莊當不止此，記其平生遊履常經、縈思萬念所不能忘者。

歷盡滄桑一美人——北平李麗的故事

我寫《春水江南》，很多讀者問我是否寫北平李麗？我對他說：「不是的」。那位書中人確實現在臺灣，但他本人不願透露姓名，我只好替她保密。提到李麗，他自己寫過一部《風月誤我三十年》。她十四歲就做新娘，鬧過婚變，上過火山，演過平劇、話劇、粵劇，當過名女人、交際花、電影名星、文藝作家、舞國皇后，被人目為「一代尤物」。三十八年到臺灣，風頭還是十足，和美豔親王焦鴻英、軍中芳草戴綺霞、穎若館主盛岫雲，成了四塊頭牌，盛大的交際場合，獻花呀，義演呀，猜謎晚會呀，都少不了她們。

自從焦大姐遠嫁，戴小姐出國，盛小姐息影，她們的景況還過得不錯。惟有北平李麗，美人遲暮，種種遭遇，坎坷拂逆。由於她一生的多采多姿，不知道的都把她當做一個浪漫的女人，其實她的本性是最忠厚的，只是人都有點愛慕虛榮的心，而社會又逼著她，支配她，使她走上三十年風月之路，到頭來一場春夢，凡是知道她的，都會替她灑一掬同情之淚。

憑欄・驚艷

我和李麗認識的第一次，是在上海。抗戰時期，我到她家去，不過我不是去看她，而是去訪她樓上的房客，那是一位以文人為掩護，屬於「中統局」的祕密工作者××先生。他偷偷的告訴我，樓下的女房東，是一位以影劇雙樓作掩護的名女人，她叫「北平李麗」。我驚異的問：「這樣你們的情況不會太衝突麼？太危險了」。他笑著說：「這樣才會安全」。

其時，樓下响起一陣緊鑼密鼓之聲，他說：「瞧吧，下面在排戲了。」

我們靠窗下望，一座相當寬大的四面廳，鋪著猩紅大地毯，二三十個全武行，正在排練一齣熱鬧好戲《搖錢樹》。北平李麗穿著一身粉紅緊身的睡衣，領子沒有扣，露出雪也似的半胸。烏黑的長頭髮，一直披到肩，額上束了一支大紅絲縧，圓圓的粉臉，大大的眼睛，那股妖豔叫人不敢凝視。她手裡掄兩桿白蠟槍，正在打出手，四面應敵，我幾乎喊出「好」來。我的朋友忙把我的嘴掩住，「別嚷，她不許陌生人偷看的。」這是北平李麗第一次給我的印象，後來去過幾次，才知道這二三十個武行，連全副場面都吃她的俸祿。還請有一位老師教文戲；《拾玉鐲》、《貴妃醉酒》、《花田八錯》，她的老師是北平有名的名伶朱琴心。

和北平李麗同住一起的，還有一個李宗英，她是吳啟鼎小太太菊第的妹妹，唱余派鬚生，和張文涓同拜陳秀華為師學藝。我才知道，×君為甚麼會找到這樣一位女房東，原來他是一位戲迷。對譚、余下過相當功夫，只是一口廣東話，鄉音未除。他做房客，是陳秀華介紹來的。不久×君被日本憲兵隊抓走了，我就沒有再去過。

銀海・浮沉

李麗初到上海，正值東北事變，她已經歷遍滄桑，瀋陽、哈爾濱非常有名氣，上海知道她的卻很少，她抱著一個銀色的夢，她也嚮往上海的名女人、交際花的頭銜。那時交際花，多屬名門的閨秀，唐瑛、陸小曼出盡風頭，李麗是挨不上的。她只好轉到電影圈子裡去，報名投考。這時候未有訓練班，也沒有明星登龍術，製片商只有明星（張石川）、天一（邵醉翁）、大中華（朱瘦菊）比較有魄力。女明星方面胡蝶、徐來，尚未嶄露頭角，最吃香的是宣景琳、韓雲珍、周文珠、楊耐梅，而王元龍已經被譽為影壇霸王，是紅得發紫的小生。

李麗要打開這門，可說不容易。她銀色的夢又不能不完成。她是具備電影明星一切應有的條件的，她有當時流行的圓圓的臉蛋，大大的眼珠子，鮮紅而厚厚的嘴唇，眉毛細成兩條

線，能歌善舞，開快車，騎馬，游泳，溜冰都是北方帶來的時髦生活，南方女兒無法與她匹敵，加上一口北平人的流利國語。那時候，雖然不講三圍，可是她已經捨得暴露，大膽的服裝，顯出她酥胸、纖腰、臀部。上海人看到了不敢看而又要看。但是，她要想在電影圈找到一個機會，還是不容易。去應過考試，榜上無名，她幾乎急得哭出來。

她的女朋友告訴她：「傻瓜，這是你自找麻煩，電影界招考演員，那是一個黑幕，沒有門路，先通關節，妳一輩子也上不了銀幕，最好妳去結交結交那批導演和攝影師，譬如鄭正秋、程步高、吳文超那些人，混得很熟了，也許會讓妳在新片裡當一個不要緊的演員，然後妳跟著樹爬，爬上去，不過鄭正秋那個老傢伙雖然出身土行小開，倒是個道學先生，找他的門路實在困難，還是李萍倩、朱瘦菊比較好辦，不過朱瘦菊已經被楊耐梅獨佔，你聽說他們在寫字台上打沙蟹的故事嗎？」

李麗笑了，「這個我可做不到。」

「做不到，你就不用想做明星。」

但李麗並不死心，約莫等了幾個月，機會終於來了，有一家新中國製片廠，要拍一部《綠林叛徒》，男主角是大力士查瑞龍，他在張園表演過汽車過身，長得很棒，他的第二代是彭飛，第三代才是到過臺灣的王邦夫。女主角是舞國大總統梁賽珍，李麗只當了一名配角。導演吳文超倒是一個好好先生，簽約時間她要多少片酬，她說：「我只要做明星，片酬

不在乎多少，都送給你好了。」她以為說得很落檻，吳文超鄙夷地笑了笑「沒有拍片不拿錢的，給你寫上三百元罷。」三百元當時等於五兩黃金，合到現在台幣至少也值一萬元，約值港幣一千四五百元上下。

李麗接到劇本，十天就開拍，和梁賽珍第一次見面，她感覺，這位舞國大總統是楚楚可憐的袖珍美人，面孔好像已經過時了。她沒有她那樣的胴體，但是，她是舞國大總統。她拿著大包銀，而自己只是一個小配角——女護士。

從開鏡到完結，梁賽珍一直沒有理過她，她也沒有理過梁，她心裡想：「那一天我也做個舞國大總統玩玩？」

春潮・秋怨

這座攝影棚小得可憐，攏總不過四五十坪面積，上面沒有廠棚，四面沒有牆壁，佈景搭在空地上，搖呀搖的，風吹欲倒。有一天，突然颳起一陣大風，還帶來了一陣豪雨，全體人員變成落湯雞。慌得導演，攝影師連帶一班演員，一個個躲的躲，逃的逃。大導演拿起擴聲筒大喊：「不要跑呀！快點搬東西要緊呀！」原來一套沙發全從張慧冲家裡借來的，張慧冲是一個變魔術的，而當了二牌小生。好容易天又晴了，戲才重新開拍。那是一幕緊張打鬥，

張慧沖仗智力把大力士查瑞龍用繩子綑起來的精采表演。誰知搬東西搬急了，把繩子不知扔到那裡去了，用甚麼綑呢？急得吳文超直跳腳。幸虧李麗家住得近，她自告奮勇回家拉了一條床上被單，撕做一條條的布條，才把查瑞龍綑住，因此得到吳文超的賞識，接到第二部片子《春潮》，但是這中間的時間距離，卻耗了三個年頭。

中國第一部有聲影片，大家都知道是胡蝶的《歌女紅牡丹》，其實那有聲是假的，是百代公司灌的片，放在幕後擴音，真正的有聲電影卻是李麗主演的《春潮》。片中有不少肉感鏡頭，電檢處一再剪掉，存留下來的還是很多，她演得很賣力。當時以「騷在骨子裡」出名的騷大姐韓雲珍，也自歎弗如。但是人家捧的卻是有一張標準美人面孔，而絕對不會做戲的徐來。她喪氣了！

火山‧奇遇

於是她只好轉移陣地，爬上火山去當舞女。「春潮」時期還沒有把北平二字成為李麗的頭銜，但是在上海，單憑李麗二字，這個牌子可響不起來，加上北平兩個字，就有點苗頭了。她還沒有進大舞場的資格，只好在虹口一帶老大華、維納斯、月宮那些地方打轉。虹口是越界築路，前門公共租界，後門華界行政區，實在是三不管。城開不夜，通宵達旦，暢所

欲為，每晚要到十二點後，舞客才從別的舞場攜著舞女或相好，源源而來，跳到東方發白才散。老大華是最熱鬧的一家小舞場，擁有許多韓國美人。這裡倒有歐美舞場的風氣，場子越小，舞客越多，後來的沒有了座位，就靠牆站著，手裡拿著舞票，就是帶舞伴的，也喜歡再找舞女跳，帶來的女伴照例不吃醋。這時候舞場裡有玻璃轉燈的，老大華還是第一家，奏著柔靡的音樂，霓虹燈全黑，只有一盞玻璃球四面轉動，放出無億數五色的小星星，圍繞著一對對的痴男怨女，沉浸在音樂海中。

舞票非常便宜，一塊錢可以跳三曲，五元一本舞票可以跳二十隻。有些闊客，就不把舞票撕下來，跳了幾隻，就把一本舞票連根塞在舞女手裡，而且還帶夾心餅乾，甚麼叫夾心餅乾呢？原來舞客要表示闊綽，就在舞票本子裡夾進現鈔，普通是一張黃魚頭（五元），有的夾上二三十元不等。北平李麗果然紅起來了。她每夜吃到夾心餅乾不少，當場也懶得點數，天亮了拖著睏懵步子回到小房子裡，用手一抖，突然在舞票裡掉出一張三百元的支票來，「三百元」這是一個不平常的數目，誰有這樣潤手面呢？想了半天想不出來。第二天，又到老大華伴舞，一個四十開外矮胖胖的大男人，一口嵊縣官話，嘻皮笑臉的附著她的耳朵說：

「李麗，三百元收到了嗎？」

這實在出乎意料，李麗知道這矮胖是現任上海市商會會長王曉籟。他的名氣很大，可是並不有錢，很多舞女，伶人做他的乾女兒，那是要他的名氣做她們的靠山，因此王曉籟跟

乾女兒跳舞，乾女兒絕不收費，怎麼他會花三百元呢？她連忙說：「會長，你太破費了，謝謝。」

「慢一點，你不要吃了對門謝隔壁，那是黃大少送你的，我只是轉手的中間人。我們在商言商，中間人就得先抽佣金，怎麼樣？」

「我回頭請你喝香檳。」

「香檳，太小兒科了。這樣吧，我們出去開個房間好嗎？」

甚麼？他想開房間？這太便宜了，李麗故意皺一皺眉，摸著肚子…「呵！我肚子不舒服。」

「怎樣？這樣巧，你放心吧！我說的開房是到Welcome（「惠爾康」餐廳），不是到Hotel。」原來這Hotel是一個舞廳的笑話：有一個舞客對舞女生了野心，用火柴在枱上擺一個英文字Hotel。那舞女很機智，便把起頭的H和末字L兩字改變了一下，變成了Kotex（月經帶）。那舞客碰了一鼻子的灰，所以王曉籟就用這個典故調笑她。

王曉籟噱頭

李麗聽王曉籟說請她到惠爾康吃宵夜，而不是開房間。舞女最愛吃，尤其是在天不亮的

時候，她和王會長一道上了汽車，那部汽車很漂亮，前面坐著一個更漂亮的中年男子。王用

手在他的肩上拍了一拍「嘉佑，我們到惠爾康去。」

原來那不是王曉籟的汽車，而是中興煤礦大老闆黃嘉佑自開的跑車，他是王曉籟經濟的

後台，足有二三千萬的家產。王曉籟給她拉了這麼大的一個皮條，她不由向王阿二送了一個

秋波，作為道謝。

王曉籟在車上捏了她一把大腿，「李麗，這個媒做的不錯吧。老黃吃得你死脫，只要你

肯，他有的是煤礦，他會掘，用不完的烏金，我可擔保你一輩子受用不了。」

汽車開得飛快，黃嘉佑駕駛純熟，他倒是很大方，並不回頭，就在擋風鏡子對著李麗

說：「李小姐，你不要聽信王會長的話，我們只是隨便玩玩，吃個宵夜，別的沒有甚麼。」

從此她和黃嘉佑從普通的舞客，成為膩友，又漸漸談到婚嫁。他在李麗身上花去的金

錢，佔到她總收入百分之四十以上，另外還有相等的數字，送進舞場老闆的口袋。聲色場中

女子，十九都是拜金主義者，但李麗是一個有良心的，她很願意嫁給嘉佑，但黃嘉佑和他的

太太感情很好，她不願把自己的幸福建立在別人的痛苦上，因此成了難解難分的僵局。

夏連良煞手

李麗在老大華的時間並不多，她從虹口小舞場而升到靜安寺路的聖愛娜，再轉到新開的維也納舞廳，這中間她停停歇歇並不經常伴舞，時間足有兩年多。那已是民國二十一二四年的光景，作為第一流紅星的舞女，絕不會長年死守在一家舞廳裡候教，而是忽隱忽現，時東時西，和舞客施展著捉迷藏的技巧，也是北平李麗的第一個發明。現在臺港各大舞廳的紅牌舞星，還是奉行這個傳統。

做一個舞女無論三教九流，都要敷衍，尤其是上海的白相人更不能得罪。這時候李麗卻被一個叫夏連良的盯住了。提起夏連良知道的人還不多，提起他的前人小阿榮（芮慶榮）卻誰人不知那個不曉，他是杜月笙手下八個黨之一，綽號火老鴉。夏連良仗著小阿榮的勢力在英法兩界殺風打架無所不為。也許他對李麗有甚麼要求，李麗沒有答應，懷恨在心，生出毒計。這是一個週末的晚上，她坐在維也納九龍口（這時舞女還沒有轉枱風氣，紅舞女都坐九龍口，湯糰舞女坐天門頭）。夏連良忽然拿了一個蒲包塞到李麗的椅子底下，「李麗，送你一樣東西。」正當秋高蟹肥的時候，李麗以為送她的大閘蟹，還沒有來得及謝，便被大班帶到客人枱上坐枱子去了。樂隊吹起華爾滋，燈光特別暗，上百對男女翩翩起舞，正沉醉在音樂的

旋律當中，忽然一聲銳叫「哇！嚇煞哉！」一個十三點的舞女雙腳亂跳，大家低頭看著，只見有二三十條小青蛇在舞池裡蜿蜒亂轉，二百多位男女舞伴，大驚失措，舞女們更是一齊怪叫，面無人色。大夥兒奔的奔，跑的跑，頃刻之間秩序大亂，把維也納一夜的生意完全搞光。

過房爺擺酒

還是舞廳老闆陳占熊有點主意，叫僕歐們大家拿了竹棒，打的打，挑的挑，才把這些小青蛇掃乾淨。李麗還不知道禍從她起，那夏連良更若無其事的早已溜之大吉了。這件事可不就此完結，因為蛇是從李麗坐的椅子底下出來的，報紙上也載了花邊新聞，有的說李麗的舞客吃醋，下的毒手，有的說李麗本來在大都會做的，因為維也納營業太好了，舞廳老闆聯合起來唆使他來放籠，而沒有一個人疑心夏連良，這件事害得李麗百口莫辯，她要說夏連良，開舞廳的是白相人，等於官官相護，沒有讓她開口的機會，而把這火全燒到李麗身上，加以維也納自從放蛇之後，營業一落千丈，老闆對她當然不會原諒，夏連良偏又出來找她。說

「只要請我吃飯，我就會替你解掉這個結，陳占熊憑我閒話一句。」

陳占熊雖然吃的白相飯，為人倒是不錯，眼看維也納生意一蹶不振，倒沒有把李麗怎麼

樣，夏連良卻似怨鬼上身，每天附著陳占熊的耳朵說：「是阿二頭吃醋，才放的小青蛇」。阿二頭有兩個說法，男的王曉籟人家當面稱他王二哥，背後叫他阿二頭。一個是維也納舞女尤素珍，也叫阿二頭，正在和李麗爭奪一個舞客。

「天啊！」李麗逼得沒法子，幾乎想到自殺，幸虧王二哥聽到這種謠言，他也光了火，於是指點李麗，叫她來一個以毒攻毒之計：「既然夏連良是小阿榮的徒弟，那我們就找他的前人。」由王阿二介紹索性把李麗拜在小阿榮的第三位太太華慧麟名下做為乾女兒。在芮宅擺了二三十桌酒席，黃金榮、杜月笙、張嘯林、顧嘉棠、陸連奎一班英法兩界大亨都請到。小阿榮夫婦受了三個頭，斟了兩杯酒叫夏連良和李麗對飲乾杯，才算把事情叫開。

孤軍．舞后

事情叫開了，上海的市面，李麗也感覺太不容易應付，她想離開上海回到北平去。因為有一家製片廠邀請她到華北去拍片，片名叫《孤軍》，正好藉此離開。在她動身之前還放一個起身炮，原來她第一次和梁賽珍一起拍片時感覺舞國大總統的氣燄不可一世，現在自己要輪到頭牌的明星了，應該要帶一個頭銜到北方去，才出風頭。有志事竟成，她利用了杜月笙、王曉籟、小阿榮一班人發動了上海新聞夜報四個團體舉辦「舞國皇后」選舉。她居然登

上了民國二十四年，上海舞國皇后的寶座，和梁氏三姊妹的梁賽珍大家姐一樣，成為有自備汽車的舞國要人，而輝煌地離開了上海。

李麗再到上海，那已在抗戰的中期。她在外面經過了數不完的多采多姿的事業，最膾炙人口的要算跟著世界運動會出席柏林，而又環遊世界在郵輪上，不斷地鬧出桃色新聞了。

她回到上海已經是一二八事變之後，日寇佔據華中，政府轉進西南，而北平李麗恰在這個時候到了漢口。中外報紙登出驚人消息說，「舞后李麗最近在漢口被捕，解往重慶槍決，她是日本人從北方派來的間諜。」

但是不到半個月，李麗又在香港出現了。據李麗的自傳《誤我風月三十年》說她是被重慶錄用，而擔任了兩面的間諜工作。不過在那個時候，她卻沒有顯著的表露她的身分，只知道她和矢崎機關長，畑俊六大將都有很深關係。和八個聯軍時代的賽金花一樣，用她的身分救過香港不少的難民，那是二次世界大戰開始，日本人偷襲珍珠港，也陷落了香港的時候。她更幫助流寓港九的名伶梅蘭芳，讓他得到日本人的保護，用飛機送回上海。也就在這個時候，她拜了梅蘭芳做老師，學習更多的平劇，不久，李麗也回到上海，她以日本人的關係而做著重慶地下工作。

在影劇方面，她拍了《一代尤物》，平劇方面她以《貴妃醉酒》和《搖錢樹》兩齣好戲，紅遍了京（南京）、滬（上海）。提起北平李麗四個字來，真是婦孺皆知。

這時偏偏有個不識相的小漢奸，到她頭上去動土，那是七十六號偽特工總部的副頭目吳

世寶，他們原是動梅蘭芳的腦筋，要他剃鬍子應堂會。這吳世寶是個有名的殺人魔王，比李

士群還要厲害，誰反抗他，誰的頭顱就會搬家。他警告梅蘭芳說：「我們請你唱戲是給你面

子，你要不唱，除非送你回老家，閻王殿上和譚鑫培去唱一齣《四郎探母》，倒是蠻好白相

的。」梅蘭芳聽得索索發抖，只好去求李麗。

李麗一個電話打給柴山，柴山馬上通知上海憲兵隊杉原，叫吳世寶不得橫行不法，壓迫

藝人。嚇得吳世寶連屁也不敢放。蘭芳沒有送上閻王殿也沒有出來唱堂會，倒是吳世寶不到

三個月自己已唱了一齣《探陰山》，進了陰朝地府，永不回陽。原來他惡貫滿盈，日本人不

要他了，給他吃了一粒藥，他馬上像狗爬一樣，在自己院子裡頭腳著地，腰似彎弓，足足爬

了七八個鐘頭，口吐綠水而亡。吳世寶死去不久，那七十六號的正頭目偽江蘇省主席李士群

也被日本人請去吃飯，吃了一塊牛排，回家絞腸腹痛，慘叫了三天三夜而死。這個時候，日

本人在南洋群島已被盟軍用地氈轟炸，敗的走投無路，而上海的漢奸們，還是在燈紅酒綠，

笙歌達旦，李麗用她唱戲的資本而迷惑了這班釜底游魂。我在上海第一次看到她在家裡練把

式，也就是這天晚上要唱堂會《搖錢樹》。

提起北平李麗唱戲的資格可說是了不起的，在她的自傳裡有這樣一個提示：

——我教過王瑤卿。

——正式拜過梅蘭芳，和馬連良打過對台。

——三百兩黃金，兩幢洋房搞一個戲班子。

——老郎神使我傾家蕩產……

「標準戲迷」四字李麗可說是當之無愧。民國二十九年，她第二次遨遊新大陸回到上海，為了和黑貓王吉爭一口氣，為了一句話她就下了這個決心。王吉本是黑貓舞廳的舞女，她們二人在上海做舞女時候，也曾經打過對台，後來王吉是大漢奸潘三省的太太，她的戲唱得好，她唱《春香鬧學》，梅蘭芳在她的戲後接演《遊園驚夢》，程繼仙、俞振飛師生二人都陪她唱《販馬記》。現在她巨潑來斯路的公館裡不時都有堂會，絃歌徹夜，鑼鼓喧天。李麗是畑俊六大將的乾女兒，她不能比黑貓王吉相形見絀，因此她自己花錢組成了個劇團，可比票戲更過癮了！

絢爛·平淡

她說教過王瑤卿是真的，不過那是在北平的時候，她教過王瑤卿跳舞，同時王瑤卿也教

過她戲台上怎樣走路。說實在的，李麗唱戲的悟性不太聰明，雖經過王瑤卿、梅蘭芳兩位名師，她卻沒有多大的成就，她只是好勝愛強。什麼事都喜歡來一個大場面。她的家裡永遠供養著三四位教師爺，文的、武的、打的、拉的，連唱帶住，外加包銀，每月在唱戲上耗費的錢，足夠中產人家三四年的開支。這樣她在上海從二十九年一直維持到抗戰勝利。這個所耗的天文數字，連李麗自己也算不清楚。到了臺灣，她雖未一貧如洗，卻已前塵如夢，往日的一切繁華俱已化為烏有，但是她的戲衣箱，還是全部帶出來的。

李麗和馬連良打對台是在民國三十八、九年間，地點就在香港，當時跟李麗同來香港的人，有趙仲安、祁彩芬、華傳浩、張和錚等。

這些衣箱，在當年所花掉的金錢，以新臺幣來折算，絕不少於兩百萬。當時她是一個十足的「羊毛」，學會什麼戲，就做什麼行頭，甚至每一齣戲的配角，還有每一齣戲所應用的道具，不論料子，繡工都得選擇上品，發一個傻勁，她把《貴妃醉酒》上了十二名宮女，十個太監，連應用的提爐，宮扇，鑾儀，法駕都是特地定製的。到如今臺灣票友要唱《貴妃醉酒》都得向她商借道具行頭，只要她答應拿出來四分之一，就夠你在台上瞧半天的了。

李麗的回憶錄，由她自己來寫是寫不完的，也許有人看了她的自傳會不相信，可是她為國家兩面工作，也建立了很多的功績，這是事實，最可惜，是支持她的某將軍在抗戰勝利之後回到上海的時候，他的飛機中途失事，乘客十七人，機員五人全部罹難。李麗半生的工作

血歷史210　PH0262

新 銳 文 創　　陳定山談藝錄
INDEPENDENT & UNIQUE

原　　　著	陳定山
主　　　編	蔡登山
責任編輯	孟人玉
圖文排版	蔡忠翰
封面設計	劉肇昇

出版策劃	新銳文創
發 行 人	宋政坤
法律顧問	毛國樑　律師
製作發行	秀威資訊科技股份有限公司
	114 台北市內湖區瑞光路76巷65號1樓
	電話：+886-2-2796-3638　傳真：+886-2-2796-1377
	服務信箱：service@showwe.com.tw
	http://www.showwe.com.tw
郵政劃撥	19563868　戶名：秀威資訊科技股份有限公司
展售門市	國家書店【松江門市】
	104 台北市中山區松江路209號1樓
	電話：+886-2-2518-0207　傳真：+886-2-2518-0778
網路訂購	秀威網路書店：https://www.bodbooks.com.tw
	國家網路書店：https://www.govbooks.com.tw

| 出版日期 | 2021年12月　BOD一版 |
| 定　　價 | 480元 |

讀者回函卡

國家圖書館出版品預行編目

陳定山談藝錄/陳定山原著；蔡登山主編. -- 一
版. -- 臺北市：新銳文創, 2021.12
　　面；　公分. -- (血歷史；210)
　BOD版
　ISBN 978-986-5540-84-5(平裝)

1.書畫史 2.藝術評論 3.中國

941.9　　　　　　　　　　110018961